故

宮

品

全

集

故宮博物院藏文物珍品全集

明清風俗畫

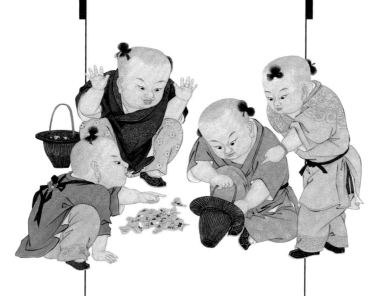

主編：金衛東

商務印書館

明清風俗畫
Genre Paintings of the Ming and Qing Dynasties

故宮博物院藏文物珍品全集
The Complete Collection of Treasures
of the Palace Museum

主　　編	……………	金衛東
副 主 編	……………	楊丹霞　文金祥
編　　委	……………	袁　傑　汪　亓　孔　晨　趙炳文　王亦旻
攝　　影	……………	馮　輝　劉明杰

出 版 人	……………	陳萬雄
編輯顧問	……………	吳　空
責任編輯	……………	徐昕宇
設　　計	……………	張婉儀
出　　版	……………	商務印書館（香港）有限公司 香港筲箕灣耀興道 3 號東滙廣場 8 樓 http://www.commercialpress.com.hk
發　　行	……………	香港聯合書刊物流有限公司 香港新界大埔汀麗路 36 號中華商務印刷大廈 3 字樓
製　　版	……………	深圳中華商務聯合印刷有限公司 深圳市龍崗區平湖鎮春湖工業區中華商務印刷大廈
印　　刷	……………	深圳中華商務聯合印刷有限公司 深圳市龍崗區平湖鎮春湖工業區中華商務印刷大廈
版　　次	……………	2008 年 2 月第 1 版第 1 次印刷 © 2008 商務印書館 (香港) 有限公司 ISBN 978 962 07 5335 0

All inquiries should be directed to:
The Commercial Press (Hong Kong) Ltd.
8/F., Eastern Central Plaza, 3 Yiu Hing Road, Shau Kei Wan, Hong Kong.

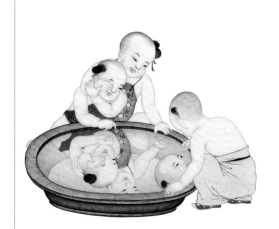

總序

楊新

故宮博物院是在明、清兩代皇宮的基礎上建立起來的國家博物館，位於北京市中心，佔地72萬平方米，收藏文物近百萬件。

公元1406年，明代永樂皇帝朱棣下詔將北平升為北京，翌年即在元代舊宮的基址上，開始大規模營造新的宮殿。公元1420年宮殿落成，稱紫禁城，正式遷都北京。公元1644年，清王朝取代明帝國統治，仍建都北京，居住在紫禁城內。按古老的禮制，紫禁城內分前朝、後寢兩大部分。前朝包括太和、中和、保和三大殿，輔以文華、武英兩殿。後寢包括乾清、交泰、坤寧三宮及東、西六宮等，總稱內廷。明、清兩代，從永樂皇帝朱棣至末代皇帝溥儀，共有24位皇帝及其后妃都居住在這裏。1911年孫中山領導的"辛亥革命"，推翻了清王朝統治，結束了兩千餘年的封建帝制。1914年，北洋政府將瀋陽故宮和承德避暑山莊的部分文物移來，在紫禁城內前朝部分成立古物陳列所。1924年，溥儀被逐出內廷，紫禁城後半部分於1925年建成故宮博物院。

歷代以來，皇帝們都自稱為"天子"。"普天之下，莫非王土；率土之濱，莫非王臣"（《詩經·小雅·北山》），他們把全國的土地和人民視作自己的財產。因此在宮廷內，不但匯集了從全國各地進貢來的各種歷史文化藝術精品和奇珍異寶，而且也集中了全國最優秀的藝術家和匠師，創造新的文化藝術品。中間雖屢經改朝換代，宮廷中的收藏損失無法估計，但是，由於中國的國土遼闊，歷史悠久，人民富於創造，文物散而復聚。清代繼承明代宮廷遺產，到乾隆時期，宮廷中收藏之富，超過了以往任何時代。到清代末年，英法聯軍、八國聯軍兩度侵入北京，橫燒劫掠，文物損失散佚殆不少。溥儀居內廷時，以賞賜、送禮等名義將文物盜出宮外，手下人亦效其尤，至1923年中正殿大火，清宮文物再次遭到嚴重損失。儘管如此，清宮的收藏仍然可觀。在故宮博物院籌備建立時，由"辦理清室善後委員會"對其所藏進行了清點，事竣後整理刊印出《故宮物品點查報告》共六編28冊，計有文物

117萬餘件（套）。1947年底，古物陳列所併入故宮博物院，其文物同時亦歸故宮博物院收藏管理。

二次大戰期間，為了保護故宮文物不至遭到日本侵略者的掠奪和戰火的毀滅，故宮博物院從大量的藏品中檢選出器物、書畫、圖書、檔案共計13427箱又64包，分五批運至上海和南京，後又輾轉流散到川、黔各地。抗日戰爭勝利以後，文物復又運回南京。隨着國內政治形勢的變化，在南京的文物又有2972箱於1948年底至1949年被運往台灣，50年代南京文物大部分運返北京，尚有2211箱至今仍存放在故宮博物院於南京建造的庫房中。

中華人民共和國成立以後，故宮博物院的體制有所變化，根據當時上級的有關指令，原宮廷中收藏圖書中的一部分，被調撥到北京圖書館，而檔案文獻，則另成立了"中國第一歷史檔案館"負責收藏保管。

50至60年代，故宮博物院對北京本院的文物重新進行了清理核對，按新的觀念，把過去劃分"器物"和書畫類的才被編入文物的範疇，凡屬於清宮舊藏的，均給予"故"字編號，計有711338件，其中從過去未被登記的"物品"堆中發現1200餘件。作為國家最大博物館，故宮博物院肩負有蒐藏保護流散在社會上珍貴文物的責任。1949年以後，通過收購、調撥、交換和接受捐贈等渠道以豐富館藏。凡屬新入藏的，均給予"新"字編號，截至1994年底，計有222920件。

這近百萬件文物，蘊藏着中華民族文化藝術極其豐富的史料。其遠自原始社會、商、周、秦、漢，經魏、晉、南北朝、隋、唐，歷五代兩宋、元、明，而至於清代和近世。歷朝歷代，均有佳品，從未有間斷。其文物品類，一應俱有，有青銅、玉器、陶瓷、碑刻造像、法書名畫、印璽、漆器、琺瑯、絲織刺繡、竹木牙骨雕刻、金銀器皿、文房珍玩、鐘錶、珠翠首飾、家具以及其他歷史文物等等。每一品種，又自成歷史系列。可以說這是一座巨大的東方文化藝術寶庫，不但集中反映了中華民族數千年文化藝術的歷史發展，凝聚着中國人民巨大的精神力量，同時它也是人類文明進步不可缺少的組成元素。

開發這座寶庫，弘揚民族文化傳統，為社會提供了解和研究這一傳統的可信史料，是故宮博物院的重要任務之一。過去我院曾經通過編輯出版各種圖書、畫冊、刊物，為提供這方面資料作了不少工作，在社會上產生了廣泛的影響，對於推動各科學術的深入研究起到了良好的作用。但是，一種全面而系統地介紹故宮文物以一窺全豹的出版物，由於種種原因，尚未來得及進行。今天，隨着社會的物質生活的提高，和中外文化交流的頻繁往來，無論是中國還

是西方，人們越來越多地注意到故宮。學者專家們，無論是專門研究中國的文化歷史，還是從事於東、西方文化的對比研究，也都希望從故宮的藏品中發掘資料，以探索人類文明發展的奧秘。因此，我們決定與香港商務印書館共同努力，合作出版一套全面系統地反映故宮文物收藏的大型圖冊。

要想無一遺漏將近百萬件文物全都出版，我想在近數十年內是不可能的。因此我們在考慮到社會需要的同時，不能不採取精選的辦法，百裏挑一，將那些最具典型和代表性的文物集中起來，約有一萬二千餘件，分成六十卷出版，故名《故宮博物院藏文物珍品全集》。這需要八至十年時間才能完成，可以說是一項跨世紀的工程。六十卷的體例，我們採取按文物分類的方法進行編排，但是不囿於這一方法。例如其中一些與宮廷歷史、典章制度及日常生活有直接關係的文物，則採用特定主題的編輯方法。這部分是最具有宮廷特色的文物，以往常被人們所忽視，而在學術研究深入發展的今天，卻越來越顯示出其重要歷史價值。另外，對某一類數量較多的文物，例如繪畫和陶瓷，則採用每一卷或幾卷具有相對獨立和完整的編排方法，以便於讀者的需要和選購。

如此浩大的工程，其任務是艱巨的。為此我們動員了全院的文物研究者一道工作。由院內老一輩專家和聘請院外若干著名學者為顧問作指導，使這套大型圖冊的科學性、資料性和觀賞性相結合得盡可能地完善完美。但是，由於我們的力量有限，主要任務由中、青年人承擔，其中的錯誤和不足在所難免，因此當我們剛剛開始進行這一工作時，誠懇地希望得到各方面的批評指正和建設性意見，使以後的各卷，能達到更理想之目的。

感謝香港商務印書館的忠誠合作！感謝所有支持和鼓勵我們進行這一事業的人們！

1995年8月30日於燈下

目錄

文物目錄

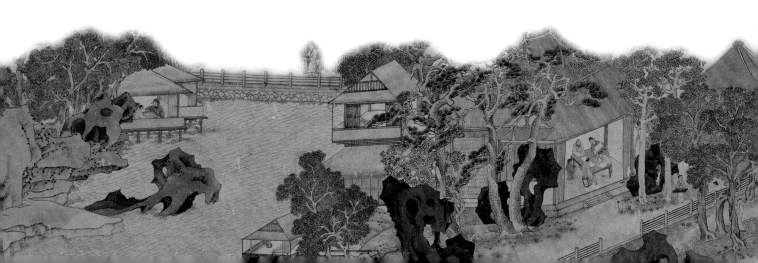

導言

金衛東

"風俗"、"民俗"二詞，在中國起源甚早，先秦典籍中就常有涉及"俗"或"風俗"的記載，如《禮記‧緇衣》："故君者，章好以示民俗，慎惡以御民之淫，則民不惑矣。"《荀子‧強國》："入境觀其風俗。"漢代司馬遷的《史記‧禮書》也有："採風俗，定製作。"《漢書‧董仲舒傳》則有："變民風，化民俗"之說。據史料載，當時已有"自上而下曰風，民間相習曰俗"之定義，東漢許慎在《說文解字》中進一步明確："俗，習也"。唐代因避李世民諱，"民俗"改稱"人俗"。南宋吳自牧《夢粱錄》卷十八也用"民俗"做標題。

中國古代，通行"風俗"，而"民俗"一詞使用較少。從定義上來說，風俗指稱生活習慣，有強烈的民間性和地方性。而民俗是指一個國家或民族中由民眾所創造、享用和傳承的生活文化，其內涵包括了風俗。因此，"風俗"、"民俗"之含義並無大的區別。二者涵蓋的範圍相當廣闊：從物質生活（衣、食、住、行等）、生產活動（農業、手工業、商業等）、社會組織（村落、宗族、民間結社等）到歲時節日、人生儀禮、宗教信仰以及廣泛流傳於民間的一切技術、文藝、娛樂等，皆屬之。

中國既是文明古國，也是民俗大國。中國民俗可分古代和近代兩個階段。古代民俗指從夏朝到鴉片戰爭之前的民俗，又劃分為前後兩期，漢末以前為一階段，這是中國的主體民族——漢族形成期，也是中國古代民俗系統的形成期，確定了後代遵循的民俗傳統，如歲時節日民俗模式，人生儀禮以及民俗信仰體系等。漢代以後為另一階段，這是中國古代社會民俗的發展與繁榮期。這一時期，漢民族不斷吸納異域、異民族的元素，民俗進一步豐富。佛教的傳入、道教的興起，豐富與調節了民眾的精神民俗生活。隨着城市文化的發展，都市民俗興起。民俗中迷信、圖騰崇拜等成分減弱，世俗生活情調增加。

近現代民俗是指鴉片戰爭以來受西風東漸影響的民俗。傳統民俗在社會形態發生巨大改變的情況下，亦經歷了巨大的變化，如舊民俗消亡、新民俗產生；傳統民俗更新、西方民俗東漸等等，不一而足。

作為一門學科，民俗學誕生於十九世紀中葉的英國，至二十世紀初傳入中國。民俗不是靠文字傳承的，但它是民眾後天習得的知識、行為的一部分，也是一種文化樣式。因此，雖然民俗的發生、傳播不依靠文字，但是民俗學的研究卻需要藉助文字的記載。如東漢應劭的《風俗通義》、南朝梁代宗懍的《荊楚歲時記》等，都屬於此類專著。這些著作對不同時代、不同地域之風俗的記錄、總結以及對這些風俗成因的分析探討，為民俗學的研究，提供了重要的資料。

除了藉助文字以外，古代豐富多彩的風俗活動，亦有繪畫記錄並保留至今，成為繪畫的一大門類——風俗畫。在世界各地的史前岩畫和陶器紋飾中，描繪原始宗教崇拜、漁獵等情景的圖像均屬風俗畫，它們是早期人類生活的記錄。但是，作為一種成熟的藝術或繪畫門類，風俗畫是城市文明與人物畫技法發展到一定程度的產物，那是以人類生活為審美對象而創作的階段。中國的城市文明與人物畫技法發展很早，因此，至遲在公元 3 世紀的西晉，已出現了風俗畫的創作與欣賞，其後歷南北朝、唐、宋而臻成熟。它肇始於宮廷貴族的生活描寫，並逐漸延伸，最終發展為描繪社會生活百態，並廣為社會各階層喜歡的畫種。

在故宮博物院數以萬計的繪畫藏品中，風俗畫佔有相當的比重。本卷遴選出明清時期的精品風俗畫作85件（套），包括了當時民俗風情的各個方面，故在組合圖版時，先以時代分明、清兩大部分，每個時代又細分為歲時節日、娛樂休閒、生產活動、物質生活、信仰祭祀、人生儀禮、特殊風俗等諸多小的類別。明代風俗畫以民間風俗為主；清代風俗畫則以宮廷情趣為主，兼有民間習俗。

一、明代風俗畫

明代是中國傳統風俗的發展與完善期，特別是市民階層的興起和城市文化的繁榮，帶動了傳統風俗的發展與變化。在這一背景下，風俗畫在繼承前代傳統的同時又有所創新和發展。兩宋風俗畫題材與形式的程式化；明中期興起的反映蘇州地區文人生活的新畫題與新畫風的出現；蘇州地區文人畫家與職業畫家的合流及傳統題材與文人畫風的融合，是明代風俗畫發展的三個顯著特徵。

（一）傳統風俗畫題材與形式的程式化

明代城市文化較之前代更為發展並臻成熟。又由於明代是推翻元代少數民族統治後重新恢復的漢族政權，因此其文化既有明顯承接宋人的傾向，又有自身的獨特面貌。在風俗畫方面，一個顯著的特徵就是許多作品的題材、構圖等均沿襲宋人，而又形成了新的程式，這在明代早中期職業畫家的作品中表現的尤為突出。

所謂"程式"即指特定的格式。明代早中期職業畫家的一系列風俗畫作品，在名稱、題材和構圖上均有其特定的格式。以"清明上河圖"為例，最早的《清明上河圖》出自北宋宮廷畫家張擇端之手。該圖以宏闊的場面、細膩的筆觸表現北宋都城汴梁清明時節汴河兩岸城鄉間萬千人眾的社會生活風貌。由於其藝術成就出眾，激起了人們的觀賞慾和收藏慾，必欲得之而後快。該圖甫出不久，其他接觸過張擇端原作的宮廷畫家便紛紛仿效，以同樣的名稱、相近的內容和形式創作了大量的《清明上河圖》。清代孫承澤《庚子銷夏記》曰："宋人云，京師雜賣鋪，每上河圖一卷，定價一金。所作大小繁簡不一，大約多畫院中人為之。"稍後的宋室南遷，同樣促進了"清明上河圖"的發展。明代沈德符《萬曆野獲編》曰："當高宗南渡，追憶汴京繁盛，命諸工各想像舊遊為圖(作清明上河圖)，不止擇端一人。"這說明，在宋代"清明上河圖"的內容和形式就已經程式化了，成為狀寫汴河兩岸清明時節城鄉風情這一類型作品的專用名詞。於是，"清明上河圖"便從一件作品的名稱發展為一類作品的統稱。這類作品有共同的特徵：1.構圖均以汴河、木栱橋、城鄉風景為基本框架；2.內容均描繪汴梁城鄉的街市店鋪和芸芸眾生的生活百態；3.形制均為較長的工筆設色手卷畫；4.名稱均為"清明上河圖"。此後，直至明、清，"清明上河圖"作為一種特定題材的風俗畫，仍然保持着相當的活力。

明代"清明上河圖"的創作十分盛行，雖然它延續了宋人的基本樣式，但與宋人相比已有很大不同，形成了新的程式。首先，明人"清明上河圖"中的橋已不是木栱橋而是石栱橋，因為圖中所繪的社會生活場景已不是宋代的汴梁，而是明代江南的蘇州。其次，畫作多為較精細的工筆設色畫。畫法不是追蹤北宋張擇端，而是更接近於南宋"院體"的風格。這些特點，在傳為仇英所繪的《清明上河圖卷》(圖30)以及其他多本佚名的同類作品上都有明顯的體現。

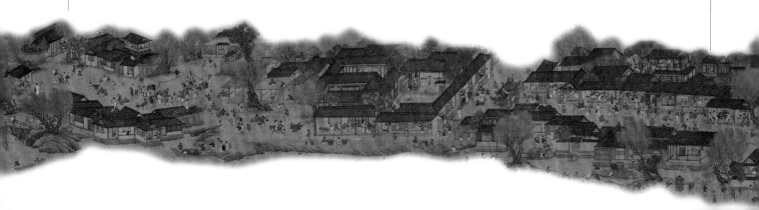

再以"貨郎圖"為例。"貨郎圖"是南宋開始流行的風俗畫品種，它以往來於城鄉間販賣日常生活用品的小商販——貨郎為核心，着重描寫婦女和兒童購物的生活場景。南宋著名宮廷畫家蘇漢臣、李嵩等都曾畫過這類作品。前者畫法精麗工細，側重城市生活的描繪；後者畫法相對簡縱疏放，長於鄉村風情的狀寫。至明代，"貨郎圖"已是風俗畫的特定題材，尤其多見於宮廷繪畫中。北京故宮博物院藏有十餘幅明代宮廷畫家的"貨郎圖"，均為尺幅較大的掛軸，是所謂"中堂"畫。其中除一幅有"計盛"款外，其餘均佚名。參照本卷所選夏、秋、冬三景"貨郎圖"（圖20、21、22）即可發現，這些作品的內容和形式十分相似，畫法均為工筆重彩，明顯帶有宋人的痕跡。但與宋人以表現民間社會風俗為要旨、以真實生動的人物活動為內容的"貨郎圖"不同，明宮"貨郎圖"不以狀寫社會風俗為目的，而是藉助貨郎、男嬰和美化過的環境來表達"四季平安"、"老少康樂"、"兒孫滿堂"等吉祥寓意，向着裝飾與寓意的方向發展。這是明宮"貨郎圖"的特有樣式，也被後來的木（石）版年畫廣泛運用。

再如"漁樂圖"，"漁樂"即"漁家樂事"之意。這個"樂"並非指富足之樂，而是指漁家的捕獲之樂和其遊行江湖、自甘其苦、安貧樂業之"樂"。"漁樂"作為一種繪畫題材始見於唐代，以描繪漁家的勞動和生活為內容。據《宣和畫譜》等記載，唐代著名詩人和畫家王維是最早畫"漁樂"題材的人。其後，五代南唐趙幹"所畫皆江南風景，多作樓觀舟舡，水村漁市。"至北宋，"漁樂"已成為眾多畫家筆下的畫題。僅據《宣和畫譜》所錄作品名稱看，當時巨然、祁序、許道寧、陸瑾、宋迪、王谷、黃齊、李公年、王詵等文臣與宮廷畫家均為擅畫"漁樂圖"的高手，以寫實手法表現漁民的捕魚勞動和水上生活。

元代為蒙古族統治，一些不願與統治者合作的漢族文人畫家喜用漁釣題材表現其遠離社會的遁世心態。吳鎮及其《漁父圖軸》就是其中的代表，他們所畫的漁父並不是現實社會中的漁民，而是畫家理想中避亂江湖的世外隱者，畫法也由寫實轉變為寫意。

明立國後，宋人寫實性的"漁樂圖"又開始活躍在畫家的筆下。從明代早期的"院體"、"浙派"畫家戴進、吳偉、商喜等，到中期的蘇州畫家周臣、張靈、謝時臣、陸治、錢穀等，均畫過"漁樂圖"。雖然他們的作品在筆墨等方面與宋人已有所不同，但在真實狀寫漁家生活上卻與宋人一脈相承。晚明沈顥《畫塵》中有這樣一段議論："古來豪傑，不得志於時，則漁耶樵耶，隱而不出。然託意於柔管，有韻語無聲詩，借以送日。故伸毫構景，無非拈出自

家面目耳。今人畫漁樵耕牧，不達此意，作個穢夫傖父，傴僂於釣絲，戚施於樵斧，略無坦適自得之致，令識者絕倒。"論中所謂"古來豪傑"和"自家面目"即指元代文人畫家及其作品。這正好說明，元明兩代畫家在處理漁樵題材時前者寫意、後者寫實的本質區別。比之宋人的繪畫風格，元人有明顯的變異，明人則更多地表現為繼承。但明代的"漁樂圖"也有自己的特點，尤其在進入明中期後，畫家們似乎都力求在一幅長卷中盡可能多地展示漁民勞動與生活的各個方面。因此，許多"漁樂"作品中所描繪的情景除細節略有不同外，總體上給人以相似的感覺。這些作品所傳達的感情也毫無二致，都洋溢着畫家對漁民於艱辛勞動及簡樸生活中安然自適、與世無爭的態度的認同和讚美之情，這就構成了明人"漁樂圖"的新程式。這點可以從本卷所選的周臣《漁樂圖卷》(圖23) 中得到印證。

除上述"清明上河圖"、"貨郎圖"、"漁樂圖"之外，其他傳統的風俗畫題材，如表現文人聚會的"雅集圖"、表現各種節令風俗活動的"節令風俗圖"等，在明代也都形成了各自的新程式，這裏就不一一贅述了。總的來說，任何一種特定的藝術程式都是該項藝術發展到成熟階段的產物，也都是對先前藝術創作進一步劃分與歸納的結果。明代早中期職業畫家在傳統風俗畫題材與形式上所表現出的程式化傾向，就是延續宋人繪畫傳統。它從一個側面反映了漢族傳統文化在經歷了蒙元統治時期的壓抑、變異、斷裂後的復蘇與銜接。

(二) 蘇州文人畫家的新畫題與新畫風

明代中葉，江南吳門(即今蘇州地區)聚集着這樣一羣文人畫家：他們都是有較高文化素養，但無意於仕途，安心於恬淡閑散的市鎮生活，且醉心於繪畫。在他們看來，當宋元文人畫興起之後，繪畫技能已不再只是匠師的專利，而且也是文人雅士應當具備的藝術修養；繪畫既是與書道、茶道、棋道、琴藝相同的高雅享受，也是文人間詩酒酬唱、琴書往還之外的又一種聯絡情感的重要手段。由於他們志趣相投、所處地域集中，聯繫密切，其畫風或前後師承，或橫向影響，有着相近的面貌，因此後人將他們統稱為"吳門畫派"，或簡稱為"吳派"。這個文人畫家羣體主要由沈周、文徵明、唐寅、仇英及文徵明的子侄、學生組成。

雖然有些"吳派"畫家的作品也具有商品的性質，是為謀生而作，但他們也創造了一批專門用於自我欣賞而非供應世俗美術需求的作品。這類作品的內容大多取材於他們自身的生活經

歷，以描繪自己日常讀書、品古、休閒、會友、送別等生活瑣事，或文人羣友聚會的"雅集"場景為主。這類作品作者或留作自賞，或贈予文友以為紀念，一般是不會售與他人的。因此，描繪自己、以自身生活瑣事為題材，是"吳派"文人畫家人物畫創作的顯著特徵，也是文人畫融入風俗內容的具體表現之一。

同時，由於"吳派"文人畫家是把繪畫作為一種技藝來認真研究，而非隨意的"墨戲"，他們在學習繪畫技藝時並未受前代文人畫家蔑視工匠畫法的束縛，而是廣泛汲取了包括南宋"院體"、"元四家"、明代"院體"、"浙派"等畫法的營養，最終按照自己的審美取向，創造出與其題材相適應的"行利兼得"的新畫風。這種新鮮題材與風格的文人生活作品是明代風俗畫中的新品種，也是"吳派"以前從未有過的。而沈周和文徵明在其中起了重要的作用。

沈周是"吳派"文人畫的創始者。他飽學詩書，有很高的文化素養，但一生淡泊處世，不事科舉，過着平靜的隱逸生活。他的畫法在主要繼續"元四家"的基礎上，又對唐宋及當代山水名家兼收並蓄，既講求工力，又強調文人的品格、學養和境界，創造出集簡淡、清雅、灑脫、紮實於一體的獨特風格，奠定了"吳派"畫風的基調。

沈周的畫作除臨摹前人外，大多取材於自己的生活。其山水、樹石、花卉畫，常常是親身遊歷、觀覽的記錄。相比較而言，沈周雖不擅長畫人物，但也畫過不少以人物活動或事件為題材的作品。儘管在這些作品中山水等環境描寫佔了絕大的篇幅，人物的比例很小，而且寫意畫法使人物形象或鬚眉全無，或僅略具眉目，不辨真形，但它們都是沈周生活中真實人物與事件的記錄。在沈周的筆下，生活中的一切瑣事都可以成為畫題。這種以個人情感和經歷為內容的畫作，既為後來的"吳派"文人畫家樹立了一個與世無爭、淡泊名利的文人典範，又為他們的文人生活畫創作開闢了道路。

文徵明是繼沈周之後的"吳派"領袖。他是沈周的學生，畫法繼承沈周而又自成一格。與沈周不同的是，文徵明很擅長畫人物，他的人物畫既有沈周那種略具形貌的粗筆畫法，也有神形畢現的細筆畫法。雖然他的細筆人物畫不是從沈周那裏繼承來的，而是另闢蹊徑，得自於宋元及當時的人物畫家，但與沈周相同的是，他在汲取前人或旁人繪畫技法的基礎上，首次創造出了一種具有時代特徵和"吳派"特色，並適合文人審美情趣的新的人物畫技法與風格。而這種畫風的原始基調正是沈周所開創的。因此，儘管文徵明的細筆人物與沈周所作不很一樣，但就本質而言，它們卻是一脈相承的。文徵明成功地把沈周在山水、花木題材繪畫中所開創的新的情調與品味移植並發展到了人物畫的技法之中，彌補了過去長期以來文人畫家不

善於人物畫的缺憾，並為“吳派”文人畫家生活題材繪畫的發展提供了有力的技術手段。

如果說沈周是“吳派”文人生活題材繪畫的奠基人，那麼文徵明則是其集大成者。文徵明的傳世作品如《惠山茶會圖卷》（圖15）、《猗蘭室圖卷》、《東園圖卷》（圖37）、《茶具十詠圖軸》、《綠蔭清話圖軸》、《臨溪幽賞圖軸》等等，均為其文人生活題材細筆畫的代表作。在這些作品中，他以飄逸細勁的線描塑造人物形象，所繪人物軀體比例合度，動作準確自然，眉目真切細膩，表情生動傳神，有些還具有肖像特徵。畫法則有設色與白描兩種形式。這些都顯示了文徵明在人物畫方面的精深造詣。

由於對人物造型技術的運用自如，能夠更加細緻、具體地刻畫人物的形貌及活動，因此，與沈周相比，文徵明的文人生活題材作品中所繪的人物數量更多，形體更大，並更具情節性。如《惠山茶會圖卷》於山徑、茅亭間繪8人，或煎茶，或沉思，或觀畫，或行禮，或閒談，行為多樣又相互關聯，真實而形象地記錄了正德戊寅年（1518）春文徵明與友人於無錫惠山雅聚品茗之事。又如《東園圖卷》內繪10人，分別作弈棋、觀畫、交談等狀，表現當時僧儒名流在徐泰時之東園中雅集盛會的情景。而這種真切、具體的細節描寫，在沈周的作品中是未曾有過的。

然而，文徵明在他的作品中並未一味地顯示其精湛的人物畫技法。與沈周一樣，他總是將文人們風流儒雅的活動安排在一個相對較大且靜謐優美的園林或山水環境中，對環境的描繪仍佔有絕大的比重。同時，他也從不追求作品情節的戲劇性衝突。他筆下的文人生活，即使是雅集盛事，也總是那麼平淡安詳、溫文爾雅、悠然自得，沒有絲毫的喧囂與熱鬧。這正是他們寄情山水、悠遊林下、詩酒酬唱、書畫聯誼、琴棋娛樂等實際生活和與世無爭、淡泊名利、潔身自守的心態的真實寫照。在這裏，技法、構圖和情節都是為表現文人的生活和理想服務的。因此，雖然文徵明的細筆人物畫在線描與設色上有借鑑傳統工筆畫法的一面，但它卻是地地道道的文人畫，絕無一般工筆畫常見的刻意求精、過分圓熟的匠人氣，相反，卻具有清雅的書卷氣和很高的文化品味。它以貼近生活的題材、亦工亦寫的畫法、溫和雅致的格調展示了當時吳地文人的生活風情。

作為“吳派”領袖，沈周和文徵明均有為數眾多的學生或傳人。其中陸治、錢穀、文伯仁、文嘉、居節等佼佼者均有文人生活題材的畫作傳世。他們的畫風宗承沈、文而略有變化，但

大抵未出師門窠臼。從本卷選錄的文嘉《春郊策騎圖軸》（圖 6）中可見其畫風之一斑。

(三) 傳統風俗題材與文人畫風的融合

隨着"吳派"的崛起，沈、文所開創的繪畫技法與風格風行一時，成為蘇州及周邊地區畫壇的主流。在此之前，一些畫家如周臣、唐寅、仇英等還沿襲着南宋"院體"的畫法，這從本卷選錄的周臣《漁樂圖卷》（圖 23）、唐寅《關山行旅圖軸》（圖 31）中可以得到證實。在此之後，沈、文的畫風已成為當地畫學的審美標準，無論文人還是匠師，學畫者幾乎必宗沈、文，其他畫法幾成絕響。職業畫家向沈、文的畫風靠攏，而一些清寒文人又為謀生計轉而從事人物風俗畫的創作，這就造成了在沈、文之後蘇州地區文人畫家與職業畫家的合流，並出現了傳統風俗題材與文人畫風融合的新局面。

在這方面較具代表性的畫家有張宏、袁尚統、李士達等，他們都是具有一定詩文修養的文人職業畫家。其畫法追蹤沈、文，畫題卻不是表現自己的生活，而是轉向描繪社會風情。其畫作不是用於自娛，而是供他人觀賞的，屬售賣品。為博得世俗的欣賞，滿足市民階層文化品位的需要，他們的畫作格調與沈、文相反，力求避免平淡而追求熱鬧的戲劇性衝突。如張宏的《閶關舟阻圖扇》（圖 32）和袁尚統的《曉關舟擠圖軸》（圖 34），均描繪蘇州閶門水關舟船擁塞的情景。蘇州水網發達，水上交通繁忙。位於城西北的閶門是蘇州商貿最繁華的地段，而閶門水城則是舟船進出蘇州的必經關卡，這裏經常發生舟船堵塞的情況，並由此而引發出一系列形形色色的人物事件，成為當時蘇州的一道獨特風景。畫家正是以這些生活場景為題材，通過不同的觀察角度和細節刻畫，向人們展示了這一生活風情。唐寅在其《閶門即事》中寫到："世間樂土是吳中，內有閶門又擅雄。翠袖三千樓上下，黃金百萬水西東。五更市賈何曾絕，四遠方言總不同。若使畫師描作畫，畫師應道畫難工。"由詩聯繫到張、袁二人的畫作，可以想見，當時應有不少畫家畫過以閶門為題材的作品。

此外，本卷所選錄的張宏《農夫打架圖扇》（圖 33）描繪田間兩農夫因瑣事而發生爭執，親朋居中勸阻的場面；李士達《歲朝村慶圖軸》（圖 1）描繪村莊中辭舊迎新，歡慶佳節的場面。凡此種種，都是職業畫家表現蘇州城鄉風俗的代表作。這些作品，就本質而言，是傳統風俗畫的延伸和發展，只不過在表現形式上採用了更符合當時蘇州人欣賞趣味的"吳派"筆墨技法而已，這也是明代中

晚期蘇州地區風俗畫創作中的一個新現象。

談到吳中地區的風俗畫，這裏必須要稍作說明，由於吳門諸家的畫作大多被收入全集《吳門繪畫》卷中，故本卷只選其中未發表過，且帶有濃郁風俗氣息的畫作加以介紹。

二、清代風俗畫

清代以鴉片戰爭為界，是中國傳統風俗發生變化的重要階段。在這一歷史條件下，風俗畫的發展也出現了較大變化，在傳統的基礎上，出現了許多新技法、新題材、新內容。故宮博物院收藏有豐富的清代宮廷畫家繪製的畫作，本卷選錄了部分風俗畫精品加以介紹。

風俗畫在清代宮廷畫家的創作中佔有絕大的比重，其品種之多、數量之眾，是以往歷朝所不能比擬的。這是因為清代統治者非常重視繪畫的記事功能，幾乎事無巨細，都要用繪畫留下影像。因此，今人可以從清宮遺存的繪畫作品中，看到當時帝后生活的場景乃至清代朝野風情的方方面面。出現這一情況，蓋因滿族本無文字，更無以文載史的傳統。其初文化主要受蒙古喇嘛教影響，而喇嘛教與其他佛教派別一樣，有用繪畫記述佛傳故實的習慣。加之自康熙以來便不斷有外國畫家供奉宮廷，與之俱來的西方紀實性繪畫的創作方法和狀物逼肖的西洋畫技法使人耳目一新，驚歎不已。這些都是促成統治者重視並喜愛以畫記事的因素。細分起來，清宮風俗畫主要有四種類型。

(一) 生活寫照類

這類畫作主要表現帝后們的宮廷生活細節，有讀書、覽畫、賞月、納涼、品茶、弈棋、觀戲、射獵等諸多內容。由於表現的是帝后們的真實生活場景，其中的主要人物的身材、容貌、服飾也十分寫實，具有肖像性質。如本卷選錄的郎世寧《弘曆觀畫圖軸》(圖54)、郎世寧等合作《弘曆上元行樂圖軸》(圖42) 等畫中乾隆皇帝的形象都是其真實容貌的寫照。

這類畫作中還披露了一些在正史中沒有記載的、不為人知的宮中生活隱密。比如清宮內自雍正時起，開始流行一種化妝肖像畫，其始作俑者就是雍正帝胤禛本人。故宮博物院藏有數本胤禛的化妝肖像畫冊，分別裝扮為僧人、道士、農夫、漁民、儒生、西洋人等形象 (部分畫作已於《清代宮廷繪畫》刊出)。清宮化妝肖像畫與西方化妝肖像畫有明顯的淵源關係，當是由西洋畫家帶入清宮內廷的。這種化妝肖像畫直至清末仍在宮中流行，數量最多的是漢裝

化妝像。如本卷選錄的郎世寧《弘曆觀畫圖軸》(圖54) 中的弘曆就戴方冠，着長衫，儼然一副漢族儒者形象。類似作品還有很多，如乾隆佛裝肖像、慈禧觀音裝肖像等，這些作品真切地反映了帝后們的不同生活好尚。但按清朝制度，凡滿、漢、蒙古八旗之人，無論男女，服飾均有嚴格的規定，違者治罪。如《大清會典事例》載嘉慶九年 (1804)，嘉慶帝接到鑲黃旗都統的報告："查出該旗漢軍秀女衣袖寬大，竟如漢人裝飾"，十分震怒，即下旨："着令該旗嚴行禁止。"並諭："我朝服飾本有定制……若如近來旗人婦女，往往衣袖寬大……至仿效漢人纏足，尤屬違制。此等惡習……於國俗人心關係甚鉅，着八旗滿洲蒙古漢軍都統、副都統等隨時詳查……一經查出，即將家長指名參奏，照違制例治罪。倘經訓諭之後，仍復因循從事，不能實力奉行，將來經朕查出，或被人糾參，定將該旗都統、章京等一併嚴懲，決不寬貸。"可見，這些化妝肖像畫的內容是絕不能讓世人知道的內廷隱密。如果沒有這些畫作存在，僅根據清代的典章文獻，今人是斷然不敢想像當時的帝后會有如此"違制"的好尚的。這也證實了風俗畫作品在彌補史實不足的方面確實有不可替代的作用。

(二) 事件紀實類

此類作品記錄清廷的重大事件，如帝后的祭禮、壽禮、婚禮、出巡及其他國事活動。為求詳盡地表現事件的全過程和浩大的場面，這些作品多為長幅手卷，亦有巨幅掛軸或大型畫冊。帝后作為事件的中心人物，造型仍有肖像的性質，而圍繞着帝后又繪有眾多的人物和廣闊的社會場景。內容豐富，既錄載史事，又狀寫禮儀風俗，是這類作品的特點。如《康熙南巡圖卷》，由十二個巨型手卷組成，總長約 200 米。以康熙帝第二次南巡為題，描繪了康熙及其隨從自北京至杭州南巡再返回京城的全過程，對康熙南巡途中的重大事件、迎送禮儀和各地的山川形勢、風土人情、城鄉面貌等，均有全面而細緻的展示。由於這幅畫作已在本卷之前出版的《清代宮廷繪畫》卷中錄用，故本卷便另選錄了宋駿業《康熙南巡圖卷》(圖66)。宋駿業是主持《康熙南巡圖》創作的官員，亦能繪事，是王翬的學生。他的這幅作品當是其主持《康熙南巡圖》創作的副產品，形制雖小，但也記述了康熙南巡這一歷史事件的部分場景，對了解江浙一帶民風民俗，亦是不無裨益的。又如《康熙帝萬壽圖 (下卷)》(圖79)，錄載康熙皇帝六旬大壽盛況而創製。分上、下兩卷，分別表現從紫禁城神武門逶迤向西至西

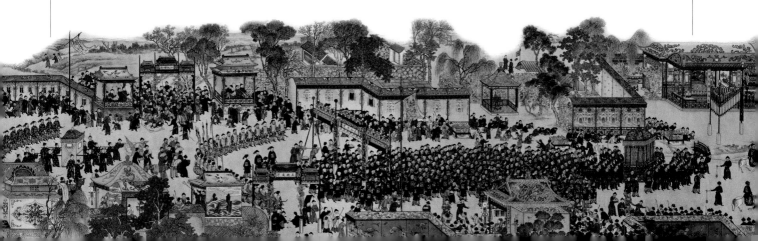

直門和由西直門到西郊暢春園的沿途景象。充分展示了當時朝野內外"普天同慶"的萬壽盛典禮俗。在繪製過程中，作者對京城內外的城市建設、屋宇寺廟等進行了紀實性的描繪，成為史料性極強的城鄉風俗畫。

此外，屬於事件紀實類的作品還有《雍正祭先農壇圖卷》、《雍正臨雍圖卷》、慶寬等《光緒大婚圖冊》（圖80）等等。它們在研究清代歷史、宮廷禮儀以及各類民俗方面均有重要的史料價值。

(三) 社會風情類

所謂社會風情是指清宮以外民間芸芸眾生的生活與民俗事象。它所包涵的內容非常廣泛，涉及人們生活的各個方面，在清宮風俗畫中數量最多。總的來看，這類作品主要有兩種形式：

其一，以《清明上河圖》為主的表現廣闊社會風情的作品。清乾隆皇帝對《清明上河圖》有特殊的愛好，僅文獻記載，乾隆帝曾多次命宮廷畫家仿畫宋代張擇端和明人的《清明上河圖》。他還命畫家姚文瀚將張擇端的《清明上河圖》摹為縮微本，以便外出時攜帶賞玩。除摹本之外，乾隆又多次命宮中畫家以"清明上河圖"為題進行創作。這些畫作結構與前代的"清明上河圖"相彷彿，也是以城鎮、河橋為背景，但其中的建築樣式、人物服飾及風俗習尚則完全是清代的面貌。如本卷所收羅福旼縮微本《清明上河圖卷》（圖67）即屬此類。

乾隆帝如此喜愛《清明上河圖》，除賞心悅目的娛情目的外，更主要的是欲借此顯示在其統治下大清帝國政治清明、國泰民安。現存與此相同的作品還有徐揚所繪《盛世滋生圖卷》（一作《姑蘇繁華圖》，藏中國歷史博物館）等。它們也都是乾隆時的宮廷畫作，雖不以"清明上河"為名，卻同樣是以春為題、尺幅較大、借廣闊的社會風情畫面來歌頌"太平盛世"的。

其二，表現普通社會生活片斷場景或風俗事象的作品。這類作品涉及面最廣，數量也最多。每幅畫面只攝取某一類人或某一局部的生活場景，其尺幅相對較小，但內容較集中，形象亦更生動、細膩，往往給人以既熟悉又出乎意料的清新之感。這些作品大多出自宮廷畫家之手，也有一些是地方官員呈入宮廷的。宮廷畫家的作品如金廷標《羣嬰鬥草圖軸》（圖50），表現了端午時節，兒

童的鬥草遊戲；周鯤《村市生涯圖冊》（圖70）則分別描繪了"賣藥"、"雜耍"、"賣春帖"、"鳳陽花鼓"等十二種人物活動。地方呈入的作品如董棨《太平歡樂圖冊》（圖71），全冊共百餘幅畫，詳細地介紹了浙江地區的各種人物及風俗事象。再如王素《鏡聽圖軸》（圖46）繪古代漢族民間歲時的一種占卜習俗，在除夕、歲首或元宵之夜，先焚香祈禱，再將勺置水中旋轉，據勺柄指向，抱鏡出門，窺聽人言。以第一句為兆，回歸占卜凶吉。表現了人們企盼來年吉祥如意的心情。

這些作品供帝后御覽，有令其了解世間風俗、增廣見聞的作用，同時也有歌功頌德、粉飾太平的意味。更為寶貴的是為後世留下了清代風俗珍貴的圖像資料。

(四) 少數民族及外國風俗類

這類作品表現中原以外各少數民族和外國的生活風俗。其中乾隆時創製的《皇清職貢圖》最具代表性。

清代，尤其是乾隆時期是中國幅員最廣、少數民族種類最多的時期，同時也是與周邊及西方諸國交往頻繁的時期。為使大清"統一區宇，內外苗夷，輸誠向化"的偉績彪炳史冊，乾隆帝下令創製《皇清職貢圖》。乾隆十六年（1751），乾隆帝下旨："着沿邊各督撫，於所屬苗猺黎獞以及外夷番眾，仿其服飾，繪圖送軍機處，匯齊呈覽，以昭王會之盛。"這實際上是一次在清廷領導下的、全國性的對少數民族和外國風俗的調查、搜集和繪畫活動。

乾隆二十二年（1757），各地呈交的圖畫已在軍機處匯齊，乾隆帝命丁觀鵬、金廷標、姚文瀚、程梁四人將原圖按地理順序排列，分成四個部分，每人各整理、繪製其中之一部，每部繪手卷一份，冊頁一份。乾隆二十六年（1761），歷時十載的《皇清職貢圖》終於繪製完畢。其中手卷為四卷，卷中每段畫面繪一方人物。第一卷繪朝鮮、日本、暹羅(今泰國)、荷蘭、法蘭西、俄羅斯等國官民男婦37種和西藏、新疆等地少數民族33種；第二卷繪東北、福建、台灣、湖南、廣東、瓊州、廣西少數民族61種；第三卷繪甘肅、四川少數民族92種；第四卷繪雲南、貴州少數民族78種。全四卷畫面共計301段，均係紙本工筆設色畫。畫法寫實，氣韻生動，設色明麗。每段畫面上方，以滿漢兩種文字詳注畫中人物之國度、民族、歷史淵源、飲食服飾、風俗好尚、地理位置、土特物產及與清廷的交往情況等。全圖約十萬字。這部裝幀精美、內容詳實、圖文並茂的巨作，與當時已有的《乾隆內府輿圖》、《西域輿圖》、《皇

興西域圖志》等地理圖籍配合使用，可使人對邊疆各少數民族和外國有較全面而形象的了解。它為清廷制定外交及少數民族政策提供了可靠的背景材料，是一部非常有價值的工具圖志。對今人而言，它是研究清代少數民族歷史、風俗和國際交往的珍貴資料。圖中的許多形象描繪是文獻典籍所難以傳達的。

由於《皇清職貢圖》篇幅甚巨，而本卷所談為"明清風俗"，故只將其第一卷中的少數民族部分收錄（圖84），使讀者對中國各地少數民族服飾衣冠等民俗有初步的了解。如欲深入研究，可參見已出版的《清代宮廷繪畫》卷中黎明等合作的《皇清職貢圖》（之三）的相關內容。

此外，北京故宮博物院還藏有《雲南玀玀圖説冊》、《苗民圖考冊》、《廣東黎人圖冊》、《台灣人物全圖冊》、《台灣內山番地風俗圖冊》（圖85）等表現少數民族風俗的畫作。其畫技良莠不齊，非宮中創製，其中有些可能即當時各地為創製《皇清職貢》而呈覽的原圖。限於篇幅，本卷不能一一收錄，只在這裏略提一二，使讀者有個大概的了解。

綜上所述，"風俗"一詞包羅甚廣，且與時俱進，是專門的學科，風俗畫的題材包括了社會生活的方方面面，數量亦十分龐大。本卷結合繪畫談風俗，角度雖然新穎，卻限於故宮的收藏特點及本卷的要求，只能百裏挑一，選出明清時期的精品做展示。難免如蜻蜓點水，不夠全面和深入。好在這些畫作或是明清著名畫家的佳構，或包含了豐富的古代風俗知識。編寫此卷，期望能將中國傳統繪畫藝術與民俗風情有機結合，徜徉其間，讀者既可體驗藝術之美，又可於明清風俗常識有些許收穫。

參考文獻

1、《鍾敬文文集·民俗學卷》安徽教育出版社 2002 年出版

2、王娟編著《民俗學概論》北京大學出版社 2005 年出版

3、劉魁立主編 葉濤著《中國民俗文化叢書·中國民俗卷》2006
年出版

4、張紫晨著《民俗學講演集》書目文獻出版社 1986 年出版

5、楊坤著《社會學與民俗學》四川民族出版社 1997 年出版

6、烏丙安著《民俗學原理》遼寧教育出版社 2000 年出版

7、董曉萍著《田野民俗志》北京師範大學出版社 2003 年出版

8、蕭放著《歲時——傳統中國民眾的時間生活》中華書局 2004 年出版

明代風俗畫

Genre Paintings of the Ming Dynasty

2

盛懋燁 歲朝圖軸
明
紙本 設色
縱85厘米 橫30.3厘米

New Year Gathering
By Sheng Maoye, Ming Dynasty
Hanging scroll, ink and color on paper
H. 85cm L. 30.3cm

歲朝為古代歲時節令，除表示年、月、日之始外，亦有一年農事完畢，為報達神的恩賜而舉行的，有祝賀豐收、企盼來年風調雨順和吉祥如意等寓意。明代民間也有在正月初一晨起啖黍糕之習，曰"年年糕（寓年年高之意）"；還設奠於祠堂祭先祖，再拜家長；親友投箋互相拜節；亦喝春酒以慶豐收。

此圖只畫草屋一隅，一老人圍爐，觀望正燃放爆竹的兒童。冷僻的鄉村就被這聲聲鞭炮和木几上的一瓶梅花帶進了歡慶歲朝新年的場面。畫面上半部留有大片空白，顯示出即使是遠離塵囂的幽居者也毫無例外地感染和享受着新春到來的喜悅。

本幅款識："戊寅臘月畫於雲息齋。盛懋燁。"後鈐"盛懋燁印"（白文）、"字安伯"（朱文）印二方。本幅無鑑藏印。

盛懋燁，號念庵，一作研庵，長洲（今江蘇蘇州）人。主要活動於1594—1640年間，工山水，亦有少量人物畫傳世，多為山水畫中點景人物。

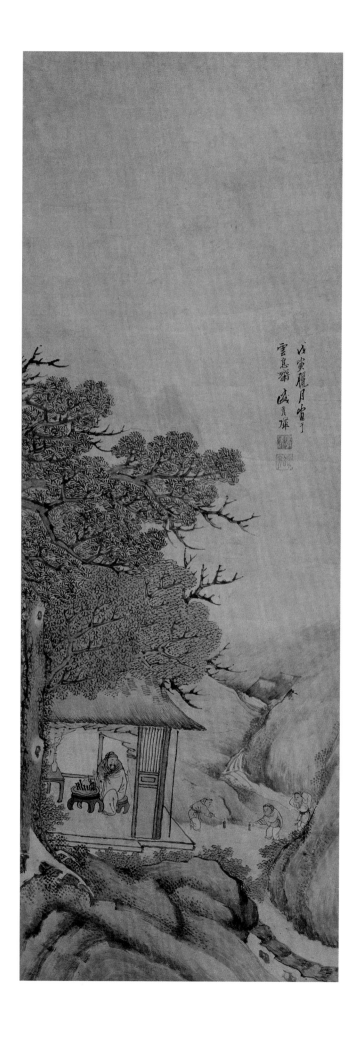

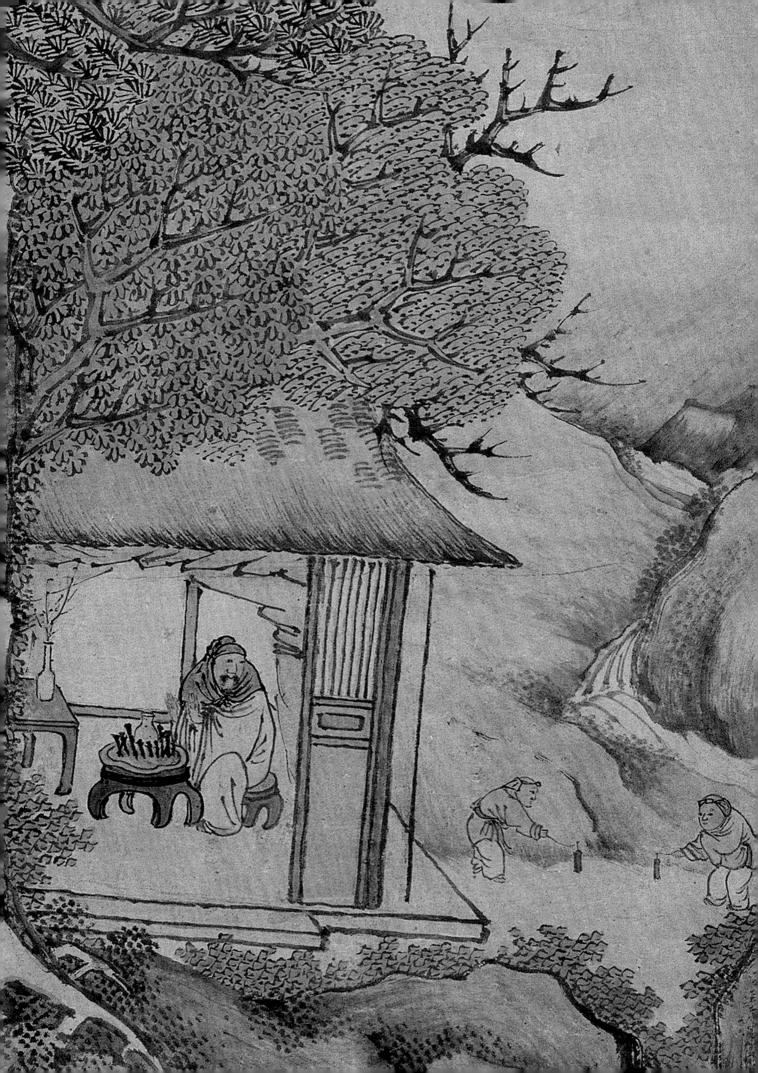

3

佚名　豐年家慶圖軸

明
絹本　設色
縱146.8厘米　橫73.3厘米
清宮舊藏

The Spring Festival in a Good Year
Anonymous, Ming Dynasty
Hanging scroll, ink and color on silk
H. 146.8cm　L. 73.3cm
Qing Court collection

此圖旨在表現江南中下層百姓喜過春節的情景。圖中峰巒秀起，林木叢生，山腳下溪流板橋，屋舍連屬，環境優美。百姓們有闔家團聚吃年飯的，有採辦年貨急於歸家的，有送春聯的，有擺香案祭祀的，有放爆竹的……，場面溫馨而熱鬧，構成了一幅極富生活情趣的風俗畫。

全畫構圖完整，設色秀麗，筆法純熟，所繪人物雖小，卻將眾人之喜慶歡樂的神情舉止淋漓盡致地表現了出來，顯示出了畫家精湛的藝術功力。

本幅款署："丁雲鵬"三字，係後添偽款。幅上有清乾隆皇帝御題詩："氣象太平有象存，豐年佳景寫煙村。兒童怯點送神爆，翁嫗笑斟老瓦盆。負荷歸家得魚米，恬熙比戶足雞豚。誠能九寓遍如此，察吏安民實緒論。庚子新正上瀚御題。"鈐"乾"、"隆"（朱文）印。鑑藏印有"乾隆鑑賞"、"宜子孫"等四方。

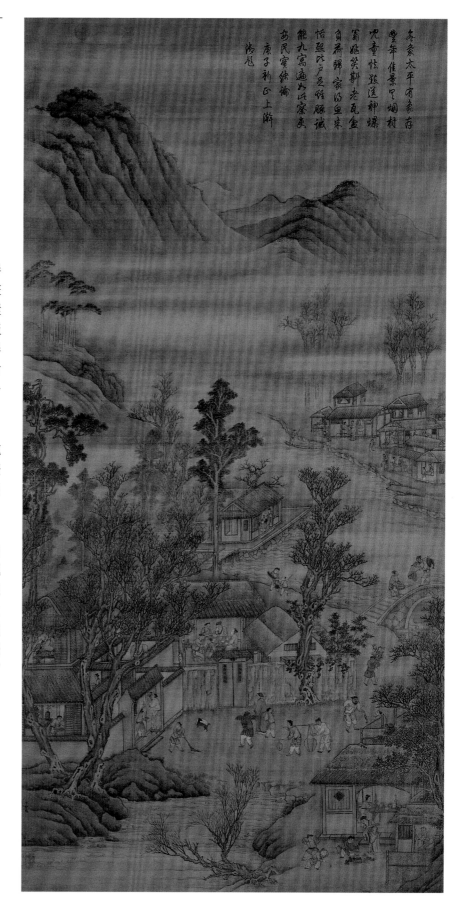

4

黃宸　曲水流觴圖卷
明
紙本　墨筆
縱29.8厘米　橫252.4厘米

Floating Wine Cups along a Crooked Creek
By Huang Chen, Ming Dynasty
Handscroll, ink brush on paper
H. 29.8cm　L. 252.4cm

圖繪茂林叢中，曲水之旁眾多的文人墨客環坐，作曲水流觴之戲。觴，古代盛酒器，即酒杯。通常為木製，小而體輕，底部有托，可浮於水中。每

年夏曆三月初三日，人們坐在環曲的渠邊，任酒杯順流而下，杯停在誰的面前，誰即取飲，相與為樂。此俗始於周代，到了東晉永和九年三月初三，王羲之等文人在會稽（今紹興）蘭亭舉行春禊儀式，在其中增加了吟詩的內容，即觴在誰面前打轉或停下，誰就要即興賦詩並飲酒，作不出詩的就要罰酒。到了清代，此風俗在民間漸為少見。宮中則在"流杯亭"中舉行，即在亭內地面上人工築造一條彎曲折繞的流水槽，眾人環坐槽邊，浮杯於上，作曲水流觴之戲。今北京潭

柘寺、故宮、中南海均保留此類建築。近代，此習俗逐漸消亡。

本幅款識："萬曆戊子暮春之初，長嘯生黃宸寫"鈐"長嘯"（朱文）、"黃宸夢龍"（白文）。本幅有"清玩草堂"（朱文）、"玉齋所藏"（朱文）、"章氏珍藏書畫印"（朱文）、"端州蘇仲子元暉秘藏書畫"（朱文）等鑑藏印四方。萬曆戊子為萬曆十六年（1588）。

黃宸，生卒不詳，字景州，自稱長嘯生，江蘇吳江人。善畫山水及花鳥。

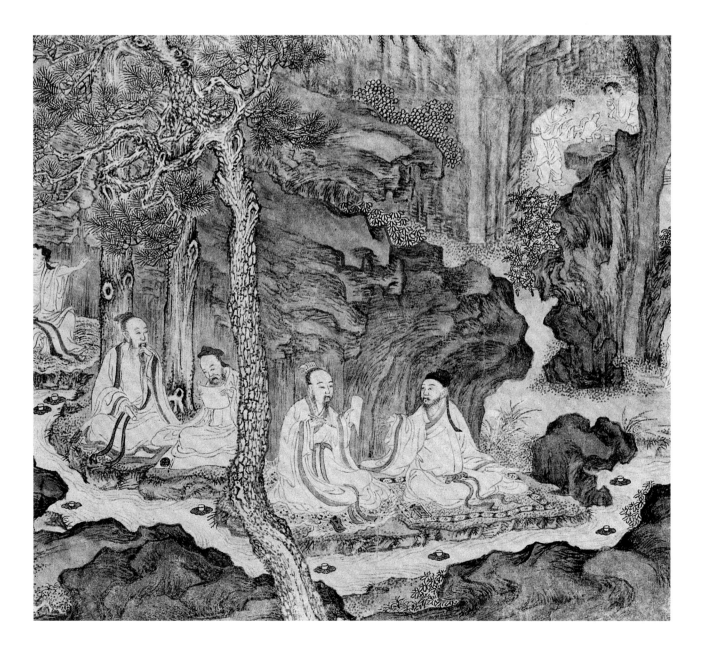

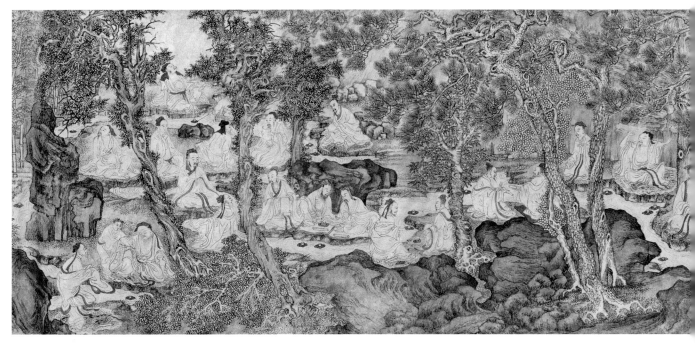

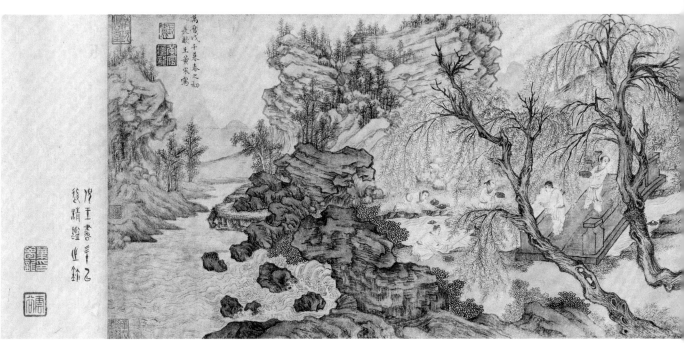

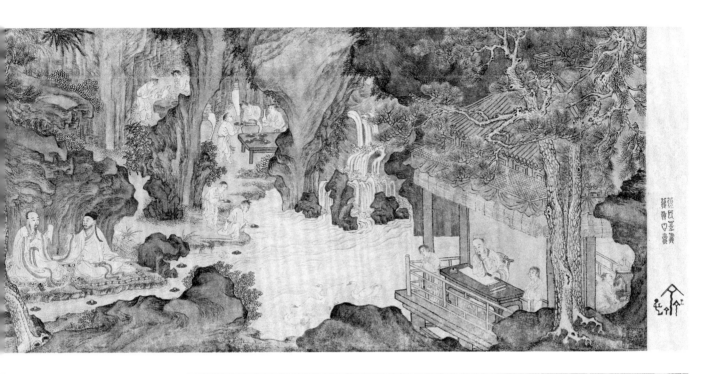

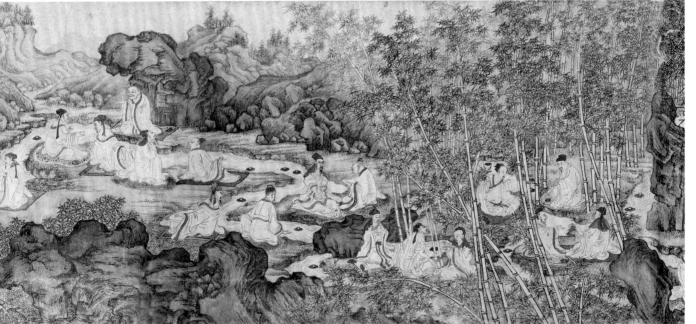

5

佚名　仕女遊歸圖軸

明

絹本　設色

縱173.4厘米　橫105.7厘米

Ladies on the Way Home from a Spring
Outing

Anonymous, Ming Dynasty

Hanging scroll, ink and color on silk

H. 173.4cm　L. 105.7cm

圖繪陽春時節，仕女從郊野間踏青歸
來，手持花枝，坐於牛背，一僕人牽
牛前行。畫風風格豪爽，人物與背景
刻畫皆有"浙派"之筆意。

踏青亦稱"春遊"，是中國節令民俗活
動的重要內容。源於遠古農事祭祀的
迎春習俗，早在西周時期，每當立
春，天子要率百官於郊外舉行迎春儀
式，祈禱上蒼保佑。後來，此活動演
變成帶有禮制特點的風俗流傳下來，
時間一般在農曆二、三月間的清明前
後。並成為一種綜合性的娛樂活動，
延續至今。

本幅無作者款印。鑑藏印有："存樸
堂珍藏"（朱文）、"現宰官身而說法"
（朱文）、"家在歷山舜井間"（白文）
等。

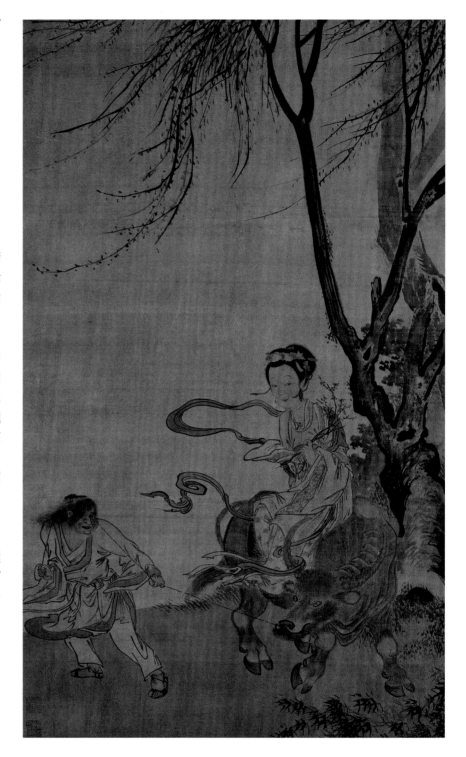

6

文嘉　春郊策騎圖軸
明
紙本　設色
縱116.2厘米　橫31厘米

Take a Ride on a Spring Outing
By Wen Jia, Ming Dynasty
Hanging scroll, ink and color on paper
H. 116.2cm　L. 31cm

此幅畫的題材內容實為春遊或踏青。
圖中一紅衣者騎馬回首，一小童背書
畫卷隨其後，表現的正是春遊歸來的
情景。踏青風俗漢代即流行於全國，
泛指春天到郊野遊覽。人們趁着春光
結伴嬉遊於郊外，並攜帶酒餚，相聚
歡飲，同時有插柳、打鞦韆或馳馬於
野外、探花於名園等活動，也有結合
掃墓進行的。

本幅題識：“春陰柳絮不能飛，雨足
蒲芽綠漸肥。政恐前呵驚白鷺，獨騎
款段繞湖歸。茂苑文嘉。”後鈐“文嘉
休承”（白文）印。“百戰空疲千里姿，
嘶鳴猶自逐圍師。春風日飲長城窟，
那得人間伯樂知。張鳳翼題。”後鈐
“張伯起”（白文）、“陽春堂印”（朱
文）印二方。另有鑑藏印五方。

文嘉（1501—1583）字休承，號文水，
長洲（今江蘇蘇州）人，文徵明子。工
篆刻，為有明一代之冠，能鑑古，善
詩文、書法，畫承家學，精山水。

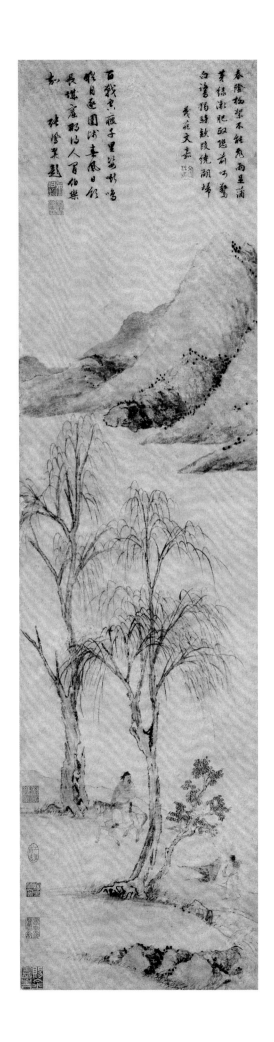

11

7

佚名　龍舟競渡圖軸
明
絹本　設色
縱129.5厘米　橫58厘米
清宮舊藏

Dragon-Boat Race
Anonymous, Ming Dynasty
Hanging scroll, ink and color on silk
H. 129.5cm　L. 58cm
Qing Court collection

圖繪江南賽龍舟的場景，岸邊圍觀者
如堵。水中有五艘龍舟和一艘鳳舟，
每舟有船頭執旗引航者和船尾舵手各
一人，槳手12人，鳳舟中皆為女槳
手。從一個側面反映了明末吳越、荊
楚之地較為開放的民俗環境。

龍舟競渡是一項古老的民間習俗，其
起源比較流行的説法是為了紀念楚國
詩人屈原。其實早在屈原之前，已有
賽龍舟習俗。據《穆天子傳》記載：
"天子乘鳥舟、龍舟浮於大沼。"注
云："舟皆以龍鳥為形制。"可見"龍
舟"、"鳳舟"很早就存在。春秋時期
的青銅鉞上，就有古越人競渡的圖
像，可知賽龍舟之習早已有之。至於
競渡，各地起因也不盡相同，吳越地
區端午節賽龍舟，是一種祭祀、祛災
的儀式。到了戰國時代，楚國大夫屈
原投汨羅江而死，據《抱朴子》記載：
"屈原投汨羅之日，人併命舟楫以迎
之。至今以為競渡。"於是，賽龍舟
活動便成了紀念屈原的一種民俗活
動。尤其是唐代之後，朝廷下令紀念
屈原，賽龍舟活動在民間更為普遍，
且千年不衰。

本幅款署："千里鄭重"，鈐印"千里"
朱文方印。皆為偽款。鑑藏印有：嘉
慶璽印六方、宣統印一方。《石渠寶
笈三編》著錄。

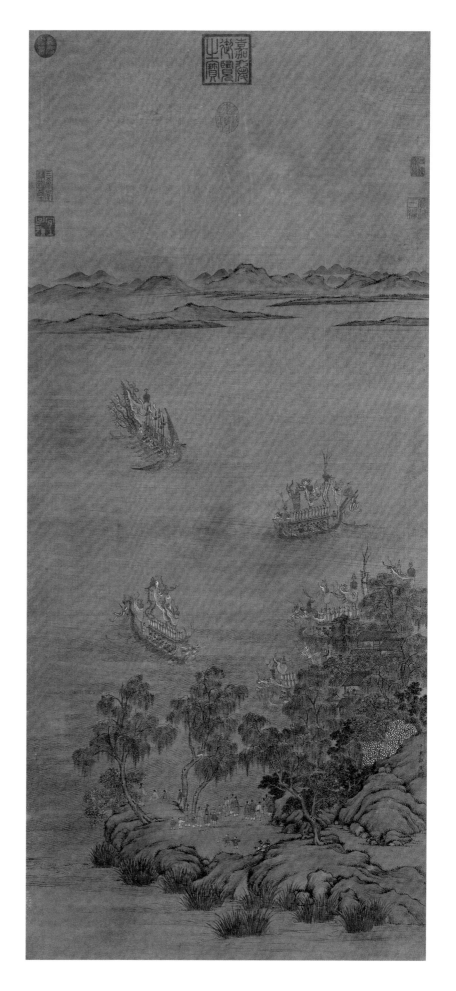

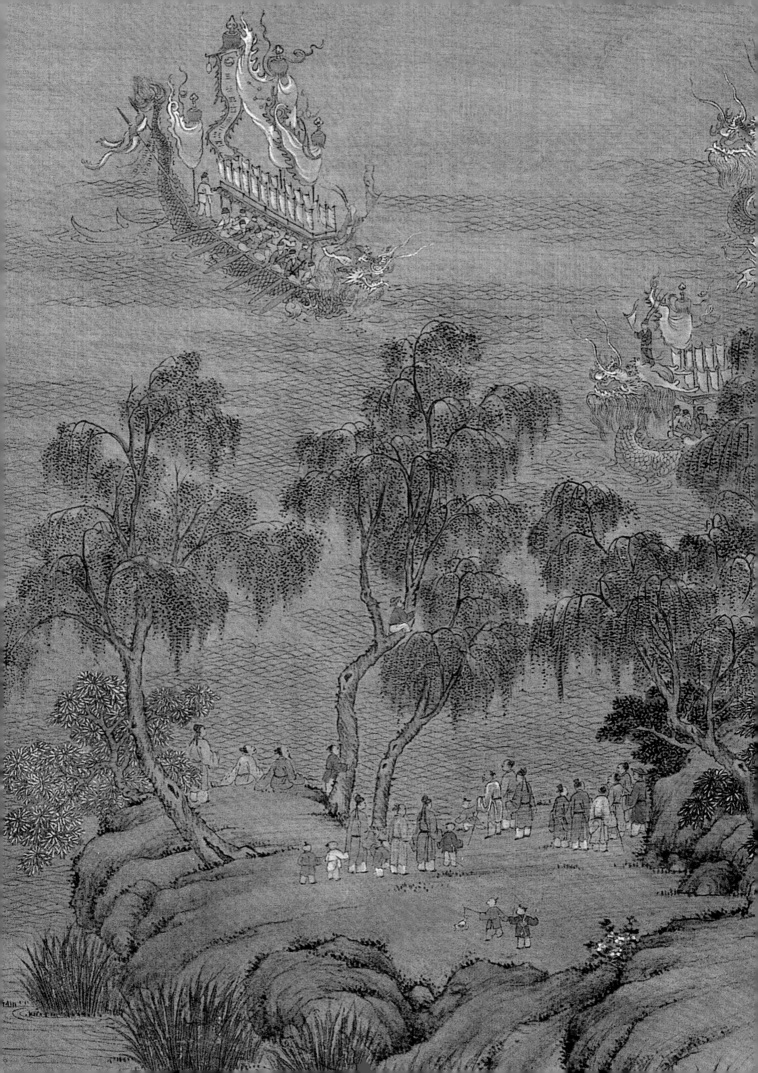

佚名　月令圖冊

明

絹本　設色

每開縱20.4厘米　橫37.5厘米

清宮舊藏

Painting of the Period of Lunar Months Reflecting the Climate and Phenology

Anonymous, Ming Dynasty

4 leaves from 4 albums of 72 leaves, ink and color on silk

Each leaf: H. 20.4cm　L. 37.5cm

Qing Court collection

圖冊共計四冊七十二開，本集只選入其中的十二開，內容見附錄。所繪內容為中國古代黃河流域的物候曆——七十二候。其計算以五日為一候，三候為一氣，一年分二十四節氣，共七十二候。其法是以鳥獸蟲魚、草木生態的變化等自然現象來驗證氣候的變化和季節的轉換。每一候應均以一物候現象相應，稱"候應"。七十二候的候包括生物和非生物兩大類，前者為動物、植物，如"鴻雁來"、"萍如生"等，後者如"東風解凍"等。

圖上無作者款印。清宮舊籤題"宋夏珪月令圖"及所鈐宋代周密印章、後頁周氏題跋均偽。每冊引首均有清乾隆皇帝行書御題，按春、夏、秋、冬四冊依次為："繪具叢生"、"景宣長養"、"含毫布藟"、"託素備成"，鈐有"乾""隆"、"德日新"、"五

福五代堂古稀天子之寶"、"八徵耄念之寶"。第一冊附頁乾隆行書長跋（略），款署："己亥季夏月中御識。"鈐"乾"、"隆"朱白聯珠印。清內府鑑藏印有："乾隆御覽之寶"、"三希堂精鑑璽"、"宜子孫""太上皇帝之寶"、"石渠寶笈"、"避暑山莊"、"寶笈三編"、"嘉慶御覽之寶"、"嘉慶鑑賞"。

玄鳥
玄鳥羕古名乙鳥吾分一候
首燕尻下門乙鳥以名象甲乙之日
紫而燕昔質黑文之稍異曰燕懸胡兩種之形
雨檐之間白齊人取其色之時
玄鳥今從此名此鳥知時之來
避于春社二社故曰玄鳥羕去皆

虹蜺
虹蜺出則陰而
翼云楠典爪互陰之屎
倉楠壤下飲之利乘陽而
啓戶有時故飲月黃泉無筋骨之
虹蜺山應此候令孟夏是微物之強雊上
立夏二候蚯蚓之伸而雊
蚯蚓出後五日而知

鹿麈夏冬珠角
解本非麈已澤
明徵月麇令仲
微夏鹿角冬
之考鹿角仲
山及毛於冬
莊木林令麇
之蘭解解角
南木冬之
推於麇夏
之蘭角鹿
誤冬解角
記麇麇角
載鹿夏解

鹿角解伬麈非而
比則角陽類也毛淡
而角長而故夏至
冬解角尚且感陰
則角解者陰獸也
試圖末嘗見有鹿
之理剖其角自
知麇解者夏至
骨而盡成兩角
殺之乃知角
所解者在頂
骨乃出俊
解也或其後
想設頂能剖頂
鹿剖在其頂骨也
無雙理墮那
訂正茲單頂識

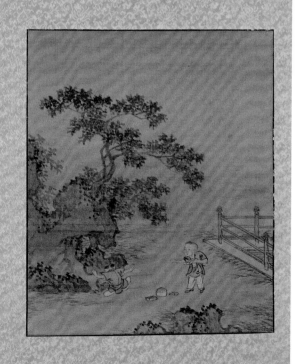

蟋蜶居壁
爾雅翼云壁
邱蓥涼氣而
處盒桑應時令初也
者候蟲蟊時令而止
出土出也小暑二候
須致勝負而鳴性隆此
出氣使出然也非蠹好
詩云七月在野
蟋蟀居壁非是
蟊也蟋蟀登是羽翼稍
義頌貫又鬭狼
蕭校

庭射生笑彼又
感氣知其真有
何曾魯魚以此
紛久矣訂偽依
然恐不勝
己亥季夏中澣
御題

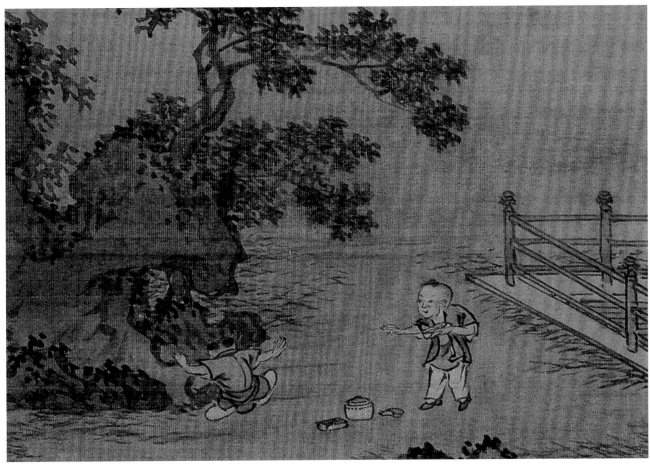

凉風至
立秋一候
西風也則天地之仁氣微矣
凉風和也凉未至于寒特爲寒之
仁者和也凉未至于寒
也而已故于秋言凉風至二者劉

雷始收聲也
秋分一候
至於動不雖地中潜伏
雷陽氣也至於二月出地百八十三
而已傳曰雷二月出地百八十
三日雷出人萬物出人是時故收
聲也

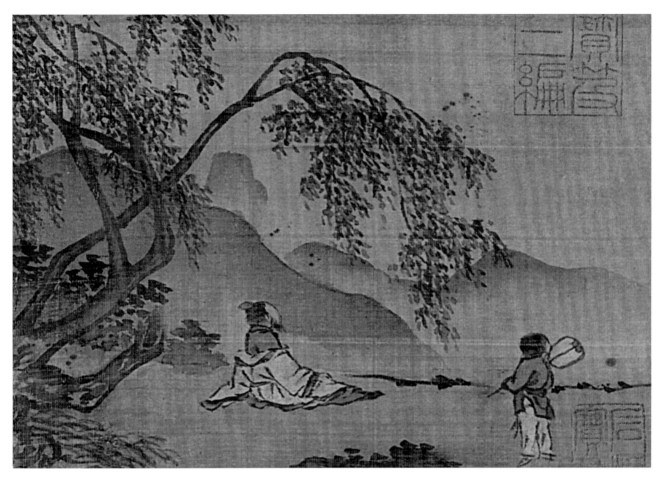

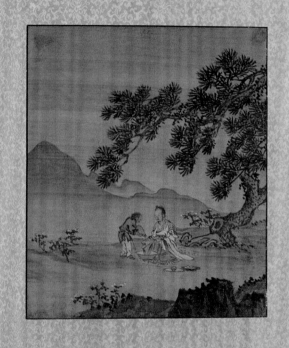

菊有黃華

寒露三候菊斉黄華仲春之桃
李紅季春之桐芟白皆不言色
止言其華萬物皆芟于陽此獨
華於陰特言黃者而黃芟者春
正應陰盛出故也

蟄蟲咸俯

霜降三候蟄蟲咸俯孔氏曰蟄蟲
垂頭也前月蟄而咸俯但下藏
而坏戶至此月既寒故坐頭
向下穴已隨陽氣稍沉在下又
垒塞其戶穴已辟地上陰殺之氣故曰
咸俯也

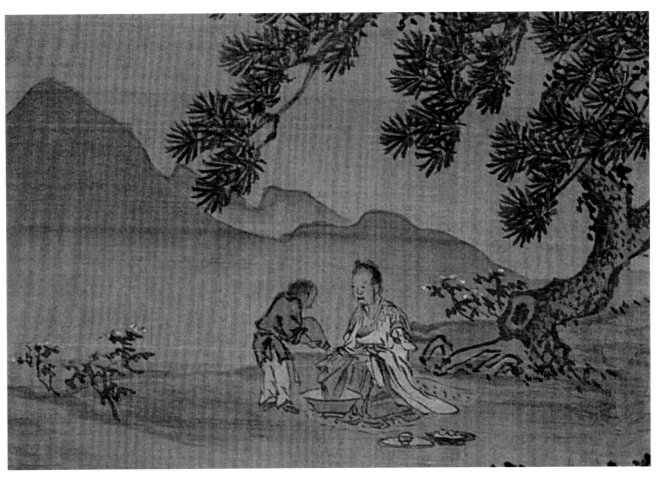

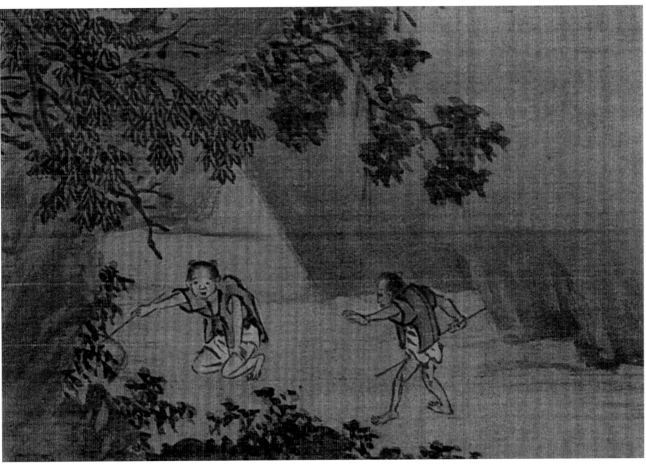

地始凍
立冬二候
地始凍盖地氣閉而陽不能興孟
冬者重陰出始故言地始凍

麋小而鹿大碻
然不易今未蘭
弓鹿大戎如馬
俗六呼為馬鹿
若山莊及吉林
之麋雅大者為
不及鹿三分之
二且鹿色純蒼
麋則黃質白斑
故六謂之梅花
鹿以其斑文相
以而名梅與麋
又音相近也夏
雖此圖麋稱大
柞鹿毛又炊養
良由珪生長南
方溪來浮見鹿
與麋之大小毛
色羊怪至成筆
茫於耳玉而繪
雙角連剖骨号
解典鹿角解隕
同一牟误己於
前幀題什蘇訂
之己亥季夏月
海淀

麋角解
麋大鹿也麋與鹿相
從陽退而出山夏至得陰
情遙而游山夏至得陰氣而解角
冬至二候麋是陽獸
洋解隕墮也故曰解角從陰退出
家解隕墮也

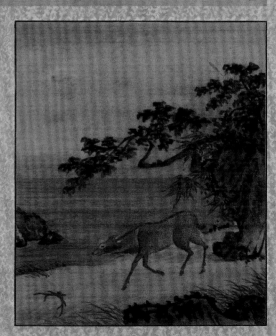

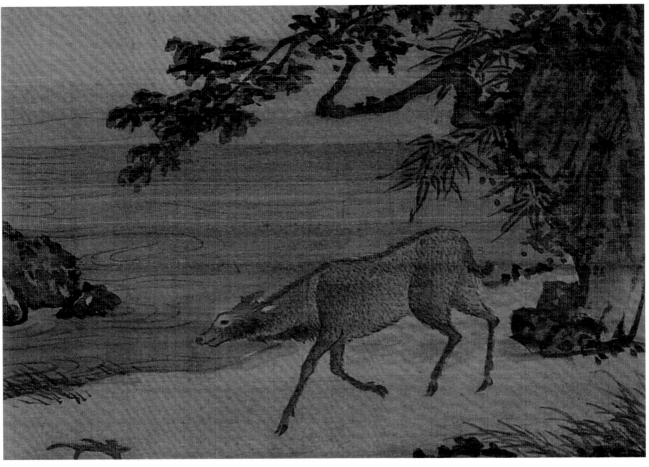

雞詩云風雨凄凄雞鳴喈喈又云風雨
瀟瀟雞鳴膠膠古稱雞有五德冠距德
也頭戴冠文也應候不失時信也勇也
食相呼仁也雞鳴不已見君子云胡不
夷和庚也況伏雞之鳴雌鳴也牝雞之
晨其不失時如雞也未知武其鳴德敢
其鳴足距尚不失時仁者距傳云武雞
伏其雛而哺其雛不失時如雞故曰知
時者其雞也牲且也

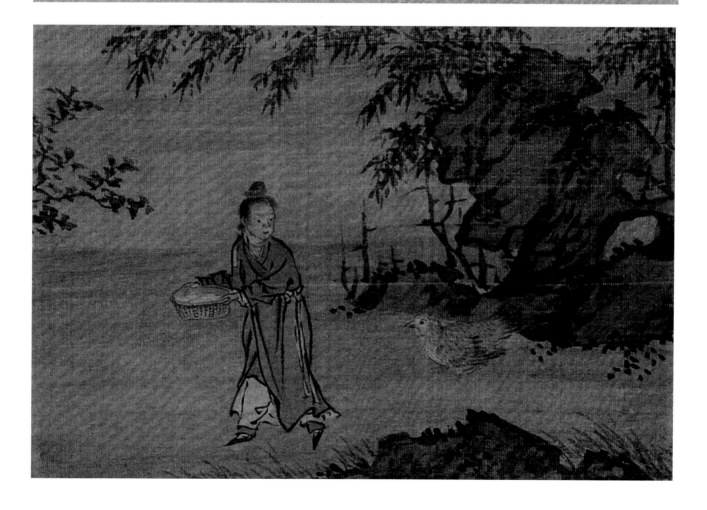

娛樂休閒　Recreation and Relaxation

娛樂休閒指流傳於民間，以嬉戲、消遣為主的娛樂活動。是
人類為滿足精神的需求而進行的文化創造。它有益於促進個
人的體能、心理、創造力和道德感。

9

張宏　雜技遊戲圖卷
明
紙本　墨筆
縱27.4厘米　橫455.6厘米

Variety Shows
By Zhang Hong, Ming Dynasty
Handscroll, ink brush on paper
H. 27.4cm　L. 455.6cm

圖繪市井之中說書、唱戲、磨鏡、吵架、耍猴戲、作法事、鬥紙牌等等風俗百態，皆不飾背景，使人物形象更加突出、鮮明。人物按情節分為多個單元，各單元既獨自成章，又可合成一幅完整畫面。

圖中人物衣紋多出以斷續之筆，線條繁複而不凌亂，器物刻畫亦精細。所繪人物眾多而面貌各異，動作、神情細膩傳神，表現出作者高超的造型能

力及深厚的生活基礎。是一幅傑出的人物畫卷，也是研究當時吳地風俗的重要資料。

本幅自識："戊寅冬杪，戲寫於毘陵客寓。張宏。"鈐"張宏"（白文）、"君度氏"（白文）。引首墨書："遊戲毫端。顧芩。"鈐"顧芩之印"（白文）及引首章"寄贏"（朱文）。另有鑑藏印多方。戊寅為明崇禎十一年（1638），作者時年六十二歲。

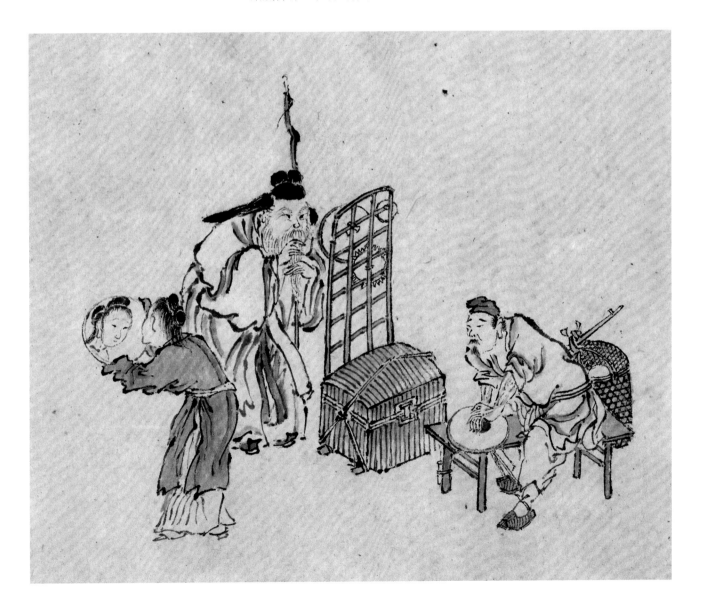

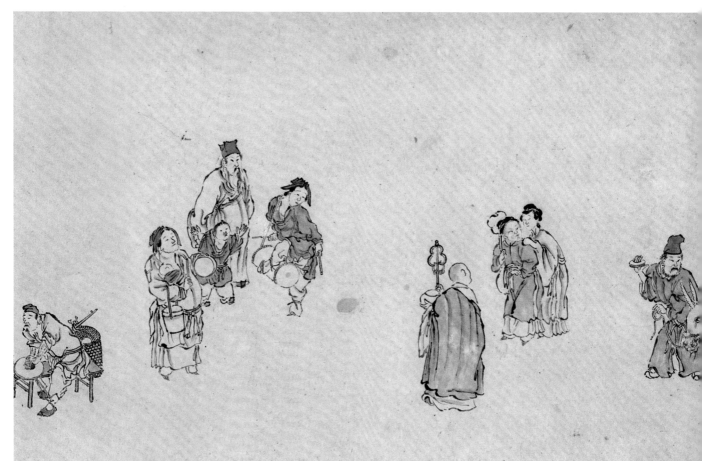

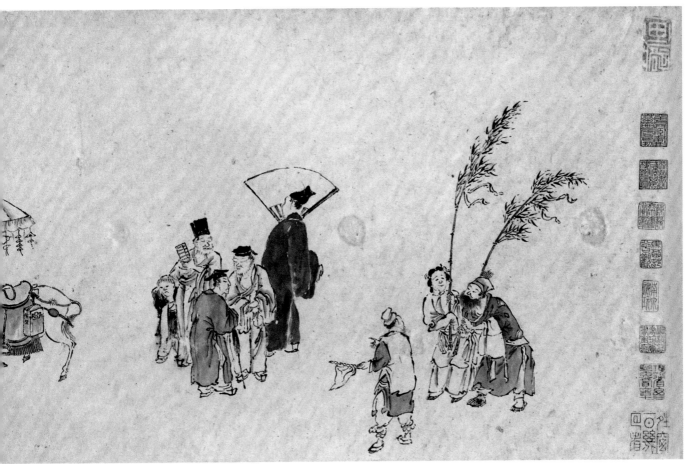

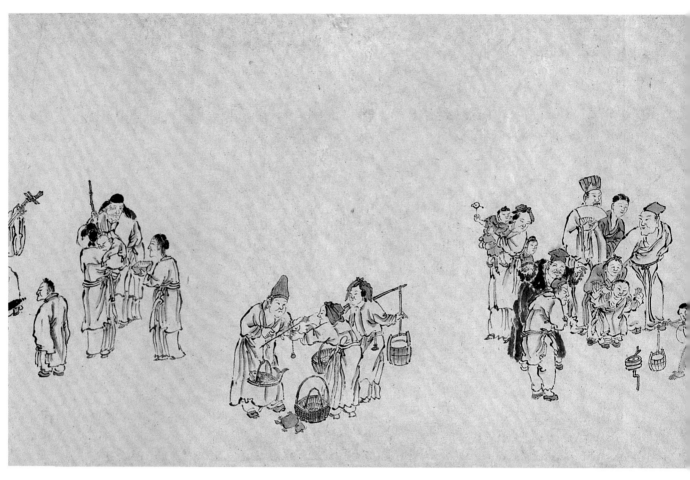

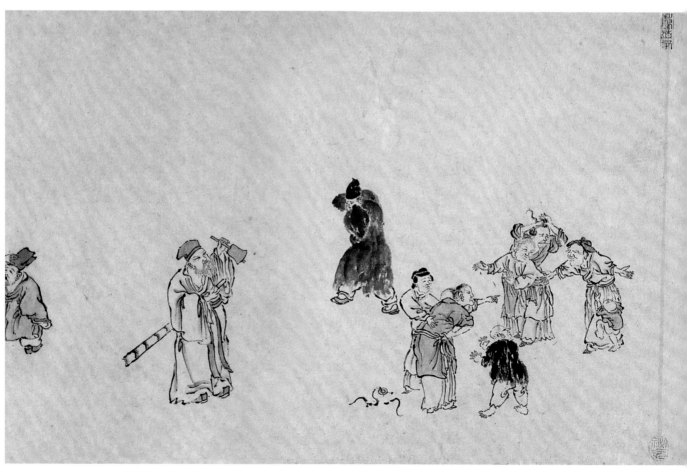

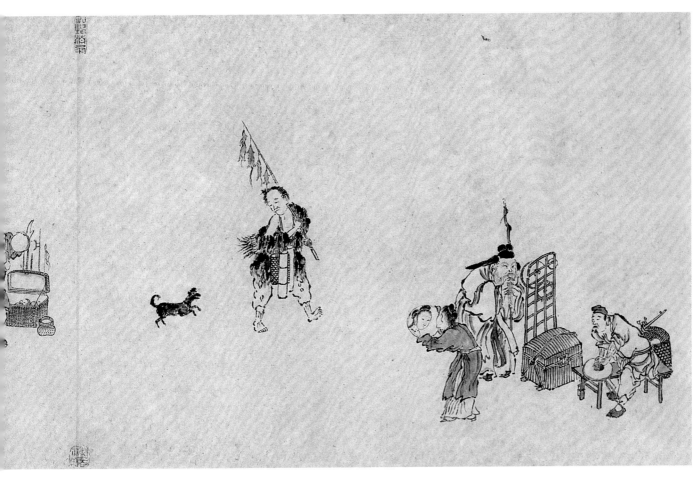

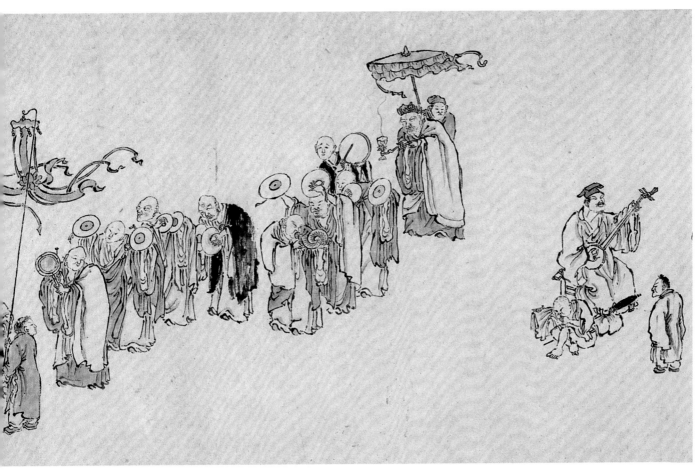

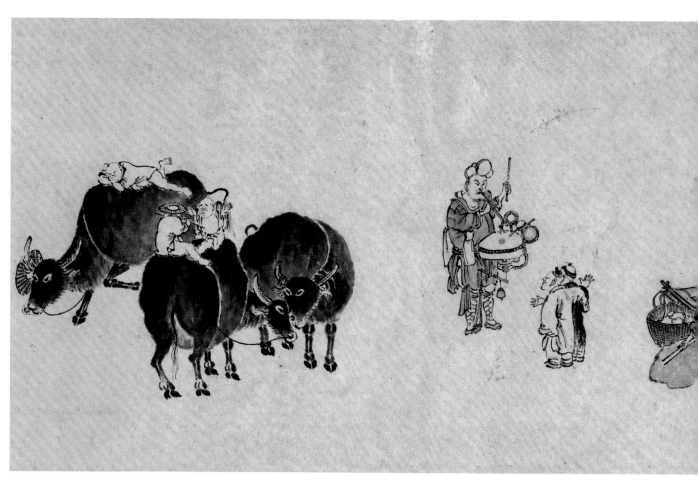

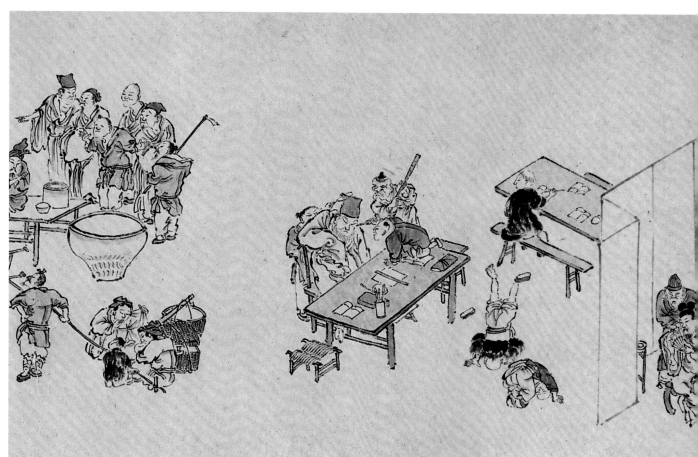

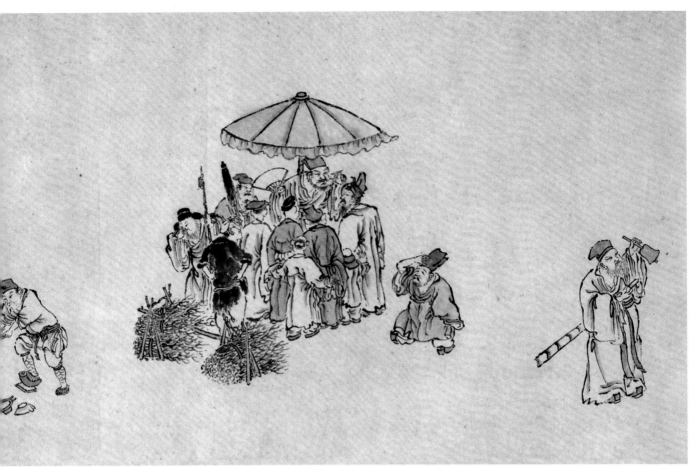

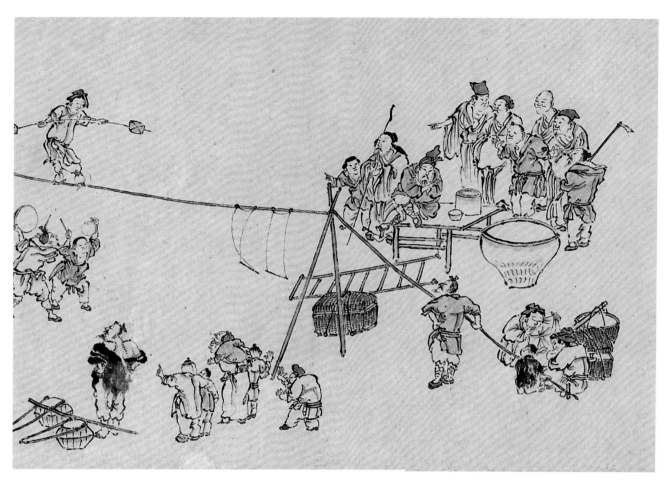

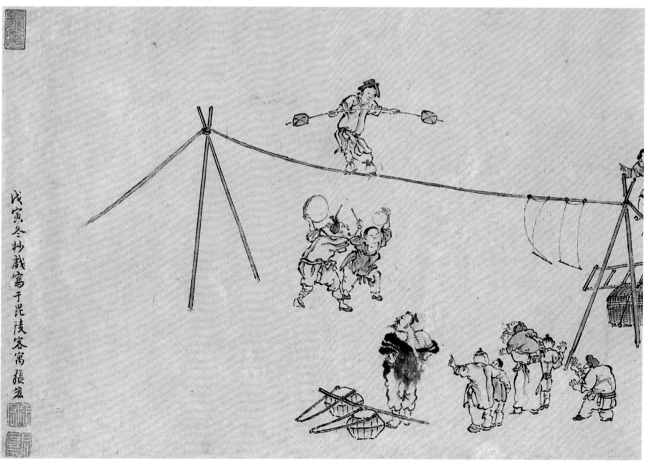

戊寅冬杪戴寫于毘陵客寓張宏

34

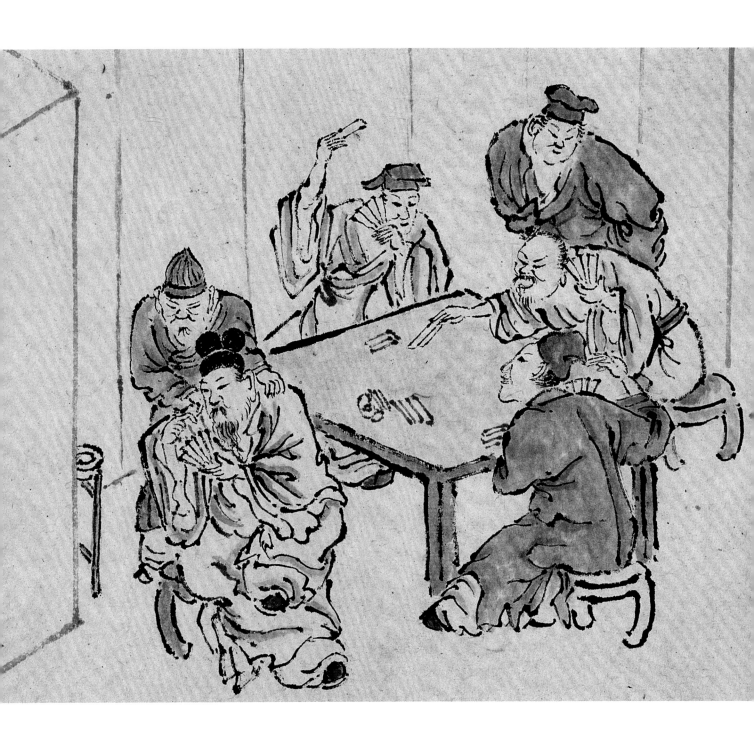

10

張宏　擊缶圖軸
明
紙本　設色
縱42.8厘米　橫59厘米

Beating *Fou* (an ancient percussion made of clay)
By Zhang Hong, Ming Dynasty
Hanging scroll, ink and color on paper
H. 42.8cm　L. 59cm

圖繪明代鄉間百姓在閒暇之時，擊缶為樂，歡然起舞的情景。舞者之自如，觀者之怡然，擊缶者之專注，孩童之喜悅，均刻畫生動，愜意閒適的鄉間生活氣氛躍然紙上。就畫法而言，雖然物象體貌疏闊簡略，用筆率意不羈，卻筆簡意賅，神完氣足，將尋常百姓平淡生活中的歡愉表現得淋漓盡致，是不可多得的民俗小品畫。

遠在夏、商時代，中國就產生了"擊缶"的演奏形式。缶最初為先民們盛放食物的瓦質器皿，後來發展為打擊樂器。通過有規律的音階變化，演奏出優美動聽的曲調，較多地用在歌、舞或曲藝伴奏。隨着時間的推移，擊缶逐漸被簡化為敲擊單獨的器具，人們不再追求其樂曲的婉轉動聽，而是注重其節奏的快慢急緩。

本幅右上行書"己卯秋日，張宏寫"，鈐"張宏"，"君度氏"朱方印二，左有沈顥題詩一首。己卯年為崇禎十二年（1639），張宏時年六十三歲。

張宏（1577—？），字君度，號鶴澗，吳縣（今江蘇蘇州）人。工山水，宗學沈周，變化其法為己用，自成風貌，為吳中學者所尊崇。寫意人物是他擅長的題材，常將市井生活寫入畫面，較為真實地反映了當時下層人民的生存狀況。

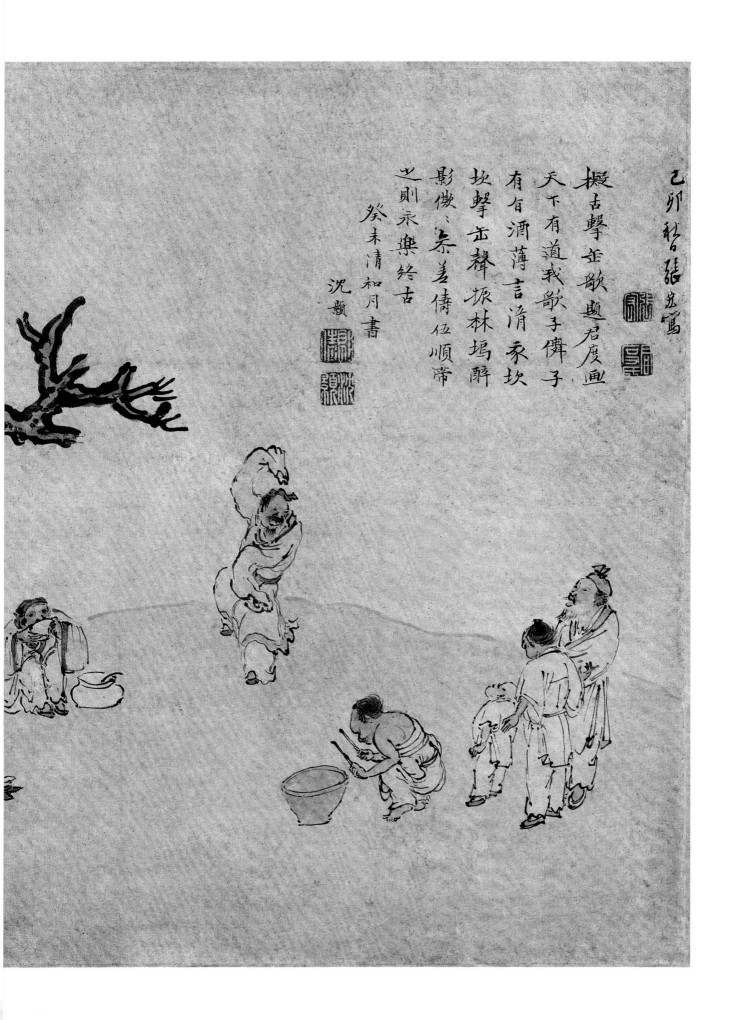

己卯秋暮張崟寫

擬古擊缶歌題君廋畫
天下有道我歌千佛子
有有酒薄言清承坎
坎擊壺辭坂林塢醉
影傲、奈姜儔伍順帝
之則永樂終古
癸未清和月書
沈顥

13

佚名　鬥雞圖軸
明
絹本　設色
縱165厘米　橫102厘米

Cockfighting
Anonymous, Ming Dynasty
Hanging scroll, ink and color on silk
H. 165cm　L. 102cm

圖繪明代皇帝及侍從參加鬥雞活動的
情景。據史料記載，明天啟帝朱由校
酷好鬥雞，他曾養有一雄雞，勇猛好
鬥。是圖雖未直接描寫宮中激烈的雙
雞啄鬥場面，但它以間接的形式，通
過皇帝、持雞人、大臣及宮女侍以不
同的神態啟發觀者的聯想，從而側面
反映了明朝統治者聲色犬馬、驕奢閒
逸之生活。

本幅無款印。

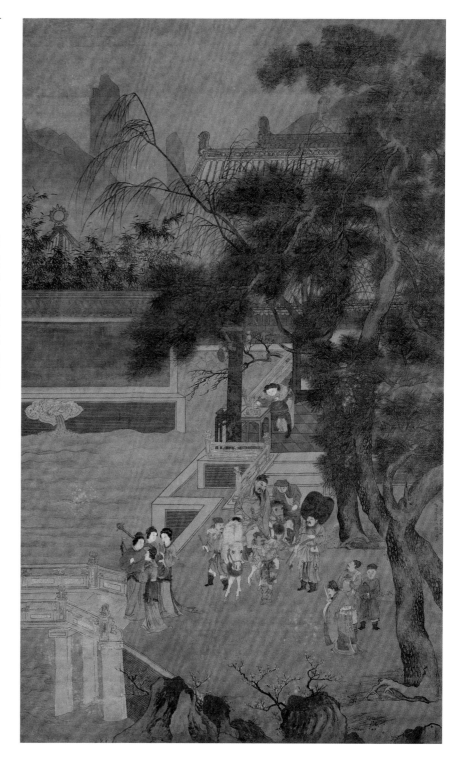

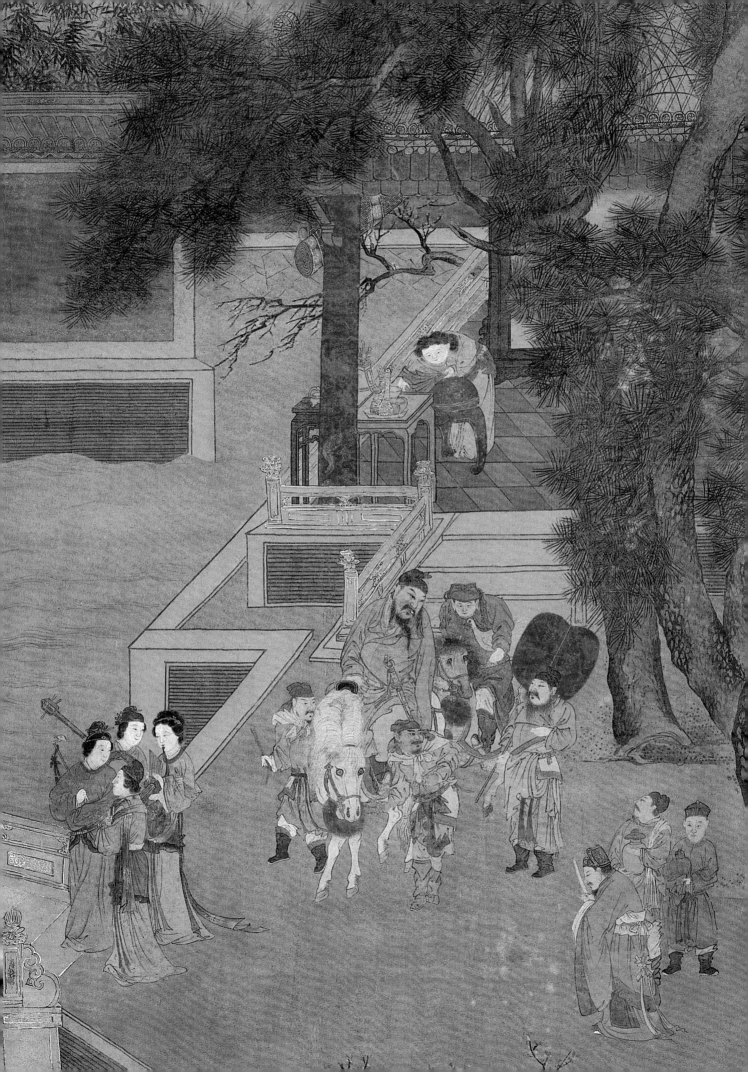

14

佚名　鬥鵪鶉圖軸
明
絹本　設色
縱67厘米　橫71厘米
清宮舊藏

Watching a Quail Fight
Anonymous, Ming Dynasty
Hanging scroll, ink and color on silk
H. 67cm　L. 71cm
Qing Court collection

圖繪一王公貴族裝束之人，坐在桌前觀看侍者鬥鵪鶉娛樂。關於此幅畫的內容，根據何剛德《春明夢錄》中所記："南薰殿茶庫所藏字畫尤多可觀……又有吳三桂鬥鵪鶉小像，皆特色也。"還有一種說法，指本圖或為明宣宗朱瞻基鬥鵪鶉像。

鬥鵪鶉是古代漢族民間的一種冬季娛樂活動，始於唐，盛於明清，上自王公大臣，下至市井小民，每好養鬥。是圖生活氣息濃厚，寫實性強，對明代上層社會的遊戲娛樂活動作了形象的描繪，為我們了解、研究這一風俗時尚提供了寶貴的實物資料。

本幅無款印。

15

文徵明　惠山茶會圖卷

明

紙本　設色

縱21.8厘米　橫67厘米

A Tea Party in Huishan
By Wen Zhengming, Ming Dynasty
Handscroll, ink and color on paper
H. 21.8cm　L. 67cm

惠山位於江蘇省無錫市西郊，其上之惠泉，水質清純甘冽，被唐代"茶聖"陸羽評為"天下第二"，後稱"二泉"。據蔡羽《惠山茶會序》所述，明正德十三年二月十九日，連日陰雨，天氣忽晴，文徵明與文友蔡羽、王寵、王守、湯珍等七人抵二泉，於二泉亭下，以王氏古鼎煮水煎茶，"七人者環亭坐……識水品之高，仰古人之趣，各陶陶然不能去矣。"此圖即繪記此次文人茶會的情景。是年文徵明四十七歲，是文氏中年紀實畫的代表作。

本幅無款，鈐"文徵明印"（白文）、"悟言室印"（白文）印。卷首鈐"明發拜藏"（白文）、"滕叔陶氏秘玩"（白文）印。前幅蔡羽書《惠山茶會序》；鑑藏印"五一居士"（朱文）、"雁湖陶氏滕叔甫珍藏"（白文）、"漢元勳長沙文王孫"（白文）。後幅蔡羽、湯珍、王寵題詩並鑑藏印多方。拖尾有近人顧文彬跋。《過雲樓書畫記》著錄。

文徵明（1470—1559）名壁，字徵明，後以字行，改字徵仲，號稀奇山，停雲生等。長洲（今江蘇蘇州）人。曾授翰林待詔，故稱"文待詔"。聰穎博學，詩、文、書、畫、印名聞一時。畫學沈周，兼有李唐、吳仲圭、趙孟頫、黃公望筆法。為"吳門畫派"代表畫家，與沈周、唐寅、仇英並稱"明四家"。其子孫、門人亦善書畫。

丁亥暴風雨戊子為二月十九清明日少
雨求無錫未逮惠山十里天忽霽日午造
泉所乃攀王氏鼎立二泉亭下七人者環
亭坐注泉于鼎三沸而三啜之識水品之
高仰古人之趣各陶陶然不能去矣於戲
滕哉旬日之力耳過者造者遍又覆視之
其友共矣顧視曏昔何如哉然世之熟視
吾輩則不能無疑以為無情於山水泉石
非知吾者也以為有情於山水泉石非知
吾者也諸君子稷高器也為大朝和知
九鼎而未偶姑遷意於泉石以陸羽為歸
將以羞時之樂紅粉奔權倖角錙銖者
釧諸君屋漏則養德蓽居則講藝清志厲
開聰明則淺之以茗游于丘息于池用全
吾神而高起于物玆堂陸子所能至武固
魯點之趣也會成賦詩冠以序正德十三
年戊寅二月清明日林屋山人蔡羽撰

惠山茶會序

渡江而潤金焦甘露勝由潤入句容三茅
山勝由句容至昆陵白氏園勝由昆陵至
無錫惠麓勝余之之金陵必經是僑程或不
事驀或不得一造造或不得徧觀觀或不
得與朋友共而私攜躑躅焉用是怏怏嘗
與衡山文徵明中山湯子重太原王履約
王履吉謀行而諸君各有典守又不敢舍
巳業以越人境正德丙子之秋長洲博士
古閩鄭先生掌教武進居于昆陵明年丁
丑夏吾師大學士太保新公致政居于潤
又明年戊寅春子重以父病將禱于茅山
復約兄弟以事乃獨與諸友相見于堯
月初九余得往潤之日與箭汪潘和甫挾舟去
丘又辭以事乃獨與其徒湯子朋同載前後行三宿
子重亦與其徒湯子朋同載前後行三宿
達潤余既拜太保公于其弟獲登甘露寺
由多景樓故址以觀江海居二日而退舟
甲申宿丹徒乙酉宿昆陵丙戌晨飯于丹

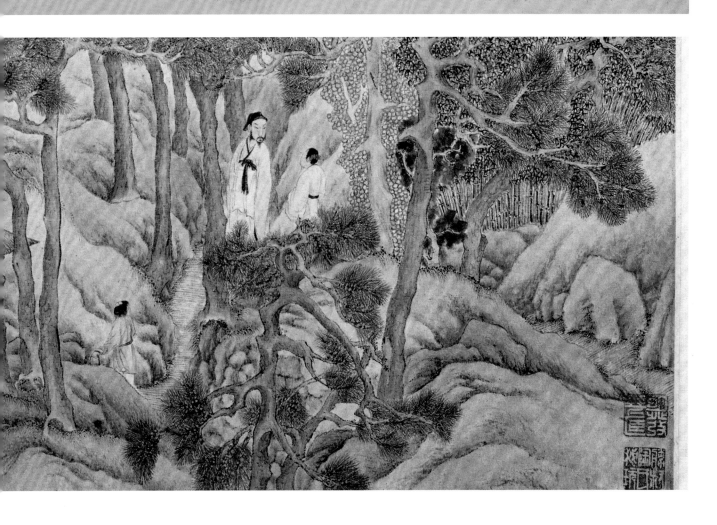

16

佚名　煮茶圖軸
明
絹本　設色
縱105厘米　橫48.5厘米

Brewing Tea
Anonymous, Ming Dynasty
Hanging scroll, ink and color on silk
H. 105cm　L. 48.5cm

圖寫二雅士於蕉林下煮茶之情景。一
人專心扇爐燒水煮茶，一人持壺提
水，旁有一婦人持盤而來。一派休閒
的文人隱逸生活。

古人云：茶有四德，曰廉、美、和、
敬。人們將倫理、審美和人生浸潤在
茶之中。茶最先作為藥用，可以解
毒。作為飲品，則時興於六朝，據說
飲茶能"輕身換骨"，世人皆好飲之。
唐代陸羽寫《茶經》，精研茶學，被譽
為"茶聖"。宋代出現了茶戶、茶市、
茶坊。除飲茶講究儀式外，還以茶做
遊戲，如分茶、鬥茶等，這種茶飲聚
會的習俗一直流傳下來，尤為文人雅
士所好。此外，茶還有作為聘禮的用
途，稱為茶禮或茶銀。

本幅無作者款印。鈐有"乾隆鑑賞"、
"嘉慶御覽之寶"、"嘉慶鑑賞"等清
內府收藏印記七方。詩堂有清沈堪題
記："宋人煮茶圖真跡。內府內藏，
若木寶之。"

17

尤求　品古圖軸
明
紙本　墨筆白描
縱93.5厘米　橫36.1厘米

Appraising Antiquities
By You Qiu, Ming Dynasty
Hanging scroll, ink and outline drawing
on paper
H. 93.5cm　L. 36.1cm

圖繪五位文人雅士於一園中聚會，或
沉思構想，或展畫觀賞，或回首等待
小童捧來古器品鑑。典型的雅集場面
寫出了他們怡然自樂的生活情趣。周
圍環境配以梧桐、芭蕉、湖石、翠
竹，襯托出高雅的氣氛。全幅筆墨技
法及畫風都流露出仇英的繪畫風格。

本幅款識："壬申仲秋，尤求製。"後
鈐："吳人尤求"（白文）。本幅鑑藏
印："葉桐君玩賞書畫章"（朱文）、
"蒯壽樞家珍藏"（朱文）、"曾在秋湄
山人處"（朱文）三方。裱邊鑑藏印：
"易鶴軒印"（白文）、"楊氏竹坡珍藏"
（朱文）。

尤求，生卒不詳，字子求，號鳳丘
（一作鳳山），長洲（今江蘇蘇州）人，
移居太倉。擅山水、人物，尤精於白
描，師法劉松年、錢選。是繼仇英之
後著名人物畫家。

18

佚名　蕉蔭弈棋圖軸
明
絹本　設色
縱146.2厘米　橫68.9厘米

Elders Playing Chinese Chess in the Shade of Banana
Anonymous, Ming Dynasty
Hanging scroll, ink and color on silk
H. 146.2cm　L. 68.9cm

圖繪芭蕉樹下，二位長者聚精會神對弈。一人手拿棋子，舉棋凝思，另一人頭向前伸，觀察戰局。表現的是文人雅士以棋會友的閒逸生活，從一個側面反映了士大夫的品味和情趣。

弈棋，即"圍棋"。在古代稱為弈，春秋戰國時期，圍棋已廣泛流行，《左傳》已有"弈者舉棋不定乎"的記載。南北朝時期弈風更盛，下圍棋被稱為"手談"。上層統治者無不雅好弈棋，他們以棋設官，建立"棋品"制度，對有一定水平的"棋士"授予與棋藝相當的"品格"（等級）。唐宋之後，圍棋更為普及，弈棋成為陶冶情操，愉悅身心，增長智慧的方式之一。

本幅無作者款印。有鑑藏印三方皆模糊不辨。

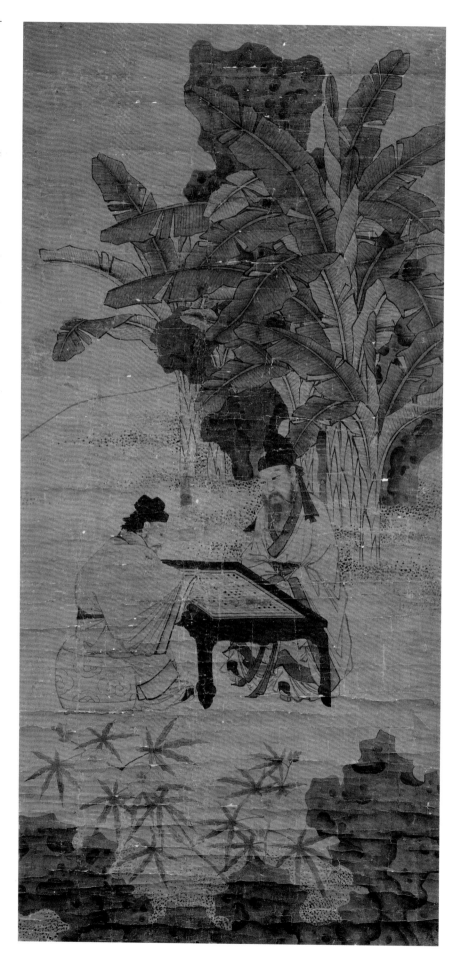

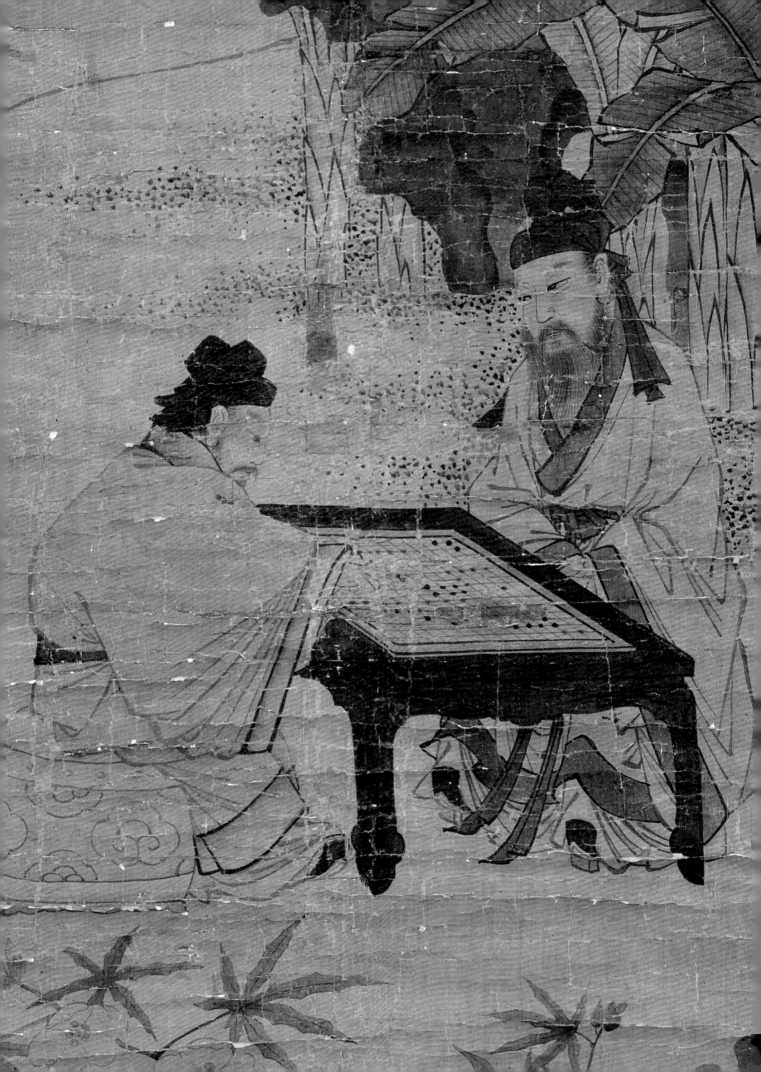

物質生產　Material Production

物質生產的民俗是指生產活動中所形成的習俗慣制，包括農
業、狩獵、遊牧、漁獵、手工業、交通運輸等。

19

佚名　宮蠶圖卷
明
絹本　設色
縱31厘米　橫456厘米

Silkworm Breeding in the Imperial Palace
Anonymous, Ming Dynasty
Handscroll, ink and color on silk
H. 31cm　L. 456cm

圖繪明代宮中婦女養蠶勞動的情景。
全卷分為採桑、餵蠶、結繭、搗練、
紡織、成絹等段落，人物眾多，且彼
此呼應，聯繫緊密又自然和諧。將中
國傳統的桑蠶織布生產過程生動而具
體地展示出來。

男耕女織是中國傳統的生產方式，在

皇室每年的祭祀活動中，皇帝都要親
耕先農壇，皇后則要親祭先蠶壇，以
表示對農桑的重視。

本幅款書：“仇英實父製”，鈐“十州”
（朱文）、“仇英實父”（朱文）印，皆
後添。尾紙有鄭朔跋一段。

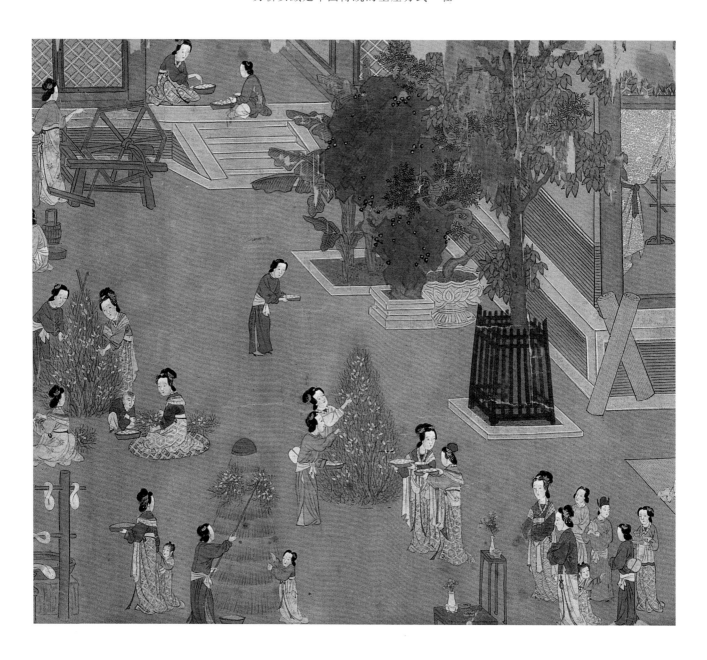

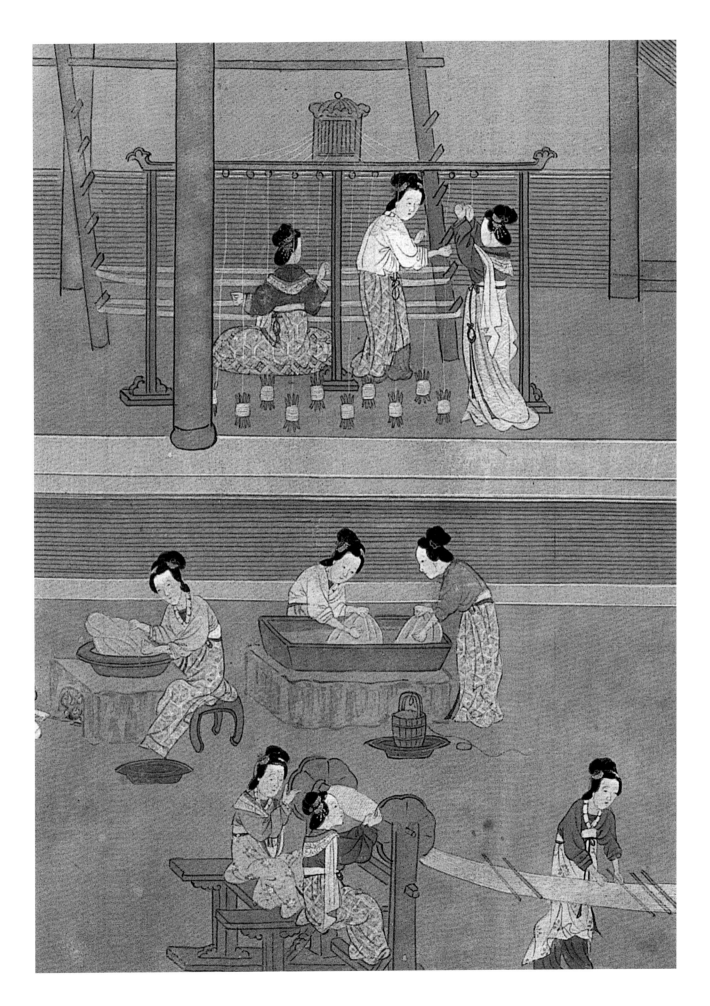

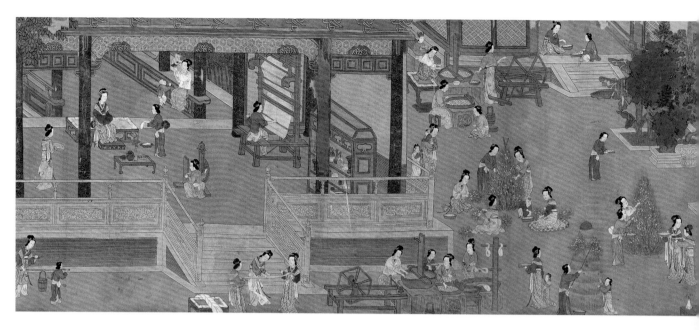

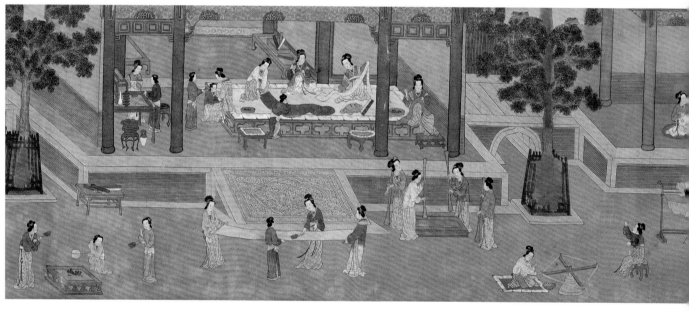

經綸玉軸曲極態度誰染霜毫寫生
素繪出宮中親縑絲圖倉庚戴勝鳴春欹
暮競執懃道伐遠揚俱取天束銅綬
庫宮遊窈窕宮樣深夫人副祥背妥
砧一鑞一蘭經沫浴寸縷寸絲畫苦辛
遂令蓬戶姑與婦夜夜敢不織紝
纖紝自出攪與軸花樣隨時綴草本
更添鳴鳳及輕龍鵲毂玉筆回五日
朱綜玄景違淪防閉夜~髦霄闊
屨絲曳繡絢芳春深宮畫永行樂
頻與快羅執皓適體阿誰更念採桑
人區~尺幅之圖畫影敬進此以擬文
武之經綸
　　建武羣人鄭朏題

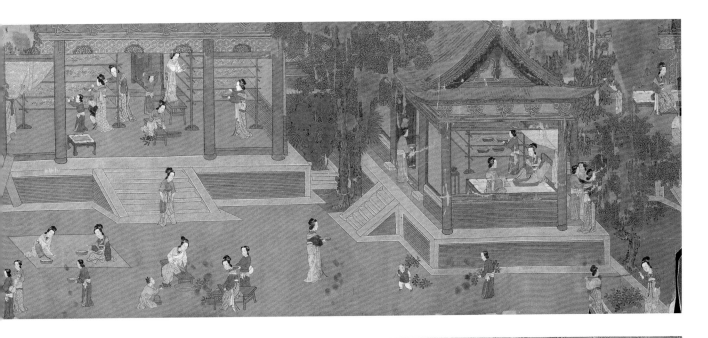

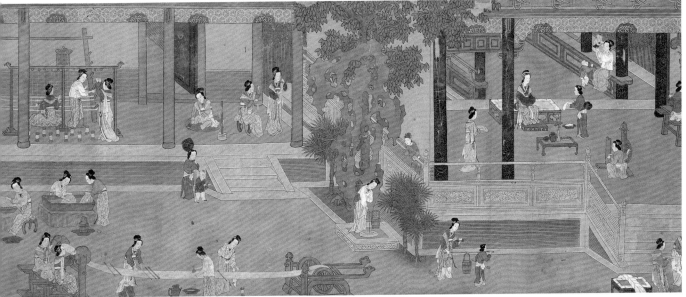

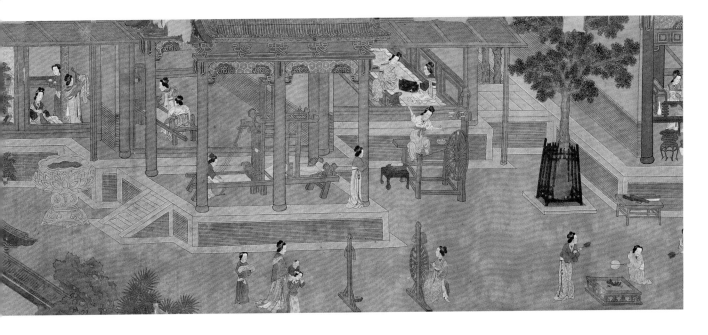

20

佚名　夏景貨郎圖軸
明
絹本　設色
縱186.4厘米　橫104.2厘米
清宮舊藏

Itinerant Pedler in Summer
Anonymous, Ming Dynasty
Hanging scroll, ink and color on silk
H. 186.4cm　L. 104.2cm
Qing Court collection

圖繪松蔭下，一貨郎正在貨架前向女
子販售貨物，貨郎架上掛有"上林佳
果玉壺冰水"的條幅，可知應是賣水
的。旁邊女子有的正在購買，有的手
持紈扇在閒談觀看。四周蒼松、花叢
等景物充滿了夏意。

現多認為，《貨郎圖》是宋代畫家蘇漢
臣首創，以貨郎為畫題在宋以後的風
俗畫中十分流行。主要有兩種表現形
式；一種是繪走街串巷，往來於城市
和鄉村之間的貨郎形象；另一種是表
現宮廷生活氣息的，較前者顯得富麗
精緻。本卷所收三幅作品均屬後者。

本幅無款。鑑藏印："唐伯虎"（朱
文），清乾隆、嘉慶、宣統內府諸印
七方。

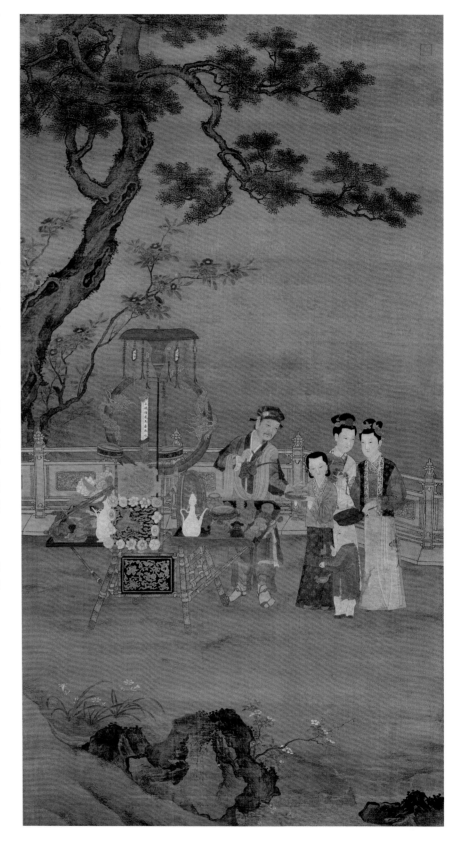

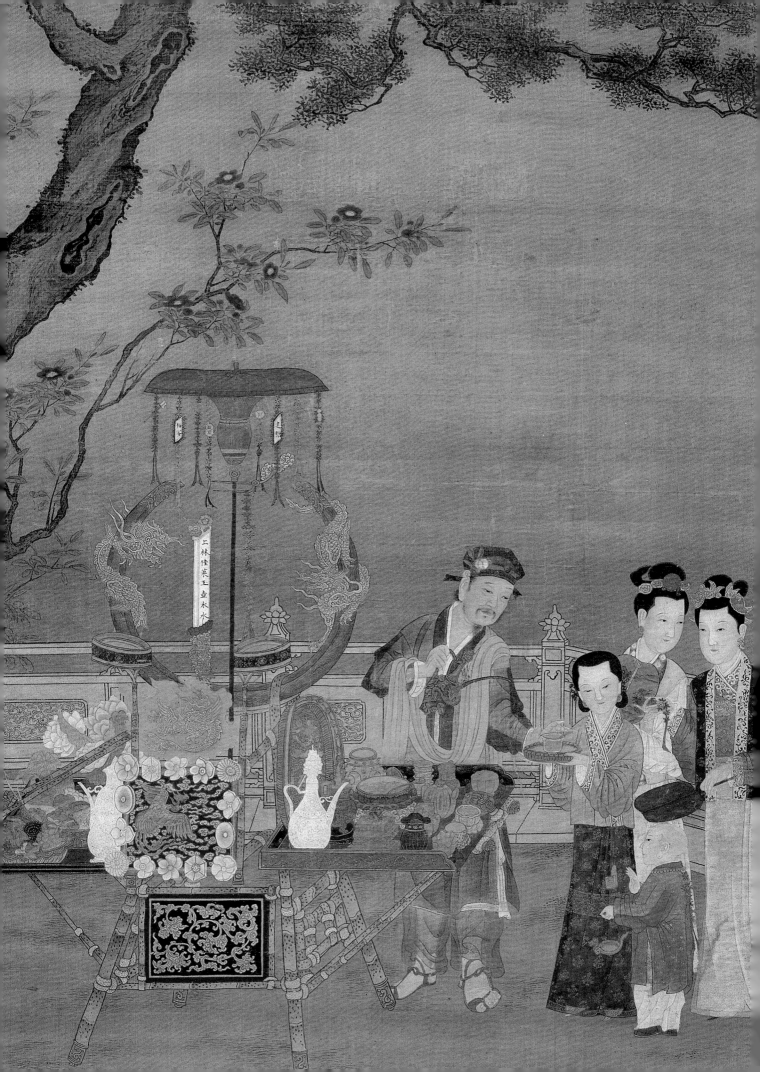

21

佚名　秋景貨郎圖軸
明
絹本　設色
縱196.3厘米　橫104.2厘米
清宮舊藏

Itinerant Pedler in Autumn
Anonymous, Ming Dynasty
Hanging scroll, ink and color on silk
H. 196.3cm　L. 104.2cm
Qing Court collection

圖中人物描繪和場景處理與《夏景貨
郎圖》大致相似，都以雕欄玉砌，花
木映襯的庭院為場景，只是用不同的
花木表現季節的變化。本幅以菊花、
桂花來體現秋意。

本幅無款。鑑藏印"唐伯虎"（朱文），
清乾隆、嘉慶、宣統諸內府印記七
方。

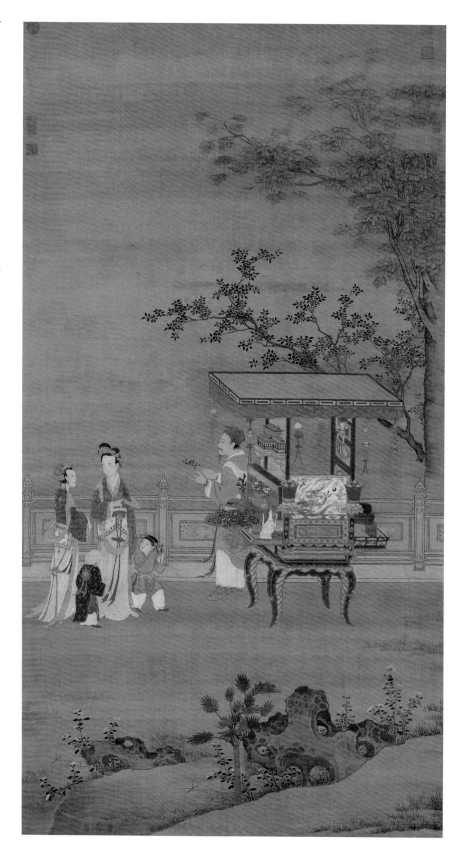

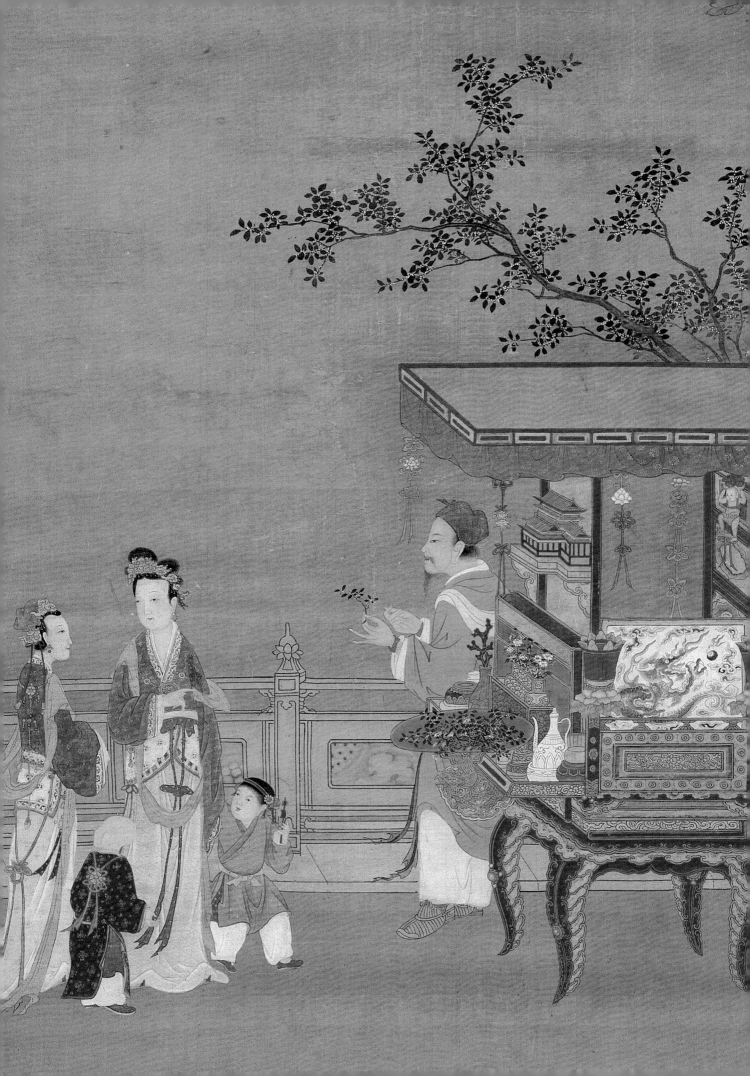

22

佚名　冬景貨郎圖軸
明
絹本　設色
縱196.3厘米　橫104.2厘米
清宮舊藏

Itinerant Pedler in Winter
Anonymous, Ming Dynasty
Hanging scroll, ink and color on silk
H. 196.3cm　L. 104.2cm
Qing Court collection

畫面的中部是一副精緻的貨郎架,上
有:瓷器、樂器、玩具、婦女用品,
還有《孝經》、《爾雅》、《唐音》等
書類。旁有幌子,上書"發賣宮製藥
飲百玩戲具諸品音樂"等字。旁邊婦
女和兒童的行動、視線都集中在貨郎
擔上,主題鮮明突出。冬景以梅花、
茶花等作為季節標識。

三幅表現貨郎的作品,皆佈局緊湊,
用筆工細,色彩艷麗,風格典雅,充
滿着富貴豪華的生活氣息。

本幅無款。鑑藏印"唐伯虎"(朱文)、
清乾隆、嘉慶、宣統諸內府印記八
方。

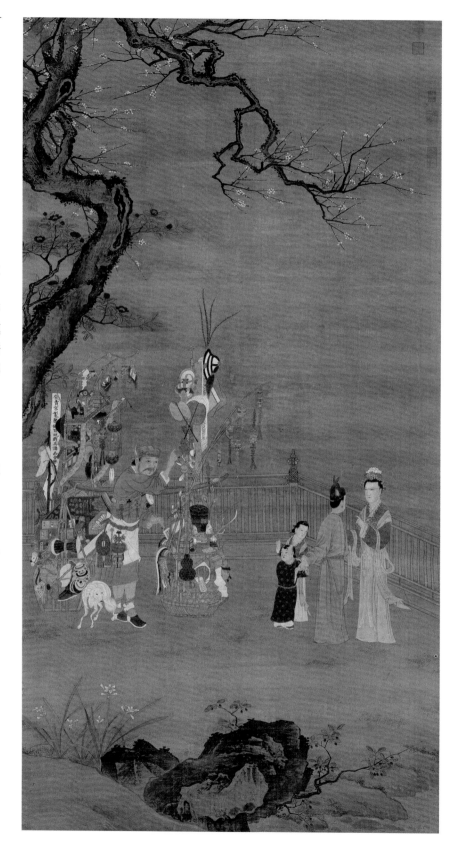

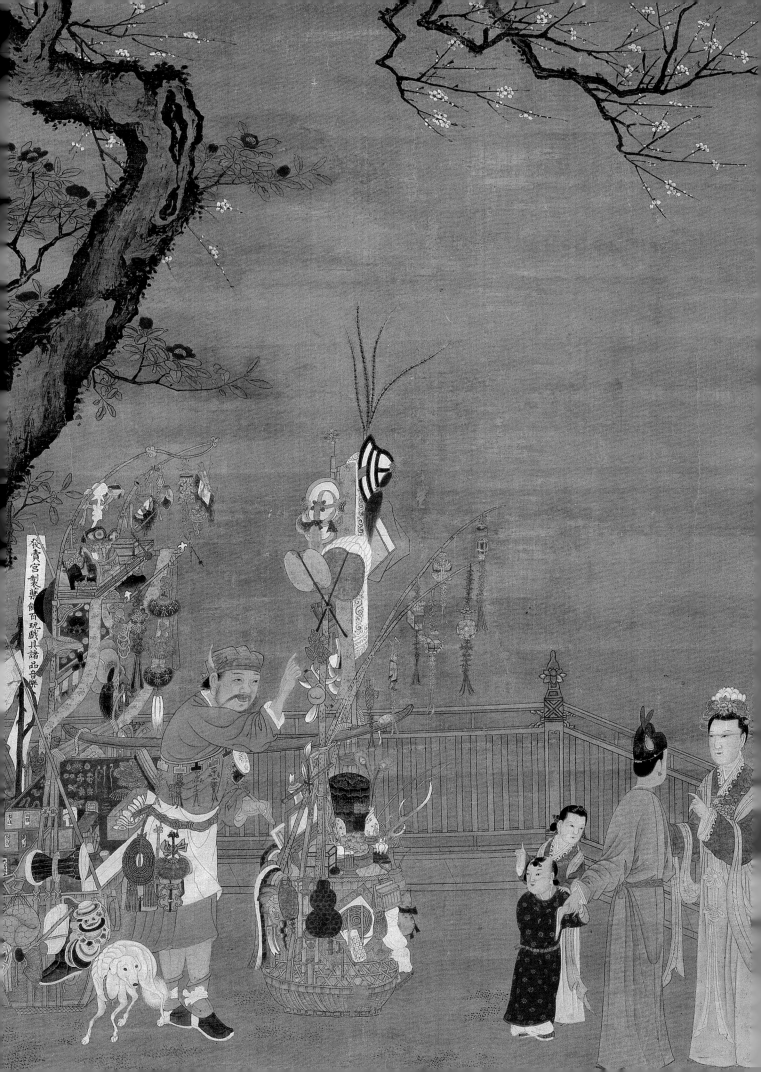

周臣　漁樂圖卷
明
紙本　設色
縱32厘米　橫239厘米

The Pleasure of Fishing
By Zhou Chen, Ming Dynasty
Handscroll, ink and color on paper
H. 32cm　L. 239cm

此幅用寫意手法描繪了水村人家日常
勞作的各種場景，有的乘舟在水上網
捕；有在潛水中捉捕；有在岸邊用漁
叉叉魚；還有的用弓箭射捕……。畫
中細節表現準確，人物栩栩如生。在
筆墨風格上明顯受明代"浙派"畫風影
響，用筆俊峭瀟灑，體現出周臣精湛
的藝術表現力。

本幅款署"東村周臣"，鈐白文方印，
印文不辨。末有清代王昶跋："青浦
王昶藏於珠街里第晴翠樓，樓名蓋錢
塘山舟侍講所書。"鈐"述"、"庵"
朱文連珠方印。引首為文彭隸書"江
鄉漁樂"，鈐"文彭之印"（朱文），
"且□齋"（白文）印二方。尾紙有文彭
草書《漁歌子》詞四首，鈐"文壽承氏"
（白文）、"文彭之印"（朱文）二方印。
另有鑑藏印多方（略）。

周臣，生卒不詳，字舜卿，號東村，
吳縣（今江蘇蘇州）人，職業畫師，活
躍於明弘治至嘉靖年間。善畫山水、
人物，學南宋李唐、馬遠畫法，筆墨
純熟勁峭，佈局嚴謹妥帖，功力深
湛，在創作中追求體現文人畫意境。
唐寅、仇英皆出自其門下。

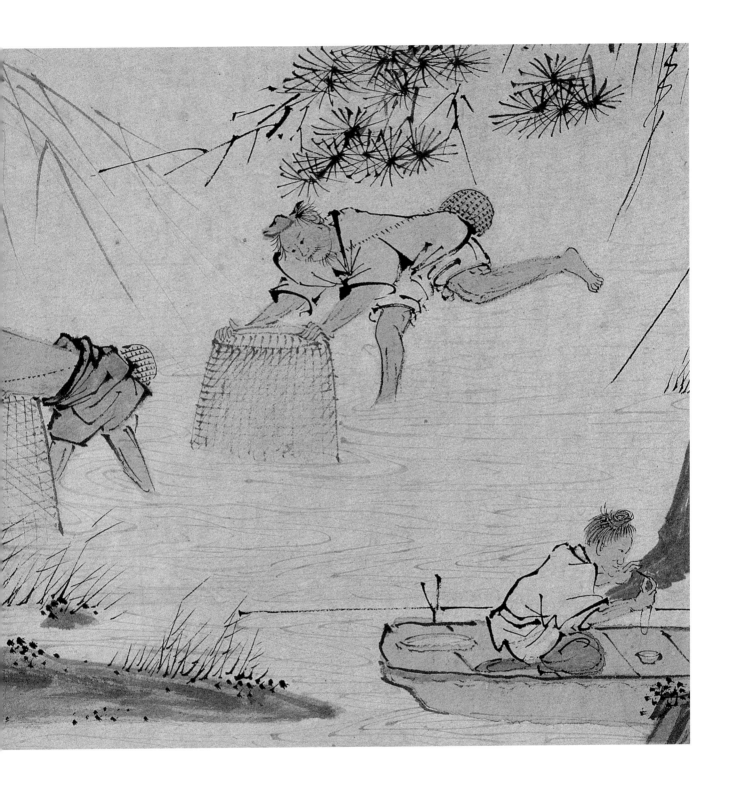

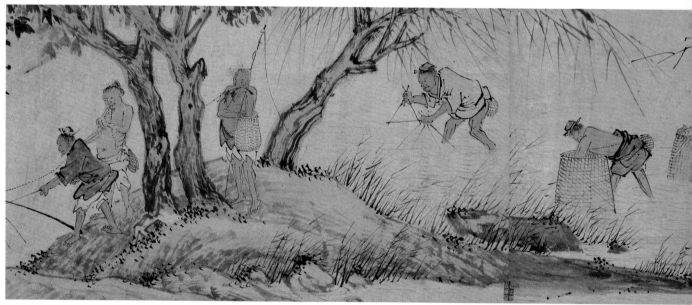

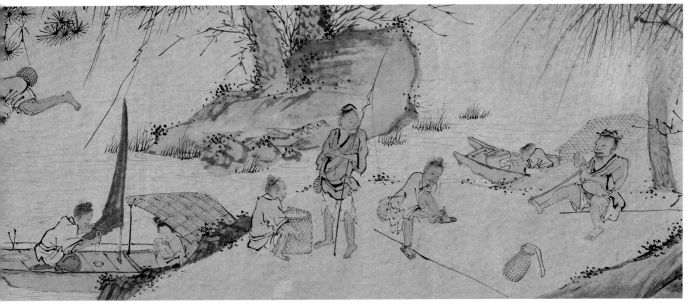

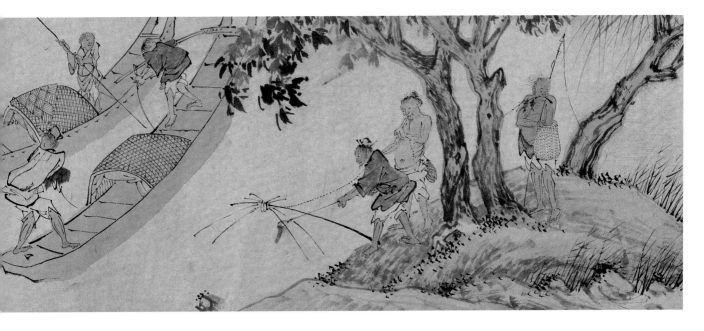

24

佚名　漁樵雪歸圖軸
明
絹本　墨筆
縱165厘米　橫96.3厘米

**Fisherman and Woodcutter on the Way
Home in a Snowy Day**
Anonymous, Ming Dynasty
Hanging scroll, ink brush on silk
H. 165cm　L. 96.3cm

畫面繪冬季景致，景物蕭殺，寒風凜冽，漁、樵二人冒雪而行，人物情態生動傳神，具有濃郁的鄉野生活氣息。

漁樵圖源於商周，始於秦漢，發育於唐宋，成熟於明清，存在着兩種表現形式。一種是從宋元以來，畫中經常有文人以漁樵形象出現，寄託了自己的隱逸避世思想。另一種是日常生活中人們常見的漁樵形象，畫也相對粗率。其寓意漁樵和睦相處，安居樂業，稱為"漁樵喜樂"。此圖屬於後者，是反映鄉野百姓生活的傳統題材之一。

本幅無作者款印。有鑑藏印："項氏子京審定書畫印章"（朱文）。

佚名　看手相圖頁
明
絹本　設色
縱22.3厘米　橫21.8厘米

Practising Palmistry
Anonymous, Ming Dynasty
Leaf, ink and color on silk
H. 22.3cm　L. 21.8cm

圖繪一相面者為一人看手相，另有兩人在旁圍觀。人物採用線描畫法，折筆衣紋，不同身份的人表情各異，刻畫細膩傳神。是研究明代市景生活習俗的寶貴資料。

在中國民間的習俗中，手相學是附屬於人相學中的一部分，遠在三千多年前的周代，即已盛行。而西漢時許負所著的《相手篇》，可算是中國最早最系統的相法論述。

本幅無作者款印。鑑藏印："□□仙館書畫"白文方印，"□□鑑定珍藏"、"雲傑"朱文方印，"山隱任氏所藏"白文橢圓印，"裴景福收藏館閣秘笈"朱文長方印。《辛丑銷夏記》著錄。

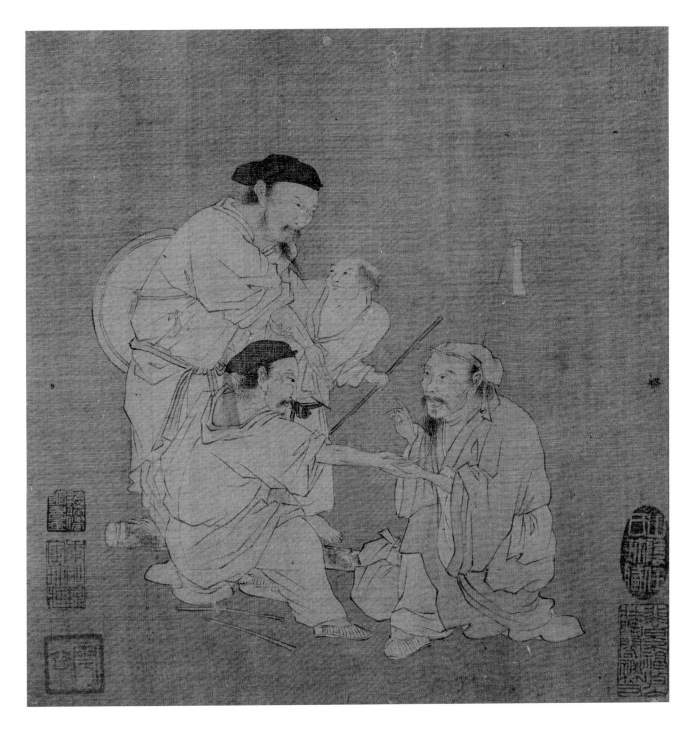

26

佚名 鋦缸圖頁
明
絹本 設色
縱24.1厘米 橫24.8厘米

Mending a Jar with Cramp
Anonymous, Ming Dynasty
Leaf, ink and color on silk
H. 24.1cm L. 24.8cm

圖繪鋦缸的情形，鋦缸者拉弓鑽眼，
聚精會神，身後女子手托一碗，輕輕

敲擊，似在檢驗鋦活的優劣，旁邊地
上還放置一個待修補的瓷碗。作品是
市井生活的剪影，有較強的寫實風
格。

鋦缸、鋦碗為舊時修理瓷器、陶器的
手工業，多見於北京、河北、東北、
四川、江蘇等地。在北京，操此職業
者，走街串巷，挑擔，前頭帶銅絲、
鉛絲、拉弓等，後頭懸小銅鎮、墜，

行時微晃，敲擊成"叮噹"聲。鋦缸
時，坐小凳上，雙膝墊布一塊，夾裂
缸於膝間，在裂縫兩邊拉弓鑽眼，釘
上用銅絲或鉛絲砸製成的小鋦子，抹
上石灰泥即成，鋦盆、碗亦如此。

本幅無款印。

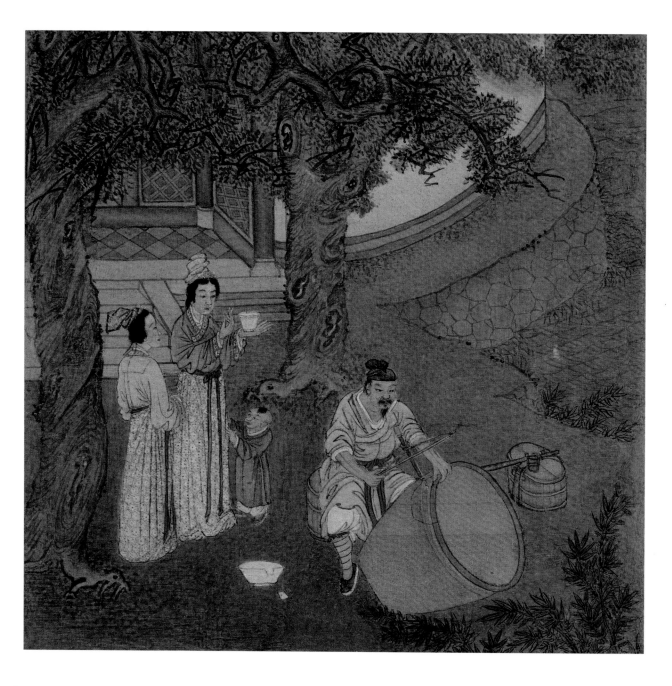

27

佚名　磨鏡圖頁

明
絹本　設色
縱23.9厘米　橫24.7厘米

Polishing a Bronze Mirror
Anonymous, Ming Dynasty
Leaf, ink and color on silk
H. 23.9cm　L. 24.7cm

此圖所繪是明代磨鏡工匠工作的場面。畫面上前有秀石玲瓏剔透，芭蕉青翠欲滴，後有池塘水閣，鴛鴦嬉戲。中部空地間，一位磨鏡工匠坐在

椅子上，用力磨擦鏡面，旁置盛有磨鏡藥粉的瓶罐，箱匣上面是用來招攬生意的喚頭。兩個女子立於匠人身後，一人對鏡檢驗磨鏡的效果，手牽孩子的年輕婦女也側頭觀看鏡子的成像情況。

銅鏡是古人生活中的必需品，在使用過程中，鏡面會因腐蝕會變暗，影響映照效果，須採取必要工藝，保持銅鏡表面的光潔。據《淮南子·修務訓》記載"明鏡之始下型，矇然未見形

容，及其粉以玄錫，摩以白旃，鬢眉微豪，可得而察。"由此觀之，塗以藥粉並仔細研磨，是使鏡面白亮的主要措施。與之相適應，專司磨鏡的匠人也開始出現。

就畫法而言，此圖應是民間畫工所繪。將其與《銅缸圖》比對，筆法和裱工幾近一致，或許為同一位畫家的作品。

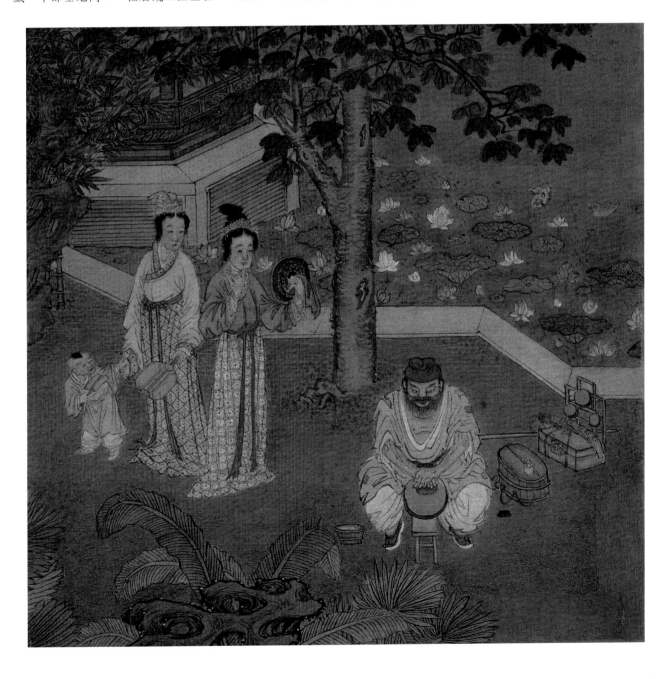

28

佚名　村女採蘭圖軸
明
絹本　墨筆
縱139.5厘米　橫74厘米

Village Girl Picking Orchids
Anonymous, Ming Dynasty
Hanging scroll, ink brush on silk
H. 139.5cm　L. 74cm

圖繪村女在山中採蘭，售之集市，以
此糊口養家，作品反映了封建社會農
村婦女生活的艱辛。

"蘭，香草也"。中國古人對蘭極為稱
賞，崇尚其神韻風采與象徵意蘊。蘭
由此而成為古代文人精神境界的一個
縮影。明以來建園風起，士大夫案頭
清供，庭園角落點綴蘭花。蘭花不僅
觀賞性強，而且經濟效益明顯，其
根、葉均可入藥，具有滋陰清肺、化
痰止咳之功效。從畫史看，畫蘭之
興，當在宋代，元、明、清時，蘭花
已成為文人畫常見的題材，後逐漸傳
到民間畫家之中，受到不同階層的歡
迎和喜愛。

本幅無款印。

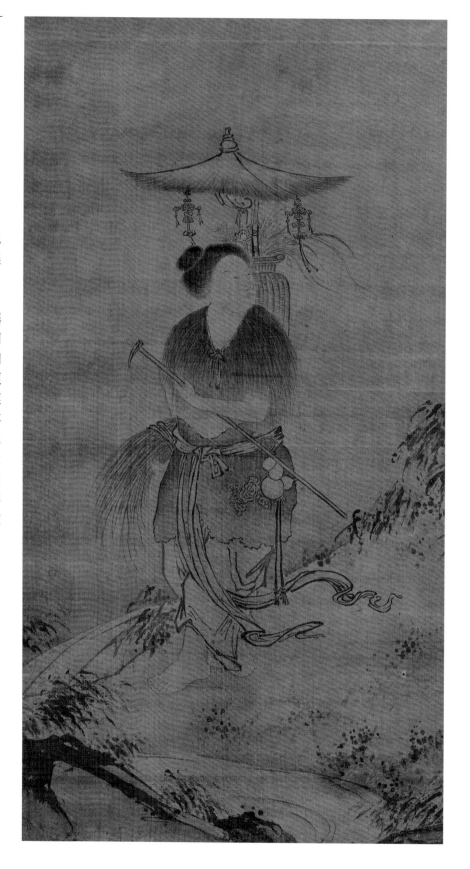

29

佚名　柳蔭嬉羊圖軸

明

絹本　設色

縱177.8厘米　橫96.5厘米

**Take a Ride on a Sheep by the Shade of a
Willow Tree**

Anonymous, Ming Dynasty

Hanging scroll, ink and color on silk

H. 177.8cm　L. 96.5cm

圖繪山野間新柳柔枝輕拂，紅梅與山
茶花綻放，一派新春萬物勃發之景。
柳蔭下一位身着皮質袍帽的蒙古族少
年跨騎於羊背上，興高采烈地揮鞭驅
羊前行。繪畫風格粗獷簡率，顯然受
到明代“浙派”山水人物畫的影響。雖
然作者在人物與動物的狀物象形方面
差強人意，但卻注重背景的渲染，可
能出於民間畫師之手。

本幅無款印。

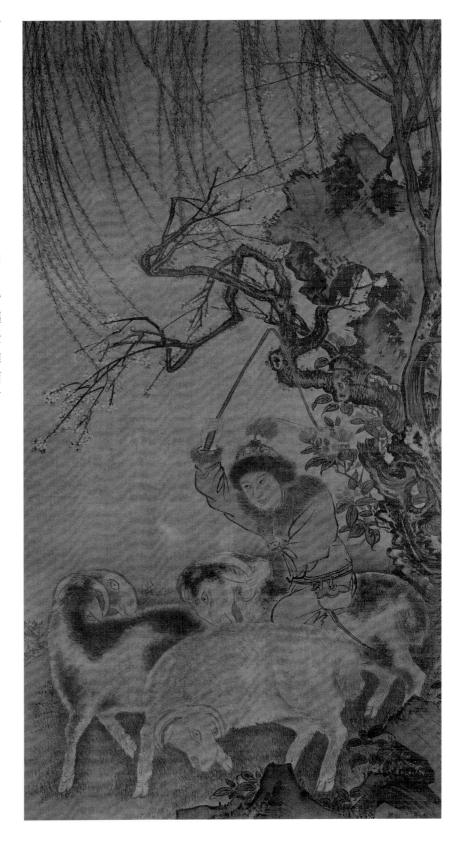

物質生活　Material Life

物質生活民俗是人們在日常物質生活中形成的民俗，包括飲食、服飾、居住、出行及器用方面的文化傳承。這些可感的、有形的傳統，總是以相對穩定的形式，一代代傳承下來。

30

佚名　清明上河圖卷
明
絹本　設色
縱30.5厘米　橫658.5厘米

Life along the Bian River at the Chingming Festival
Anonymous, Ming Dynasty
Handscroll, ink and color on silk
H. 30.5cm　L. 658.5cm

此卷託名仇英所摹，大體沿用了張擇端名作的構圖，樹木屋宇等畫法亦彷彿似之。但仔細與張卷對比，則內容差異極大，實是明代畫工借傳統題材表現當時社會生活場景的一件新作。最顯著的區別，如"虹橋"已由木橋改為石橋，橋上搭設固定的高棚；城門口加修了甕城，箭樓也變了樣子。至於張卷中所沒有的佛寺等建築以及工商百業的增減，更是數不勝數。因而此圖是研究明代市井風俗的珍貴資料。

本幅款識："仇英實父製。"鈐"十州"（朱文）葫蘆印。外籤題："仇英模張擇端清明上河圖真跡。"皆後人偽託。

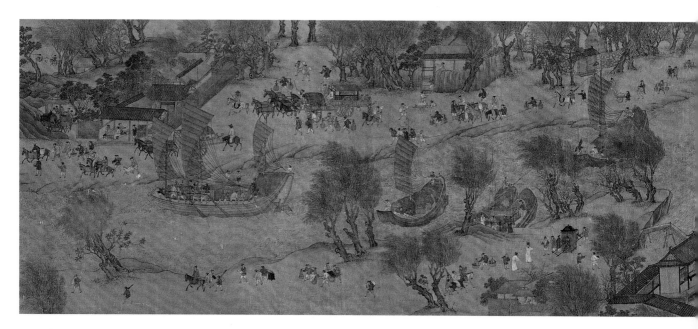

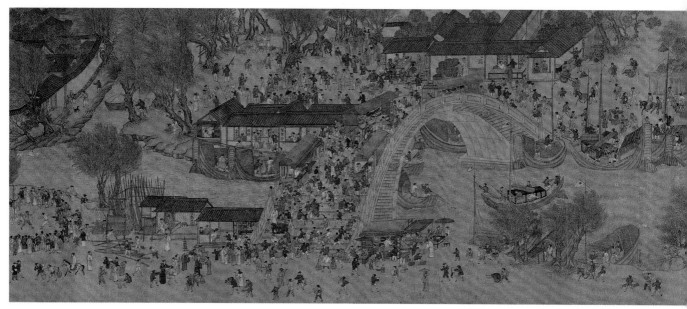

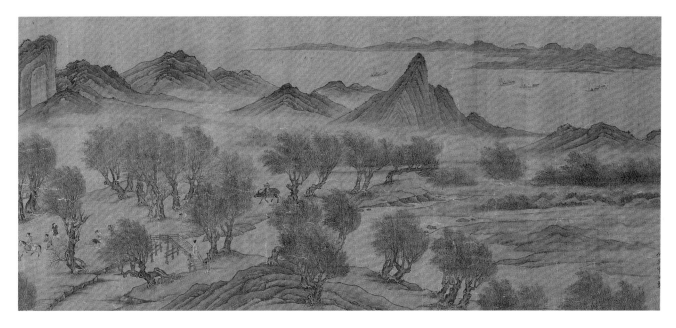

31

唐寅　關山行旅圖軸

明

紙本　墨筆

縱129.3厘米　橫46.4厘米

Travelling through Mountain Passes
By Tang Yin, Ming Dynasty
Hanging scroll, ink brush on paper
H. 129.3cm　L. 46.4cm

行旅是中國繪畫的傳統題材，與舊時畫家的遠寫崇山峻嶺，近繪村舍茅店的傳統佈局有所區別，唐寅筆下自出機杼，別有一格。但見古木參天、藤蔓紛披，天寒地凍，葉落無痕，林間露出雄關一角，城門半掩，一位旅人肩挑行李，左手挽起衣襟下擺，以便加快腳步的頻率，臉上神色急促，生怕被關在城門之外，耽誤行程。通過視點的推近，得以細緻刻畫人物面部的微妙表情和具體的動作，從而更為生動地展現行旅的艱辛。

本幅右上行書"正德改元仲夏四日，吳郡唐寅寫"，鈐"唐伯虎"白文印、"南京解元"朱文印。正上方行書"行旅關山苦路難，鷹飛不到利名關。平原野色蒼茫景，輸與唐君筆底間。吳奕題"，鈐"田疇之間"朱文印。另有"天籟閣"、"項墨林父秘笈之印"、"檇李項氏士家寶玩"等鑑藏印八方。正德改元即正德元年（1506）。

唐寅（1470－1523），字子畏，又字伯虎，號六如居士，吳縣（今江蘇蘇州）人。少有才名，狂放不羈，與文徵明、祝允明、張靈、徐禎卿同稱吳中才子。29歲中應天府解元，後入京會試，以考場舞弊案被牽連下獄，罷為吏，遂絕意仕途，以詩文書畫終其一生。其畫早年師從周臣，繼承南宋李唐、劉松年、馬遠等"院體"畫風，兼取沈周等"文人畫"筆墨和情趣而自成一格。與沈周、文徵明、仇英並稱為"明四家"。

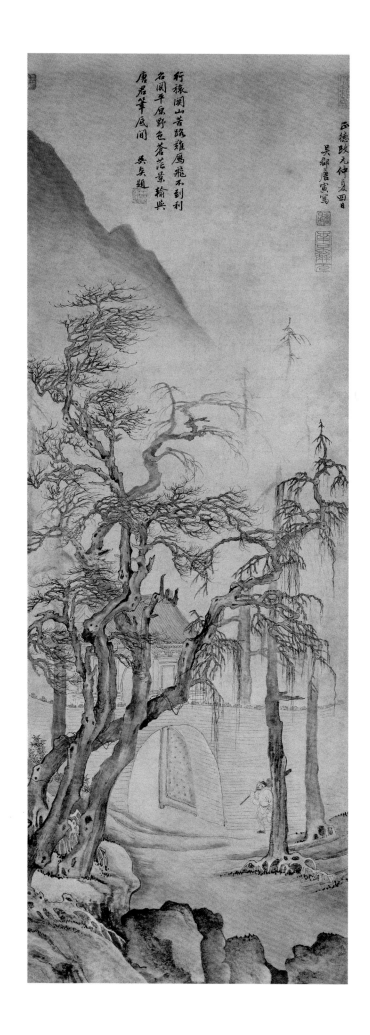

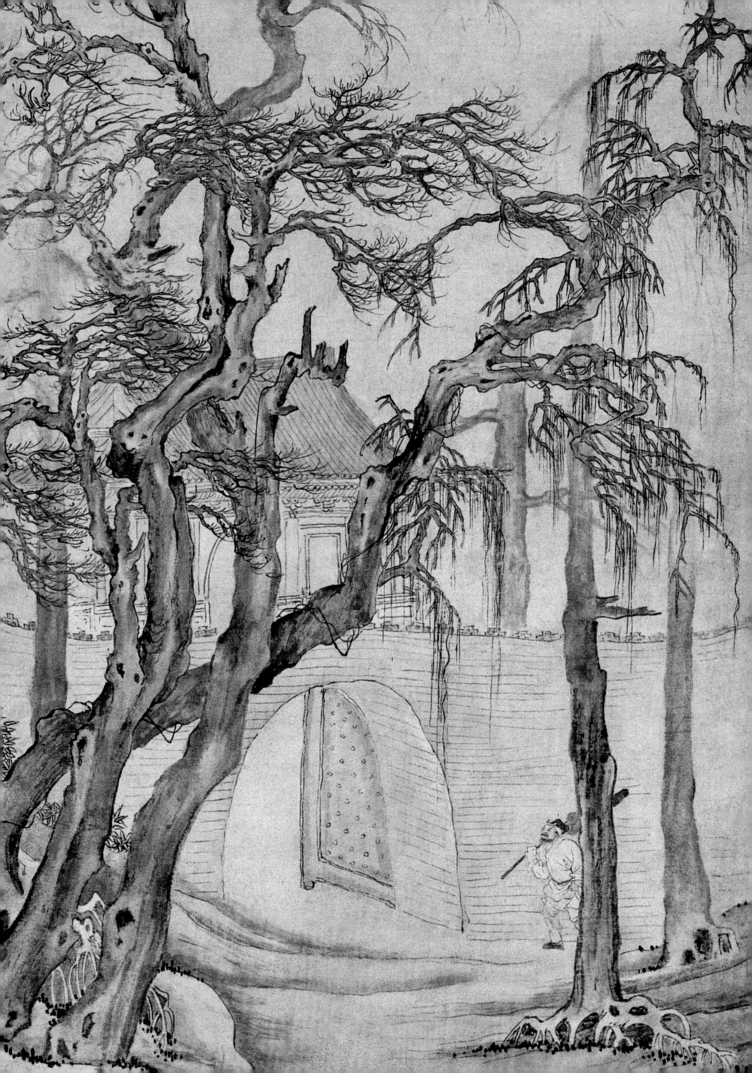

32

張宏　閶關舟阻圖扇

明
金箋　設色
縱16.7厘米　橫51.6厘米

The Boats Jammed at the City Gate
By Zhang Hong, Ming Dynasty
Fan face, ink and color on speckled-
gold paper
H. 16.7cm　L. 51.6cm

圖繪時近傍晚的水關下，小舟密密麻麻，各不相讓，本想搶先進城，反倒停滯不前。雖然幅面有限，通過合理的佈局，全圖令人感覺密而不塞，繁

而不亂。與展示相同題材的袁尚統《曉關舟擠圖》軸（圖34）比較，此圖儘管在細節的表現上稍現遜色，筆法略為粗疏放逸，取景卻更為高廣，以鳥瞰的形式將閶門的全景收入畫面。真實地描繪出蘇州水城的繁榮興旺，和袁氏畫作有着異曲同工之妙。

張宏的作品往往取材於蘇州地區的鄉土風情、山水景色，而且多有標明所繪地點、創作時間的紀遊、紀事之圖畫，為人們更多地了解當地的風俗推開了一扇窗戶。此畫為張宏遊虎丘之

後，回城時親睹閶關的喧鬧情景，隨手將其圖寫於扇面之上，因而帶有西方繪畫概念中“速寫”的性質，着實是生活中點滴的生動再現。

本幅自題：“丁亥中秋，寓蔣氏釀花齋，同友遊虎丘，返棹閶關，舟阻不前。偶有便面，作此圖以記其興，呵呵。張宏時年七十有一。”下鈐“張宏”、“君度氏”白方印二。丁亥年為清順治四年（1647）。

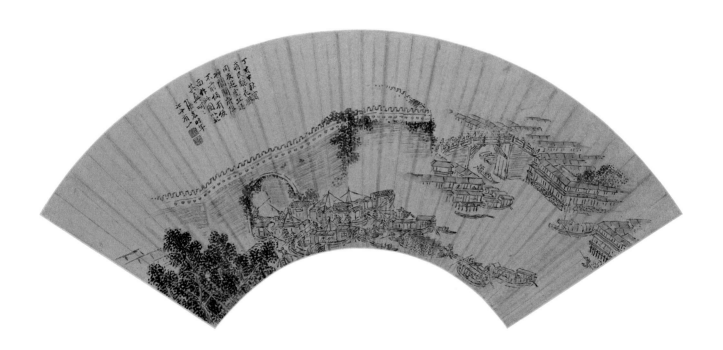

33

張宏　農夫打架圖扇

明

紙本　泥金

縱16.2厘米　橫51厘米

Farmers in Fighting

By Zhang Hong, Ming Dynasty

Fan face, golden paint on paper

H. 16.2cm　L. 51cm

古時鄉間的農忙季節，引水灌溉對於莊稼的生長極為重要，直接關乎收成好壞，故常常因為爭水而爆發糾紛。

畫面右側一位袒胸的農夫正為爭水產生的摩擦向對方破口大罵，甚至奮力前撲，揮舞臂膀，欲飽以老拳，幸被二人生生拉住。左側赤膊農夫不依不饒，手執木棒，打算棍棒相向，好在亦讓人阻攔。圖畫無聲，卻讓人如身臨其境，堪為畫家匠心獨運之處。

本圖限於尺幅，行筆去繁就簡，狀寫人物偏於概括輪廓，強調藉助形體的變化表現具體情形的繪事手法。在風俗題材的作品中，注重突出極富戲劇性的情節，把握瞬間衝突的細節，是張宏追求的與眾不同的藝術特徵，因此頗受世人矚目。

本幅行書"丁亥秋日寫於橫塘草閣，張宏"，鈐"張宏"、"君度氏"白方印二，另有鑑藏印二。

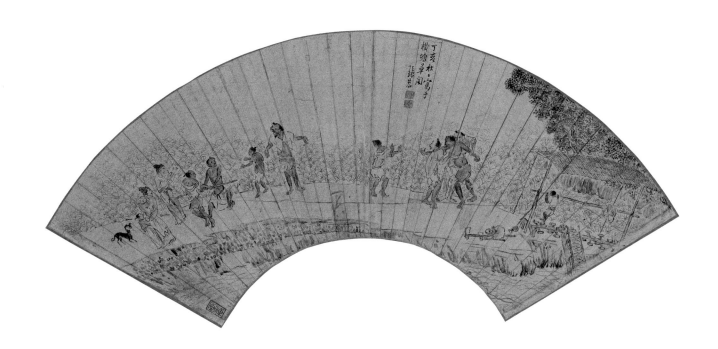

34

袁尚統　曉關舟擠圖軸
明
紙本　設色
縱115.6厘米　橫60.1厘米

Morning Boats Jammed at the City Gate
By Yuan Shangtong, Ming Dynasty
Hanging scroll, ink and color on paper
H. 115.6cm　L. 60.1cm

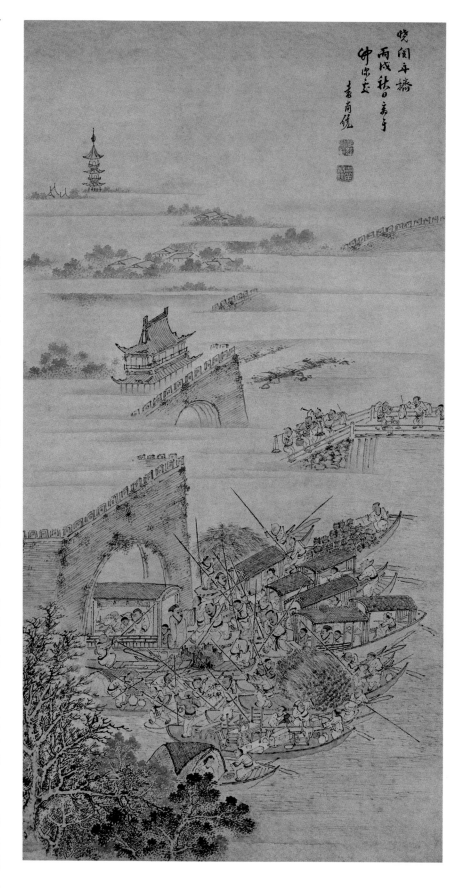

在河湖如織的江南水鄉，城市的水關往往是交通的重要樞紐，因為生活用品等物資多經水路運抵城市之中，以滿足人們的生活所需。畫幅裏表現了清晨之際蘇州閶門（即西水門）羣舟爭渡、人聲熙攘的熱鬧場面。只見清冷的水面泛起淡淡的輕煙，暗示着當下正是寒氣未退的拂曉時分。滿載貨物的小舟、運送客人的小舟紛紛向水關撐去，希望能夠搶先進城，一條官船卻由城裏劃出，船上站着的權貴頤指氣使，呵斥商販們讓開。一時之間，眾船接連碰撞，羣竿亂舞，罵聲、吆喝聲、水聲混雜在一起。近處的水上人家對此種種泰然處之，遠處橋上的行人駐足觀望，臉帶笑意，應是習以為常。

本圖以生活裏的真實境況入畫，佈局巧妙，視角獨特。細密峭勁的筆法和清淡的墨色所呈現的雅秀風格則較好地表現了閶門前的空間關係，使此圖成為令人過目難忘的風俗畫佳構。

本幅右上行書自題："曉關舟擠，丙戌秋日寓於竹深處，袁尚統"，下鈐"尚統私印"白方印、"袁氏叔明"白方印二方。丙戌年為清順治三年（1646）。

袁尚統（1570－？），字叔明，吳縣（今江蘇蘇州）人，九十二歲尚在。其繪畫源自吳門畫派，長於山水畫，頗具功力，能得宋人筆意。其畫作多反映現實中的世象百態，雖然筆墨技巧趨近文人畫，但迥異於與其他畫家的審美情趣，在晚明畫壇中獨樹一幟。

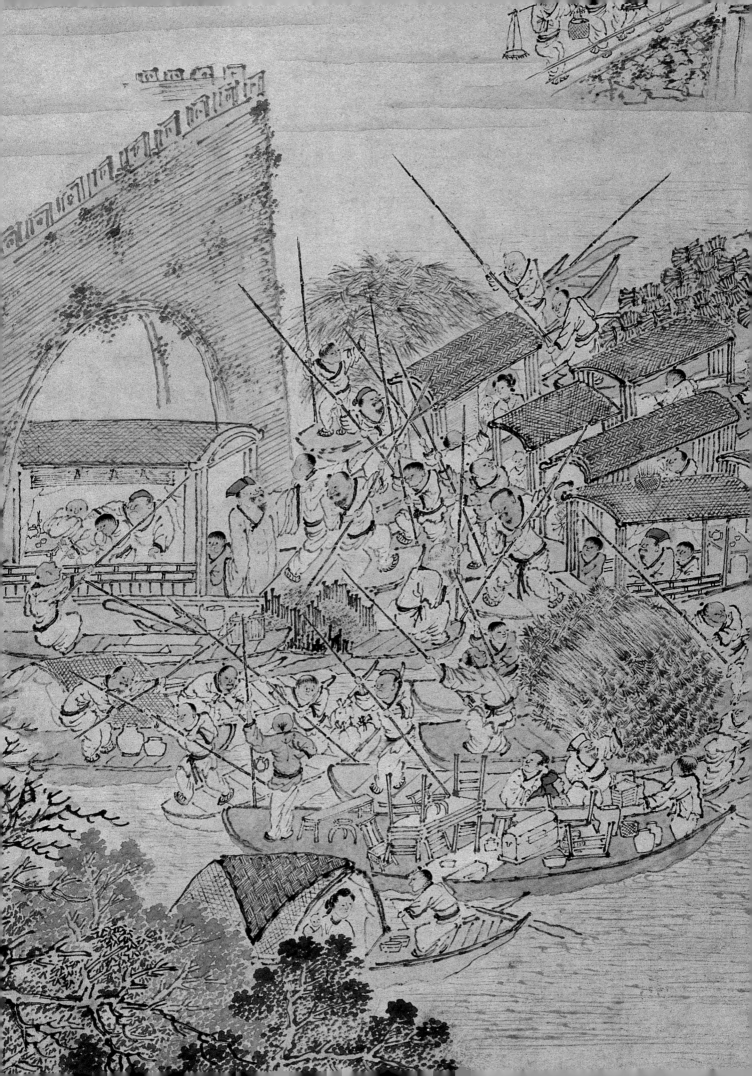

35

石泉　買魚圖軸
明
絹本　設色
縱119.8厘米　橫68厘米

Buying Fish in a Snowy Day
By Shi Quan, Ming Dynasty
Hanging scroll, ink and color on silk
H. 119.8cm　L. 68cm

在中國，魚類早已是人們生活中不可缺少的食品。把魚作主料的菜品講究購買鮮魚，之後再進行宰殺、烹製。

圖繪寒冬時節買魚的一幕情景：大雪初霽，寒山兀立，天空陰霾，一文士倚窗而坐，正在與撐船前來的漁戶為魚錢討價還價，漁人所披的蓑衣和斗笠上落滿雪花。在對細微情節表現的同時，畫家也注重環境氣氛的渲染，例如板橋之上匆匆歸家的小童單臂護頭，瑟縮前行，衣衫已被凜凜寒風吹透，烘托出數九寒天的刺骨冷氣。

就畫法來說，作者宗學盛行於明代前期的浙派，用墨爽利，多染少皴，行筆快捷，狀物只求神似，呈現略顯粗疏的面目。此外，通過恰當的空間安排，令佈局疏密得當，終使觀者形成良好的視覺效果，表現了畫家獨到的把握畫面能力。

本幅右上隸書自題“石泉”，鈐印一方，模糊不辨。明代畫家號石泉者有三人，分別為施雨、潘奕蔭、陳公佐，此畫為何人所作，尚待考證。

36

石房　勘書圖卷
明
絹本　墨筆
縱28.6厘米　橫139.2厘米

Reading and Correcting the Text of a
Book
By Shi Fang, Ming Dynasty
Handscroll, ink brush on silk
H. 28.6cm　L. 139.2cm

根據尾紙葉玄英題跋，可知此圖是寫
江蘇太湖洞庭山下一錢姓高士在其書
齋勘書之情形。圖中峰巒逶迤，江水
泛波，二文士及隨行書僮攜典籍乘一
葉輕舟直奔岸邊而來。岸上坡石林木
掩映數間茅舍，堂內主人坐於案前觀
書，右側書僮侍立，作報事狀，旁邊
小閣內一童注視着桌案上的書籍。整
個畫面氣氛平靜淡和，猶如世外桃
源。

全幅構圖嚴謹，人物衣紋白描勁健，
樹石暈染瀟灑，書法追摹宋人筆意，
是石房繪畫風格的代表作品。

本幅卷末自識："石房。"鈐"顯甫"
（朱文）印。尾紙有明代葉玄英、侯
德、胡榮、張鳳翼四家詩跋（略）。

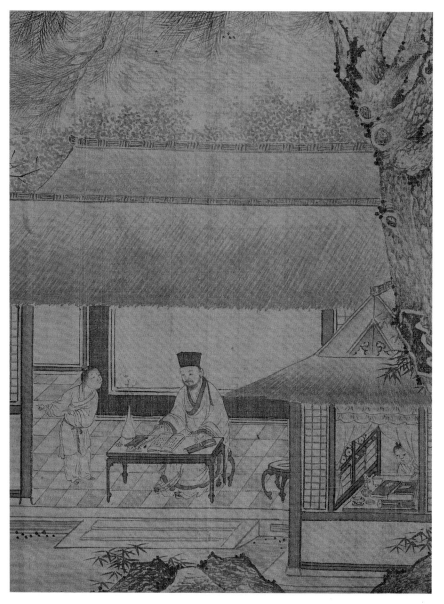

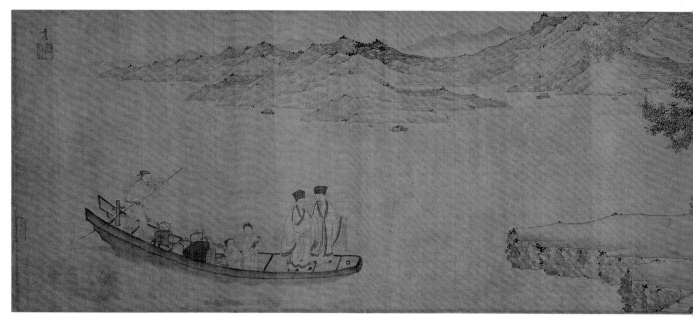

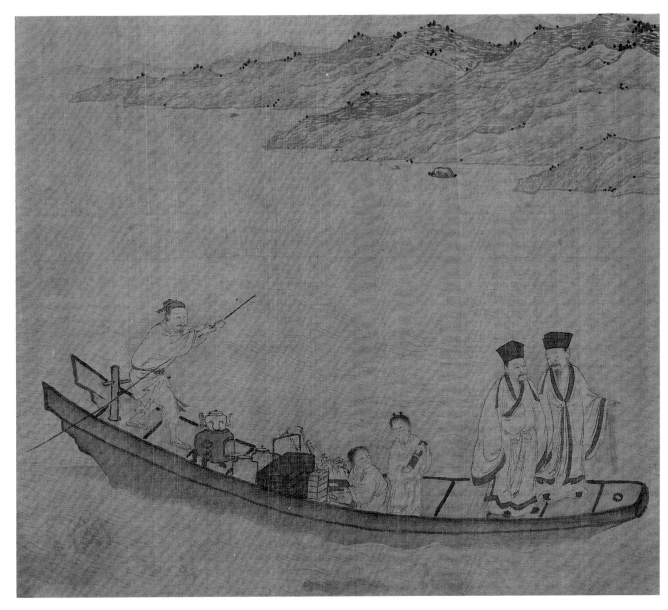

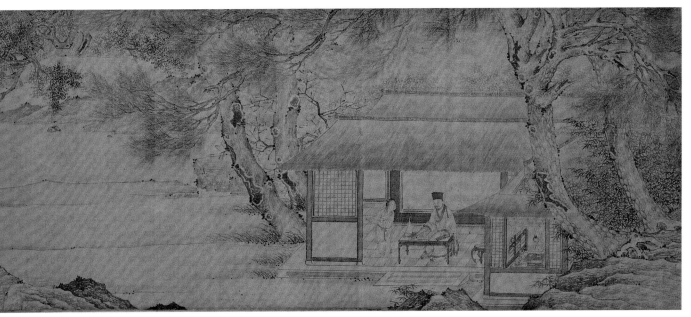

文徵明　東園圖卷
明
絹本　設色
縱30.2厘米　橫126.4厘米

Gathering of Scholars in Dongyuan
Garden

By Wen Zhengming, Ming Dynasty
Handscroll, ink and color on silk
H. 30.2cm　L. 126.4cm

圖繪板橋橫於潺潺細流之上，青松翠竹遙相呼應，湖石疏置，碧樹成陰，池水漣漪。甬路上二文士邊走邊談，攜琴童子相隨其後；堂內四人凝神賞畫，另有手捧書畫的小童立侍，水榭之中兩人對弈。全圖雖以青綠設色法

為之，卻絲毫不見工匠之氣，充盈於畫面的是閒適雅致的文人氣息。

東園位於南京鍾山東鳳凰台下，原是明代開國重臣徐達的賜園，後其五世孫徐泰時加以修葺擴建，闢作別墅，

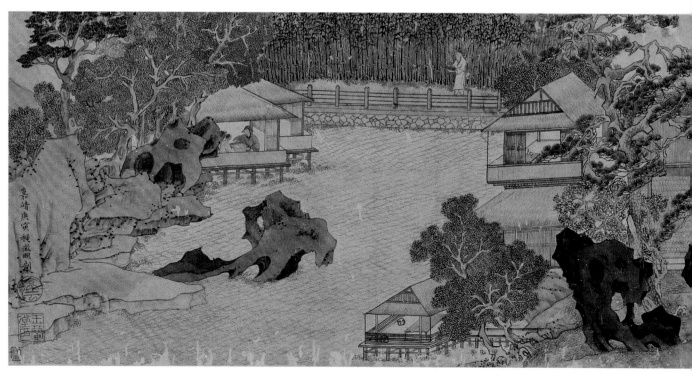

更名"東園"。與徐氏友善的時賢常聚會園中，或談詩論文，或宴樂弈棋，或賞玩書畫，其樂融融，快意暢然。

雅集是中國古代文人的文化生活的重要組成部分，明代江南地區才人輩出，此風尤盛。精於繪事者往往將其盛況勾寫於尺素之上，以供眾人日後觀賞品評。

引首有徐霖隸書"東園雅集"四字。畫面右上端有篆書"東園圖"三字，畫尾有款"嘉靖庚寅秋，徵明製"，下鈐"停雲"、"玉蘭堂印"、"徵仲"等印四方。尾紙有湛若水楷書《東園記》和陳沂行書《太府園宴遊記》二則。嘉靖庚寅即嘉靖九年（1530）。

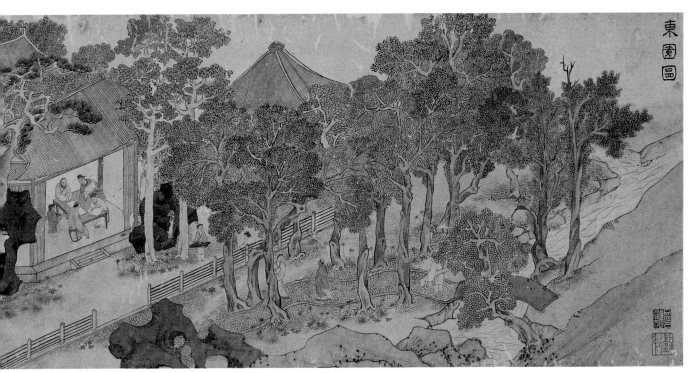

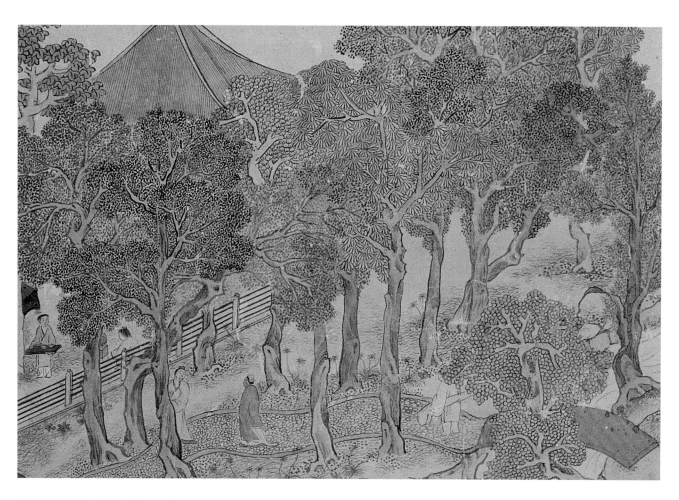

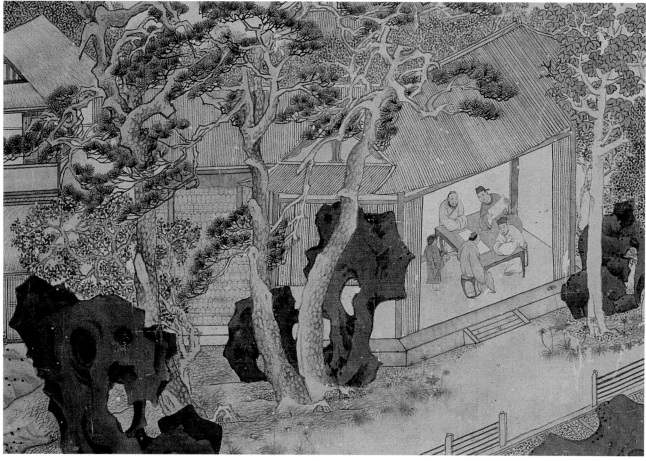

38

佚名　荷擔指迷圖頁
明
絹本　設色
縱21.5厘米　橫20厘米

An Itinerant Monk Asking the Way
Anonymous, Ming Dynasty
Leaf, ink and color on silk
H. 21.5cm　L. 20cm

圖繪一行腳僧人向童子問路的情形。行腳僧頭頂裝有經書及佛像的包裹，肩挑一擔行李，神態謙恭和藹，似向童子請教。童子側向僧人，右手抬起作指路狀。人物形象生動傳神，筆法流暢，充滿了禪意。

行腳僧是佛家的一種稱謂，即"雲水僧"。《祖庭事苑》記載："行腳者，謂遠離鄉曲，腳行天下，脫情捐累，尋訪師友，求法證悟也。所以學無常師，遍歷為尚。"這種雲步參禪的修行方式從東漢開始，歷朝歷代皆有。

本幅無款印。對開有清乾隆御題詩一首："晉人工畫佛道，卻非變相傳奇。一擔尋常家具，荷者行腳大師。出門不知所向，似問童子指迷。徑在汝邊法爾，如然又復何疑，佛兮經兮灌頂，害不放下多斯。"鈐"研露"（朱文）印。裱邊鈐"古希天子"、"八徵耄念之寶"、"太上皇帝之寶"。

信仰祭祀與人生儀禮　Religious Services, Sacrifices and Human Manners

民間信仰是在民眾中自發產生的一套神靈崇拜觀念相應的儀式制度。崇拜對象主要包括：自然神、圖騰、祖先神等。祭祀是民眾向民間神祇乞求保佑或驅避災禍的一種行為慣制，主要有祭祖、祭灶、祭天、祭土地、祭財神等。

在人生的不同階段，個人必須接受與其地位、職責相關的價值觀念和行為準則，以此確定人們的身份、地位、角色及與之相應的責任、權利和義務。人生禮儀主要目的是標記或幫助人們順利地完成人生的角色轉換。如誕生禮、成人禮、婚禮和葬禮等。

39

蘇霖　禮佛圖軸
明
紙本　設色
縱134.4厘米　橫51.3厘米

Worshipping Buddha
By Su Lin, Ming Dynasty
Hanging scroll, ink and color on paper
H. 134.4cm　L. 51.3cm

圖繪文殊菩薩結跏趺坐於寶座上，兩目微張，審視面前合什禮拜的信徒。一側，文殊菩薩的坐騎——青毛獅子搖頭擺尾，神氣活現。畫面通過大紅、石青等濃重顏色的對比，在強化裝飾性的基礎上，營造了佛教的神秘氣氛。人物眉眼面龐描繪細膩，將菩薩的莊嚴穩重與弟子的無比虔誠刻畫得纖毫畢現。

佛教發源於印度，自傳入中國以來，雖幾經興廢，仍然擁有廣泛的信徒。藉助圖畫展現慈悲、和善的佛陀形象，則使尋常百姓更容易接受。因此，有關佛教的繪畫層出迭現。

本幅左下楷書"崇禎癸未年春，佛弟子蘇霖敬畫"，鈐"蘇遴之印"朱方印，"遺民"朱白方印。崇禎癸未年為崇禎十六年（1643）。

蘇霖，生卒不詳，華亭（今上海松江）人，初名霖，後改名為遴，字澤民，號遺民。明崇禎年間寄食西林寺。性格孤僻，不婚不宦。工書善畫，道釋佛像尤為精擅，有唐代吳道子、明代丁雲鵬之筆意。

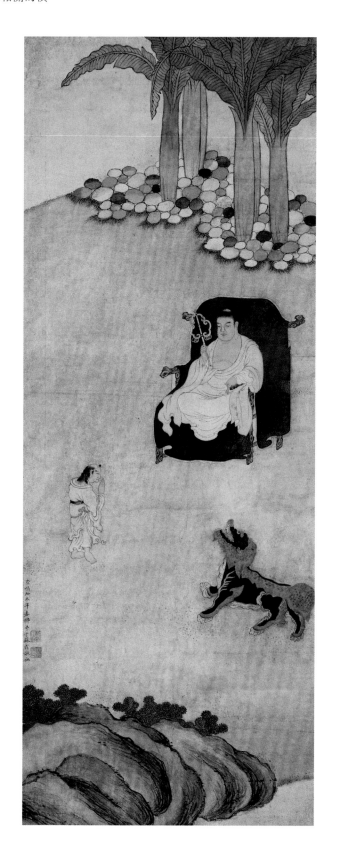

40

陳洪綬　童子禮佛圖軸
明
絹本　設色
縱150厘米　橫67.3厘米

Four Boys Worshipping Buddha
By Chen Hongshou, Ming Dynasty
Hanging scroll, ink and color on silk
H. 150cm　L. 67.3cm

圖繪太湖石前，四童子在仿效成人拜
祭神佛。他們有的捧瓶菊向佛像鞠
躬；有的正在磕頭，開襠褲露出肥
臀；有的合十跪拜；有的跪着擦拭銅
塔。此圖除石頭用筆較粗且乾之外，
人物全用游絲描。以精緻細膩的筆觸
描繪出兒童的天真無邪，也反映出當
時民間宗教信仰對兒童的影響，是風
俗畫中不可多得的佳作。

本幅款識："老蓮洪綬畫於護蘭草
堂。"鈐："陳洪綬印"（白文）、"張
侯"（朱文）二印。

陳洪綬（1598－1652），字章侯，號
老蓮、悔遲，諸暨（今屬浙江）人，明
代畫家。早年受業於劉宗周、黃道周
門下，曾任中書舍人，內廷供奉。明
亡後，一度在紹興雲門寺出家為僧，
後在杭州以賣畫為生。工詩，擅畫，
擅用誇張變形手法，獨樹一幟，為晚
明變形主義繪畫大師，其畫風對後世
有巨大影響。與崔子忠齊名於南北，
世稱"南陳北崔"。

41

佚名　考試圖橫軸
明
絹本　設色
縱44.6厘米　橫76.5厘米

A Scene of an Examination Hall
Anonymous, Ming Dynasty
Hanging scroll, ink and color on silk
H. 44.6cm　L. 76.5cm

圖繪貢院內科舉考試的場景：中間的大堂上，三位監考官正襟危坐，左右各有一名官員在小廳之中。有兩人正在甬路中間的樓上揮舞旗幟，發出號令，考生落坐的號舍各自成排，分別位於場院的兩側，通向場院的甬道盡頭依次樹立牌坊，上面匾額按照《千字文》的順序標出"天字號"、"地字號"直至"荒字號"，每個號舍前均站立一人，防止考生出現夾帶文稿等作弊行為。

全圖繪製較為粗糙，房舍屋宇繪寫簡單，人物面部稍作點染，不求工緻，但其勾畫的考場規模以及監考制度、形式給我們進一步考察科舉制度帶來很大幫助。

科舉制度自隋唐時期基本確立，逐漸成為封建社會中尋常人家進入上層社會的一條途徑。於是，無數學子投入科舉之中。科舉考試的過程有許多文字記載，但是較少相關的令人一目了然的圖像，此圖為人們了解明代的考場情況提供了清晰鮮明的形象資料。

本幅無款印，右上貼有紅色紙籤，楷書寫就"三場策論"四字。

清代風俗畫

Genre Paintings of the Qing Dynasty

42

郎世寧等　弘曆上元行樂圖軸

清

絹本　設色

縱305厘米　橫206厘米

清宮舊藏

Emperor Qianlong Making Merry and Enjoying Himself at Night
of the Lantern Festival

By Lang Shining (Giuseppe Castiglion) and others,
Qing Dynasty

Hanging scroll, ink and color on silk

H. 305cm　L. 206cm

Qing Court collection

圖繪乾隆帝上元之夜（即元宵）於宮中與家人團聚、遊樂的情景。除觀燈、放爆竹等人們比較熟悉的節令活動外，還描繪了一些今人不太了解的習俗，如"堆雪獅"。清吳振《養吉齋叢錄》載：清宮"冬日得雪，每於養心殿中堆成獅象，誌喜兆豐"。但此圖畫的不是養心殿，而是兒童們的遊戲，它反映了清宮兒童冬日的遊戲內容。又如"踩歲"，圖中一童子懷抱芝麻秸邊走邊灑，清富察敦崇《燕京歲時記》曰："除夕，自戶庭以至大門，凡行走之處，遍以芝麻秸撒之，謂之'踩歲'，寓意'節節高'"。看來宮中與民間一樣，也有此俗。再如"熰歲"，圖中繪乾隆帝面前置一炭盆，一少年持松柏枝葉俯身燃撥。清潘榮陛《帝京歲時紀勝》曰："歲暮……爐內焚松枝、柏葉、南蒼朮、吉祥丹，名曰熰歲"其寓意是"松柏焚爐，香靄一堂和氣"。這些細節描繪為我們了解當時的宮中年俗提供了珍貴的形象資料。

據《清宮檔案》記載，此圖作於乾隆十一年（1746）九月，是專門為歡慶新年而繪製的一幅清宮節令風俗畫。由西洋畫家郎世寧和中國畫家沈源、周鯤、丁觀鵬共同完成。乾隆帝及其家人的肖像當由郎世寧主筆，其他建築、山水、林木等則由中國畫家繪製。

本幅署款"臣郎世寧、沈源、周鯤、丁觀鵬合筆恭繪"。鈐"臣沈源"（朱文）、"恭繪"（朱文）印。又鈐乾隆御璽"八徵耄念之寶"（朱文）、"五福五代堂古稀天子寶"（朱文）、"太上皇帝之寶"（朱文）三方。

郎世寧（Ciuseppe Cstiglione，1688—1766），意大利天主教耶穌會士。年輕時曾學習繪畫技法。康熙末年來華傳教，雍正時供奉內廷，乾隆年間繪製大量作品。其畫風"中西合璧"，用明暗變化、遠近透視等西方技法進行創作，又以中國的毛筆和傳統顏料為繪事工具，在中國繪畫史上獨樹一幟，別具風貌。

43

賈全　慶祝圖軸
清
紙本　設色
縱333厘米　橫203.8厘米
清宮舊藏

New Year Celebrations
By Jia Quan, Qing Dynasty
Hanging scroll, ink and color on paper
H. 333cm　L. 203.8cm
Qing Court collection

圖繪帝后元旦日（春節）於正殿大會宮
眷、羣臣，共同慶祝新歲來臨的情
景，圖中帝后、皇子、太監、宮女等
人物皆漢裝。寓意吉祥，設色明麗，
構圖飽滿，描繪細緻。從題材到手法
都具有鮮明的宮廷特色。

本幅款識："臣賈全恭繪。"鈐"臣全"
（白文）、"筆霑恩雨"（朱文）二印。
上方詩塘為那拉氏所題"祥源福緒"四
大字，鈐"慈禧皇太后御筆之寶"（朱
文）、"數點梅花天地心"（朱文）、
"和平仁厚與天地同意"（白文）三璽。

賈全，生卒不詳，清代宮廷畫家。乾
隆時期供奉內廷，工畫人物，亦善畫
馬。

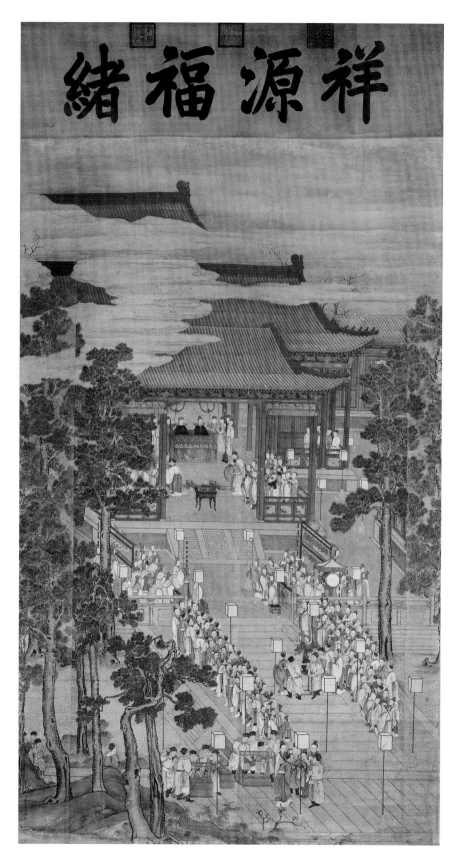

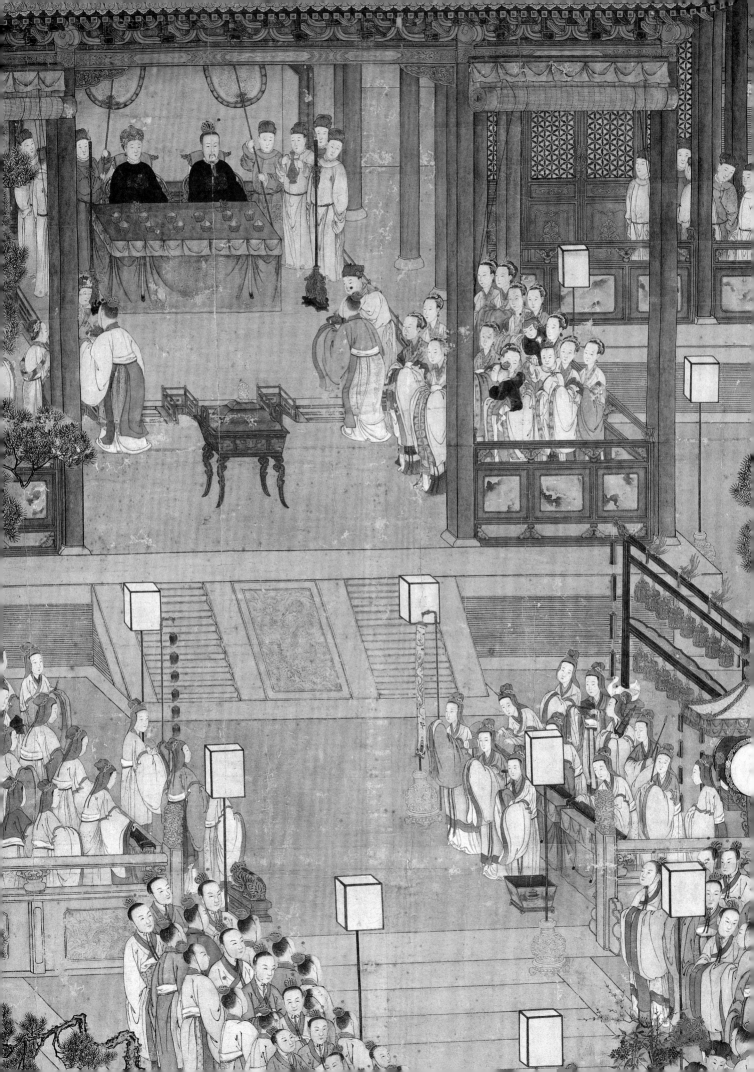

44

史漢　元日題詩圖軸
清
紙本　設色
縱79.7厘米　橫47.5厘米

Inscribing a Poem at the Lunar New Year's Day
By Shi Han, Qing Dynasty
Hanging scroll, ink and color on paper
H. 79.7cm　L. 47.5cm

圖繪山村人家歡度春節的場面：小院內穀囤高聳，梅柳爭春。門外兒童弄鼓樂、放爆竹，盡情嬉鬧。堂上三老者圍爐而坐，飲酒題詩。溪橋上，一客攜童又至。作者寫實功力深湛，筆墨生動細緻。以典型的民俗情境烘托出一片太平盛世的歡樂祥和景象。

舊時文人有信念元旦書寫詩文的習俗，謂之"開筆式"，企盼在新的一年裏文筆順暢，學業有成。此圖與馬昂之《元日題詩圖軸》均表現了當時文人的這一習俗。

本幅自題："元日春光滿戶庭，柳金梅玉弄芳晴。賓朋獻歲呈椒頌，爐火辛盤對共賡。辛亥嘉平並題。槎庵史漢。"鈐"史漢"（朱文、白文）、"亦文"（白文）二印及"遊心虛靜"（朱文）引首印。鑑藏印："慈溪嚴氏小舫收藏金石書畫之印"（朱文）。"辛亥"為清康熙十年（1671）。

史漢，生卒不詳，字亦文，號槎庵，吳縣（今江蘇蘇州）人。清初畫家，工山水人物。

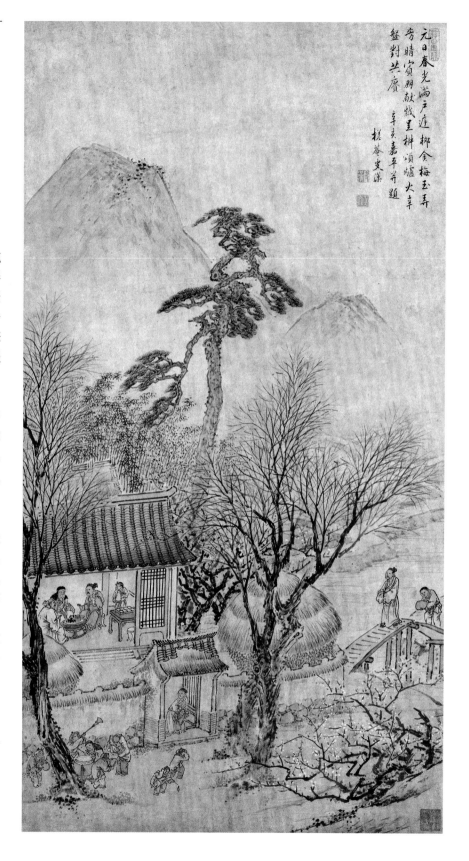

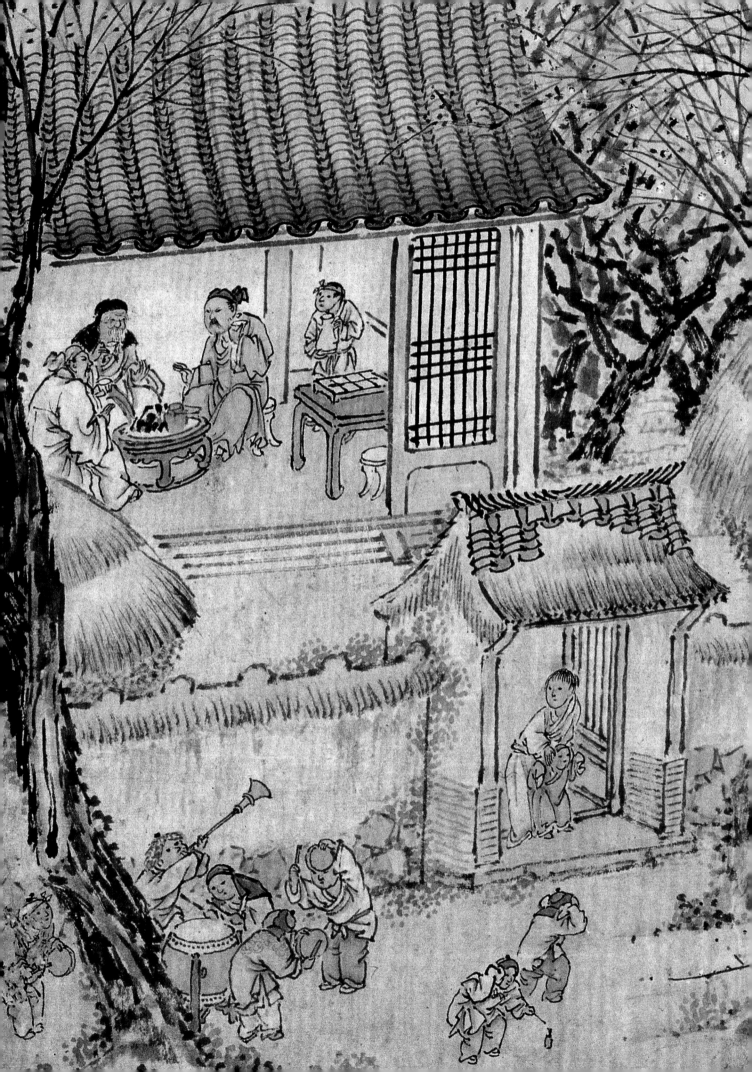

45

馬昂　元日題詩圖軸
清
紙本　設色
縱108厘米　橫63.3厘米

Inscribing a Poem at the Lunar New
Year's Day
By Ma Ang, Qing Dynasty
Hanging scroll, ink and color on paper
H. 108cm　L. 63.3cm

圖繪山林屋舍中，文人飲酒和詩。所
謂元日題詩，是據吳瀚題寫的唐寅詩
句而言，實際此畫和吳瀚的題"甲子
陽生"，都作於這年的冬至日。陽生
即冬至，其名源於杜甫"冬至陽生春
又來"之句。在古代，冬至是和春節
同等重要的節日，據說西周時曾以冬
至為歲首。古人認為，冬至是極陰之
至，物極必反，所以陽其始生。這一
天要祭天祭祀祖，親朋團聚，故有
"冬至大如年"之說。

本幅上有吳瀚題詩："今朝元旦始題
詩，好向親朋飲酒卮。楊柳弄黃梅放
白，一年歡賞動頭時。唐六如句。甲
子陽生日，秋水瀚書。"鈐印"秋水"
白文方印，"吳瀚"白文方印。款署
"甲子冬日寫似年先生博粲，九十一叟
馬昂"。鈐印："馬昂"朱文方印，"雲
上"朱白文方印。據款署，此圖當畫
於清乾隆九年（1744）。

馬昂（1655—？），字雲上，號退山，
吳縣（今蘇州）人。山水名家，青綠尤
工，花鳥、人物曲盡其致。亦能作指
頭畫。

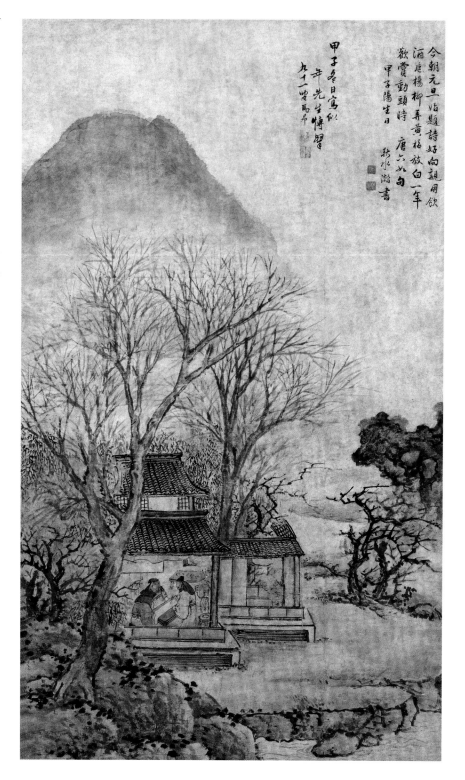

46

王素　鏡聽圖軸
清
紙本　設色
縱117.8厘米　橫40.3厘米

A Woman Holding a Mirror to Listen to
Auspicious Says from Children
By Wang Su, Qing Dynasty
Hanging scroll, ink and color on paper
H. 117.8cm　L. 40.3cm

鏡聽俗稱"聽響卜"、"凡鏡聽"，是
古代漢族民間歲時的一種占卜習俗。
歷史文獻記載最早見於唐王建《鏡聽
詞》："重重摩挲嫁時鏡，夫婿遠行憑
鏡聽。"明田汝成《西湖遊覽志餘•熙
朝樂事》："除夕，更深人靜，或有禱
灶請方，抱鏡出門，窺聽市人無意之
言，以卜來歲休咎。"這種習俗大都
在除夕、歲首或元宵之夜，先焚香祈
禱，再將勺置水中旋轉，據勺柄指
向，抱鏡出門，窺聽人言。以第一句
為兆，回歸占卜凶吉。此圖正是描繪
除夕之夜，一婦女抱鏡出門，窺聽小
兒玩耍中的無意之言。表現了人們企
盼來年吉祥如意的心情。

本幅款識："除夕人靜，或有抱鏡出
門，窺聽兒童嬉戲無意之言，以卜來
歲吉祥。養亭大兄大人新吉，時戊申
嘉平月，小某寫。"後鈐"小梅"（白
文）印。

王素（1794—1877），字小梅，晚號
遜之，甘泉（今江蘇揚州）人。幼師
鮑芥田，又師法華嵒。人物、花鳥、
走獸、魚蟲，無不入妙。道光初與魏
小眠、王應祥並駕。

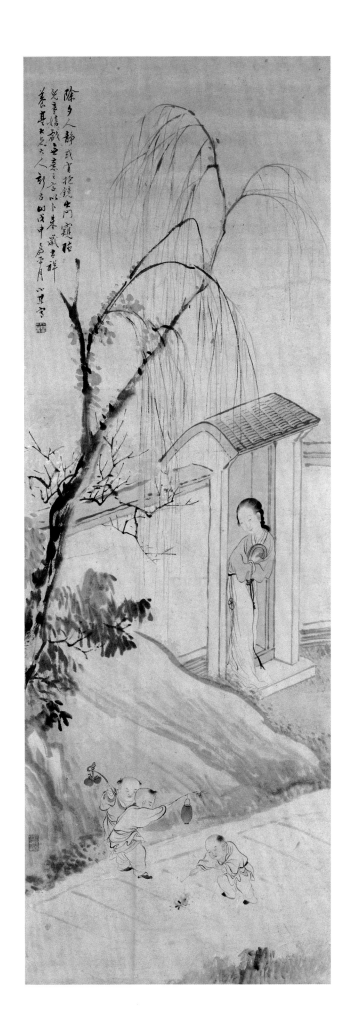

47

陳枚　月曼清遊圖冊

清
絹本　設色
縱37厘米　橫31.8厘米
清宮舊藏

**Imperial Ladies Enjoying Themselves in
12 Lunar Months**

By Chen Mei, Qing Dynasty
Album of 12 leaves, ink and color on
silk
Each leaf: H. 37cm　L. 31.8cm
Qing Court collection

十二開，按照中國農曆十二個月的順序，依次展現了與相應月份的季節或節令相聯繫的后宮佳麗們的遊樂生活（內容見附錄）。這類月令繪畫在清前期的宮廷繪畫中並不少見，此為其中佼佼者。全圖色彩於濃艷中力求雅淡，既反映出宮廷的奢麗華貴，也傳達了畫家自身設色方面的獨到追求。運筆嚴謹工緻，一絲不苟。人物造型生動準確，掙脫了古時為強調主人公而採取的縮小次要人物形象的造型桎梏。仕女面部烘染出陰陽凹凸，亭台樓閣講究透視規則，顯然已經融入外來繪畫技法，呈現出兼通中西的風貌。

冊頁末開左下楷書"臣陳枚恭畫"，鈐"臣枚"朱白方印、"恭畫"朱方印。每開均配有清代名臣梁詩正的行草體七絕二首，款署"乾隆歲在戊午秋九月朔，臣梁詩正敬題"，戊午為乾隆三年（1738）。十二開冊頁分別鈐乾隆和嘉慶鑑藏印多方。

陳枚（約1694—1745），字載東，號殿掄、枝窩頭陀，婁縣（今上海松江）人。康熙、雍正時供奉內廷，官內務府員外郎。工山水、人物，追宗宋元，具有傳統功力，並參用西法，用筆精妙。

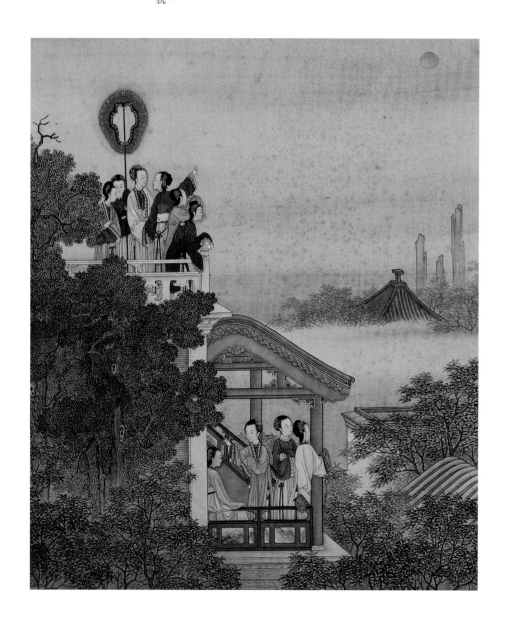

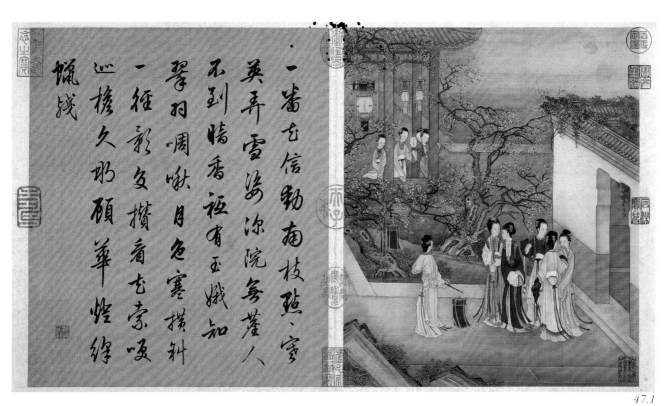

一番去信勒梅枝點空
英弄雪姿冰院冷蓬人
不到晴香裡省玉娥知
翠羽啁啾月色塞撲料
一徑影交攬着去宗吟
巡檐久那顧華熒絲
颯殘

47.1

東風二月拂人和高架
鞦韆紅袖多五色衣裳
耀明錦縧雪相映捺空
過綠楊紅杏媚妄晴縧
剎花胡洪景成潤開身
輕踏空舞天風快度珮
瓊聲

47.2

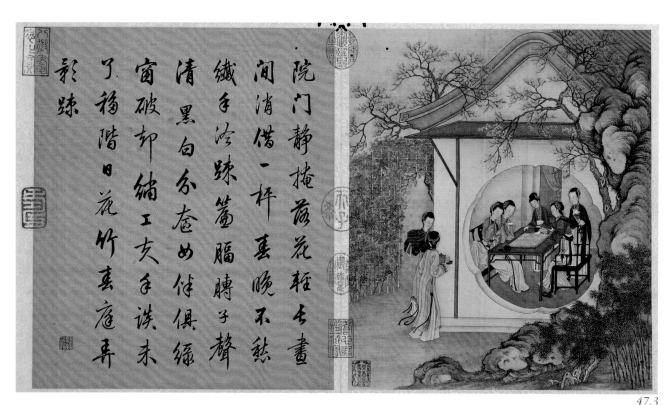

47.3

院門靜掩荼花輕宝畫
閒消借一杆書晚不愁
纖手冷跌簧腢膊子聲
清黑白分奋如伴俱綠
窗破却緒工支手誤未
了稻階日花竹喜庭弄
彩踩

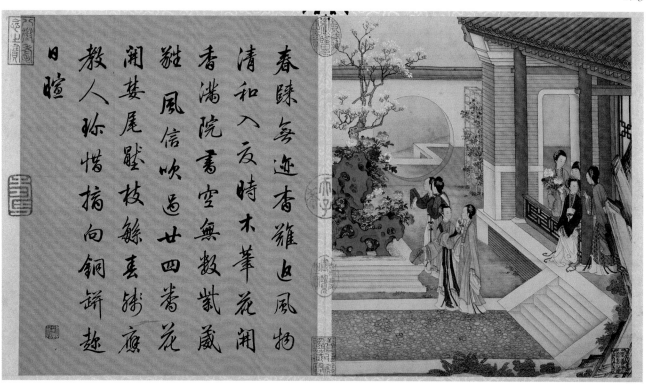

47.4

春踩无迹香罷返風物
清和入夜時木葦花開
香滿院書空無數紫蕨
凝蜂風信吹過廿四番花
開婁尾壁枝緜喜殊疲
教人珍惜揃向銅辭趨
日瞳

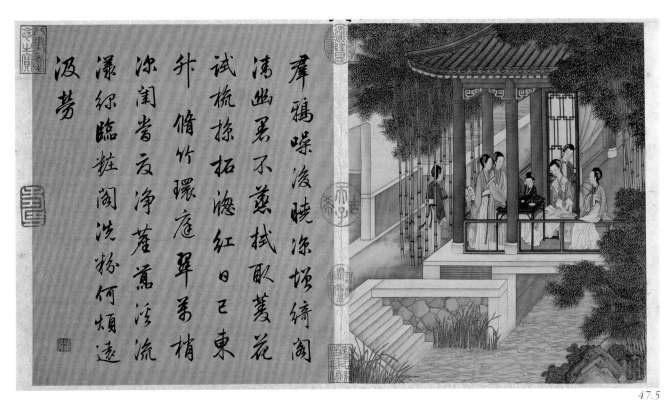

47.5

47.6

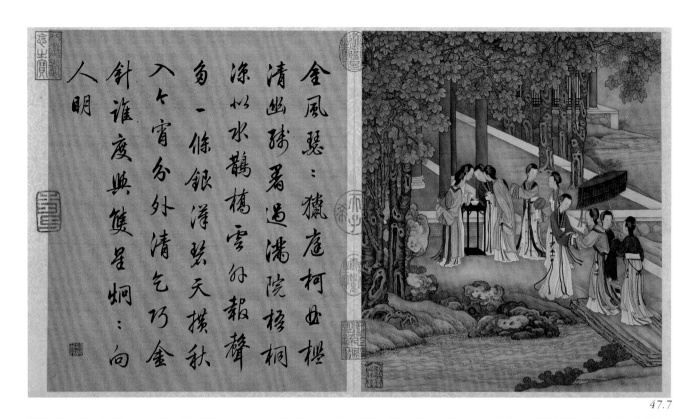

金風瑟瑟獵庭柯毋棖
清幽殊覺過湔院梧桐
深似水鵲橋雲外報聲
角一條銀漢碧天橫秋
入个宵分外清气巧金
針誰度與雙星炯炯向
人明

47.7

霏激玉露瀼秋涼金粟
攢枝點點黃不用龍涎
爇寶鼎清芳暗釀綺羅
裳瓊臺高出萬花叢袖
拂天香散碧空玉宇無
雲蟾窟朗團圞好景山
宵同

47.8

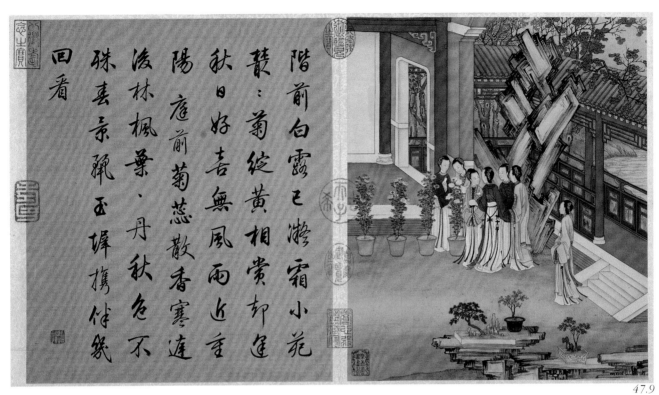

階前白露已瀼瀼
霜小花
叢叢菊綻黃相賞卻逢
秋日好吾無風雨近重
陽庭前菊蕊散香寒連
後林楓葉丹秋色不
殊春景飄玉墀攜伴
回看

47.9

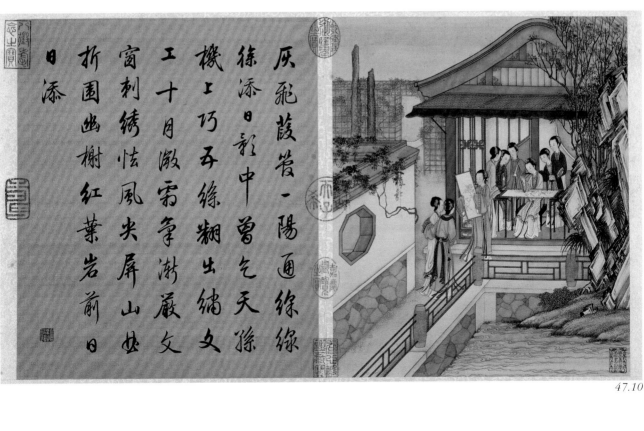

灰飛葭莩一陽通絲絲
徐添日新中曾乞天孫
機上巧乞絲糊出繡文
工十月激需爭澌嚴文
窗刺繡怯風尖屏山畫
折園幽榭紅葉岩前日
日添

47.10

107

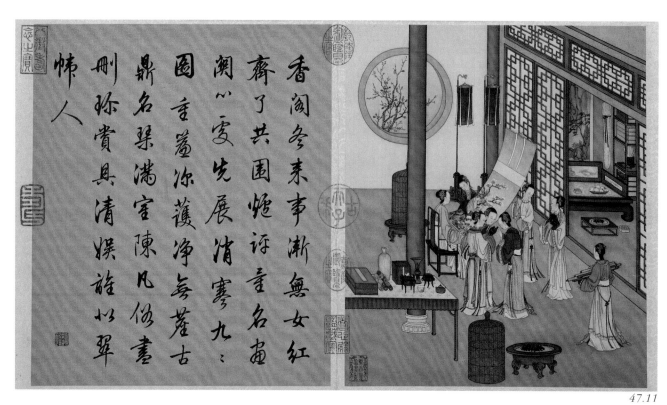

香閣多來事漸無女紅
齋了共圍爐詩畫名圖
湖''雲先展消寒九之
圖書蘊涵護淨無叢古
鼎名渠滿室陳凡修書
刪珍賞具清娛誰似翠
幃人

47.11

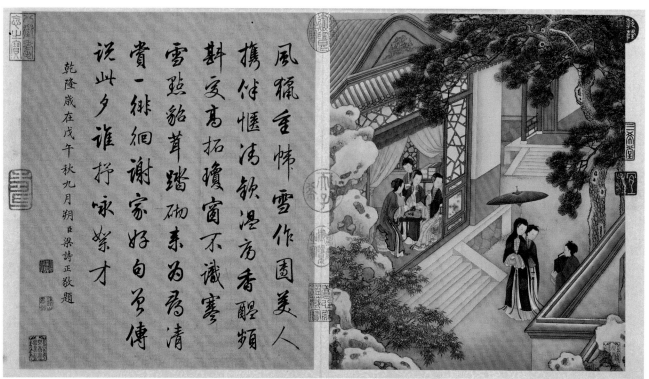

風獺香幃雪作圖美人
攜伴愜憑軒溫房香醒頻
斟愛高拓瓊窗不識寒
雪點貂茸踏砌來為清
賞一緋絧謝家好句爭傳
說此夕誰抒詠紫才
乾隆歲在戊午秋九月朔臣梁詩正敬題

47.12

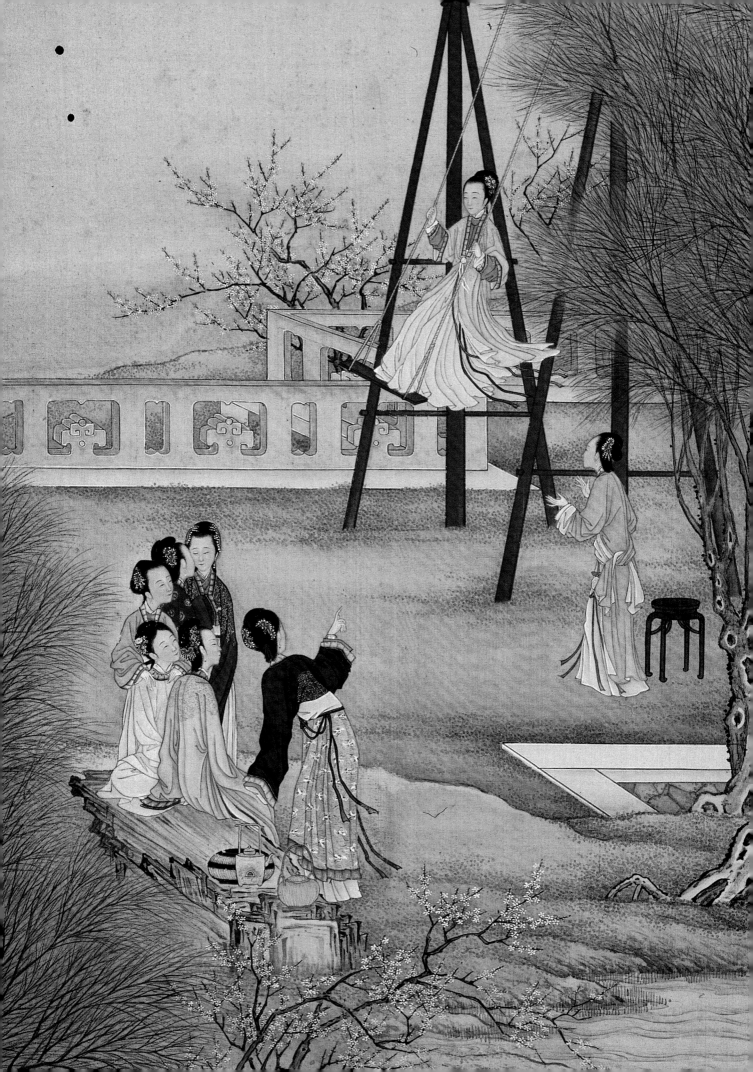

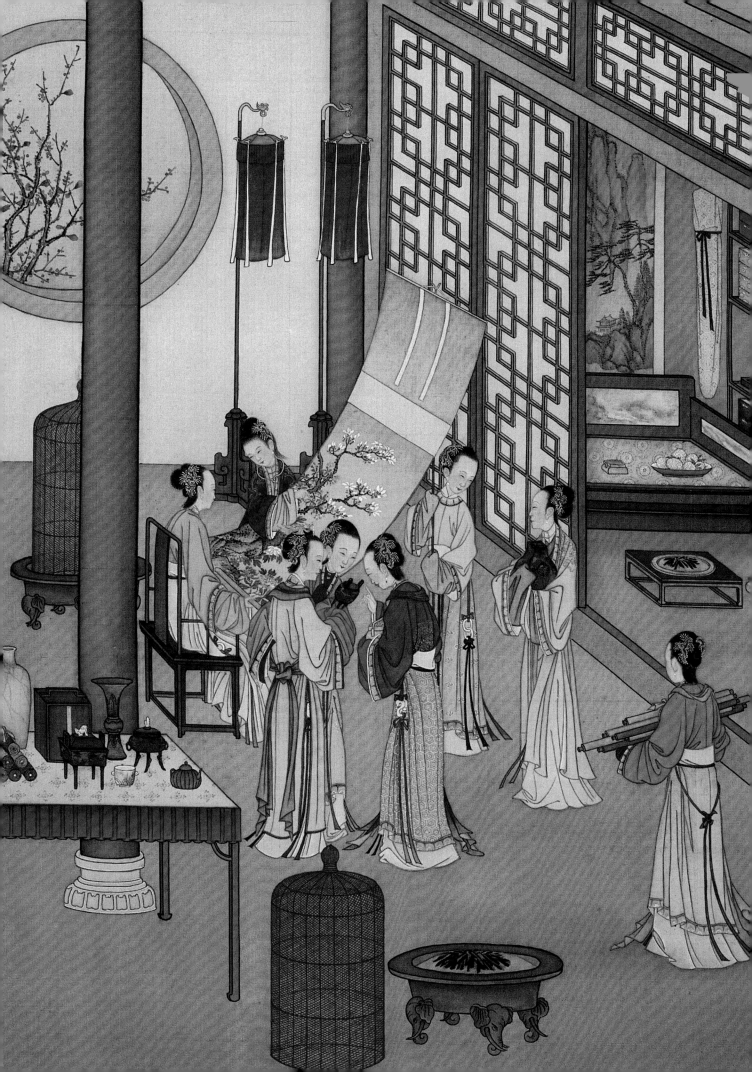

48

徐揚　端午故事圖冊
清
絹本　設色
縱20.7厘米　橫18.2厘米
清宮舊藏

Dragon Boat Festival Activities
By Xu Yang, Qing Dynasty
Album of 8 leaves, ink and color on silk
Each leaf: H. 20.7cm　L. 18.2cm
Qing Court collection

端午節在農曆的五月五日，是中國重要的傳統節日之一。五月、五日自唐以來又稱"午月"、"午日"，而月首又稱作"端"，故五月五日被稱為"端午"。另外，由於古人把午時稱作"陽辰"，所以"端午"又稱"端陽"。端午節的出現，除了為紀念愛國詩人屈原以外，與中國古代農業社會的生活特點有很大關係。

此冊共八開，所繪端午節時的各項活動，彙集了歷代各地的風俗習慣。其中不僅有採百草為藥，懸艾草攘毒氣，繫長命縷辟惡、求祥，射粉團、裹角黍等習俗，而且均題寫出各種習俗的由來，説明這些民俗活動皆與當地的地理環境和飲食習慣有重要關聯（內容見附錄）。

徐揚，生卒不詳，號雲亭，吳縣人（今江蘇蘇州）。工畫花鳥、人物、界畫。乾隆十六年（1751）帝南巡蘇州，徐揚獻畫，從此供奉內廷。賜舉人，官至內閣中書。

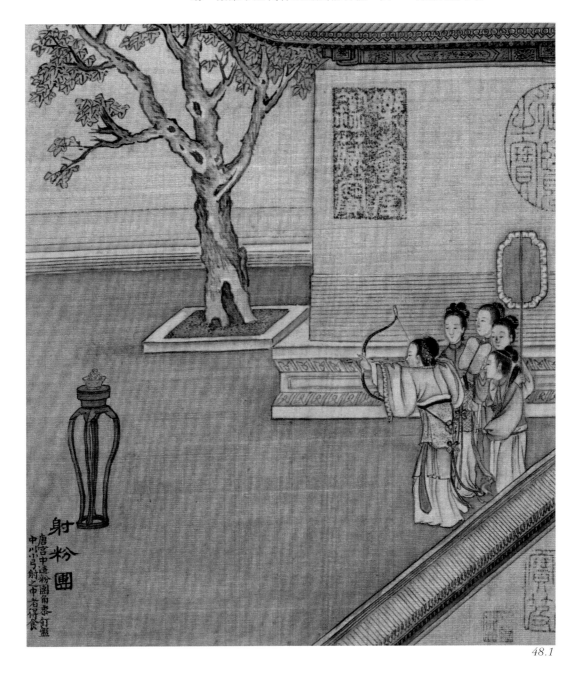

48.1

111

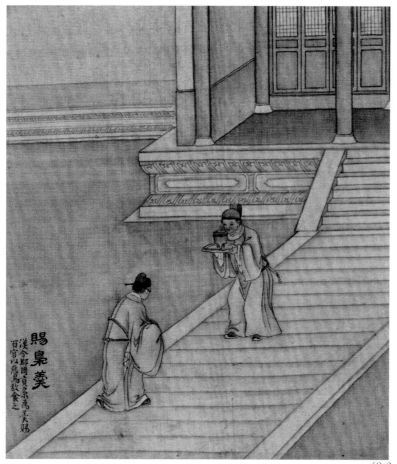

賜梟羹

漢令郡國貢梟為夫賜
百官以應蜌為敬食之

48.2

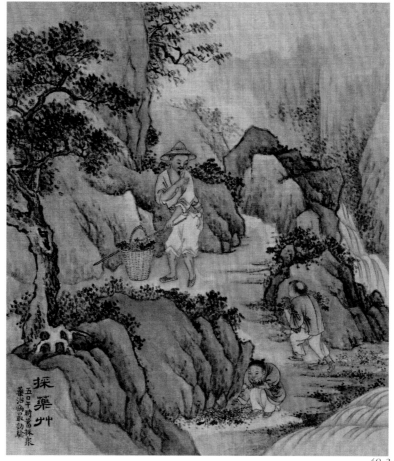

採藥艸

五日午時菖蒲採采
華池渦取功驗

48.3

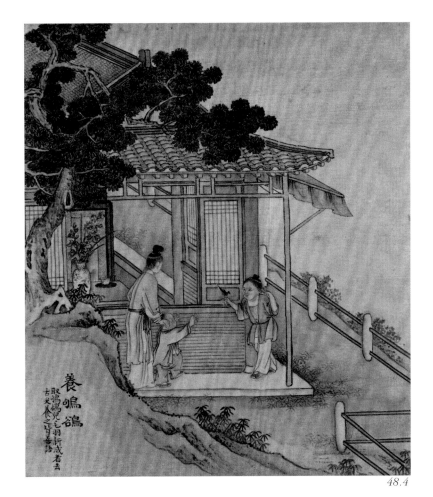

養鳴鵪
取鳴鵪兒之羽新成者去
古光養之皆善語

48.4

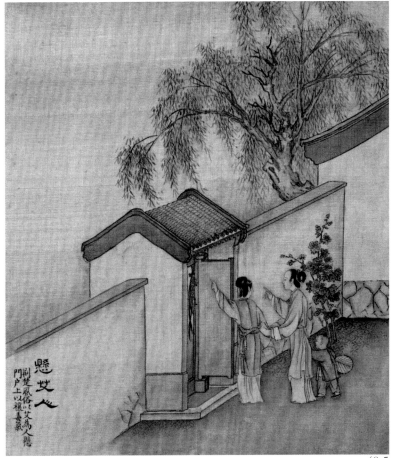

懸艾人
荊楚風俗以艾為人懸
門戶上以禳毒氣

48.5

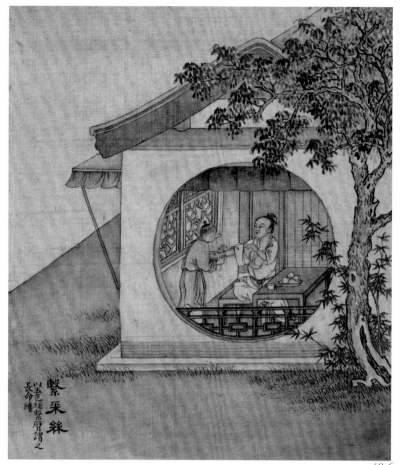

繫采絲　以五色線繫臂謂之
長命縷

48.6

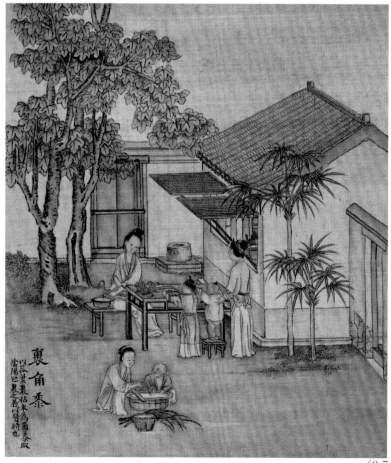

裹角黍　以菰葉裹粘米為角黍取
陰陽包裹之義以贊時也

48.7

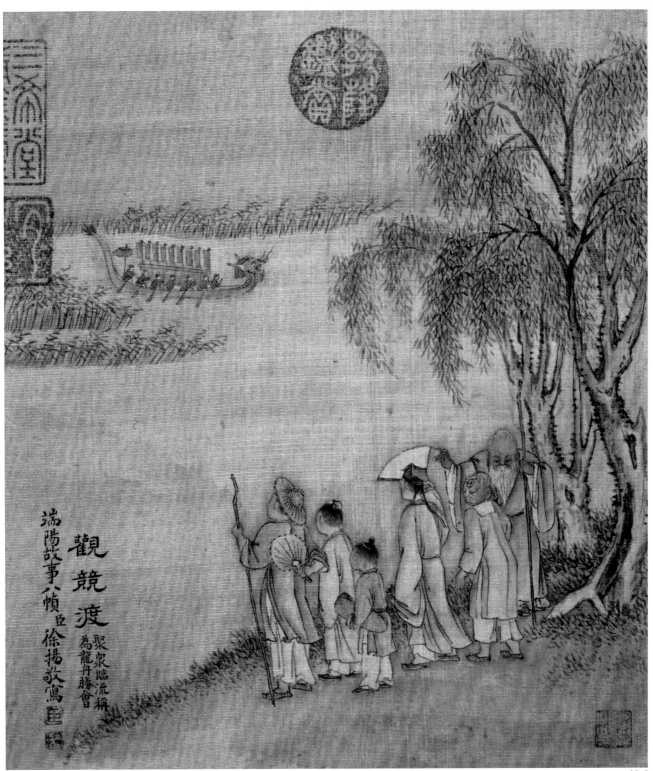

觀競渡 聚眾臨流稱為龍丹勝會

端陽故事八幀 臣 徐揚敬寫

48.8

49

王概　龍舟競渡圖卷
清
紙本　設色
縱18.3厘米　橫358厘米

Dragon-Boat Racing
By Wang Gai, Qing Dynasty
Handscroll, ink and color on paper
H. 18.3cm　L. 358cm

此卷由三段繪畫組成，以江河為主
線，漸漸展開端午時節賽龍舟的場
面。畫面用筆工細，場面宏大。幾艘
龍舟昂首翹尾，動感十足。船上人小
如蟻，但奮力划槳之勢盡顯。在構圖
處理上，運用大片空白表現水天一色
和浩渺的江河，給人以開擴的視野。
而江中點綴的漁家小船及岸上人爭相
觀看的情景，又給畫卷憑添了幾許情
趣。

本幅自題：“丁丑重五，左巖汪子為
見翁公祖老先生賦《竟渡行》，中及布
澤邗郡。是日京峴飛帆如鶩，公載杓
載客曠攬江天，為之稱快不已。遂成
一圖，作此詩箋注。繡水王概記於盧
易郡齋之葵軒。”鈐印“王概”（朱
文）、“安節”（朱文）二印。王方岐、
徐揚題跋兩則（略）。“張之鑑藏”（朱
文）、“楚南周氏曉初珍藏”（朱文）等
鑑藏印四方。

王概，生卒不詳，初名丐，一作改，
亦名丐，字東郭，一字安節，祖籍秀
水（今浙江嘉興）人，久居江寧（今南
京）。工書法、繪畫，製印、刻竹皆
能，尤擅山水、人物、花卉、翎毛。
山水學龔賢，善作大幅及山石等。

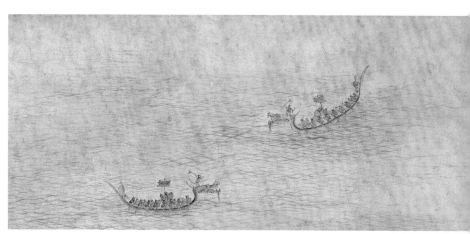

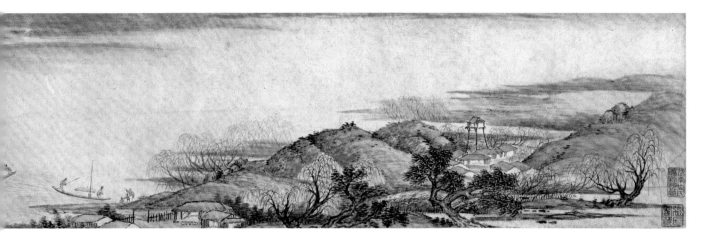

張羗夫子老大人教正

競渡行恭呈

五月揚泠競畫橈浴蘭蒲柳管連朝曲成
楚些堪哀郢人此吳兒解弄潮到處歡娛
羌是日紅絲絡臂傾城出珠祓雲裾約束

丁丑重五右蘆巖江子爲
見菊公祖著先生臨競渡行中友希伯邪茞口亲峴
惡帆如置小戴構武容擬提江天爲之樗快不已遂成
一圖作此詩笺註隷水二樂記於蘆郡蔽之蘆軒

蘆陽郡伯伯嘉績多瑞多端時序
和重五妓香尒開與薯黃絹二臨
摹公於利民無不犖時集多士酌
潘河沚水遠有紫蓮莢人城溆潋
瑱清波會當春鋪譜農陳沉聲泥
通芳波郡誻金謂是舉摺有待心
將競渡詩余識是舉摺有待心
自有澄陵在胡源學海駭江洋大
江灤湖同灌溉鄭祥遠尒春羕
張駭斯兀稱愛戴五湏湖沙應天
時競渡聲橈紛報審我鮑稔識誻
汋子再圖博公笑看再
和左歲午日競渡行并補
龍舟戴作一圖請

論正 五月言繪水二樂

謝賓節届維天中蕊城水嬉俗而同河
人潑墨希微朓江山煙雨相溪濛洪波
天熾龍犀籠金支翠旗光浮雲萬麥
擎鼓聲逢之天師客顯髙髑魙庼撝
茹里春融之金陵千手稱圖工廣州
邪伯今名宗扶典磚罏心晉昔年江圖
戴帻帳時挂舲看江峰楚招屆
凌興宮顐人還龍旌旗紅五鳥移鎮
湘水東暘時谷平歲豊誈庭髙卧
乘薰風以餘楗簡參徑府鐸詩成
草陣雄一時二妙多春容也詩附
卷終慈將砂礫礦卜公濟川事業
隆名髙磴坡昭無窮

淮南治下王方成其編

117

金廷標　羣嬰鬥草圖軸

清
紙本　設色
縱105.3厘米　橫79.5厘米
清宮舊藏

Children Playing the Grass Game
By Jin Tingbiao, Qing Dynasty
Hanging scroll, ink and color on paper
H. 105.3cm　L. 79.5cm
Qing Court collection

圖繪臨水坡岸上青草繁茂，綠柳垂蔭，一羣男嬰在湖石花叢間鬥草嬉戲。人物寫實，敷色明麗。兒童的體貌特徵與幼稚、頑皮的神態表現得尤其生動傳神。鬥草是中國傳統的節令遊戲，即以花草相鬥論輸贏。其淵源當與古時人們五月五日的"踏百草"和"採百藥"有關。"鬥草"一詞始見於唐，韓鄂《歲華紀麗》："端午，結廬蓄藥，鬥百草。"此後，端午鬥草的習俗在宮廷與民間一直流傳不息。鬥草主要有兩種方式：一曰文鬥，即以每人採得的花草作對，對答不上者負。一曰武鬥，即以每人採得的花草之莖相拉扯，莖斷者負。一般文人雅士重文鬥，下層人民與兒童喜武鬥。此圖所繪即為兒童們武鬥時的場景。是金廷標工筆細描畫的代表作之一。

本幅款印："臣金廷標恭繪。"下鈐"廷標"（白文）印。乾隆御題詩："垂楊奇石草芊萋，紅綠傾籃鬥賈低。赤子之心愛生意，名言那識有濂溪。甲申夏日御題。"鈐"乾隆鑑賞"等印十二方（略）。又"寶蘊樓書畫錄"（朱文）印一方。甲申為清乾隆二十九年（1764）。

金廷標（？—1767），字士揆，浙江烏程人，出身於繪畫世家。承父藝，工人物、佛像、仕女，擅長白描法。乾隆南下時進白描羅漢圖冊，稱旨，召入內廷供奉。

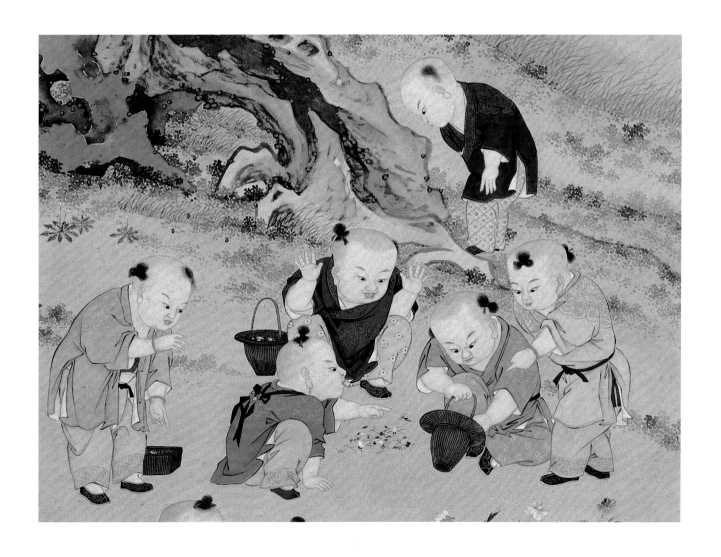

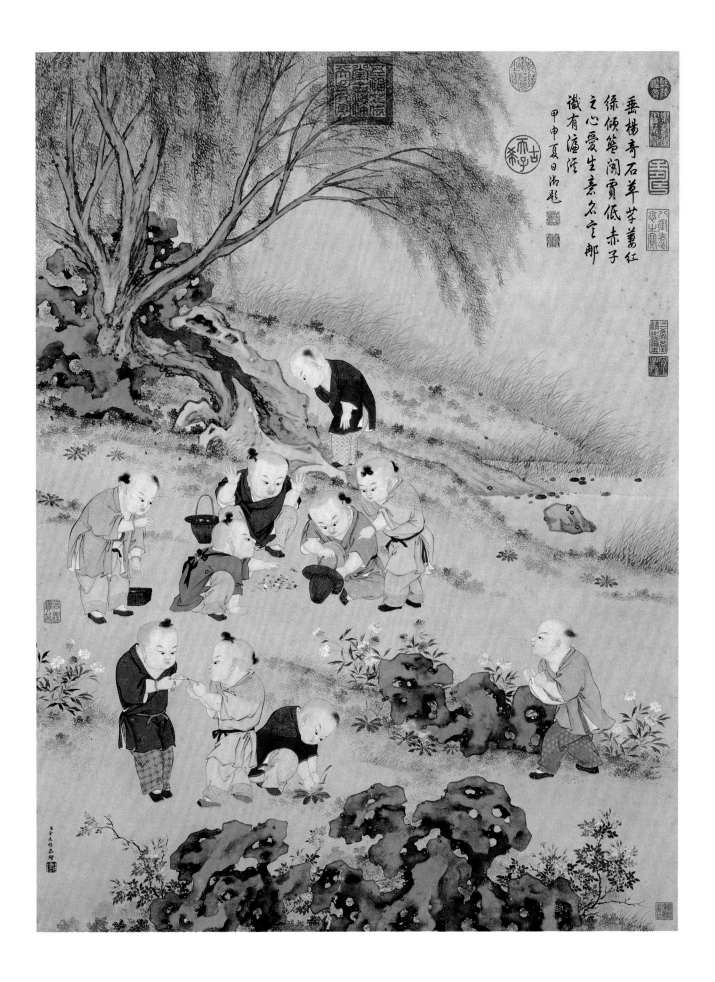

垂楊奇石草芊蔓紅
綠傾篋闌賈低赤子
之心愛生意名宦郎
識有漁洋
甲申夏日治髦

119

51

任頤 乞巧圖軸

紙本 墨筆
縱34.5厘米 橫34.5厘米

Praying for Divine Instructions for
Improvement of Unmarried Girls'
Needlework Skills

By Ren Yi, Qing Dynasty
Hanging scroll, ink brush on paper
H. 34.5cm L. 34.5cm

圖繪五女子圍攏在石桌邊，一人向碗
中小心翼翼放針，旁有侍者持果盤站
立。由於這一風俗有預示女子是否心
靈手巧，工於女紅的含義。故畫面氣
氛肅然，人物表情各異，放針者謹
慎，觀看者神情專注。從一個側面表
現了古代閨閣生活的場景。

相傳農曆七月七日夜，牛郎織女相會
於鵲橋，古代稱為"七夕"，亦稱"乞
巧節"、"女節"、"少女節"等。為
漢族傳統節日，是一年中唯一只屬於
女性的節日。據南朝梁時人宗懍《荊
楚歲時記》載，南北朝時有向織女乞
巧之俗。而明代沈榜《宛署雜記》曰：
"七月七日，民間有女家，各以碗水暴
日下，令女自投小針泛之水面，徐視
水底，日影或散如花，動如雲，細如
倡線，粗如槌，因以卜女之巧。"後
衍變成"水上浮"、"乞雙七水"、"聽
私語"等風俗。

本幅款識："伯年任頤"。後鈐"頤印"
（白文）。畫幅上方有翁同龢題跋。

任頤（1840—1896）字伯年，號小樓，
山陰（今浙江紹興）人。仰承家學，花
鳥仿宋人雙勾法。人物、白描傳神，
風格近陳洪綬，書法亦參畫意。以賣
畫為生居上海，聲譽赫然，名重南
北，與任熊、任薰、任預並稱"四
任"。

宋葆淳　九日宴集圖卷

紙本　設色
縱30厘米　橫63.6厘米

Scholars' Gathering at a Banquet in the Double Ninth Festival

By Song Baochun, Qing Dynasty
Handscroll, ink and color on paper
H. 30cm　L. 63.6cm

此圖用寫意畫法描繪胡長庚、吳紹沅等人在崇守家飲酒聚會、寫詩唱和的情景。畫中竹林怪石間，茅屋草堂上，五人圍坐，聚會吟詩。重陽宴集，自古就是文人雅士的一種聚會方式。在九月九日重陽節這天，三、五好友會聚草堂書屋，吟詩作畫，以此為樂。

本幅款署："倦陬宋葆淳畫"。鈐印"宋葆淳印"白文方文，"宋氏帥初"朱文方印，"倦陬"朱文方印。後有崇守、胡長庚、吳紹沅重陽宴集時，在崇守的半雅齋寫的詩，以及宋葆淳作

畫後，依原韻補作的詩。鈐各家印共7方。尾紙有汪萊、劉大觀、吳文桂、汪坤裳、胡士雄的題跋，及各家印共8方。本幅收藏印："蘭坡經眼"白文方印。據宋葆淳題詩，此圖作於"嘉慶甲子"，乃是嘉慶九年（1804）。

宋葆淳（1748—？），字帥初，號芝山，晚號倦陬，山西安邑人。乾隆五十一年（1786）舉人，官隰州學正。後流寓揚州，為廣陵書院山長。工詩、擅書畫篆刻，精鑑別。山水師法北宋人，蒼秀率略，多有妙趣。

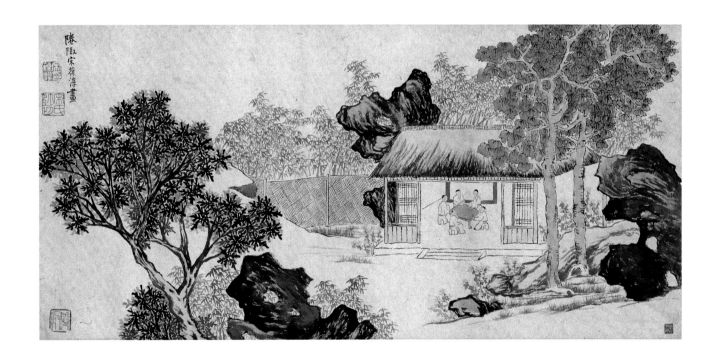

53

佚名　臚歡薈景圖冊
清
絹本　設色
縱97.5厘米　橫161.2厘米
清宮舊藏

Scenes of Grand Celebrations in Peace and Prosperity Times
Anonymous, Qing Dynasty
Album of 8 leaves, ink and color on silk
Each leaf: H. 97.5cm　L. 161.2cm
Qing Court collection

畫凡八開，分景點描繪了乾隆皇帝舉行朝賀、慶壽、筵宴、遊樂等活動的盛大場面。畫中所描繪的場景，規模宏大，鋪排奢華，對研究清代宮廷禮儀制度有重要的參考價值。

每開均御題畫名，並鈐"乾隆御筆"朱文方印。

"萬國來朝"、"合璧聯珠"繪各國使臣和少數民族首領前來朝賀，在紫禁城太和門外等候進貢的場景。"回人獻伎"繪慶典期間，西域少數民族的精彩歌舞和雜耍表演。"慈寧燕喜"記錄了乾隆皇帝率領嬪妃於慈寧宮為其母崇慶皇太后做壽的場面。"壽宇同遊"、"九老作朋"則描繪慶壽期間，優賞高壽的八旗官員及臣民一同遊樂的情景。"香林千衲"、"鼇延千梵"，表現的是慶壽期間，京郊香山、萬壽寺等地漢藏寺廟內的佛事活動。

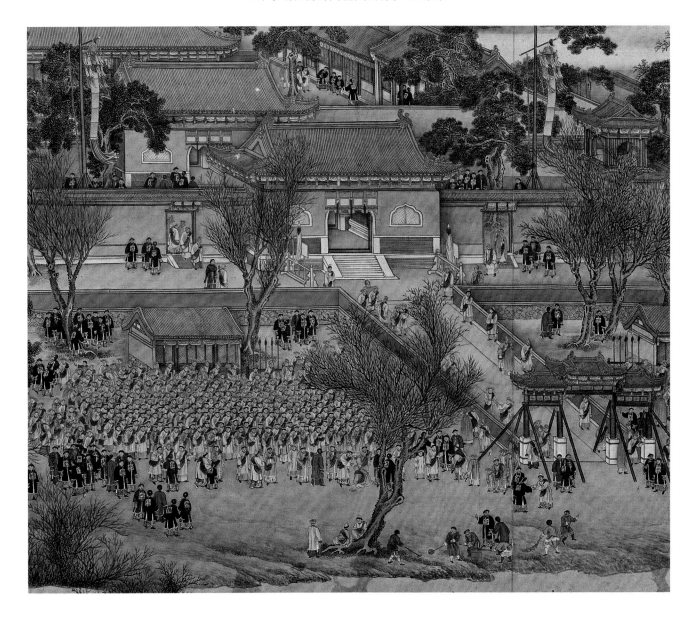

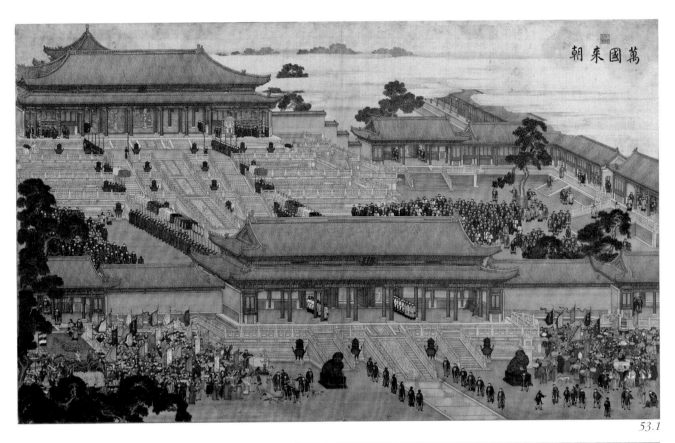

53.1

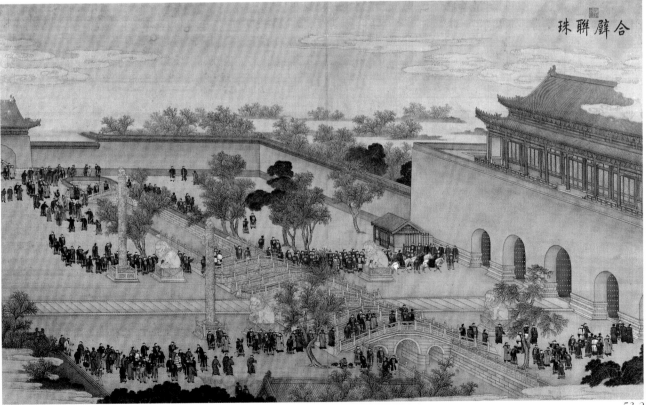

53.2

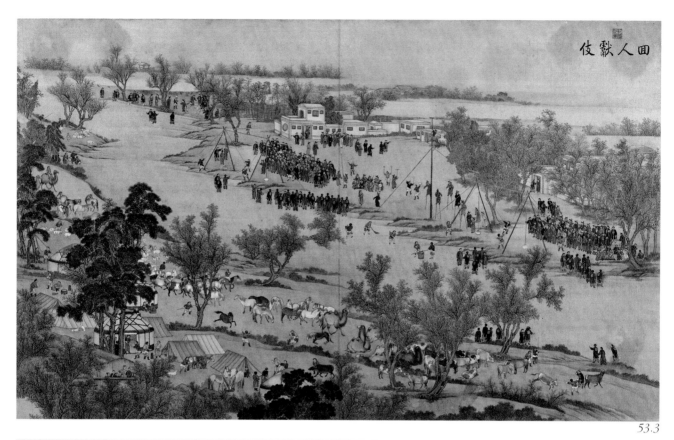

伎獸人回

53.3

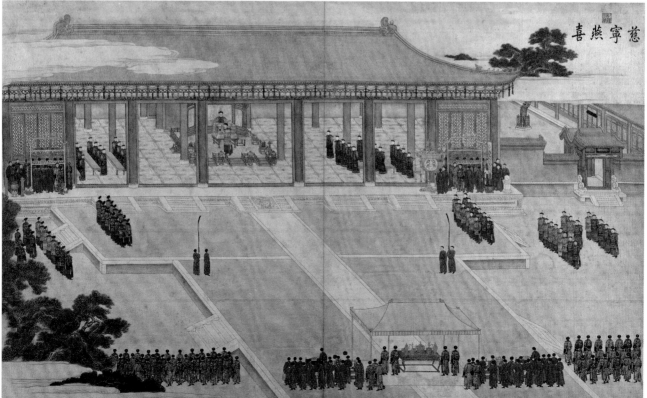

喜燕寧慈

53.4

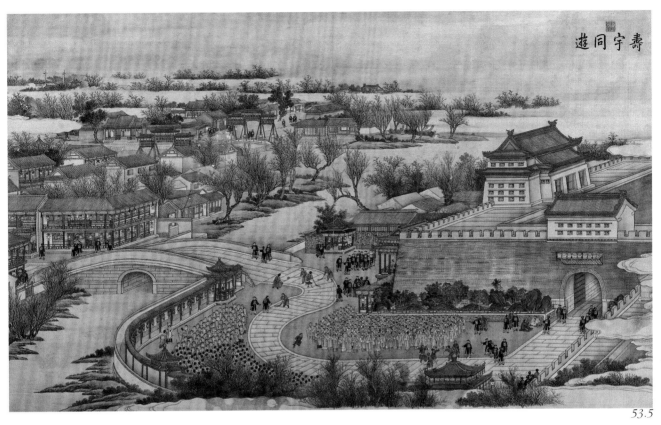

53.5

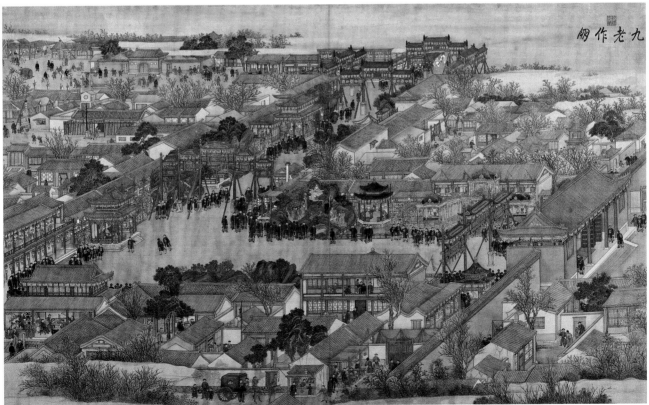

53.6

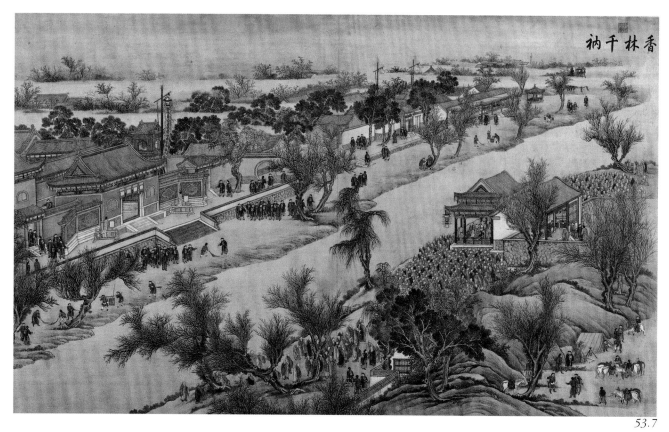

香林千衲

53.7

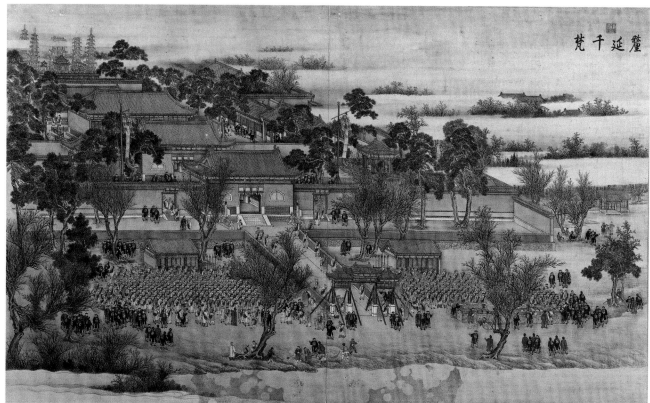

釐延千梵

53.8

54

郎世寧　弘曆觀畫圖軸
清
紙本　設色
縱136.4厘米　橫62厘米
清宮舊藏

**Emperor Qianlong Appreciating a
Painting**

By Lang Shining (Giuseppe Castiglion),
Qing Dynasty
Hanging scroll, ink and color on paper
H. 136.4cm　L. 62cm
Qing Court collection

圖繪碧空如洗，乾隆皇帝命人打開畫
軸，進行品評的場面。尤為有趣的
是，乾隆所觀畫作是丁觀鵬於乾隆十
五年(1750)創作的《乾隆帝洗象圖》，
但見他扮作菩薩模樣端坐椅中，神態
安詳地觀看侍者臨水洗象。此構圖係
自五代周文矩《重屏會棋圖》畫中有畫
之方式。而滿族帝王身着漢裝的形
象，則顯示出其對漢文化的親近之
情。

此圖落款雖為郎世寧，但從當時宮廷
畫家們合作的慣例來看，人物面部是
郎世寧以西洋繪畫技法完成，服裝、
背景則是中國畫家勾勒圖寫。東、西
方繪畫藝術融於一爐，呈現中西合璧
的風格，是乾隆朝宮廷繪畫的典型特
徵。

畫幅左下款署"臣郎世寧恭繪"，下鈐
"臣世寧"白文方印、"恭畫"朱文方
印。上方鈐"乾隆御覽之寶"朱文圓
印、"太上皇帝之寶"朱文方印。

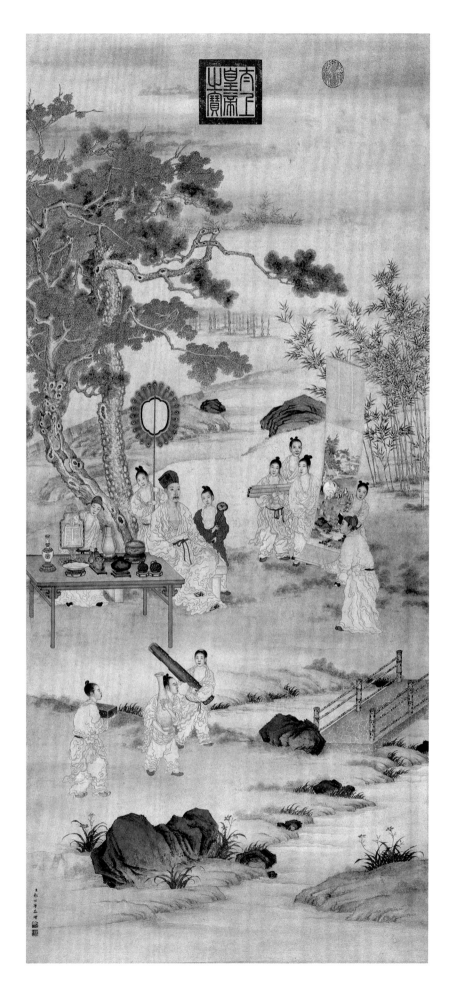

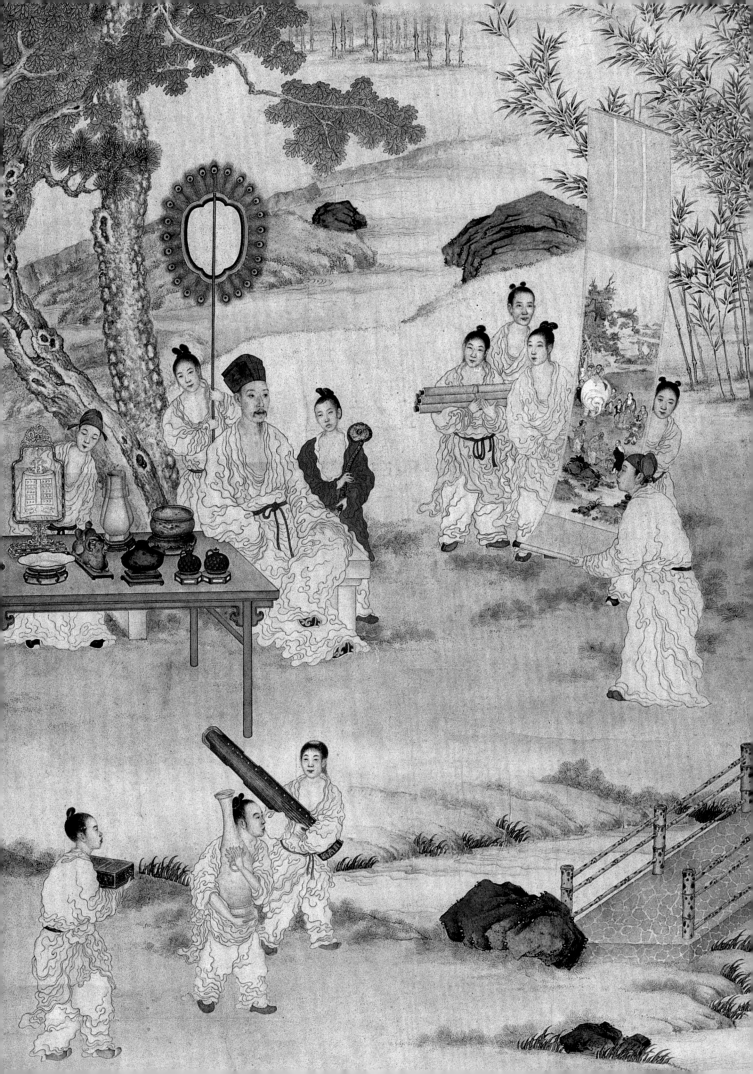

55

金廷標　瞎子說唱圖軸
清
絹本　設色
縱88.5厘米　橫62.2厘米

A Blind Man Giving a Performance of
Telling and Singing
By Jin Tingbiao, Qing Dynasty
Hanging scroll, ink and color on silk
H. 88.5cm　L. 62.2cm

圖寫農村田頭間，老翁、農夫、孩童
們靜聽一盲藝人在大樹下敲鈸說唱，
引得隔溪之老嫗、村婦抱雛攜幼遙指
欲趨。唱者嬉笑顏開，聽者神情各
異，極富生活情趣，真實地反映了我
國古代農村文化生活的一個側面。

本幅款識："臣金廷標恭繪。"鈐"廷
標"（白文）印。右上有大臣于敏中"奉
敕敬書"乾隆御製詩一首："瞽目先生
小說流，稗官敲鉢唱街頭。村翁里婦
扶攜聽，儻為歡欣儻為愁。"另有清
內府鑑藏印"乾隆御覽之寶"、"古希
天子"、"八徵耄念之寶"、"嘉慶御
覽之寶"等十一方。

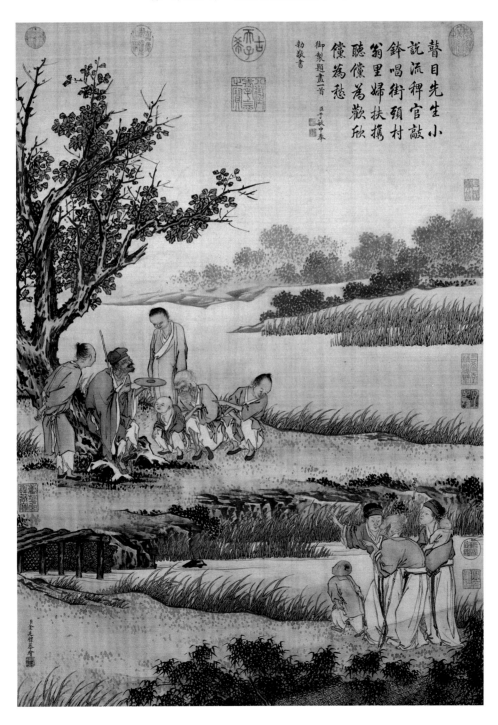

56

丁觀鵬　照盆嬰戲圖軸
清
紙本　設色
縱102.5厘米　橫58.8厘米
清宮舊藏

Children Watching Their Images Reflected in the Water Basin
By Ding Guanpeng, Qing Dynasty
Hanging scroll, ink and color on paper
H. 102.5cm　L. 58.8cm
Qing Court collection

圖繪四個男孩，一個手持團扇從屏風
後走來；三個在屋中圍盆戲水。他們
看到水中自己的影子感到很驚奇，於
是有的手指影，有的向水中呼喚，而
水中的影子也有他們作指點、呼喚
狀，畫面頗有情趣。宋人劉宗道曾
"作照盆孩兒，以水指影，影亦相指，
形影自分"。此圖無疑是摹擬劉宗道
畫意而作。另外，圖中還畫有佛手、
尊、竹、龍結合的吉祥圖案，以"佛"
寓多福，"尊"是盛酒器，寓九世之
意，"竹"有節節高之意，"龍"代表
皇帝，含有皇帝祝福子孫萬代等寓
意。

本幅款識："臣丁觀鵬恭畫"。鈐"臣
觀鵬"（白文）、"恭畫"（朱文）印。
有乾隆題詩及乾隆印璽六方。及"寶
蘊樓書畫錄"朱文印一方。

丁觀鵬，生卒不詳，順天（今北京）
人。雍正、乾隆間供奉內廷。擅畫道
釋、人物和山水，畫學同宗丁雲鵬，
有出藍之譽。畫風工整細緻。

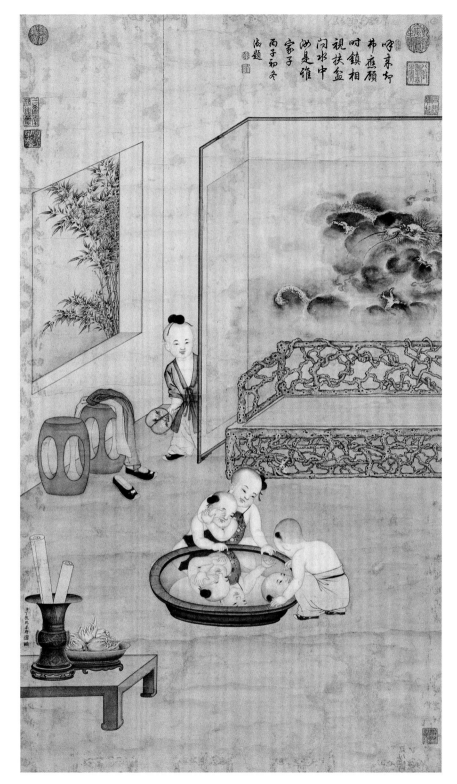

57

佚名　嬰戲圖冊
清
絹本　設色
每開縱11.1厘米　橫21厘米
清宮舊藏

Children at Play
Anonymous, Qing Dynasty
Album of 8 leaves, ink and color on silk
Each leaf: H. 11.1cm　L. 21cm
Qing Court collection

冊頁共八開，對具體活動進行描繪的有五開。《踢毽子圖》繪一童子踢毽子，周圍夥伴旁觀。踢毽子的形象最早出現在漢代的畫像磚上，及至明清之際，人們將這種活動與季節氣候相結合，京城童謠唱道"楊柳死，踢毽子"，説明到秋冬之交，楊柳落葉，正是開展這項遊戲的時節。蟋蟀受到人們喜愛，一是由於其鳴吟感人，二是因為其勇猛好鬥。前者使得唐代宮廷中就開始畜養蟋蟀，後者令二蟲相鬥風靡南宋朝野。《鬥蟋蟀圖》表現孩子們聚在樹蔭中，以蟋蟀一決高下。把觸手可及的物件加以改造，變成玩具，是兒童簡便易行的玩耍項目。《鬥草》繪幾個小孩用草編結成各種昆蟲的樣子，放於一處，相互比對。《戲蓮圖》描寫盛夏季節，池塘裏荷花開放，蓮葉挺秀，頑童摘下寬闊的蓮葉，扛在肩上充當遮陽的大傘。騎木馬源自流行於兩漢的騎竹馬，這種遊戲常常是男孩們的首選，一手扶住胯下的馬型，一手揚鞭作催馬姿勢，到處奔跑，《騎木馬圖》如實地記錄了這一娛樂活動的場面。

用象徵的藝術手法，傳達喜慶、吉祥寓意的有《舞獅圖》、《三多圖》、《洪福圖》三開。每於過年、過節之時，延請舞獅團體進行表演業已成為人們必不可少的程序，中國南方尤甚。《舞獅圖》繪兩個孩子身披獅形，搖頭擺尾，前面有一童扯着綵球相戲，左右鑼鼓喧鬧。《三多圖》繪翠竹林中，幾個孩子正在放爆竹，神情憨態可掬。最右面小童所執竹竿頂部的蝙蝠、梅花鹿、靈芝暗示出"三多"即多福、多祿、多壽的吉祥含義。《洪福圖》繪紅色蝙蝠上下飛舞，一童子以扇撲之，"紅"與"洪"諧音，隱含"洪福齊天"之意，一側有三個童子圍繞一個大瓶，瓶上繪紅蝠在海上飛舞，則暗喻"福如東海"。

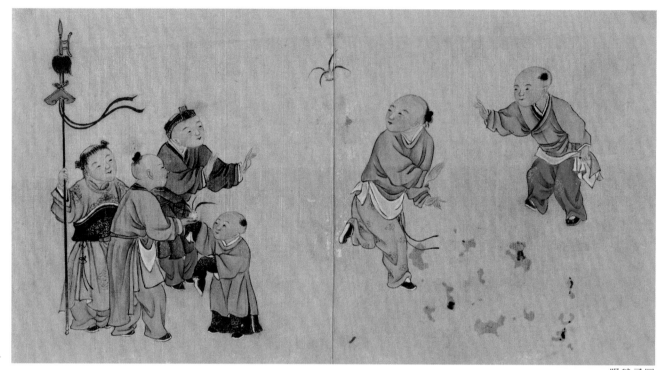

踢毽子圖

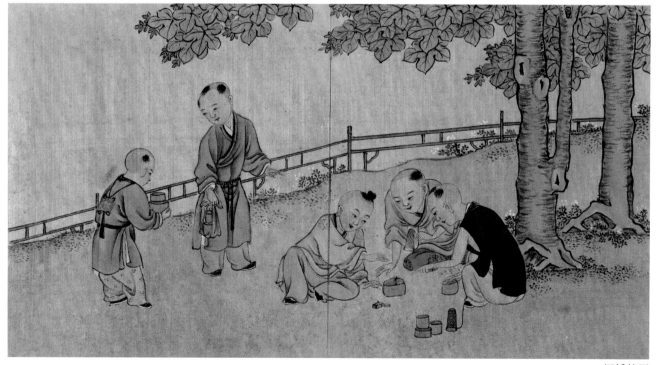

鬥蟋蟀圖

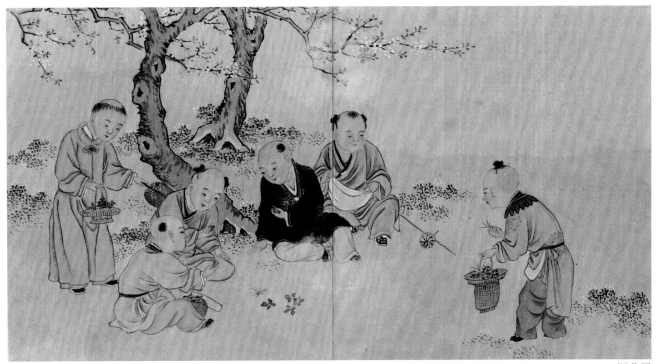

鬥草圖

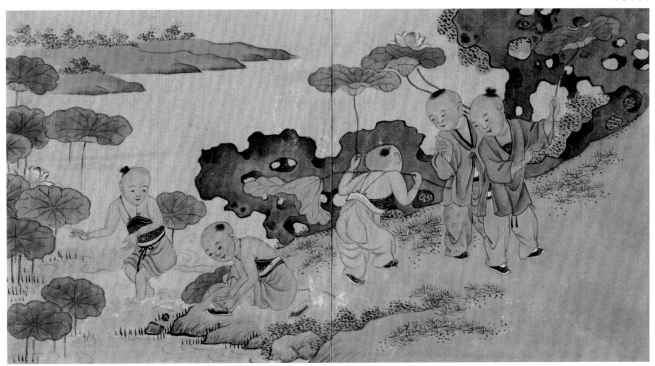

戲蓮圖

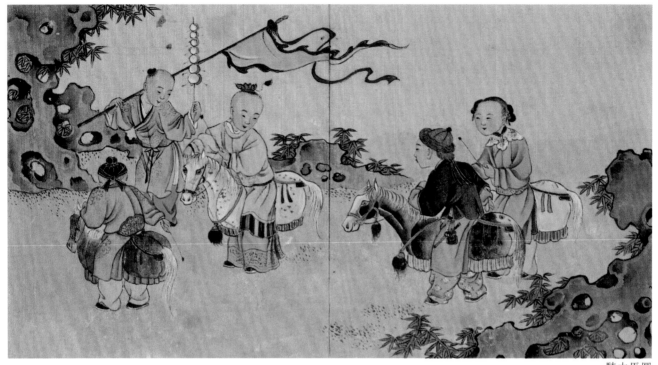

騎木馬圖

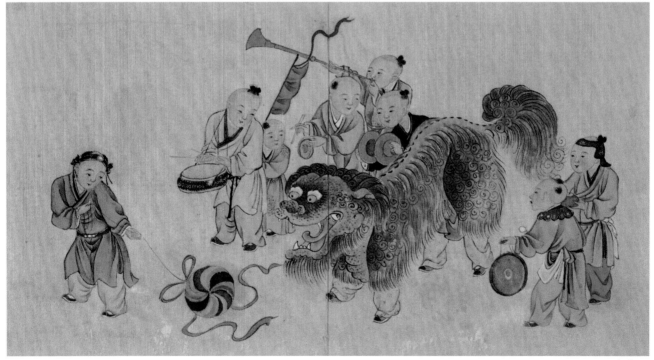

舞獅圖

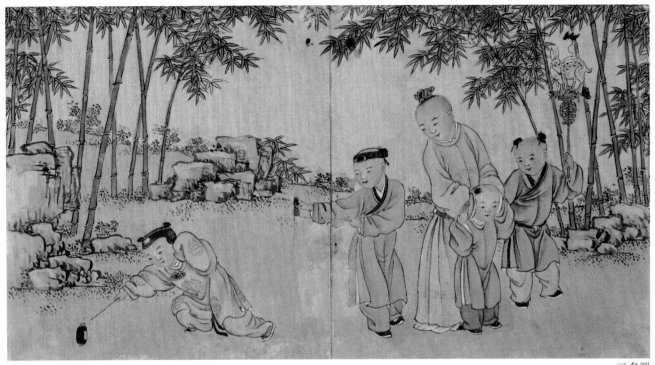

三多圖

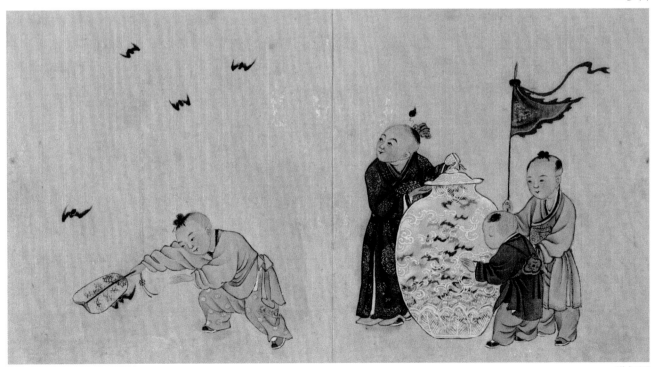

洪福圖

58

陳字　鬥梅圖軸
清
絹本　設色
縱173.8厘米　橫96.5厘米

Plum Blossoms Vying for Glamour
By Chen Zi, Qing Dynasty
Hanging scroll, ink and color on silk
H. 173.8cm　L. 96.5cm

圖繪三位文人雅士，在古樹下以花朵
綻放的梅枝互相對比，後有一書童捧
梅瓶而立，瓶內亦插梅枝。中國早在
唐代就有鬥花的習俗，以戴插奇花多
者為勝。由於梅花被文人看作是品格
高潔的象徵，因此文人多以梅花作為
比鬥的對象。

此畫用筆流暢，衣紋勾勒細緻準確，
畫中人物手持折枝梅花，彼此炫耀的
生動神態躍然紙上。具有典型的陳洪
綬人物畫的風格，是陳字的代表作
品，對後世人物畫影響很大。

本幅款署"為錫老道兄畫品樹梅圖，
乞教。酒道人字，小蓮。"鈐印"無
名"朱文長方印。

陳字（1634—約1713），初名儒禎，
小名鹿頭，字無名、宗儒，號小蓮。
浙江諸暨人。晚明著名書畫家陳洪綬
之子。承家學，所作山水、人物、花
鳥，筆墨細勁，敷色雅麗。年約八
十，以窮困卒。

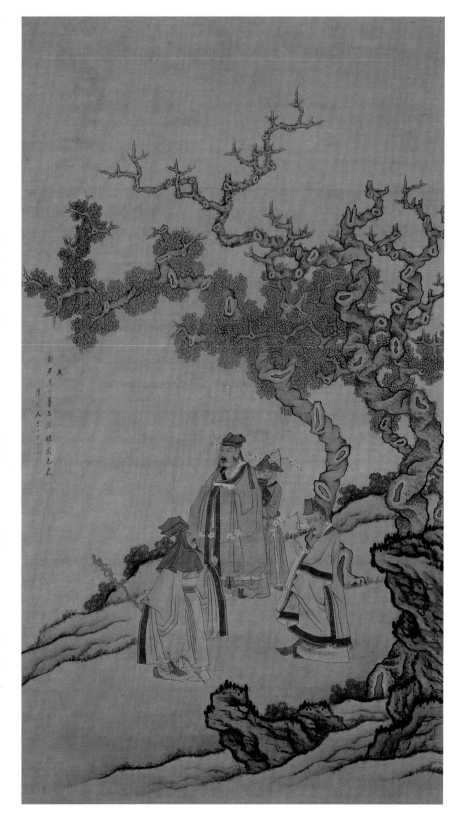

59

金鐸　傳荷飛觴圖軸

清
絹本　設色
縱120厘米　橫97.8厘米

Giving a Lotus-passing Banquet to Entertain Guests
By Jin Duo, Qing Dynasty
Hanging scroll, ink and color on silk
H. 120cm　L. 97.8cm

從裱邊上"萬朵紅雲繞蜀岡，賓筵曾此醉歐陽。誰知七百年後復，又為蓮花一舉觴"等詩題中可知，此圖描繪的是清代文人雅士效仿北宋歐陽修舊事舉行傳荷飛觴之活動。幾位文人圍坐在山上屋內的條案前，後有小童捧酒器前來。山下一舟靠岸，幾位僕人持荷花往來奔走於山路之上。史載歐陽修治揚州時，於平山"傳荷飛觴"，作為一種筵席間的酒令娛樂，後逐漸成為當地的飲酒風俗。

本幅款識："吳下金鐸。"鈐印"葉山"（朱文）。詩塘及裱邊有周厚軒、黃道升、胡森、金國鑑、張彭年、蒲汴、張銘、吳煖、何錦、黃郁章、郭堃、元褒、蔣因培、徐鎔、周名舉、詹笠堂、劉志鵬等十七家詩題。

金鐸（1750—？）字葉山，吳縣（今江蘇蘇州）人。擅長山水、花鳥。

60

陸飛　圍爐對酒圖軸

清

紙本　墨筆

縱133.3厘米　橫35厘米

Drinking together around a Fire

By Lu Fei, Qing Dynasty

Hanging scroll, ink brush on paper

H. 133.3cm　L. 35cm

圖繪寒冬蕭瑟的崇山叢林之中，草堂掩映。堂內一文人倚案而坐，讀書自樂，旁邊一小童在爐火旁為其溫酒。山林景物用筆率意，人物刻畫傳神。將山林、草堂、讀書、飲酒等文人畫經常表現的因素結合在一起，構成一幅文人休閒生活的風俗畫。

本幅自題："風雪掩蓬徑，蕭廖靜四鄰。深泥響行屐，時聞寒犬猜。丘犬出籬落，一笑吾酒人。呼童煖芳酌，肴核聊具陳。庭戶皓四潔，曠然無纖塵。農家語音好，踏雪在迎春。吾儕無一壟，對酒亦足忻。"款署："丙子立春前一日大雪，友人過草堂小飲，分得春字，就虞翁先生正。錢塘湖筱飲陸飛。"鈐"筱飲山人"白文印。左裱邊有瞿中溶題跋（略），鈐"中溶"（朱文）、"老木"（白文）印二方。另有鑑藏印多方（略）。丙子為清乾隆二十一年（1756），陸飛時年37歲，尚未中舉。

陸飛（1719—？）字起潛，號筱飲，仁和（今浙江杭州）人。乾隆三十年解元。性高曠，人稱"陸高士"，晚年鬻畫自給。善山水、人物、花鳥，取法吳鎮、沈周，筆墨蒼潤超逸，年六十尚在。

61

汪喬　擊缶催詩圖軸
清
絹本　設色
縱104厘米　橫51厘米

Beat Time with "Fou"(a percussion
instrument made of clay) to Hasten Poem
Composing
By Wang Qiao, Qing Dynasty
Hanging scroll, ink and color on silk
H. 104cm　L. 51cm

古之文人雅聚，每以即席賦詩比試捷
思。圖繪二人據石案而坐，一人執管
沉思，另一人已經完卷，正以右手擊
缶體催促對方，而左手則持犀角杯準
備罰酒，情態生動有趣。作者宗法明
末陳洪綬畫風，人物造型奇古，設色
清雅。高人逸士之淡宕胸懷，昭然可
見。

本幅款識："壬寅秋日潛川汪喬畫。"
鈐"汪喬之印"（朱文）。鈐鑑藏印：
"伯龍墨緣"（朱文）、"晚晴樓許氏收
藏"（白文）。"壬寅"為清康熙元年
（1662）。

汪喬，生卒不詳，字宗晉，吳縣（今
江蘇蘇州）人。善畫人物，亦工花
卉。畫史稱其"所畫慈悲者，流水行
雲，寂滅枯槁；而威嚴者，雄傑奇
偉，激昂頓挫"。

62

佚名　孝欽后弈棋圖軸
清
紙本　設色
縱235厘米　橫144.3厘米
清宮舊藏

Empress Xiaoqin Playing Chinese Chess
Anonymous, Qing Dynasty
Hanging scroll, ink and color on paper
H. 235cm　L. 144.3cm
Qing Court collection

圖繪清孝欽后在宮苑弈棋之情景。用
筆秀勁，人物刻畫頗為傳神，孝欽后
神態之悠然、侍棋者之謙恭，皆表現
得淋漓盡致。同時，也從一個側面展
示了清宮中帝后的娛樂休閒活動。

本幅無款印。

孝欽（1835—1908），姓葉赫那拉氏，
咸豐帝妃。咸豐十一年（1861）發動
"祺祥政變"，實行"垂簾聽政"，同
年被尊為"慈禧皇太后"，把持同治、
光緒兩朝朝政達48年。

63

喻蘭　仕女清娛圖冊

清

紙本　設色

每開縱17厘米　橫22.7厘米

清宮舊藏

Beautiful Woman's Temperaments and
Interests

By Yu Lan, Qing Dynasty
Album of 8 leaves, ink and color on
paper
Each leaf: H. 17cm　L. 22.7cm
Qing Court collection

此圖冊所取題材旨在抒寫清代女子的
閨閣情趣。冊共八開，分別繪仕女撫
琴、品茗、吹簫、梳妝、投壺、讀
書、舞劍、自弈。作者在作品立意、
人物的形象塑造及筆墨表現等方面都
注入了自己的才思，表現出嫻熟的繪
畫技巧，有鮮明的藝術個性。

本幅款識："臣喻蘭恭繪。"下鈐二朱
文印，印文模糊不辨。

喻蘭，生卒不詳，字少蘭，浙江桐廬
人。工人物、仕女，用筆濃重。所作
樓台殿閣，參用西法，隨手為之，動
中規矩。嘉慶年間供奉內廷畫院。

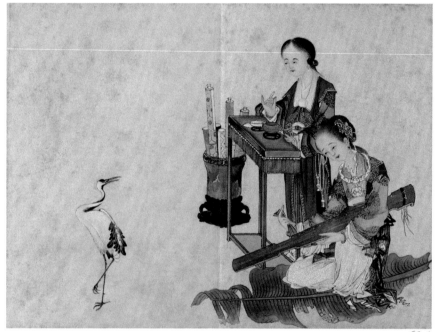

63.1

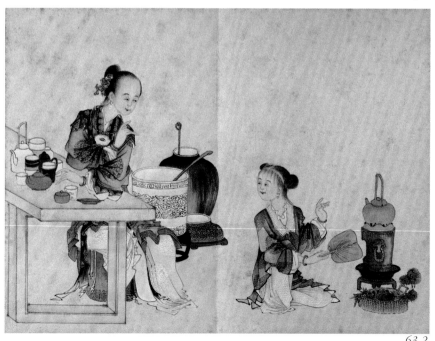

63.2

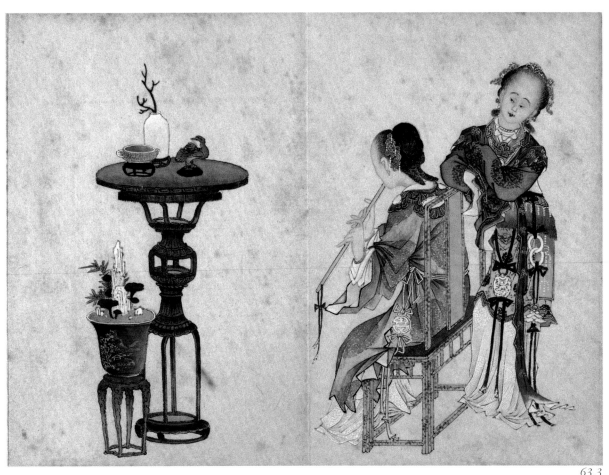

63.3

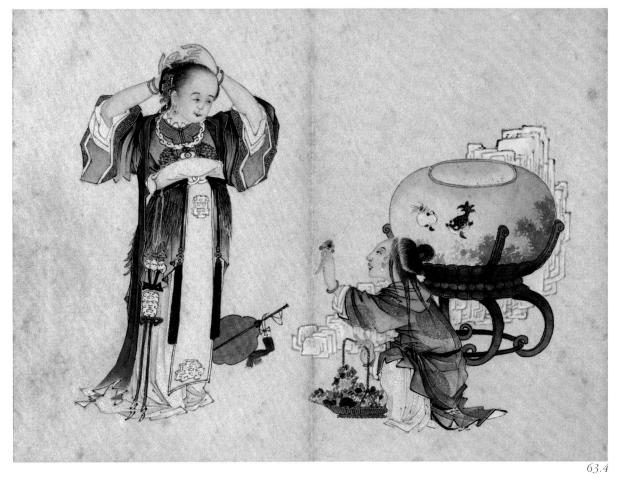

63.4

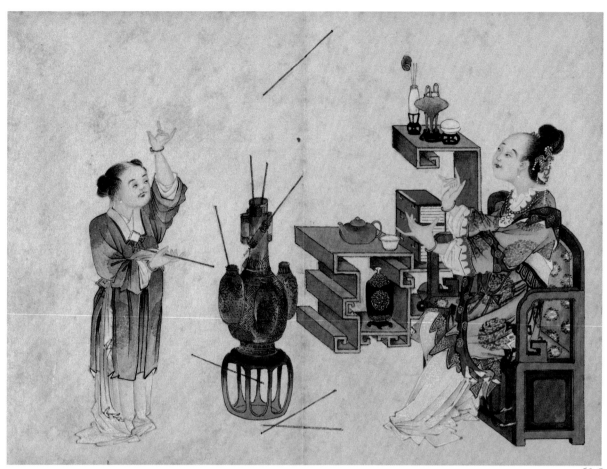

63.5

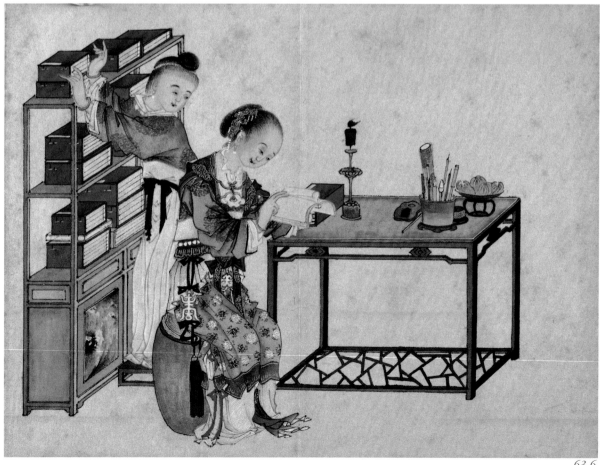

63.6

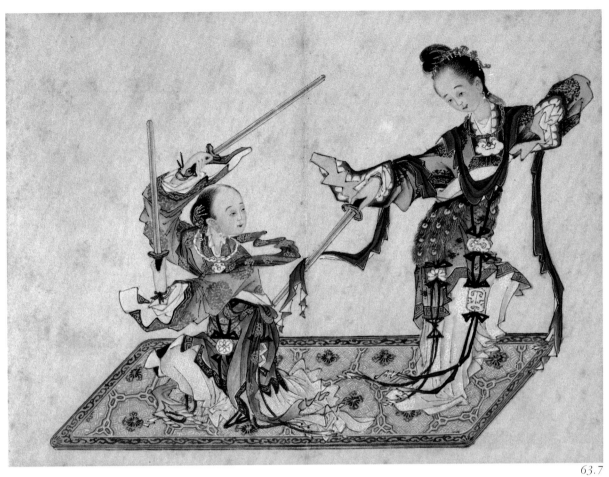

63.7

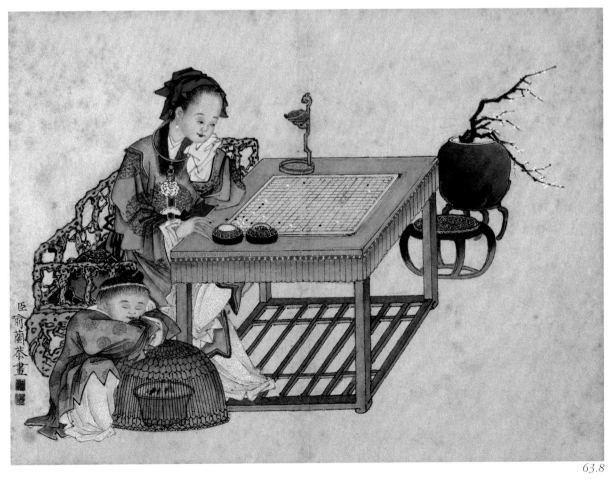

63.8

64

佚名　仕女吸煙圖
清
玻璃畫
縱58.7厘米　橫41.7厘米

**A Beautiful Lady Smoking Tobacco in a
Long-stemmed Pipe**
Anonymous, Qing Dynasty
Hanging Plaque (glass painting) with
wooden frame
H. 58.7cm　L. 41.7cm

仕女左手執煙袋，右手持煙釺，神態嫻靜自然。足見當時的國人不僅已經認同了煙草的消費，而且還把女人吸煙看成是一種可以入畫的時髦雅事。清代中葉以來，東西文化交互衝擊，社會巨變，中國傳統民俗受此影響，發生巨大變化。此圖當可為其明證。

玻璃畫是流行晚清、民國之際的一種民間藝術品。係由中國匠師學習西方之法用油彩在玻璃上手工繪製，畫好後將玻璃翻轉，配以木框懸掛。所畫題材多為仕女行樂圖，頗符合世俗審美的需要。

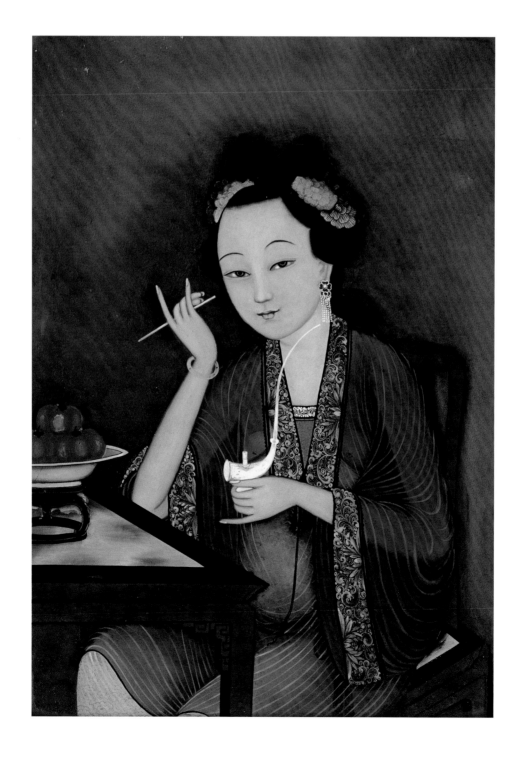

65

張愷　昇平雅樂圖軸
清
絹本　設色
縱130.3厘米　橫119.5厘米
清宮舊藏

The Imperial Band Giving an Instrumental Performance

By Zhang Kai, Qing Dynasty
Hanging scroll, ink and color on silk
H. 130.3cm　L. 119.5cm
Qing Court collection

圖繪宮廷戲曲樂隊，於台上伴奏演出，演奏者分別持橫笛、鎖吶、鈸、鑼、鼓等樂器。清代宮廷設掌管戲曲演出的機構，初稱"南府"，道光七年（1827）改名"昇平署"。每逢年節或宮廷的喜慶典禮即登台演出，增加喜慶氣氛，粉飾太平。

本幅款識："張愷敬書"。後鈐一印，模糊不辨。上方隸書題寫"昇平雅樂圖"五字。

張愷，生卒不詳，號樂齋，吳縣（今江蘇蘇州）人。乾隆、嘉慶年間供奉內廷，總管畫院。工山水、花卉、翎毛。

66

宋駿業　康熙南巡圖卷
清
絹本　設色
縱56.8厘米　橫1495厘米

Emperor Kangxi's Inspection Tour to
the South
By Song Junye, Qing Dynasty
Handscroll, ink and color on silk
H. 56.8cm　L. 1495cm

圖繪康熙南巡場面。康熙二十八年
（1689），康熙皇帝第二次南巡結束
後，命畫家繪製《康熙南巡圖》。時任
兵部左侍郎的宋駿業，因善書畫而主
持此畫卷的繪製事務。畫面表現的是
江南無錫至蘇州的山水、民居、城
垣、店鋪、舟橋、良田等，描繪工
整，造型精確，色彩豐富，具有很高
的歷史和藝術價值，為美術史和社會
風俗史研究者所看重。

本幅款署"臣宋駿業恭畫"，《石渠寶
笈初編——重華宮》著錄。

宋駿業（？—1713），字聲求，號堅
齋、堅甫，江蘇常熟人，官至兵部左
侍郎。著名山水畫家王翬弟子，擅仿
宋元小品，筆墨清秀。曾主持《康熙
南巡圖》的創作，並擔任纂修《佩文齋
書畫譜》的總裁官。

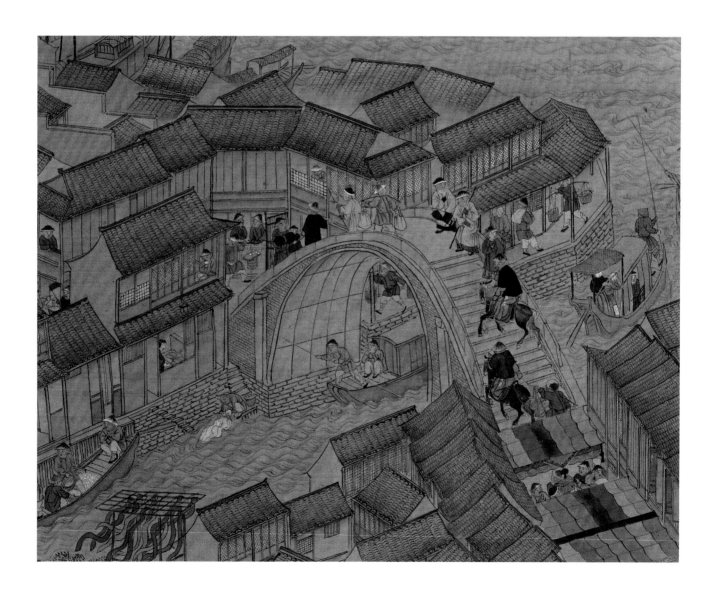

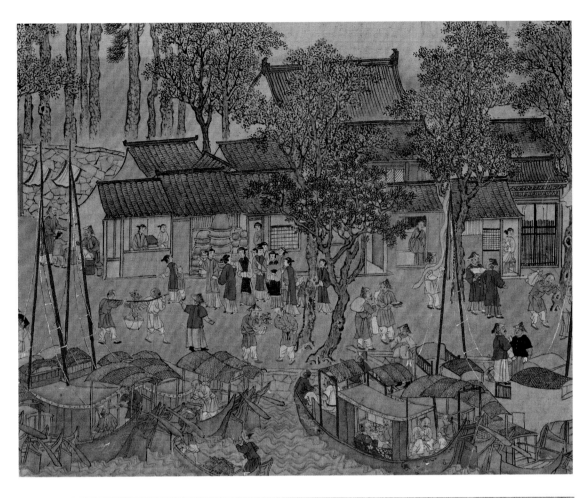

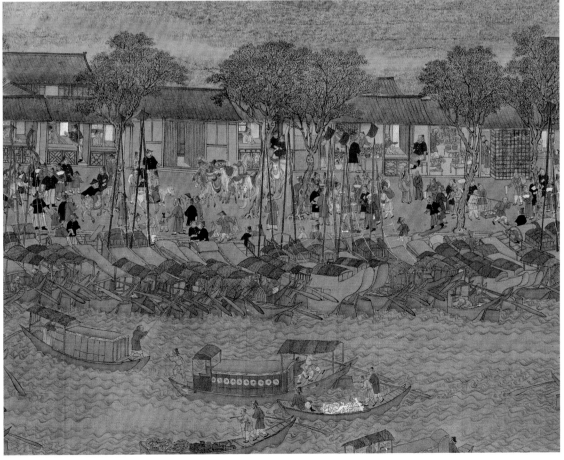

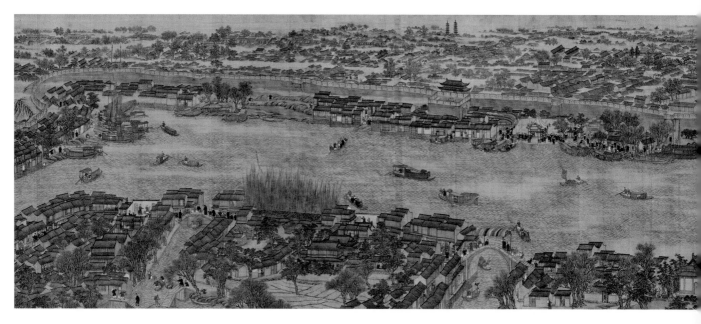

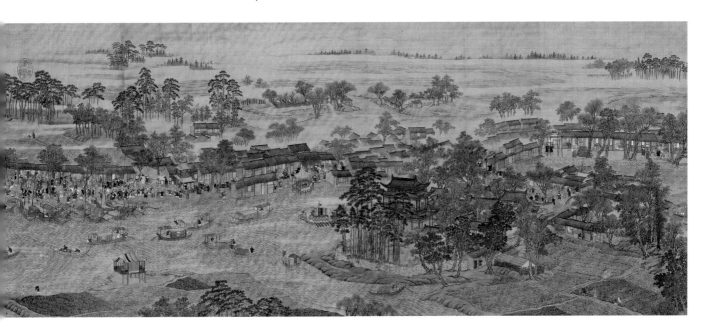

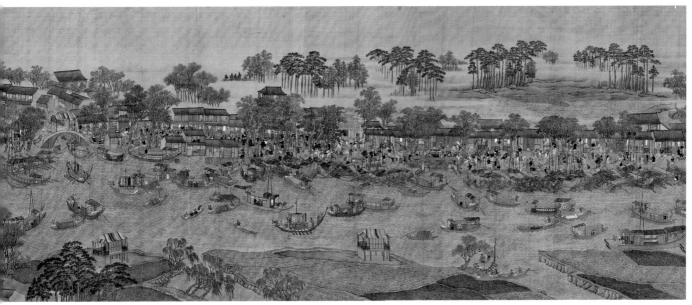

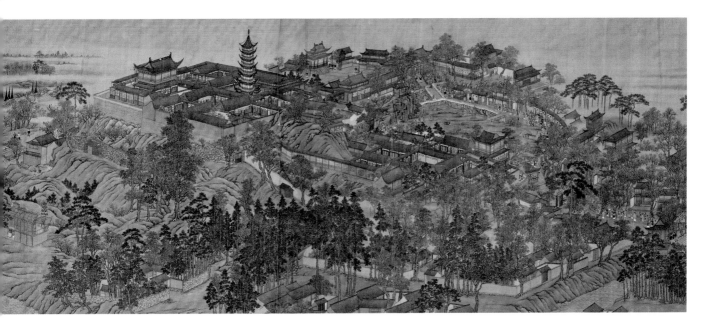

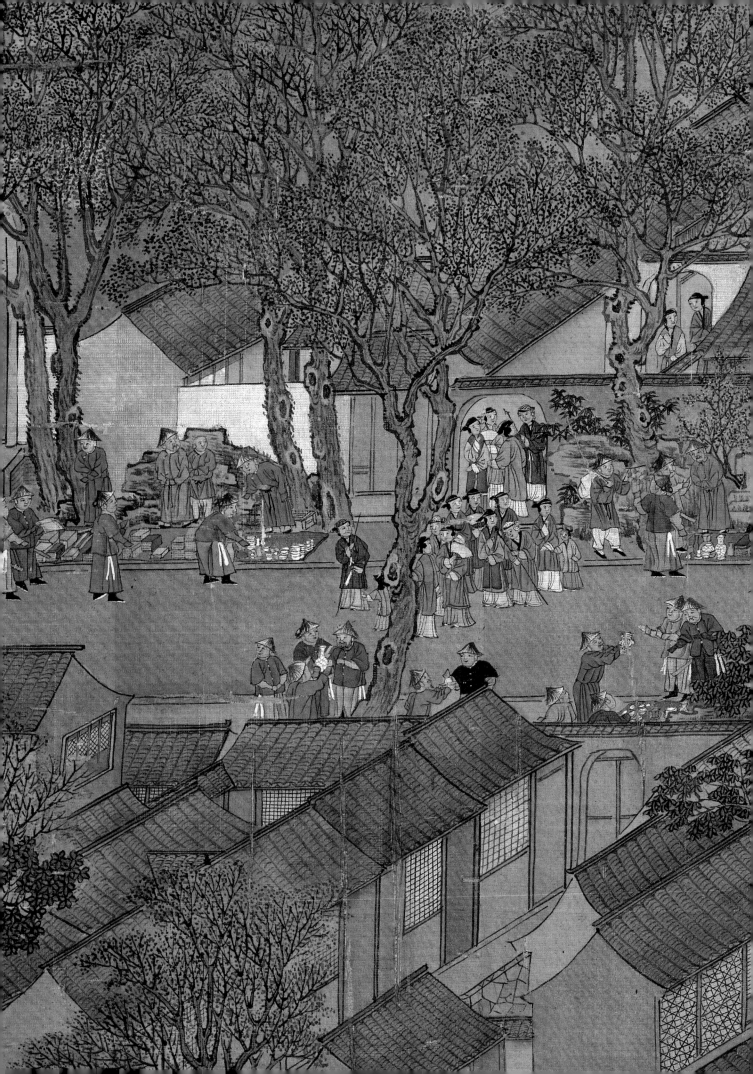

67

羅福旼　清明上河圖卷
清
絹本　設色
縱12.5厘米　橫332.2厘米

Life along the Bian River at the Ching-
ming Festival
By Luo Fuwen, Qing Dynasty
Handscroll, ink and color on silk
H. 12.5cm　L. 332.2cm

《清明上河圖》是明清畫家多次繪製的
題材，是借北宋張擇端《清明上河圖》
的樣式，表現市景風俗、社會生活的

一種手段。此幅是宮廷畫家羅福旼專
為乾隆皇帝繪製的，效仿張擇端《清
明上河圖》的佈局，但畫中人物、建
築、店鋪佈局多與原作不同，新增的
一些場景，如雜耍賣藝、龍舟擺渡、
寺廟亭台等，是當時生活的真實寫
照。此畫的表現手法也不同於前，背
景是細筆青綠山水，用界畫的方式描
繪亭台樓閣，青磚金瓦，多處使用金
粉，以增加富麗堂皇的感覺。是羅福
旼的代表作。

本幅款署："臣羅福旼恭繪"，鈐印
"福旼"白文方印。引首：乾隆皇帝行
書題"擅能易簡"，鈐"乾隆御筆"朱
文方印。鑑藏印：乾隆五璽，"寶笈
三編"朱文方印，嘉慶鑑藏印二方，
宣統鑑藏印三方。曾經《石渠寶笈三
編——敬勝齋》著錄。

羅福旼，生卒不詳，乾隆年間供奉內
廷，工山水、人物，亦能作鞍馬、樓觀。
所作參用幾何畫法，筆意精細工緻。

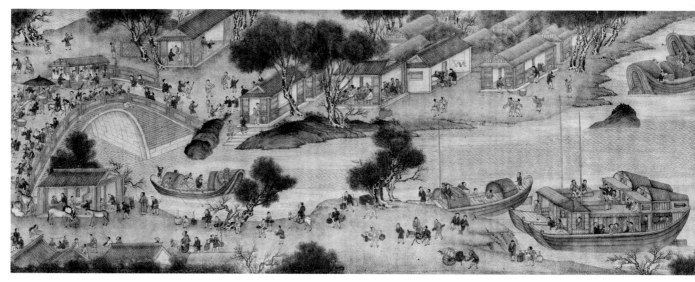

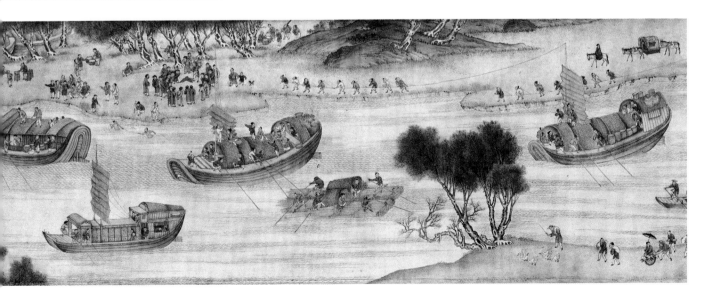

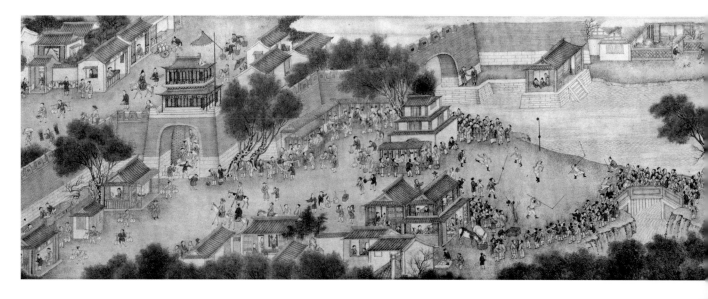

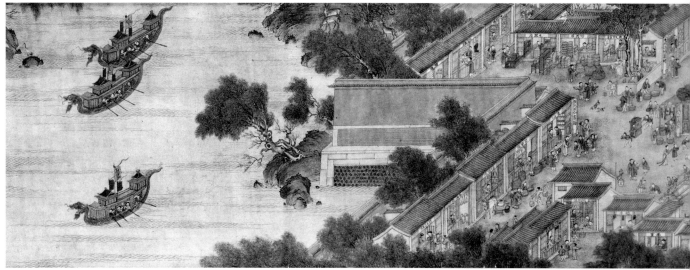

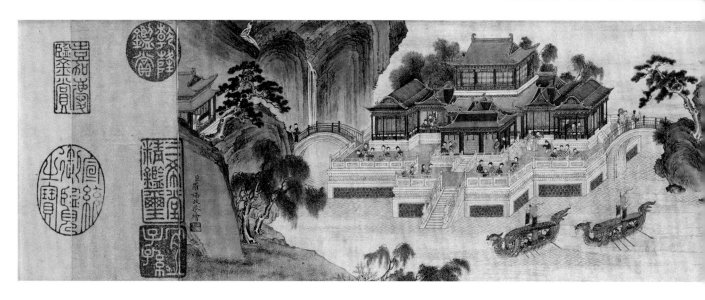

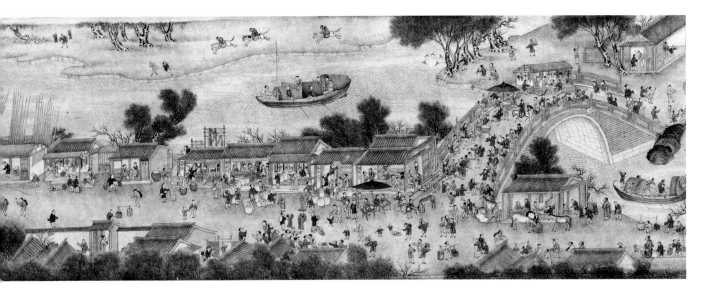

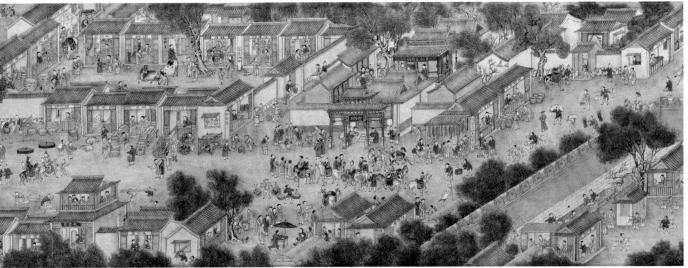

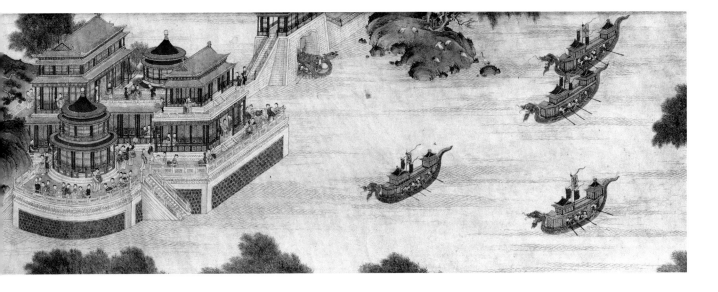

68

冷枚　農家故事圖冊
清
絹本　設色
每開縱28.4厘米　橫30.9厘米

Illustrations to the Peasant Family's Life
By Leng Mei, Qing Dynasty
Album of 12 leaves, ink and collar on
silk
Each leaf: H. 28.4cm　L. 30.9cm

畫凡十二開。採用寫實和想象相結合
的手法，反映了山野農家生活的各個
方面。既有農民日常生活勞動的場景
描繪，又有文人嚮往山林隱逸生活的
心境寫照（詳細內容見附錄）。用筆生
動，人物刻畫細膩，展現了冷枚在人
物畫方面的高超技巧。

本幅款署"雍正庚戌深秋　金門畫史冷
枚畫"，後鈐"冷枚"朱文方印，"吉
臣氏"白文方印。引首"朝朝染□"橢
圓白文印。無題跋，鑑收藏印"□不
知老將至"朱文方印。雍正庚戌乃雍
正八年（1730）。

冷枚，生卒不詳，字吉臣，號金門畫
史，膠州（今山東膠縣）人。著名畫
家，清康熙、雍正年間供奉內廷，善
參用"西法"畫人物，猶工仕女，工寫
結合，精細生動。

68.1

68.2

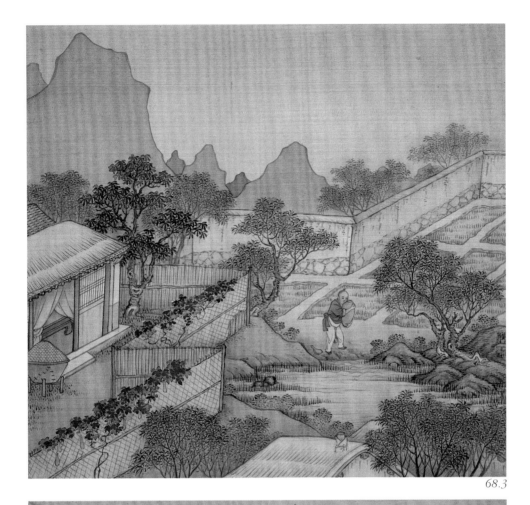

68.3

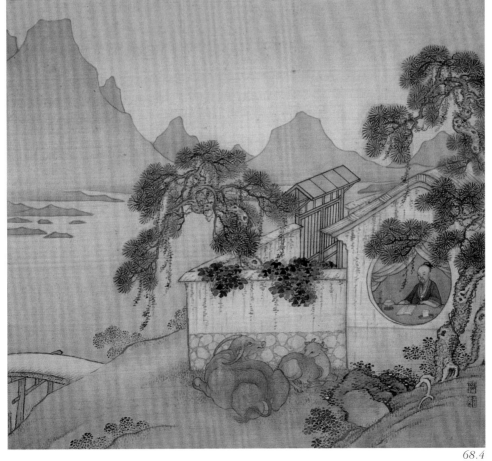

68.4

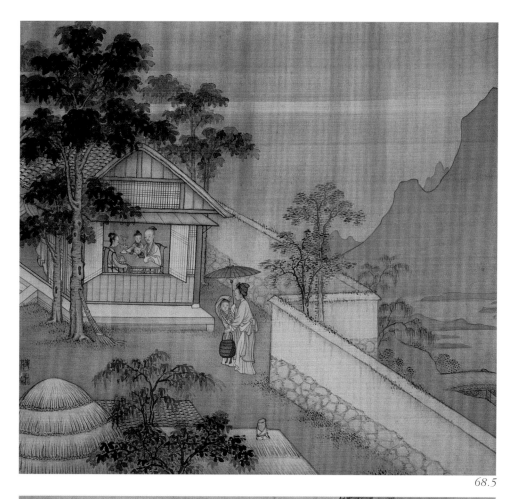

68.5

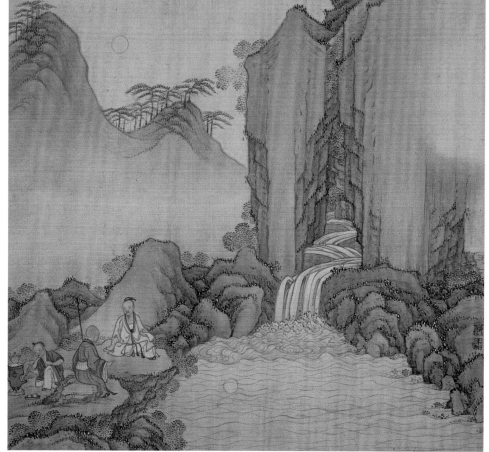

68.6

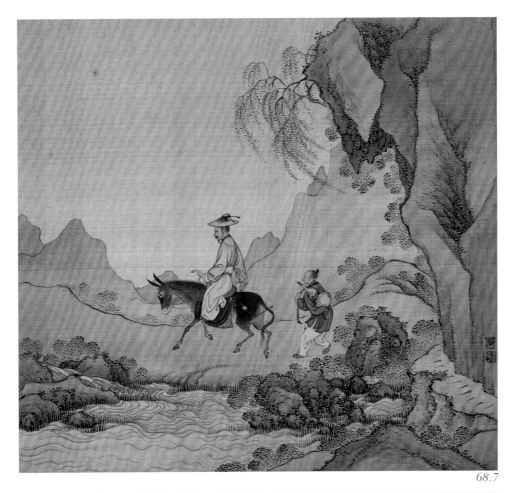

68.7

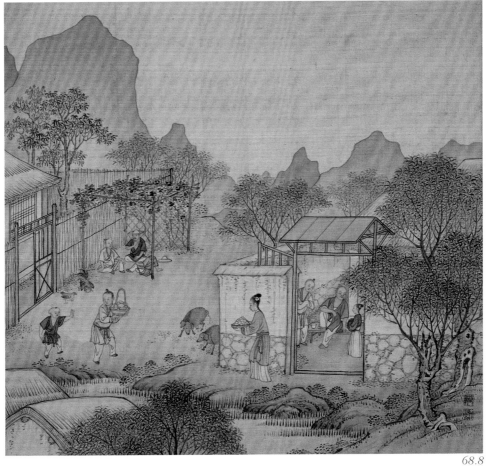

68.8

165

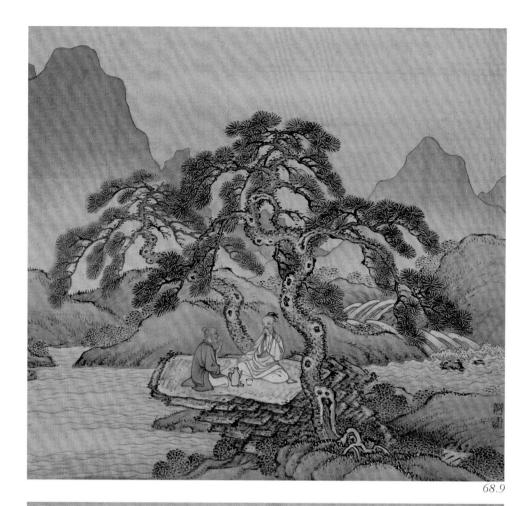

68.9

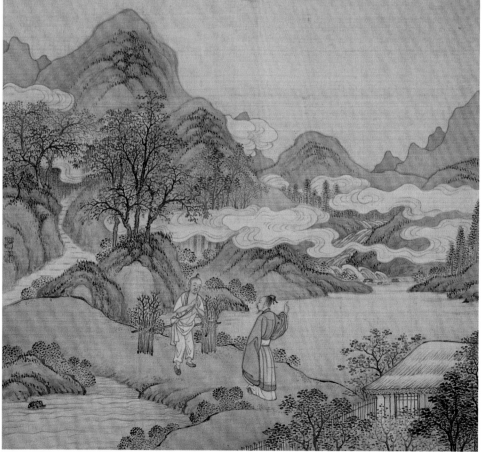

68.10

166

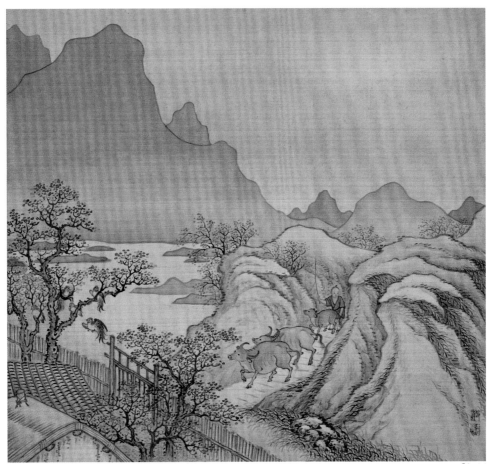

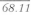

68.11

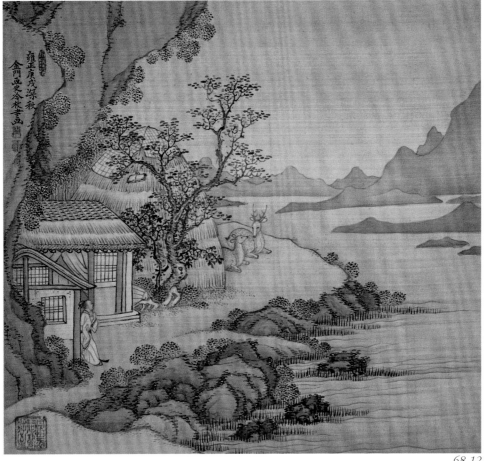

68.12

69

華喦　桐屋鬧學圖軸

清

紙本　設色

縱137.5厘米　橫40厘米

Naughty Boys Making a Noise in Schoolhouse

By Hua Yan, Qing Dynasty

Hanging scroll, ink and color on paper

H. 137.5cm　L. 40cm

此圖是一幅反映古代兒童生活題材的畫卷。圖繪一私塾先生正伏案小酣，天性活潑的孩童則乘機"大鬧天宮"。學童們或戴面具揮舞棍棒打鬧；或把花草插向老師頭上；或靜坐看熱鬧。不大的畫幅，不多的人物，在華喦筆下，形成動與靜的強烈反差。人物神形兼備，生動詼諧，觀後讓人忍俊不禁，將兒童活潑頑皮的天性表現得淋漓盡致。

本幅款識："隱几酣然正晝眠，頑童遊戲擅當前。孝先便腹思經事，繼起於今有後賢。新羅山人寫於講聲書舍。"後鈐："華喦"（白文）、"布衣生"（白文）二印。鑑藏印："關槐鑑定"（白文）。

華喦（1682－1756）字秋岳，號新羅山人，又號白沙道人、東園生，福建上杭人。初寓杭州，後客維揚，晚歸西湖卒於家。詩、書、畫"三絕"。善人物、山水、花鳥、草蟲，力追古法，無不標新立異，機趣天然。

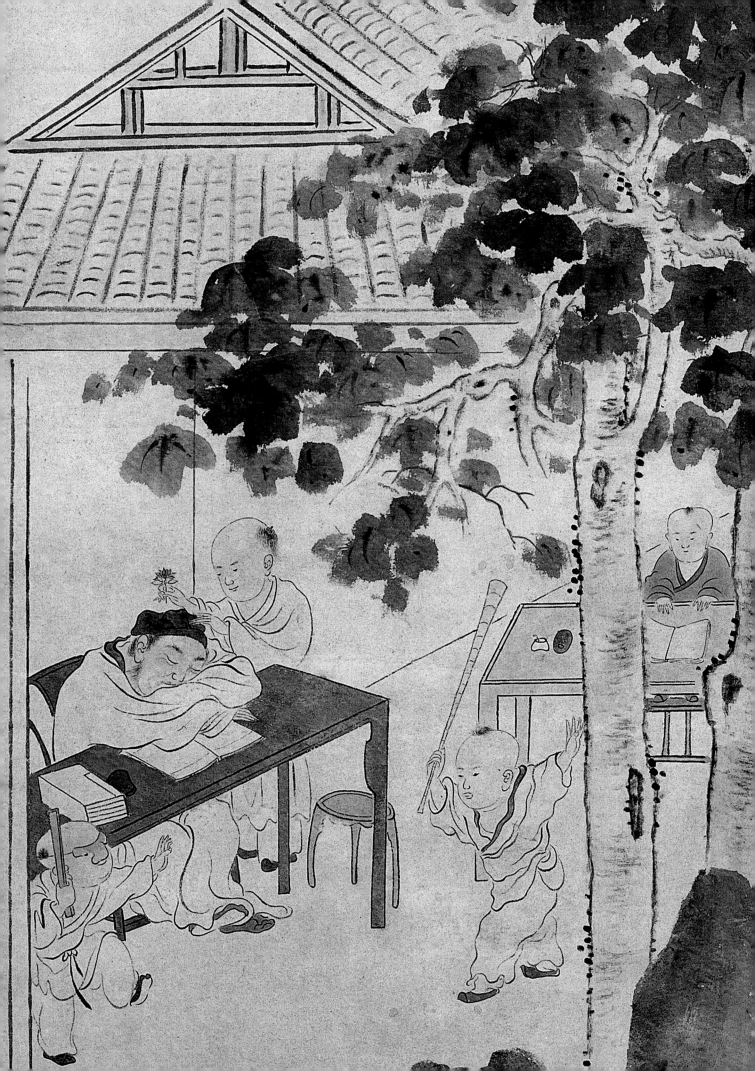

周鯤　村市生涯圖冊
清
絹本　設色
每開縱8.5厘米　橫7.4厘米
清宮舊藏

Scenes of Marketplace
By Zhou Kun, Qing Dynasty
Album of 12 leaves, ink and color on silk
Each leaf: H. 8.5cm　L. 7.4cm
Qing Court collection

圖冊十二開，以寫實手法描繪了書春聯、賣唱、鋦碗、賣膏藥、鑄銅、磨鏡、補鞋、打花鼓、賣花、畫扇面、箍桶、雜耍等十二類市井營生。每開均有梁詩正敬題乾隆御製文。

乾隆朝將順民心、近民俗視為穩定朝政的治國之策。乾隆為了解民俗，考察民情，屢屢出巡。同時，還諭宮廷畫家以寫實技法表現民俗世象。此圖冊選取帶有一定情節性的場面，真實地反映了當時下層勞動人民的生活。

本幅款識："臣周鯤恭畫"。鈐"周"（朱文）、"鯤"（白文）。

周鯤（約18世紀），字天池，江蘇常熟人。工繪山水、人物及梅花，以畫供奉內廷。所畫人物造型生動，用筆勁利爽秀，善於表現不同身份人物的情態。

縧帖宜春題門大
吉吉語頻聞誇奇
字時出儘教鄉塾
咲冬烘偏向殘年
誇潤筆

書春聯

縧絃囮客駐清響
報君知招搖過市
居然倡隨獨憐對
面不相見時復舍
情勞顧盼

賣唱

瓦有時乎裂甌有
時乎缺鑽孔兮星
羅釘頭兮錯磨妙
手能完破碎漏巵
應是無多

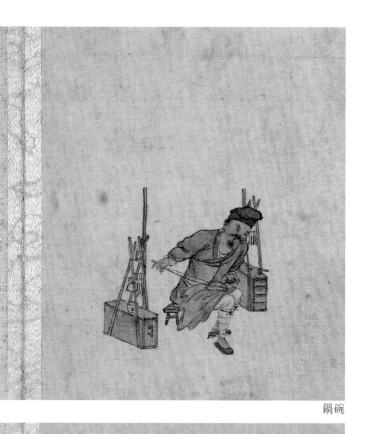

鍋碗

到處懸壺因施淂
售方本龍藏藥皆
仙授或訪奇經更
傳神咒百妄一眞
遐與病湊

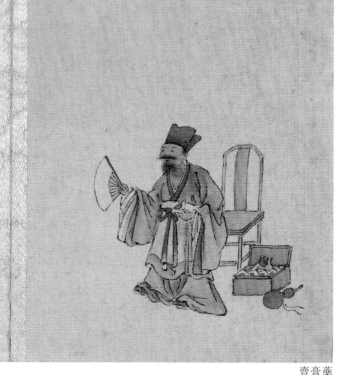

賣膏藥

172

陰陽炭兮天地爐
冶銅為器兮其在
橐龠乎通人寄意
參元幹橋邊莫笑
嵇康懶

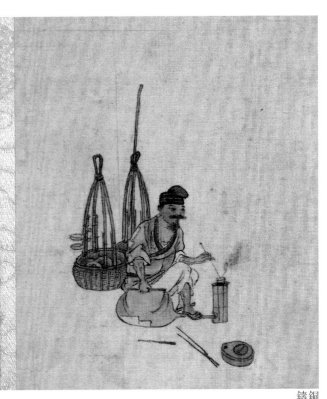

鑄銅

拂塵廻月魄嬋
娟對影明瑤席方
為千里行聊取一
錢積負局生乎束
芻客

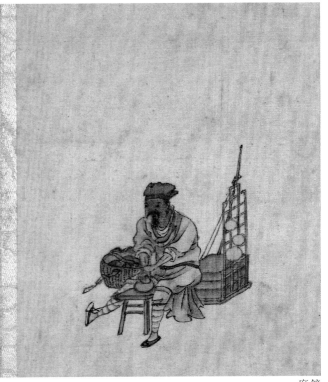

磨鏡

173

藜杖迎門嗢蹛決
東郭行來犯冰雪
救屣莫輕遺攻皮
請治之干將無用
屢還仗十錢錐

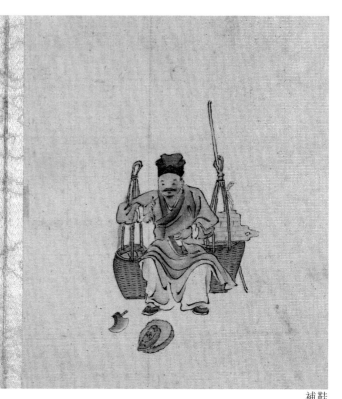

補鞋

婆婆鼓舞宛邱風
燕趙爭誇趼屣工
更有鳳陽遮戶私
返故鄉中結束鎮
相同

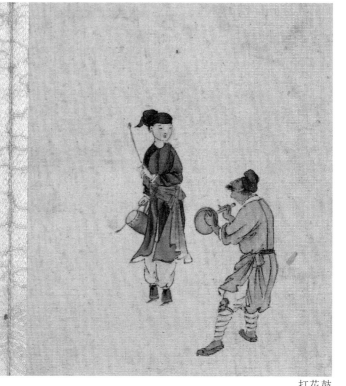

打花鼓

裁花一生妙解花
理持以自娛定無
與此擔花向市意
不在花無邊春色
送落誰家

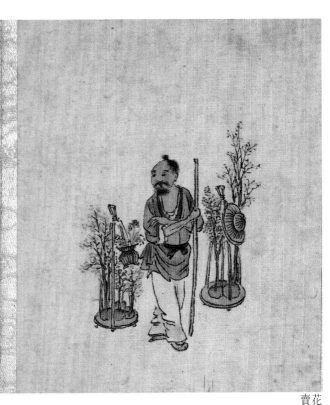

賣花

但欲送清風渾忘
走炎熱紈素弃捐
餘能令重張設舊
物摩抄驚滑筠就
中認取李昭骨

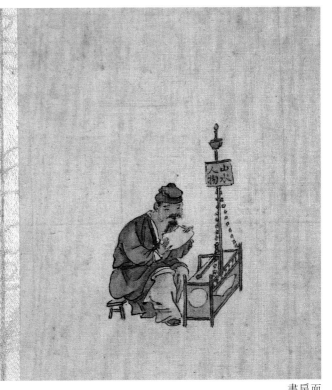

畫扇面

175

木液枯桶庄脱青
筬比藤纏團團自
排挼墻隔斷續聽
敲鏗何處飛來啄
木聲

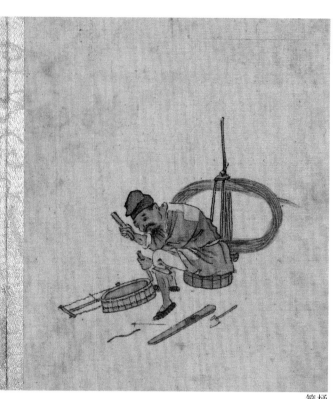

箍桶

九跳劍擲愁傾墜
捷向人間誇手臂
但將竿木隨身一
任逢場作戲

臣梁詩正敬題

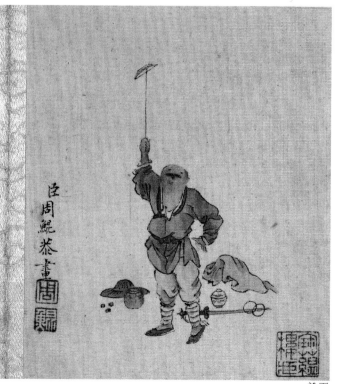

臣周鯤恭畫

雜耍

71

董棨　太平歡樂圖冊
清
紙本　設色
每開縱14.8厘米　橫9.3厘米

Happy Life in the Time of Peace and Prosperity
By Dong Qi, Qing Dynasty
18 leaves from an Album of 89 leaves, ink and color on paper
Each leaf: H. 14.8cm　L. 9.3cm

圖冊共計有八十九開，本卷選收十八開。將浙江省庶民們所以從事的諸行業之風俗情況述得非常詳盡（見附錄），形象、具體地展示了乾隆年間普通勞動者的生活狀況。在方薰原作及副本已佚的情況下，董氏此畫為我們研究乾隆盛世及浙江的風俗、民情留下了珍貴的形象資料及文字資料。

全冊無款印。對開綴以小記，分註名物。附頁有畫家之子董耀題記。據題記知此冊係董棨六十歲時臨摹其師方

薰之畫作。方薰創作《太平歡樂圖冊》原本於乾隆四十四年（1779）進呈官府收藏，副本留存於家，極少外傳。嘉慶十一年（1806）副本為陳蓮汀以重金購得。道光十一年（1831），方氏弟子董棨受姻親之託以陳氏所得副本為底本臨摹了全冊。

董棨（1772－1884），字石農，號樂閒，秀水（今浙江嘉興）人。善書畫，花卉翎毛得方薰真傳，中年變以己意。山水、人物、雜品頗有功力。

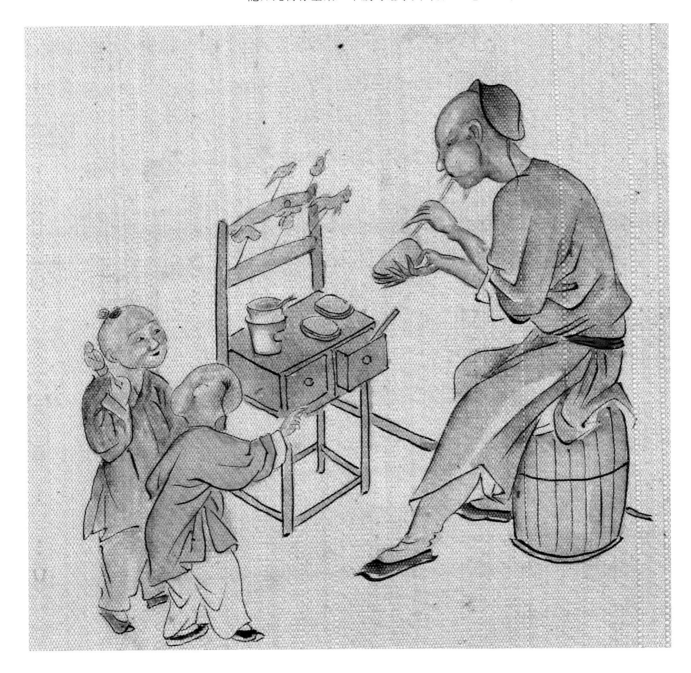

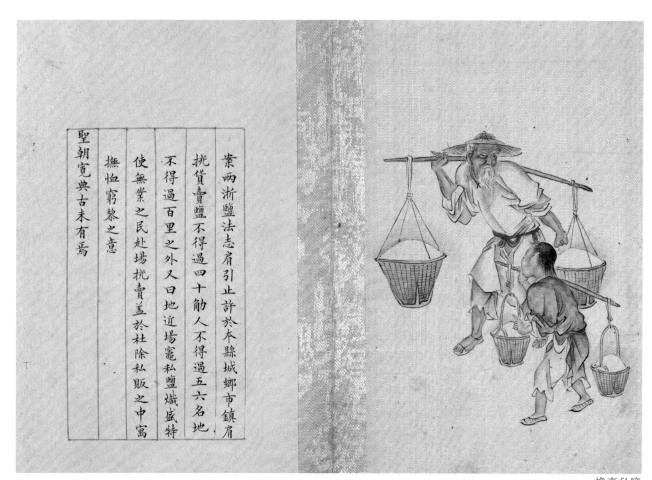

案兩浙鹽法志肩引止許於本縣城鄉市鎮肩
挑貨賣鹽不得過四十觔人不得過五六名地
不得過百里之外又曰地近場竈私鹽熾盛特
使無業之民赴場挑賣蓋於杜除私販之中寓
撫恤窮黎之意
聖朝寬典古未有焉

擔賣私鹽

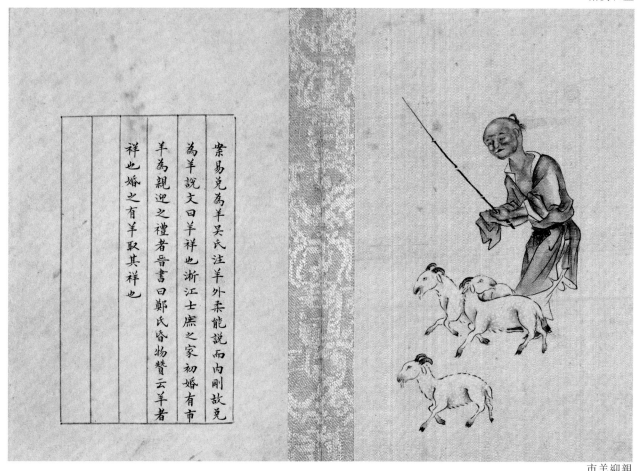

案易兌為羊吳氏注羊外柔能說而內剛故兌
為羊說文曰羊祥也浙江士庶之家初婚有市
羊為親迎之禮者晉書曰鄭氏昏物贊云羊者
祥也婚之有羊取其祥也

市羊迎親

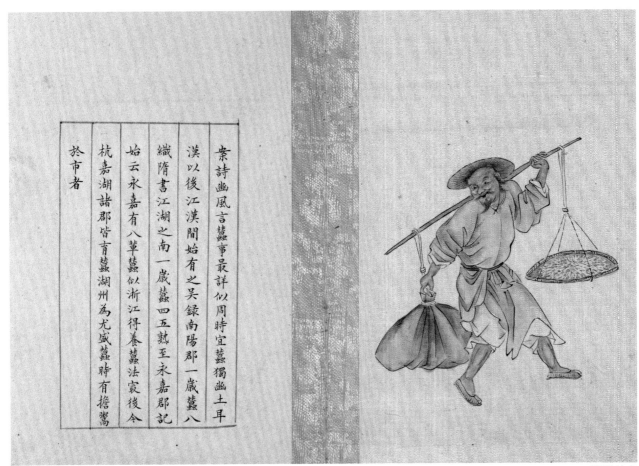

案詩幽風言蠶事最詳似周時宜蠶獨幽土早
漢以後江漢間始有之吳錄南陽郡一歲蠶八
織隋書江湖之南一歲蠶四五熟至永嘉郡記
始云永嘉有八輩蠶似浙江得養蠶法宸後今
杭嘉湖諸郡皆育蠶湖州為尤盛蠶時有擔鬻
於市者

鬻蠶於市

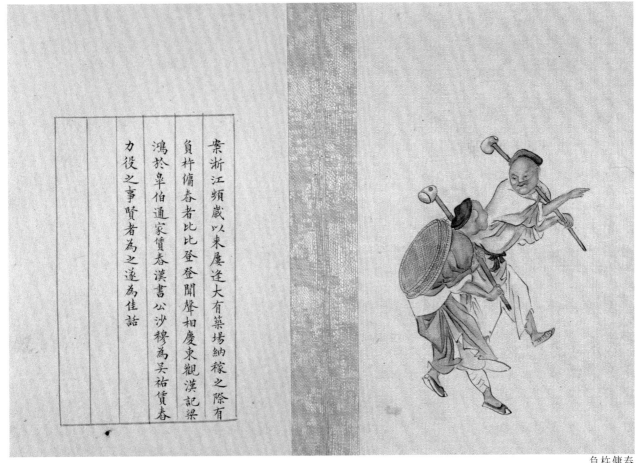

案浙江頻歲以來屢逢大有築場納稼之際有
負杵備舂者比比登登聞聲相慶東觀漢記梁
鴻於皋伯通家賃舂漢書公沙穆為吳祐賃舂
力役之事賢者為之遂為佳話

負杵備舂

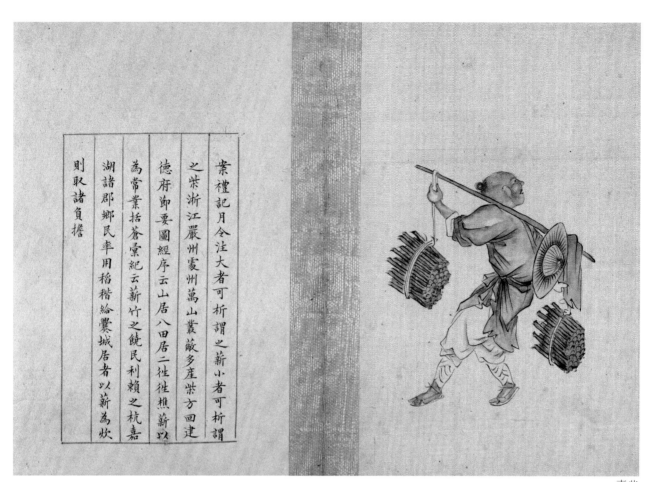

案禮記月令注大者可析謂之薪小者可析謂
之柴浙江嚴州嚢州萬山叢蔽多產紫方回建
德府節要圖經序云山居八田居二徃徃樵薪以
為常業括蒼棠紀云薪竹之饒民利賴之杭嘉
湖諸郡鄉民率用稻稭給爨城居者以薪為炊
則取諸負擔

賣柴

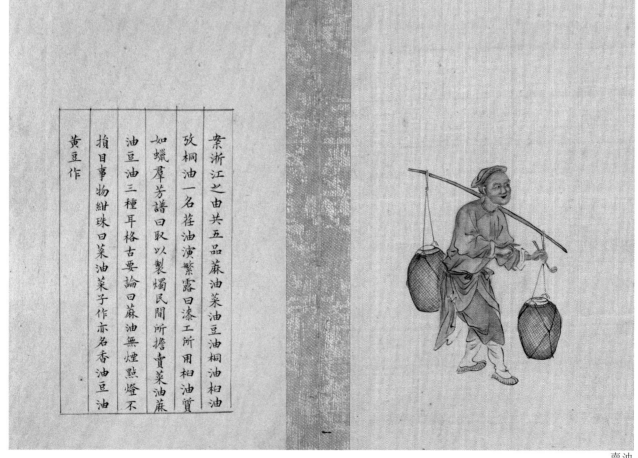

案浙江之由共五品蔴油菜油豆油桐油柏油
攷桐油一名荏油演繁露曰漆工所用柏油貿
如蠟羣芳譜曰取以製燭民間所擔賣菜油蔴
油豆油三種耳格古要論曰蔴油無煙點燈不
搶目事物紺珠曰菜油菜子作亦名香油豆油
黃豆作

賣油

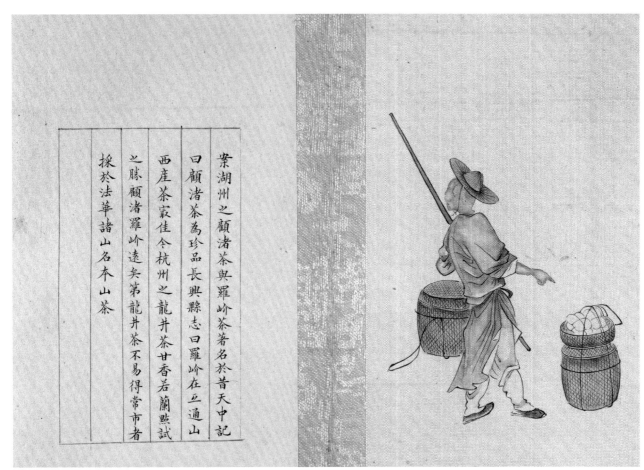

案湖州之顧渚茶與羅岕茶著名於昔天中記
曰顧渚茶為珍品長興縣志曰羅岕在县通山
西產茶寂佳今杭州之龍井茶甘香若蘭點試
之勝顧渚羅岕遠矣第龍井茶不易得常市者
採於法華諸山名本山茶

賣茶

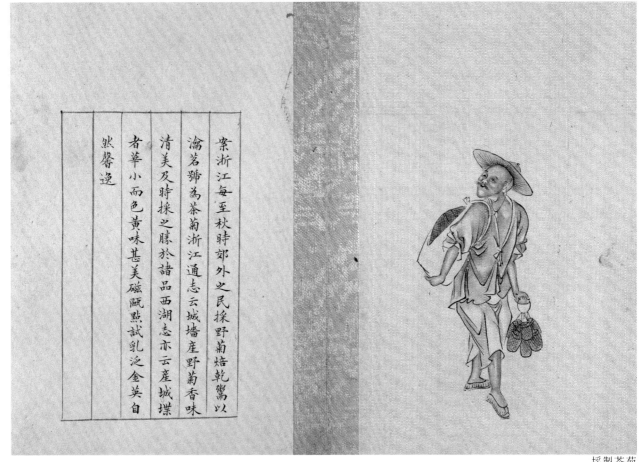

案浙江每至秋時郊外之民採野菊焙乾驚以
瀹茗蹄為茶菊浙江通志云城墻產野菊香味
清美及時採之勝於諸品西湖志亦云產城蠂
者華小而色黃味甚美磁甌點試乳泛金英自
覺馨逸

採製茶菊

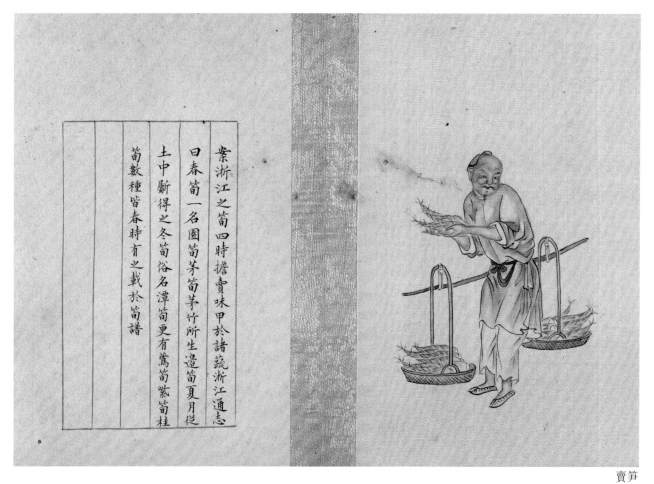

崇浙江之筍四時擔賣味甲於諸蔬浙江通志
曰春筍一名圍筍茅筍茅竹所生邊筍夏月從
土中斸得之冬筍俗名潭筍更有鸞筍紫筍桂
筍數種皆春時有之載於筍譜

賣笋

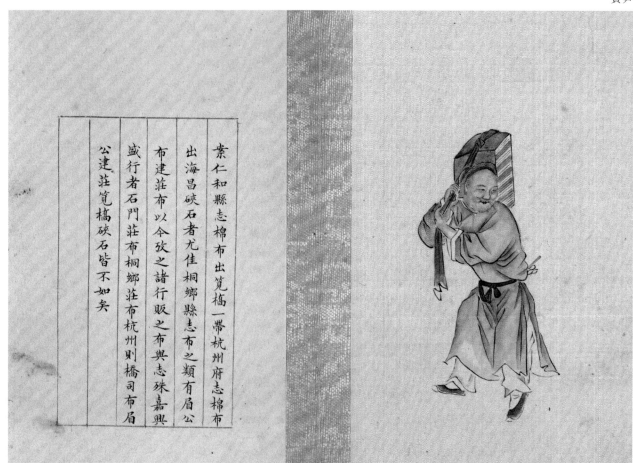

崇仁和縣志棉布出筧橋一帶杭州府志棉布
出海昌硤石者尤佳桐鄉縣志布之類有眉公
布建莊布以今玆之諸行販之布與志殊嘉興
盛行者石門莊布桐鄉莊布杭州則橋司布眉
公建莊筧橋硤石皆不如矣

賣布疋

崇武林舊事市食門有七寶粥五味粥菜豆粥
糕粥糖粥今浙江過午惟賣糖粥蓋杭嘉湖諸
郡迤商賈湊集之區日卓午行人往來如織其
不及飯於家者取給於此

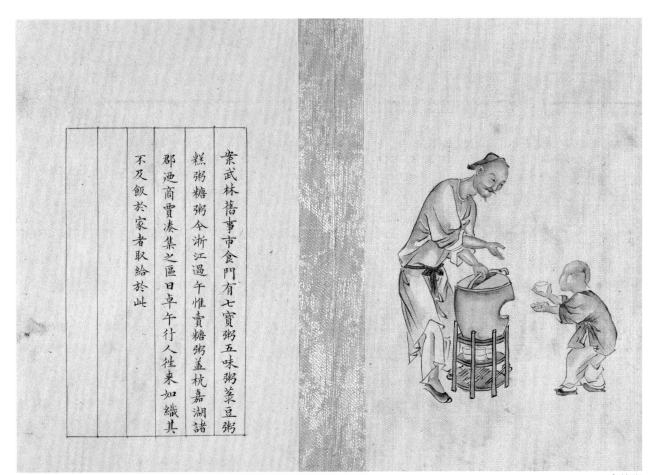

賣糖粥

崇蒲團之製未知所始而其名則見於傳燈錄
唐張籍歐陽詹及顧況許渾諸詩浙之嘉湖皆
水鄉溪澤間蒲草叢生居民刈之織為蒲團貨
與緇流方外之士

賣蒲團

棠本草山樝名棠捄子爾雅郭注枕樹狀如
梅其子大如指赤色似小柰可食食物本艸
曰枕子山樝一物也今俗呼為山裏果秋時山
中人採而鬻之紫實含津味如櫻顆

賣山樝

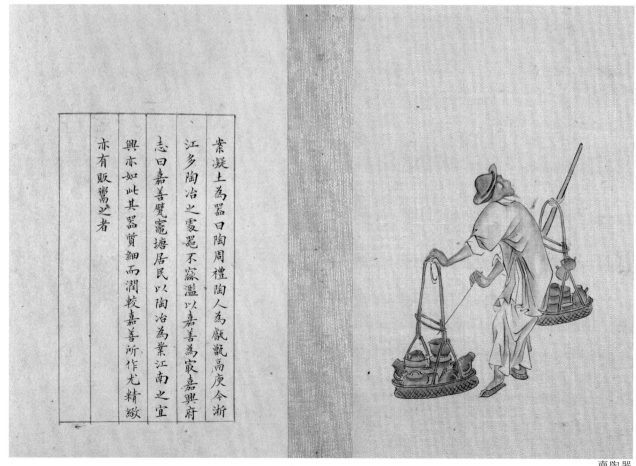

瓷凝土為器曰陶周禮陶人為甒甄鬲庾令浙
江多陶冶之甓甊不窳溫以嘉善為最嘉興府
志曰嘉善覽竈塘居民以陶冶為業江南之宜
興亦如此其器質細而潤較嘉善所作尤精緻
亦有販鬻之者

賣陶器

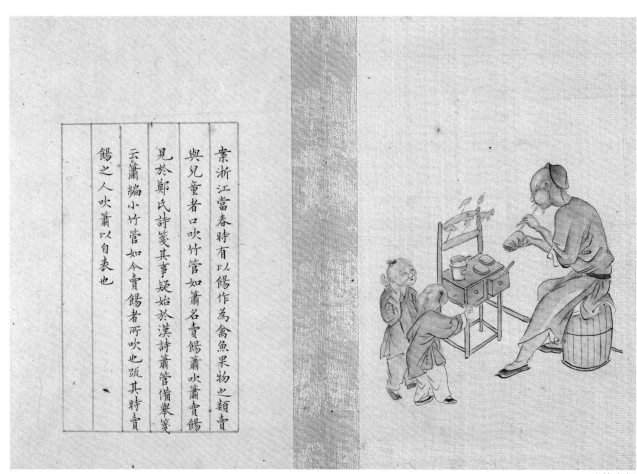

案浙江當春時有以餳作為禽魚果物之類賣
與兒童者口吹竹管如簫名賣餳簫吹簫賣餳
見於鄭氏詩箋其事疑始於漢詩簫管備舉箋
云簫編小竹管如今賣餳者所吹也疏其時賣
餳之人吹簫以自表也

吹簫賣餳

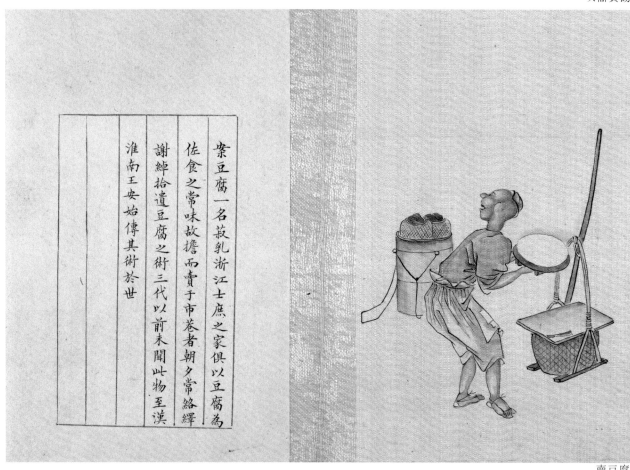

案豆腐一名菽乳浙江士庶之家俱以豆腐為
佐食之常味故擔而賣于市巷者朝夕常絡繹
謝綽拾遺豆腐之術三代以前未聞此物至漢
淮南王安始傳其術於世

賣豆腐

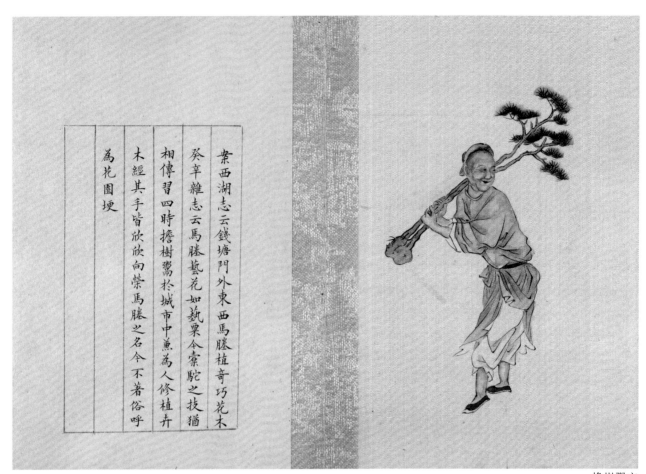

案西湖志云錢塘門外東西馬塍植奇巧花木

癸辛雜志云馬塍藝花如藝粟金橐駝之技猶

相傳習四時擔樹鬻於城市中焉為人修植卉

木經其手皆欣欣向榮馬塍之名今不著俗呼

為花園埂

擔樹鬻市

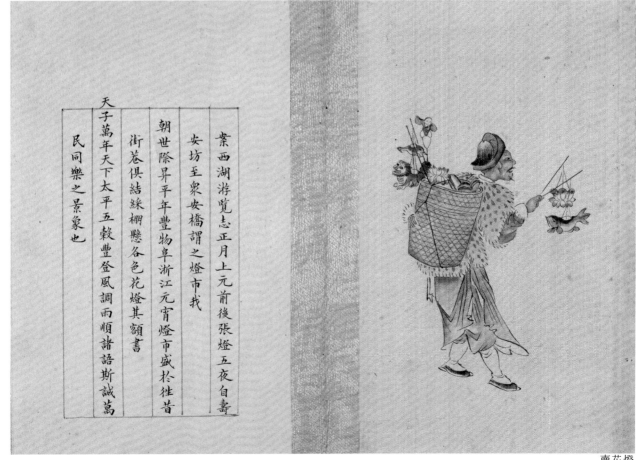

案西湖遊覽志正月上元前後張燈五夜自壽

安坊至眾安橋謂之燈市我

朝世際昇平年豐物阜浙江元宵燈市盛於往昔

街巷俱結綵棚懸各色花燈其額書

天子萬年天下太平五穀豐登風調雨順諸語斯誠萬

民同樂之景象也

賣花燈

72

徐方　風雪運輜圖軸
清
絹本　設色
縱59.8厘米　橫34.2厘米

Baggage Car and Traveller in Windy and Snowy Weather
By Xu Fang, Qing Dynasty
Hanging scroll, ink and color on silk
H. 59.8cm　L. 34.2cm

圖繪遙峰隱隱，山村積雪，枯樹寒林，冷氣襲人，輜重車輛與一行人正艱難涉水過河。真實地反映了旅人在雪天山路中行走的艱難情景。為北宋以來"盤車圖"、"行旅圖"一類作品的延續。

本幅自題"仿劉松年風雪運輜圖"，款署"丁亥十一月，鐵山徐方。"後鈐"徐方印"(白文)、"鐵山父"(朱文)。鑑藏印："□□山樵"(白文)。

徐方，生卒不詳，字允平，約活躍於清康熙年間，號鐵山，又號亦舟，江蘇常熟人。少時與顧文淵、王翬同畫山水，後改畫馬。

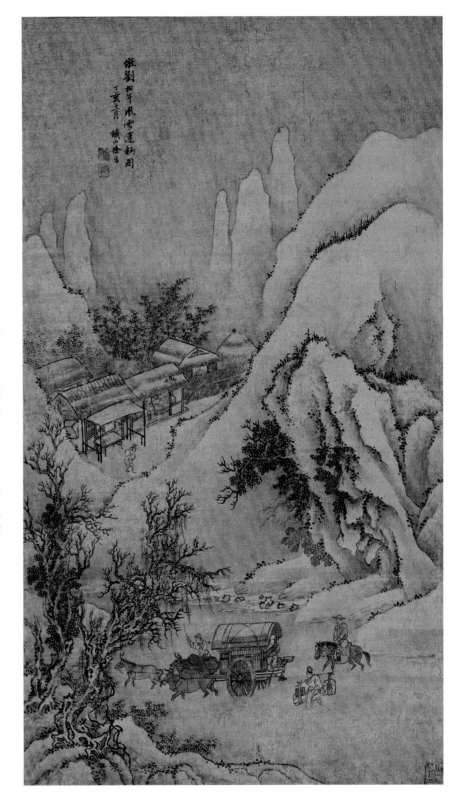

73

佚名　風俗人物圖冊

清
絹本　設色
每開縱36厘米　橫28.5厘米

Genre-figure Painting

Anonymous, Qing Dynasty
Album of 16 leaves, ink and color on
silk
Each leaf: H. 36cm　L. 28.5cm

全冊計十六開，每開描繪一個市井生
活場面，依次為：走索、觀潮、磨
鏡、馬戲、盲人毆鬥、耍貨鋪、雕大
錢、瞽書、化緣、傀儡戲、貨郎、賣
唱、占卜、曉關人擠、打腰鼓、作道
場。

此冊人物形象生動，生活氣息濃郁，
是了解古代風俗民情的寶貴資料。如
第七開"雕大錢"繪五個木匠正在雕造
一枚巨大的木錢，錢文為"天下太
平"。旁有官員監督，僧道禮拜。考
昔日廟會常設"打金錢眼"之戲：懸掛
大錢模型，香客立遠處"銅錢擲之，
得入錢眼者為吉"此或即其物。又第
十六開繪一隊僧人在螺螄殼內作完法
事，奏樂而出。殼內有佛像、桌椅等
物，似非虛幻之境，當是一大帳篷，
紮作螺形以符民間"螺殼內作道場"之
俗。

本冊無題款識印。以時代風格斷之，
應是清初作品。筆墨細潤，尚存明代
吳門畫派遺意。

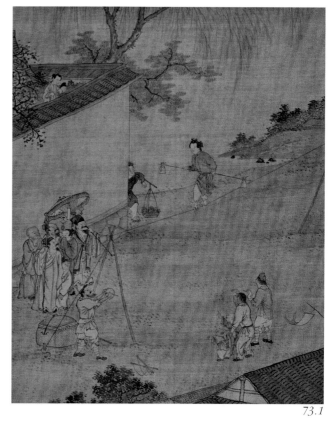

73.1

73.2

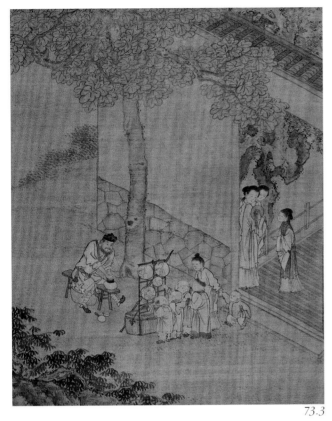

73.3

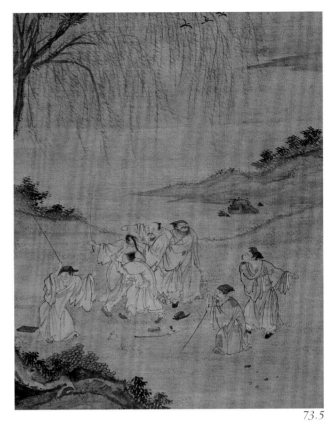

73.5

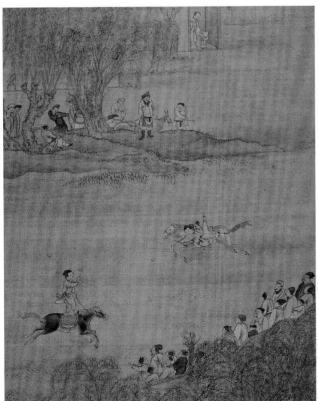

73.4

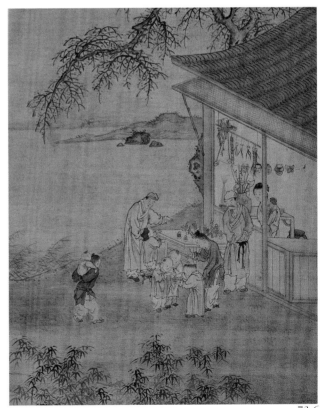

73.6

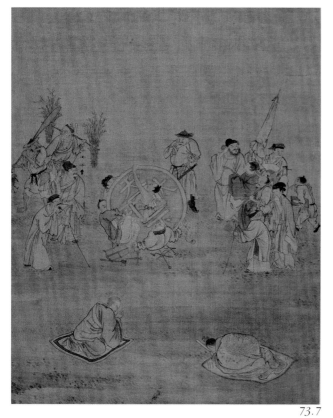

73.7

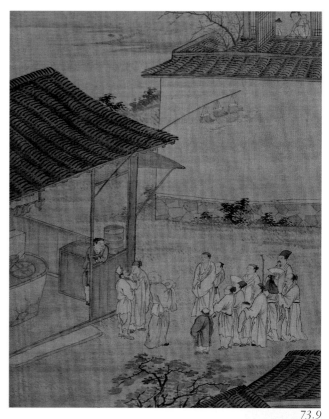

73.9

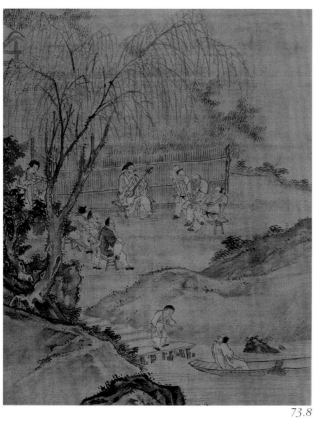

73.8

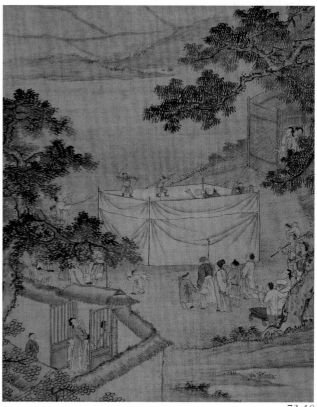

73.10

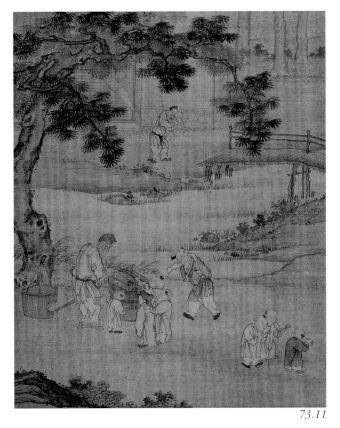

73.11

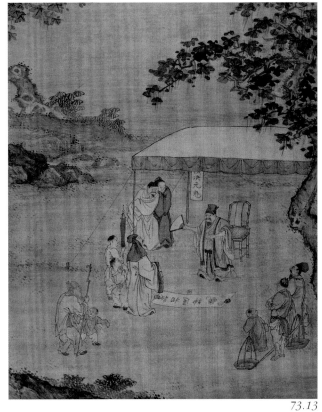

73.13

73.12

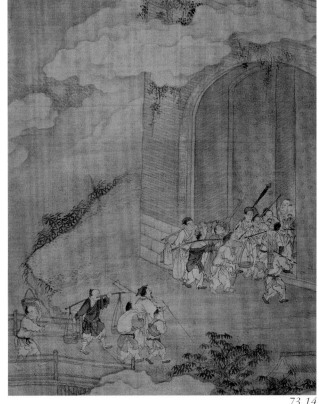

73.14

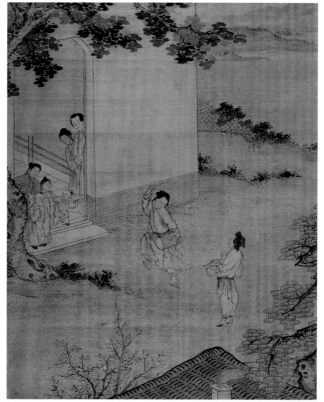

73.15

73.16

綿億　棉花圖冊
清
紙本　設色
每開縱8.2厘米　橫16.7厘米
清宮舊藏

Cotton-from its Growing to Weaving
By Mian Yi, Qing Dynasty
Album of 16 leaves, ink and color on paper
Each leaf: H. 8.2cm　L. 16.7cm
Qing Court collection

共計十六開，囊括佈種、灌溉、耘畦、摘尖、採棉、揀曬、收販、軋核、彈花、拘節、紡線、挽經、佈漿、上機、織布、練染等十六道程序，將種棉發貨及織布的過程一一描繪，說明了棉花在經濟作物中的重要作用。是研究我國古代農業史的珍貴材料。

冊前有乾隆御題詩，每開均有對應內容的題詩（略）。末開款識："臣綿億恭繪"。鈐"臣"（朱文）、"億"（朱文）印。

綿億（？—1814），乾隆皇帝之孫，榮親王永琪之子。少孤，體羸多病，特聰敏，工書善畫，熟經史。乾隆四十九年（1784）封為貝勒。嘉慶四年（1799）襲爵為榮郡王。

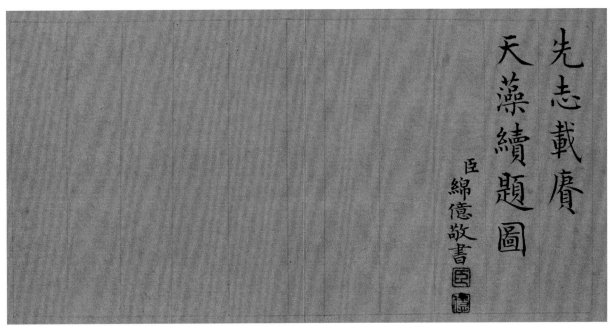

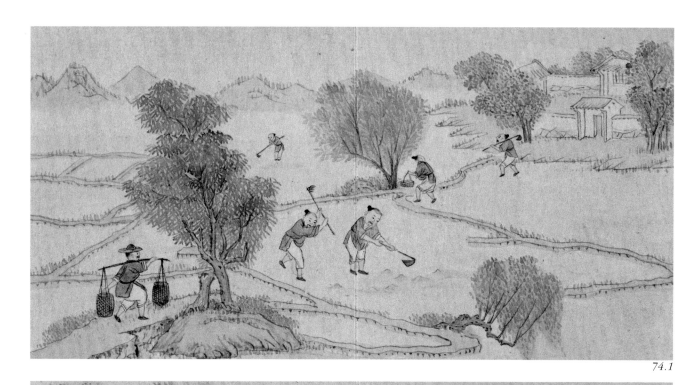

74.1

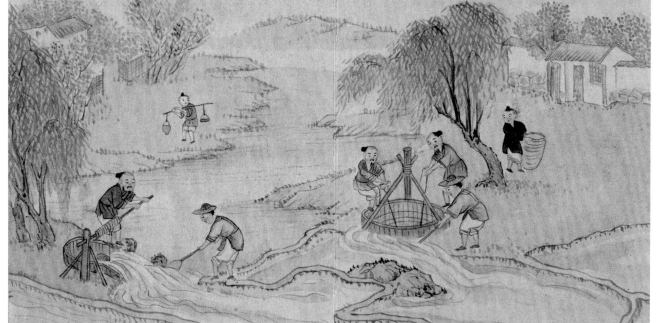

74.2

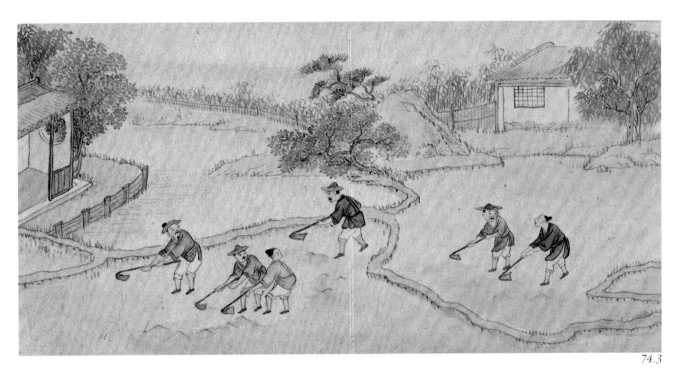

74.3

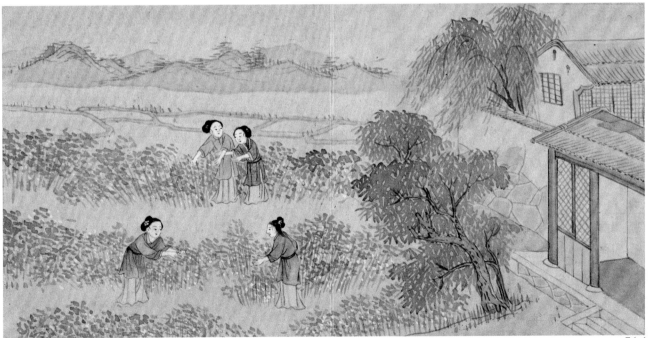

74.4

74.5

74.6

74.7

74.8

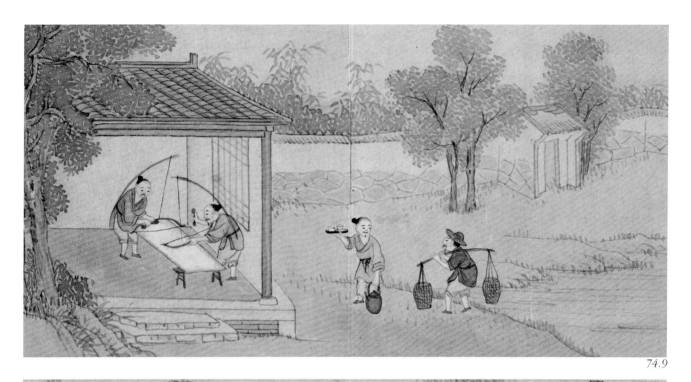

74.9

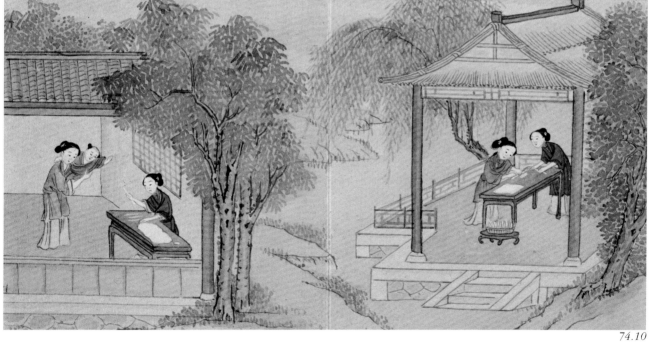

74.10

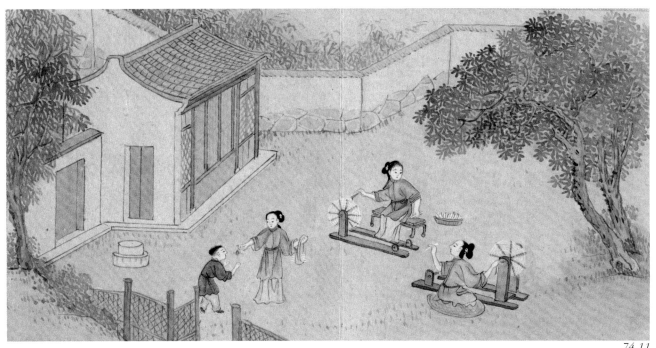

74.11

74.12

74.13

74.14

74.15

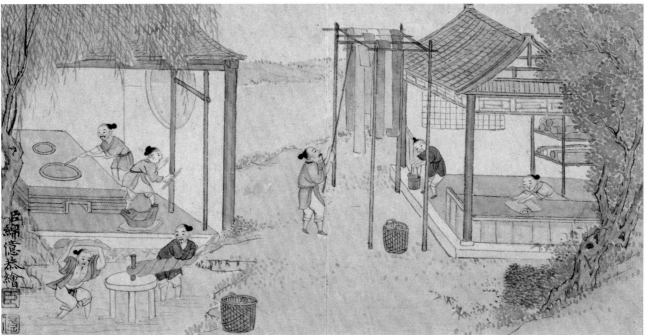

74.16

75

湯祿名　課桑圖卷
清
紙本　設色
縱35.3厘米　橫185.3厘米

Directing the Work in Mulberry Field
By Tang Luming, Qing Dynasty
Handscroll, ink and color on paper
H. 35.3cm　L. 185.3cm

全卷圖寫風景韶秀的農莊景色，但見曲水縈繞，魚鷹待捕，樹林陰翳，枝葉挺秀，新柳初綠，繁花似錦，田壤膏腴，稻香飄散。房舍被數叢幽篁所掩，主人正在屋外指揮農夫進行勞作，點出"課桑"的主題。畫家筆墨簡潔清新，皴染相繼，層次豐富，色彩以雅淡為宗，經營位置疏密相間，張馳有道，較好地展現出平靜安逸的田園氣象。

作為以農業為本的國家，中國歷代帝王均極為重視耕織，皇帝統領羣臣按時進行祭拜農神的禮儀，皇后則與后宮妃嬪們舉行"親蠶禮"，示作表率。官員或富紳亦多興修水利，開墾農田，希望推動地方農業的發展。《課桑圖》描繪的即為揚州人李培楨興辦義莊，勸課農桑的景象。李氏在揚州城東丁鈎鎮置一百五十畝田地，建屋數十椽，召集本族或境寒苦人士，開設義莊，於此種穀植樹，採桑飼蠶，利用收穫之物自給自足，還以若干盈餘做防水、旱災及一切善舉之開銷。類似李氏的行為，在清代遍及大江南北，屢見不鮮，本圖為人們了解當時社會經濟的組成結構提供了基本資料。

本幅引首有吳安業書李培楨題識（略），卷末行書題款"湯祿名作"，鈐"湯祿名"白方印，"樂民"朱方印。後附多家題跋（略）。

湯祿名（1804—1874），字樂民，武進（今江蘇常州）人，寓居南京。清中晚期著名畫家湯貽汾之四子，官兩淮鹽運使。以白描人物見長，銀勾鐵劃，風格近乎宋代李公麟，自有面目。

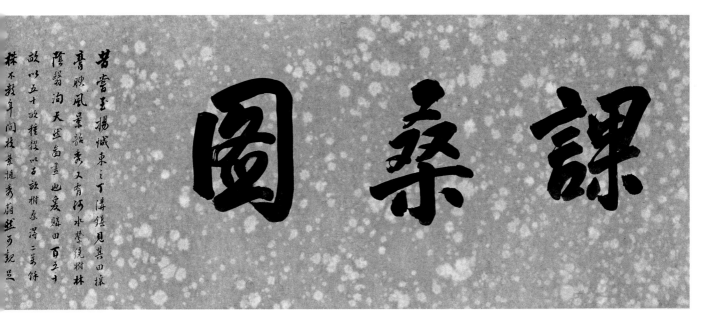

課桑圖

昔嘗主揚城東之丁溝鎮見其田塍
膏腴風景秀美又有河水縈繞樹林
陰翳溝天蔽畫也愛賦田百五十
故以五十畝種桑以占畝樹桑得二萬餘
株不數年間桑葉隨秀蔚蕊可記旦

滄海從來有變遷于今浜若編荒
阡家之鬐織閒生計莫說栽花當
種田　著作林成比義莊樣壞助

76

綿億　獵騎圖冊
清
紙本　設色
每開縱14.2厘米　橫17.8厘米
清宮舊藏

Hunting
By Mian Yi, Qing Dynasty
Album of 4 leaves, ink and color on
paper
Each leaf: H. 14.2cm　L. 17.8cm
Qing Court collection

冊共四開，所畫內容依次為"拈箭查
驗"、"槍擊飛雁"、"策馬追狐"、
"彎弓射鹿"四個章節。畫中人物馬上
步下動作聯貫自然，富有節奏感，生
活極為濃厚。是描寫清代騎士射獵活
動的佳作。

末開款識："臣綿億恭繪。"鈐"臣綿
億""敬畫"（朱文）二印。第三、第四
開上均鈐"寶蘊樓藏"（朱文）一印。

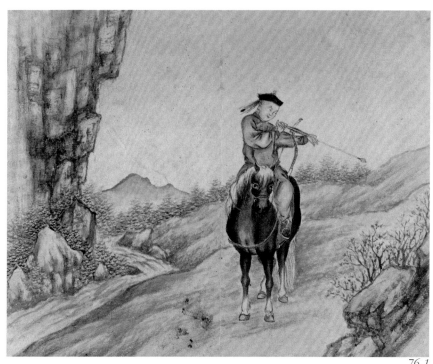

76.1

76.2

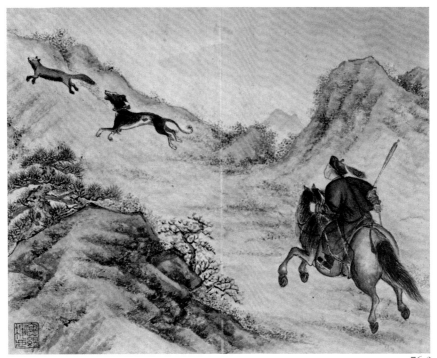

76.3

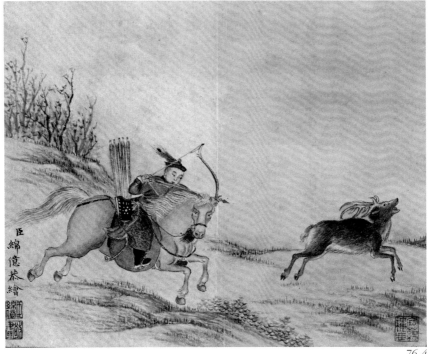

76.4

77

丁裕　圍獵圖軸

清
絹本　設色
縱125.5厘米　橫70.8厘米

Hunting
By Ding Yu, Qing Dynasty
Hanging scroll, ink and color on silk
H. 125.5cm　L. 70.8cm

圖繪一羣獵手驃悍壯健，他們或飛馬
挺叉挑狐，或張弓縱犬追逐野兔等獵
物，圍獵氣氛十分濃厚。從人物的形
象、服飾及環境上看，畫中人應為北
方滿族人，表現了滿人長期以圍獵
"練習勞苦"之習俗。

本幅款識："己丑夏日寫於文波草
堂。西岐丁裕。"鈐"文波草堂"（白
文）、"裕字羽斯"（白文）、"西岐
丁裕"（朱文）印三方。

丁裕，生卒不詳，字文華，號石門，
善畫花卉，曾與清初著名寫真畫家禹
之鼎齊名。

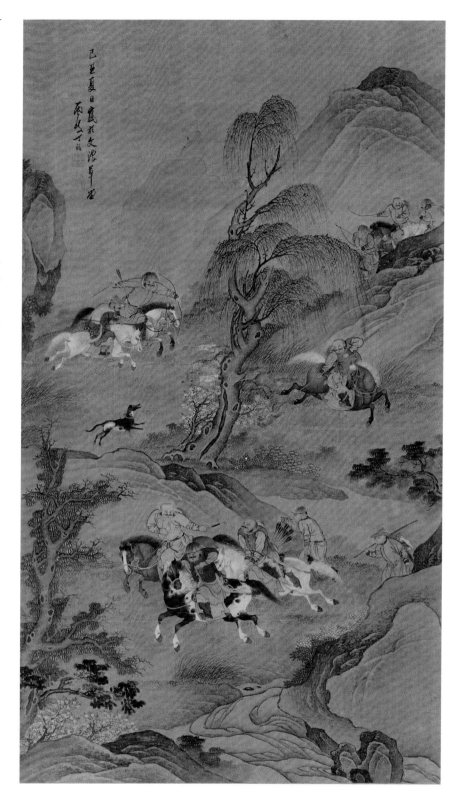

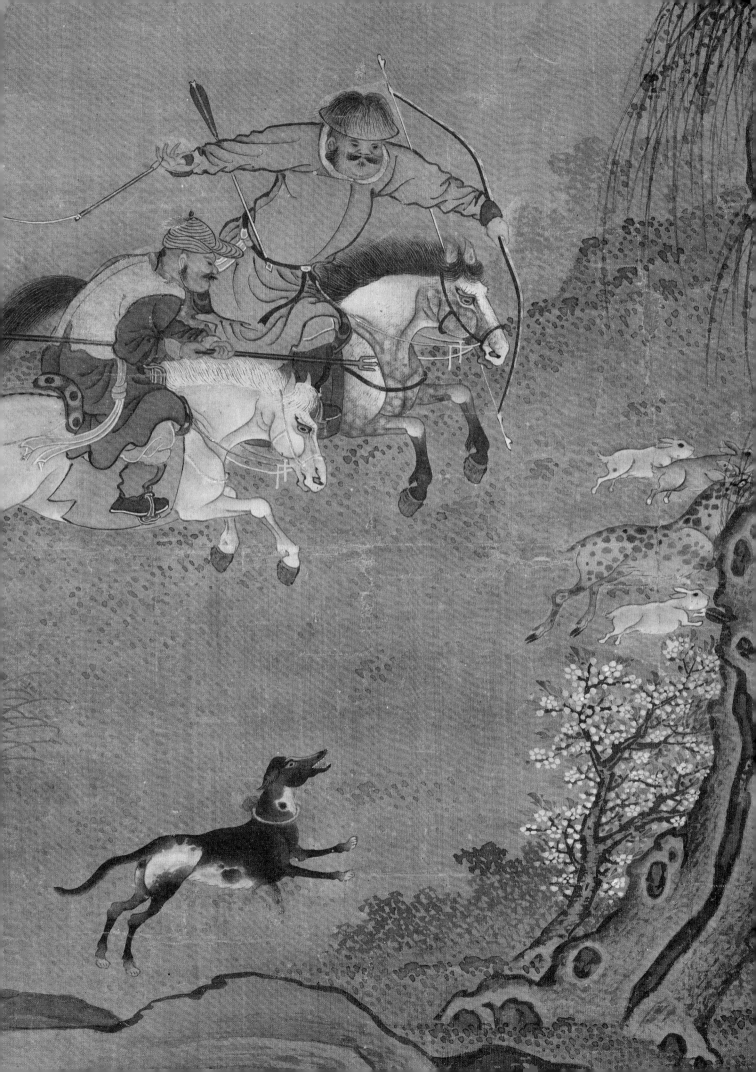

任熊　姚燮詩意圖冊

清
絹本　設色
每開縱27.3厘米　橫32.5厘米

Illustrations in the Spirit of Yao Xie's Poems

By Ren Xiong, Qing Dynasty
6 leaves from an Album of 120 leaves,
ink and color on silk
Each leaf: H. 27.3cm　L. 32.5cm

全冊一百二十開，本卷選六開。是任熊在友人姚燮家裏居住時，為主人所畫。皆為反映百姓生活的畫幅，題材豐富，佈局別具匠心，常有神來之筆，設色則於鮮麗中見古雅之氣，堪稱任氏巔峰時期的銘心佳構。每幅均有姚燮的親筆題詩（見附錄）。

任熊（1823—1857），字渭長，號湘浦，浙江蕭山人。少有家學，酷愛繪畫。後漂流四方，以鬻畫為生。寫意、工筆俱佳，凡山水、花鳥、蟲魚無不勝場，尤擅人物。其畫師法明末陳洪綬，形象奇古誇張，用線如鐵劃銀勾，色彩清新明快，畫面呈現出的裝飾意味更是獨樹一幟。是清末畫壇上的代表人物，與任薰、任頤、任預並稱“海上四任”。

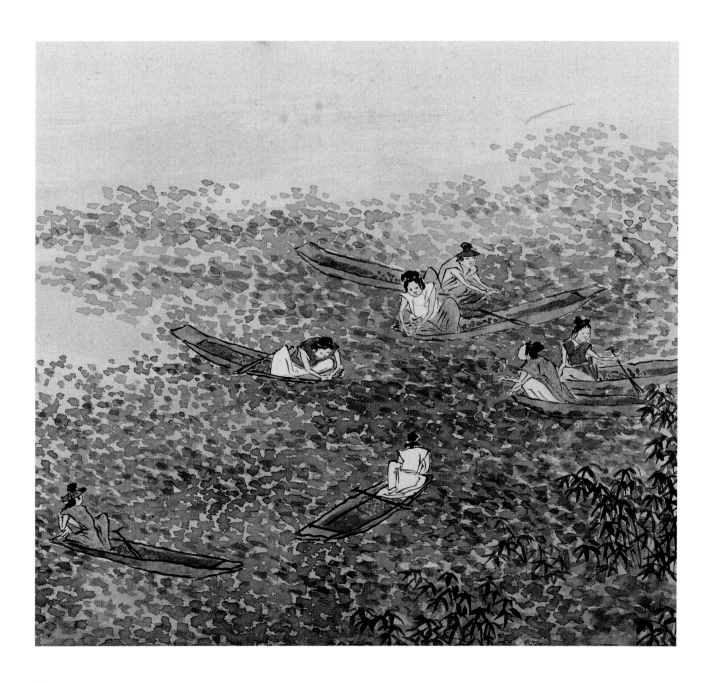

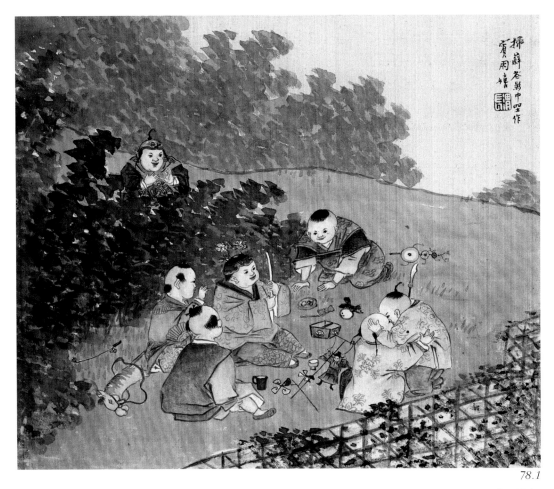

78.1

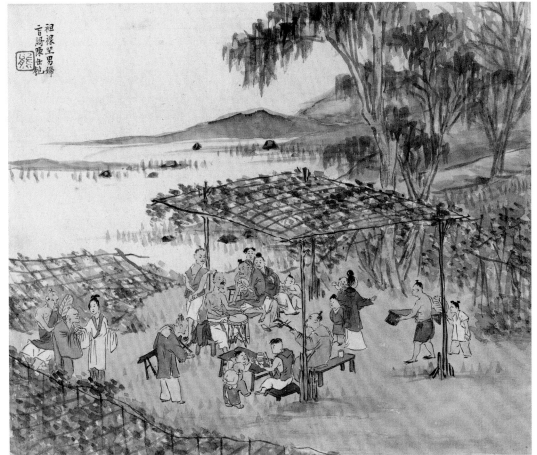

78.2

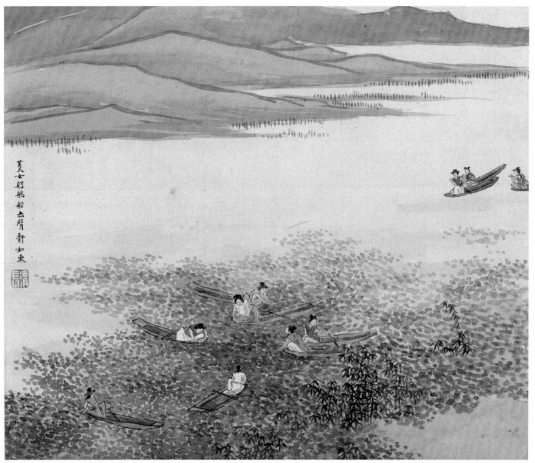

78.3

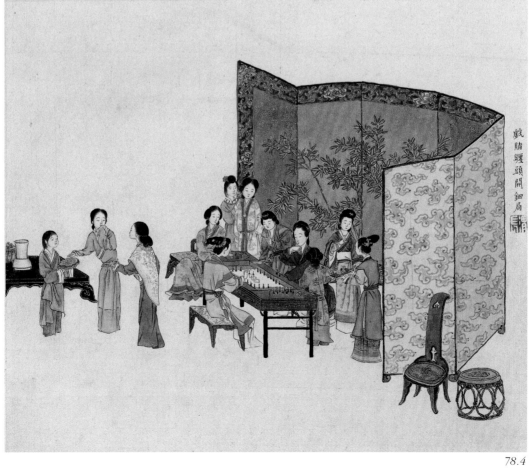

78.4

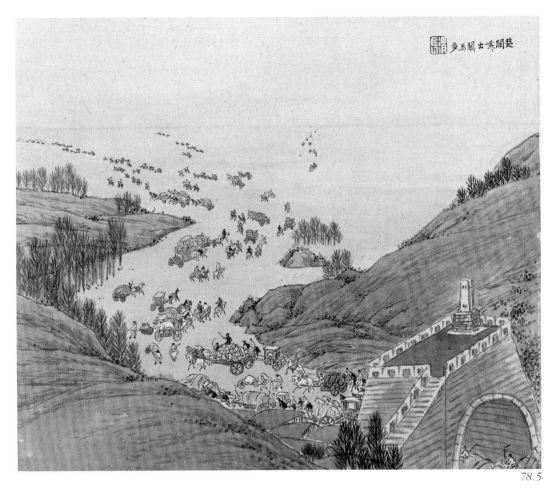

楚關噢出關馬多

78.5

防風兵洞
醉傳桌

78.6

79

佚名　康熙帝萬壽圖（下卷）
清
絹本　設色
下卷縱45厘米　橫6347.5厘米
清宮舊藏

Emperor Kangxi's 60th Birthday Celebrations (second scroll)
Anonymous, Qing Dynasty
Handscrolls, ink and color on silk
Second scroll: H. 45cm　L. 6347.5cm
Qing Court collection

清代皇帝的生日稱作"萬壽節"，與元旦、冬至並列為宮廷內的三大節日。每逢萬壽節，都將進行隆重的慶典活動。凡是遇到整旬壽辰，尤其是"花甲"（六十歲）、"古稀"（七十歲）、"耄耋"（八十歲）之際，更是舉國相慶。康熙五十二年（1713）三月十八日，康熙帝六旬壽誕之時，京城舉行規模盛大的慶祝活動。《康熙帝萬壽圖》對當時的空前境況作出如實的記錄。

《康熙帝萬壽圖》分上、下兩卷，表現的分別是從紫禁城神武門逶迤向西至西直門間和由西直門到西郊皇家苑囿暢春園

的沿途景象。只見道路兩側張燈結綵，錦坊彩棚鱗次櫛比，戲台高築，熱鬧非凡。百官黎庶熙攘擁擠，往來穿梭，祥和與吉慶的色彩充滿整個畫面。路旁店鋪林立，門外的招牌和幌子標有“菜局”、“酒鋪”、“肉鋪”、“銀局”、“成衣”、“菜餡餑餑”等字樣，吸引路人的眼光，其他還有布店、藥店、茶點鋪、雜貨鋪、煙草鋪等等，不一而足。在繪製過程中，作者對京城內外的城市建設、屋宇寺廟等進行了紀實性的描繪，成為史料性極強的圖畫作品。

此圖原為宮廷畫家合作的畫卷，參與者有冷枚、徐玫、顧天駿、金昆、鄒文玉等人。由於原作已軼，此為乾隆時期的宮廷摹本。與北宋張擇端《清明上河圖》相比，此圖不僅尺幅闊大而且長度遠超前者，所繪內容包羅萬象，更為繁富，故稱其為清代宮廷繪畫中有風俗畫性質的精品佳作，是實至名歸的。

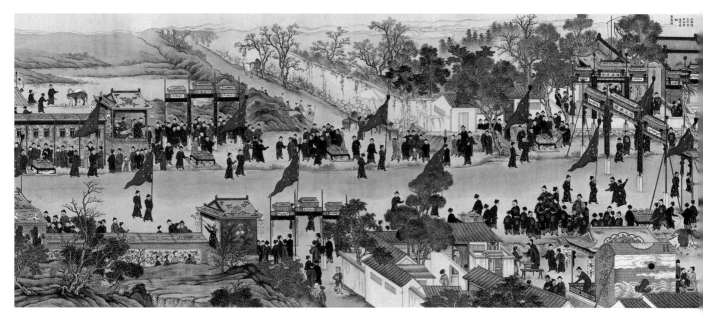

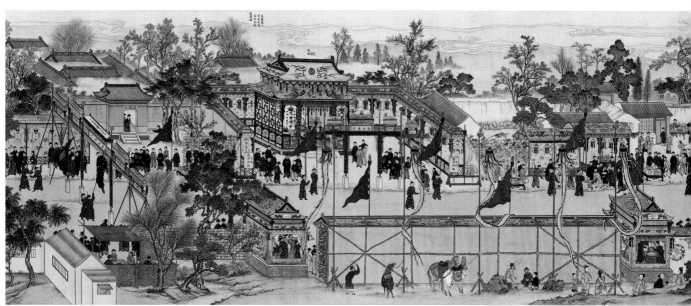

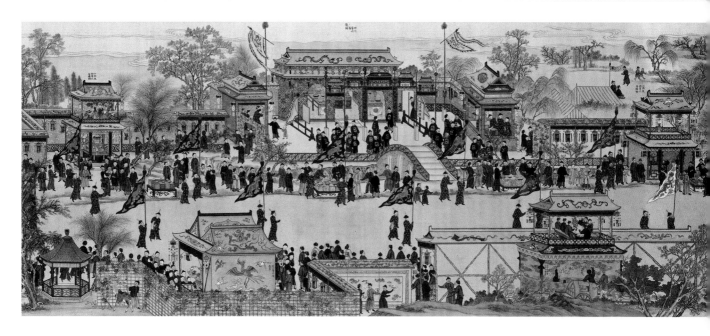

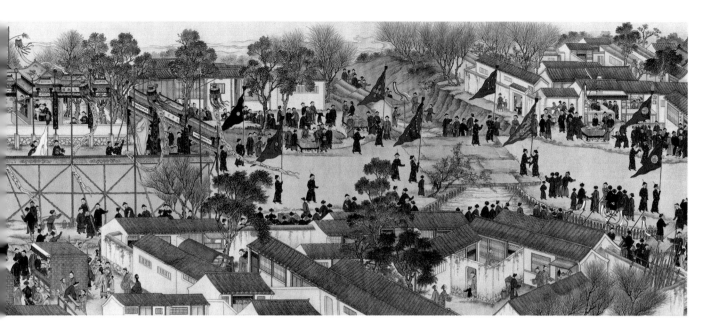

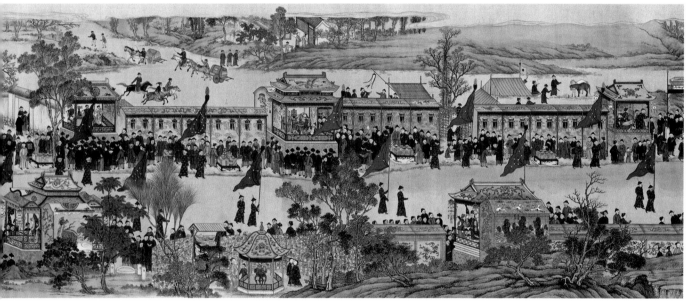

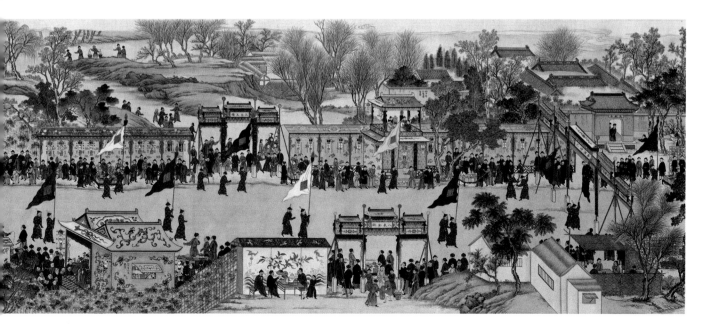

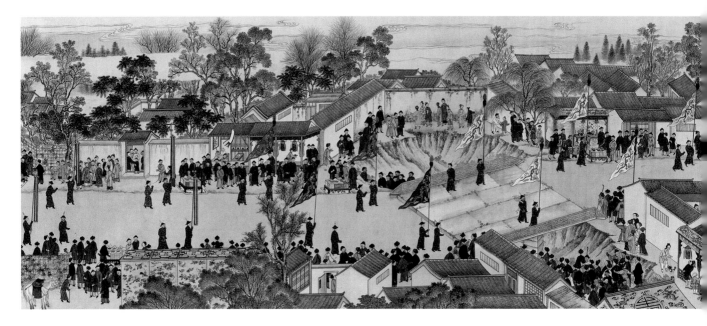

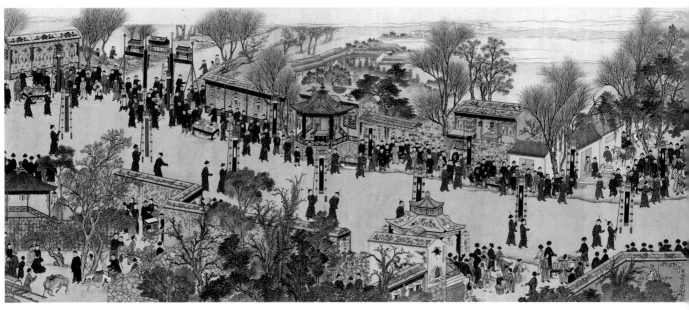

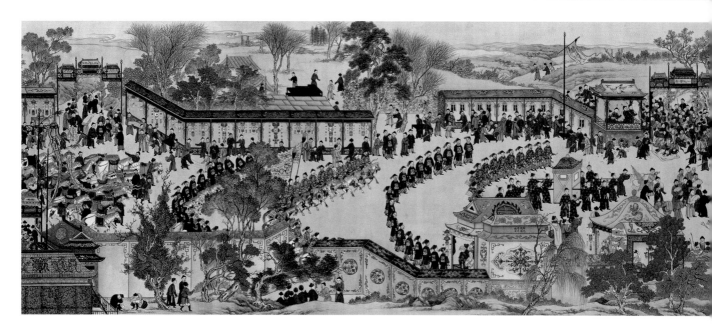

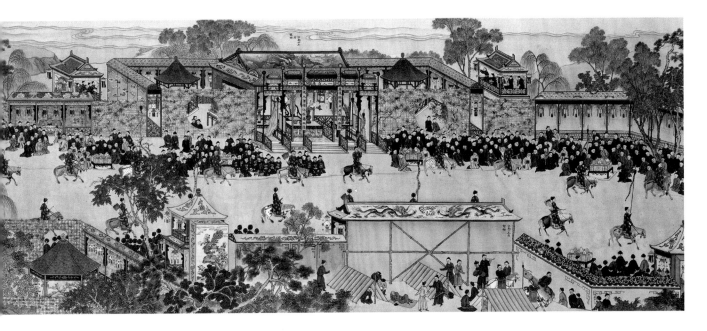

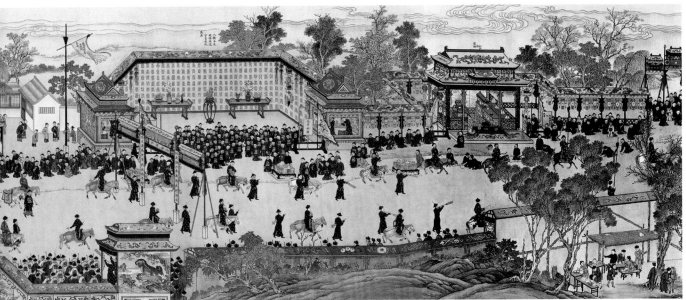

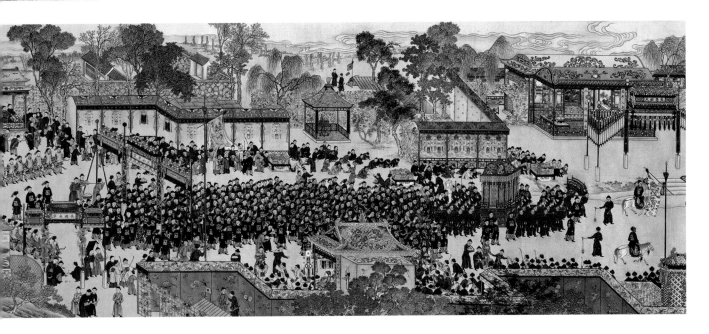

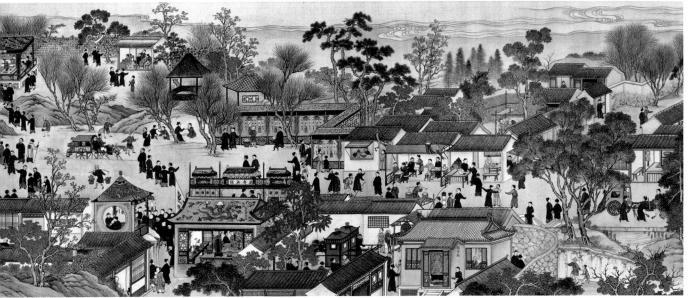

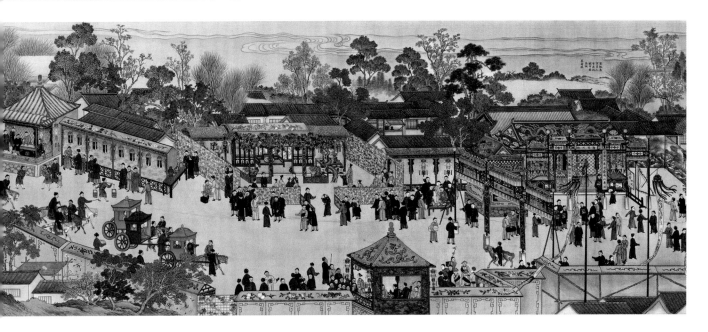

223

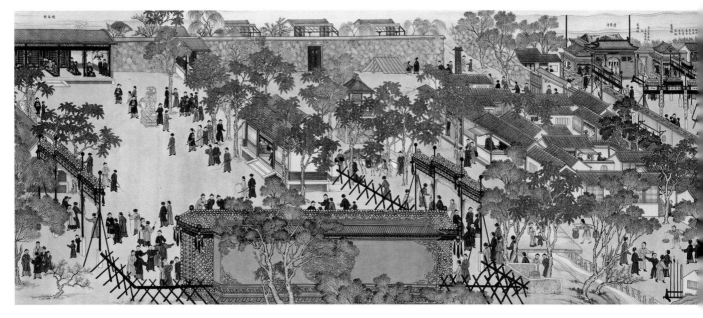

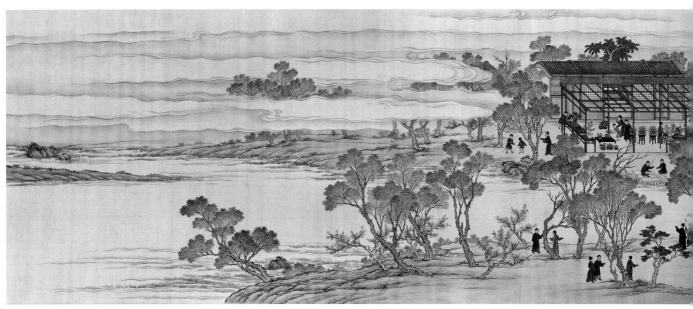

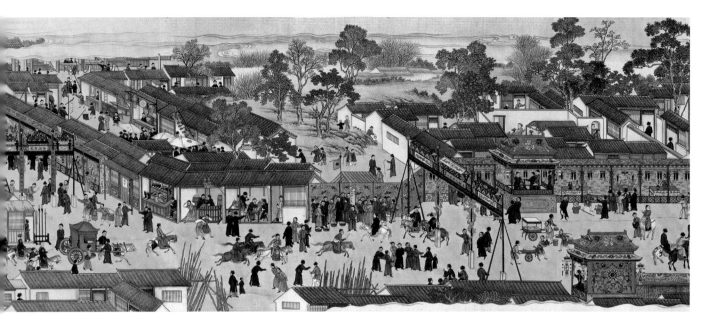

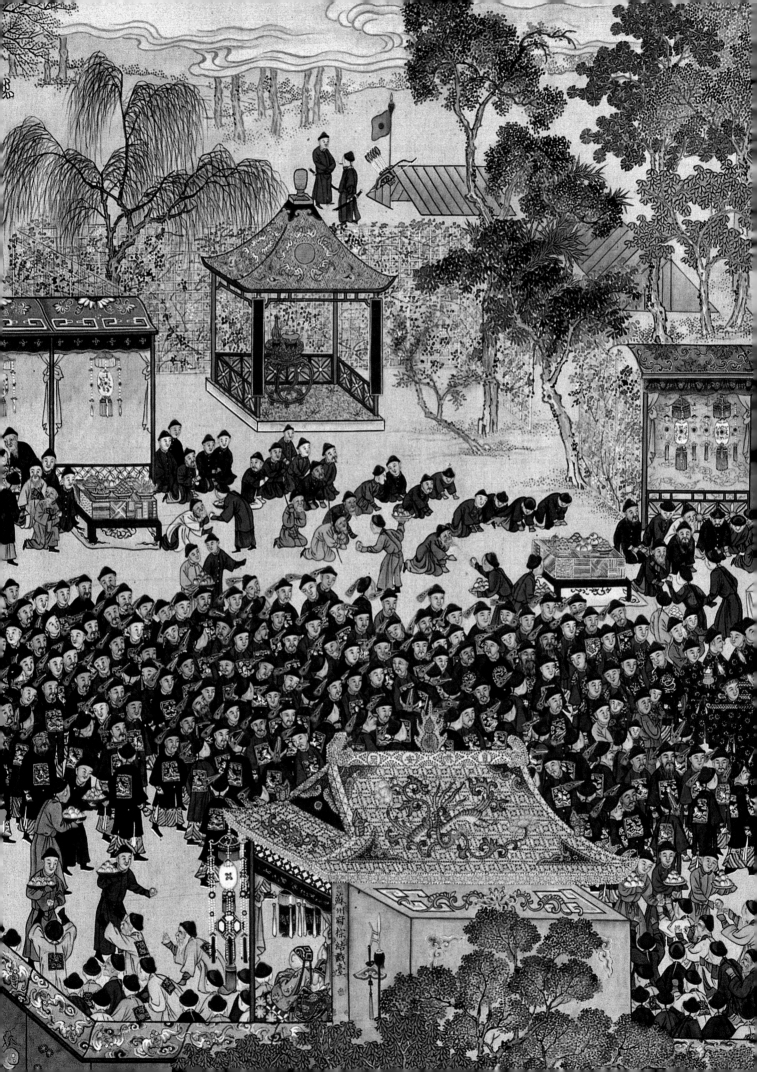

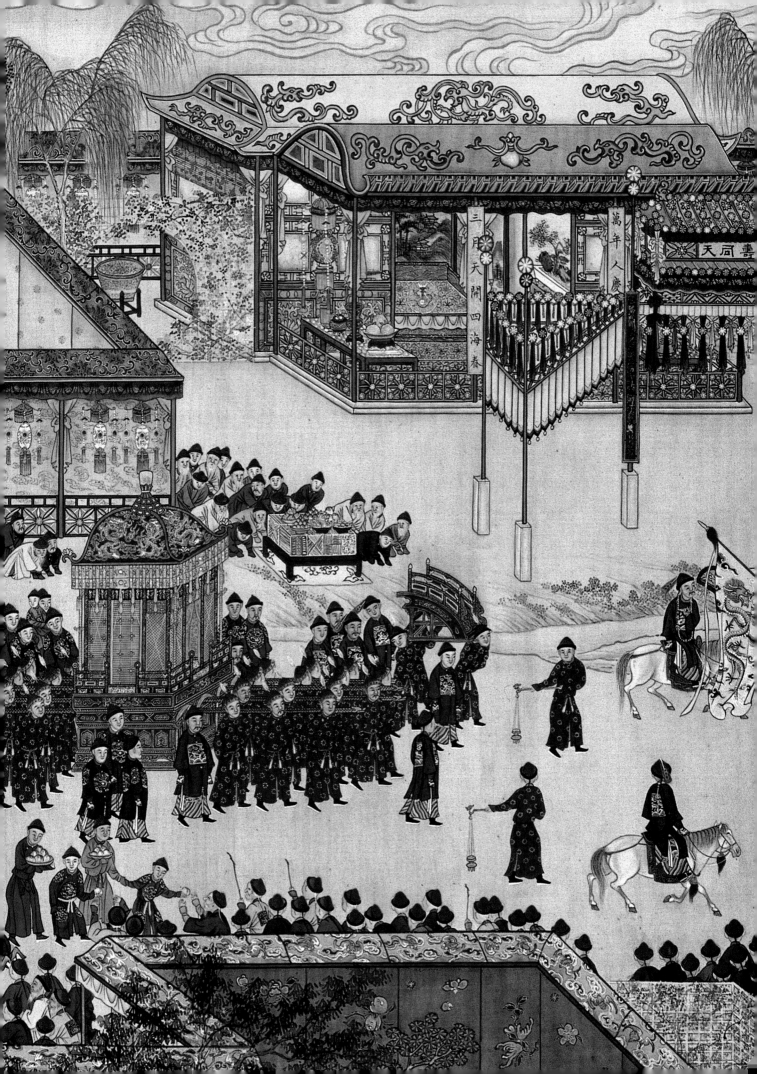

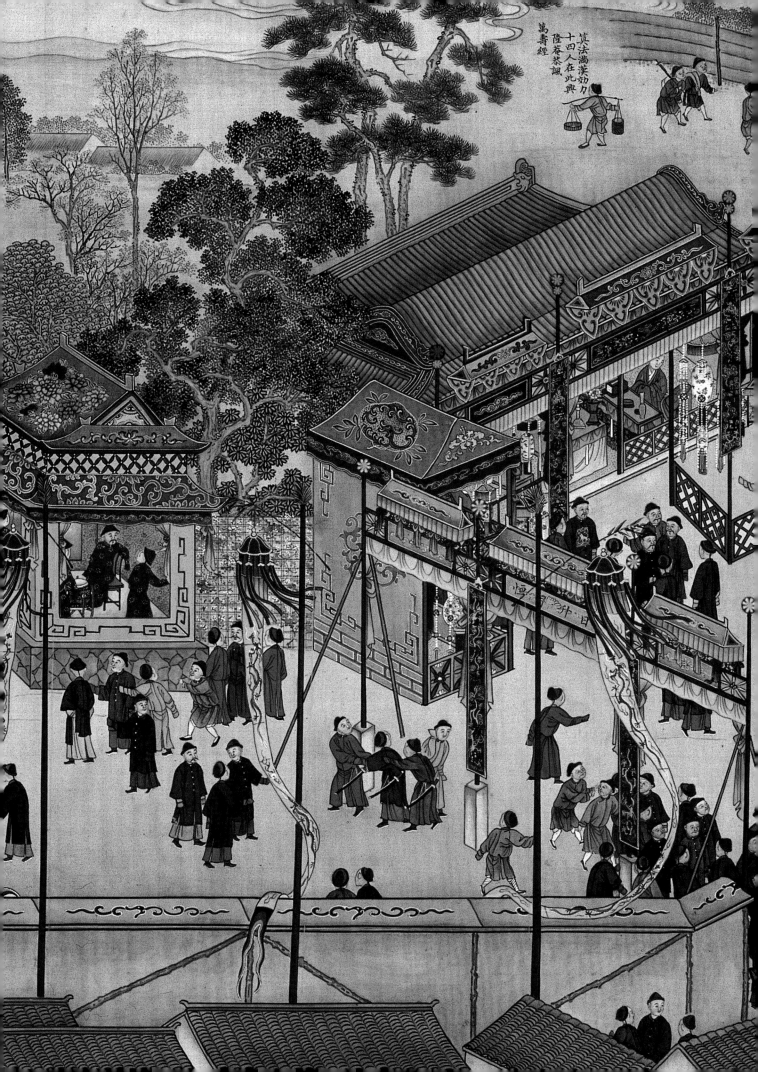

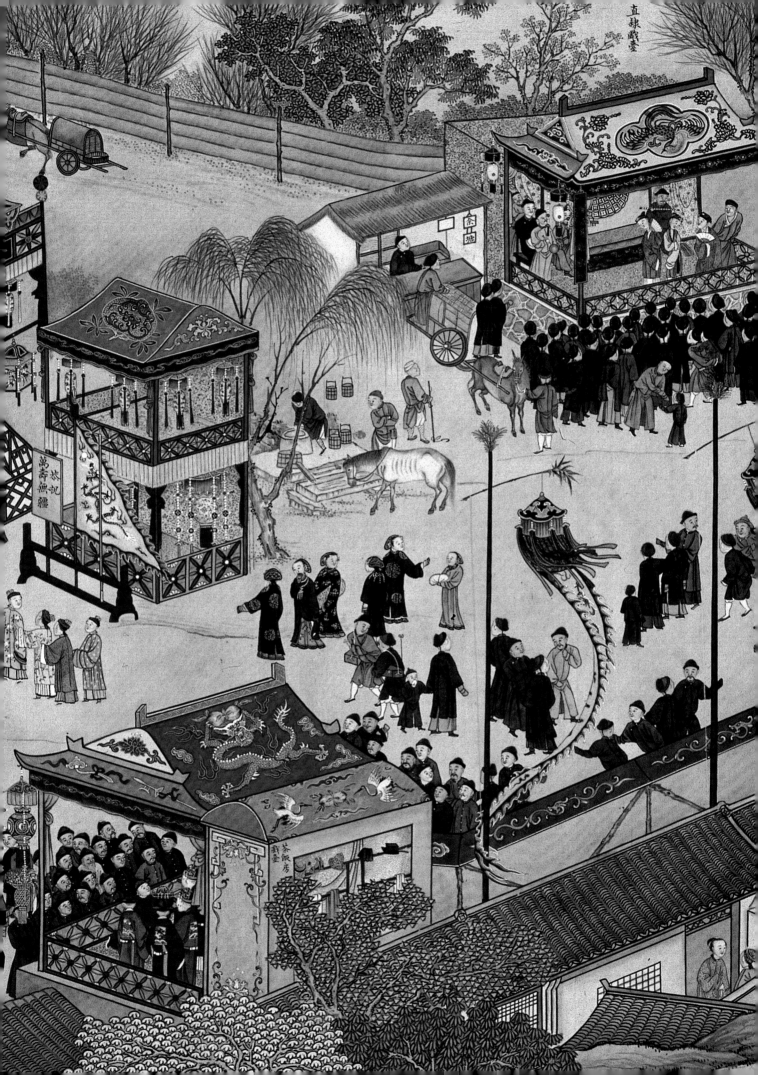

80

慶寬等　光緒大婚圖冊

清
絹本　設色
縱61厘米　橫111厘米
清宮舊藏

Grand Ceremony of Emperor Guangxu's Wedding

By Qing kuan and others, Qing Dynasty
ink and color on silk
H. 61cm　L. 111cm
Qing Court collection

在封建社會，皇帝冊立皇后是國之大典。清代制度規定：皇帝的大婚與冊封皇后同時進行。在即位前已經結過婚（納妃）的皇帝一般不再舉行大婚儀式，太子妃直接晉陞為皇后。終清一代，在紫禁城內舉行大婚典禮，同時冊立皇后的只有順治、康熙、同治、

光緒四位幼年即位的皇帝。前三位皇帝的大婚盛況如今只能見諸檔案記載，而光緒皇帝大婚的場面卻被圖文並茂地保存下來，為我們今天了解清代宮廷禮儀提供了真實而形象的寶貴資料。

清代冊封皇后，要在象徵皇權的太和殿舉行隆重的典禮，皇帝接受文武百官及各國使節的祝賀。同時還要詔告天下，普天同慶。儀式之後，皇帝要在太和殿宴請皇后家人及王公大臣。光緒帝的皇后是慈禧太后的侄女葉赫那拉氏。光緒十三年（1887）冊封，本圖冊詳細表現了禮節繁縟的宮廷大婚典禮的納彩、大徵、冊立、奉迎、合巹、慶賀、賜宴、七個主要程序，形

象地再現了當時清宮婚慶形式和過程。

全圖採用鳥瞰式透視法，具有開闊的視野。建築在全圖中佔有重要地位，畫風嚴謹，具有很強的寫實性，並能夠注意到一定的透視感和縱深關係，反映出清代宮廷畫家在界畫方面的藝術水平。畫面色彩以紅色為主，充滿喜慶祥和的氣氛，又突出了皇家的氣派。每一個局部都刻畫得工整精微，如同百年前帝王大婚的場面再現眼前。

本幅無款識。據《光緒大婚紅檔》記載："由內務府員外郎慶寬領銜主畫"。

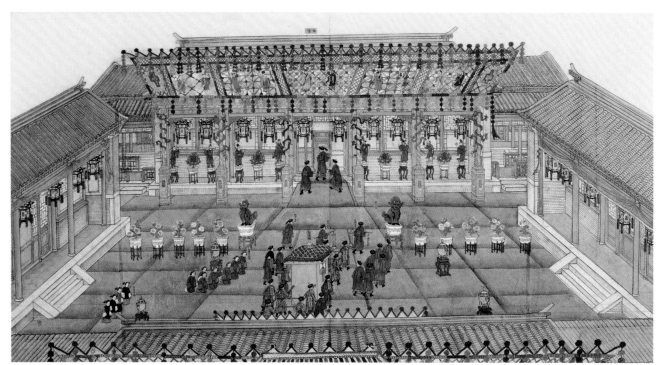

出宮至邸圖（第一冊　圖10）

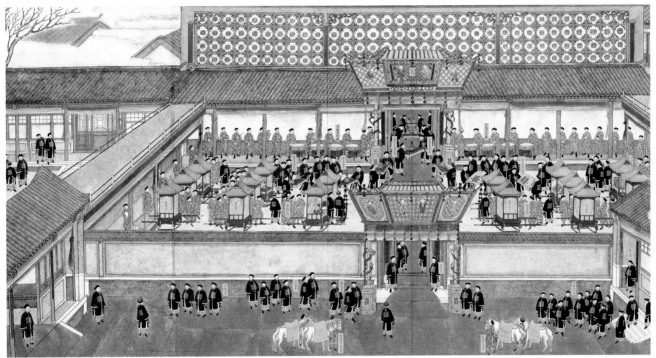

納采禮筵圖（第二冊　圖16）

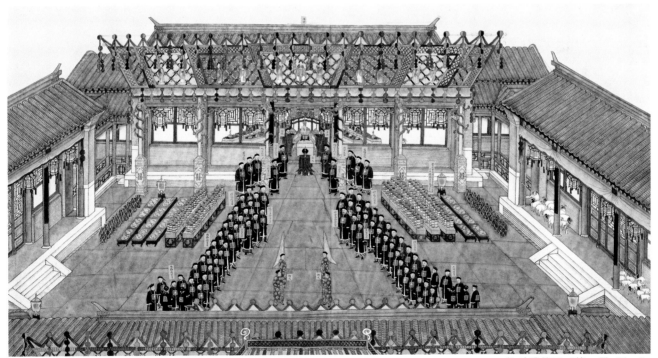

納采禮筵圖（第一冊　圖18）

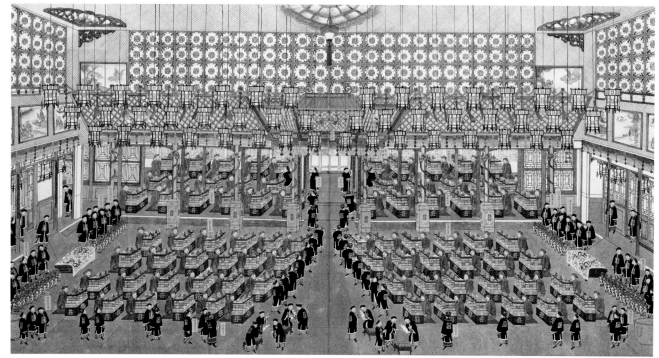

納采禮筵圖（第二冊　圖24）

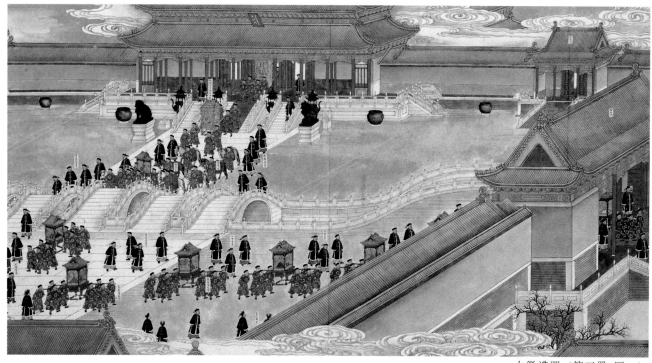

大徵禮圖（第三冊　圖12）

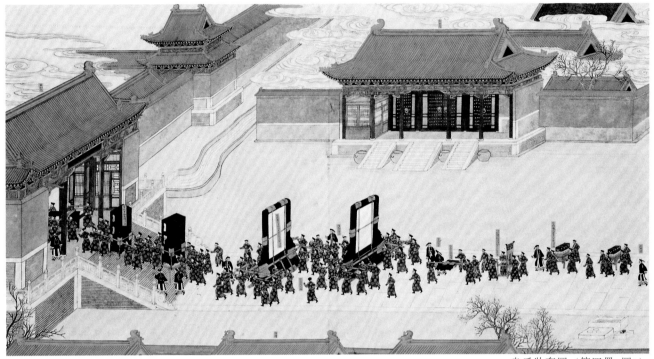

皇后妝奩圖（第四冊　圖4）

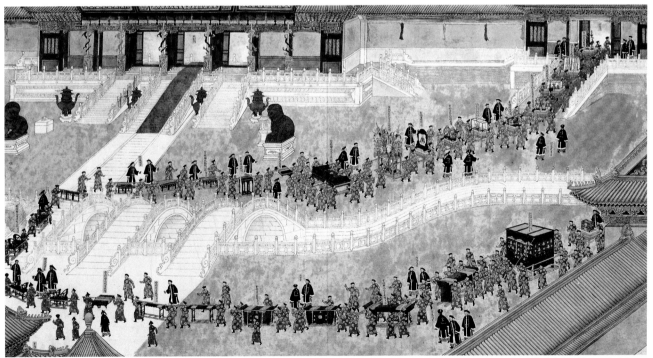

皇后妝奩圖（第五冊　圖5）

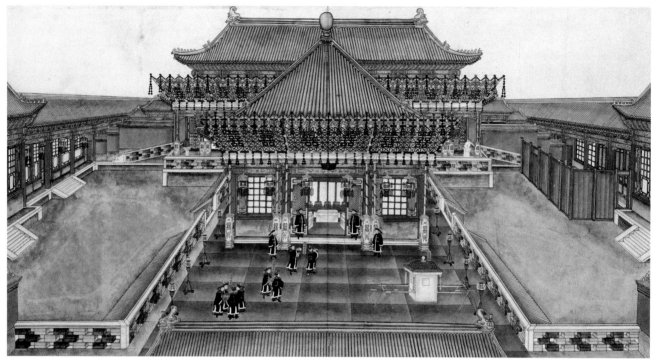

皇后鳳輿入宮圖（第七冊　圖22）

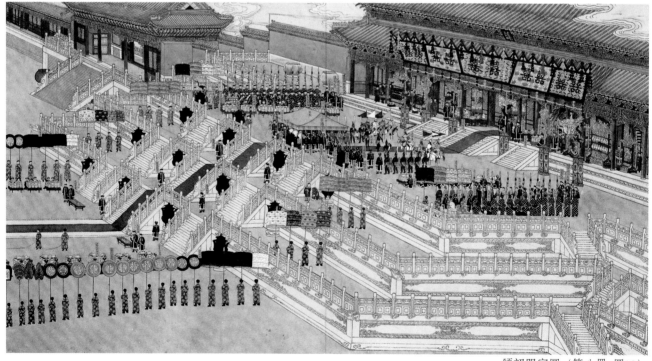

頒詔賜宴圖（第八冊　圖10）

81

佚名　喜轎圖軸

清

紙本　設色

第一圖縱63厘米　橫95厘米

第二圖縱32.5厘米　橫72厘米

A Design of Bridal Sedan Chair (2 pieces)
Anonymous, Qing Dynasty
Horizontal scroll, ink and color on paper
First piece: H. 63cm　L. 95cm
Second piece: H. 32.5cm　L. 72cm

此圖是清代地方官員受命為皇家婚禮打造喜轎時進呈御覽之圖樣，是研究清代婚俗的寶貴資料。第一圖畫轎子外觀：明黃色轎廂滿飾雲紋。轎頂立大小金鳳，垂幔繡五彩鳳，四角又有翠鳳銜流蘇墜。轎杆、轎槓朱漆描金。第二圖為轎廂內左右兩壁及背靠、座墊等的圖樣。轎內壁為大紅色，飾雙喜字及五彩鳳凰、江崖海水

圖案。設計繁縟考究，富麗堂皇，充滿喜慶氣息。

第一圖左下角貼黃籤："江蘇巡撫奴才奎俊恭進"。

奎俊，字樂峰，滿洲正白旗人，光緒十八年至二十一年（1892—1895）任江蘇巡撫。

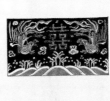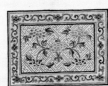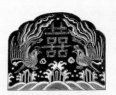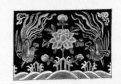

82

王瑋慶　賞假歸省圖卷

清
紙本　設色
縱41.7厘米　橫135.3厘米

**An official Returning Home to Pay a Visit
to His Parents**
By Wang Weiqing , Qing Dynasty
Handscroll, ink and color on paper
H. 41.7cm　L. 135.3cm

圖繪城郭外垂楊繫馬，主人公便裝風
帽，攜子執鞭而立，遙指歸途。前方
馱轎一乘，篷車兩輛正在上路。遠村
紅樹，點明季節。由此可見晚清時官
紳行旅之況，其中馱轎為畫圖中少有
表現者。

本幅自題："丁酉秋八月乞假歸省，
出右安門至尺五莊，駐馬徘徊。紅蓼
綠樹，塵目一新。遙望西山，依依有
送人之意。爰作此圖以記其事。藕唐
自記於京邸之紅蕉館。"鈐"藕唐"（朱
文）印。引首題"賞假歸省圖"，無款
印。尾紙有王氏乞假回籍省視老母奏
摺及道光十七年八月十六日准假諭旨
抄件，王氏謝恩摺及道光帝朱批抄
件。並有王氏自作"蒙恩賞假省親恭
紀"七律二首，及葉紹本、吳振棫等
十六人題詩。丁酉為道光十七年
（1837）。

王瑋慶（？—1842），字襲玉，號藕
唐（亦作藕塘），山東諸城人。嘉慶十
九年進士，道光年間歷任內閣侍讀學
士、大理寺卿、光祿寺卿、左副都御
史、禮部右侍郎等職。卒於任。

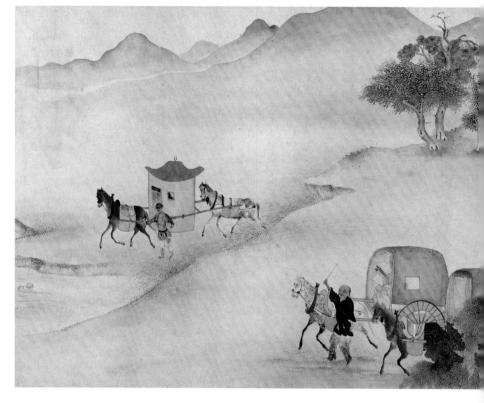

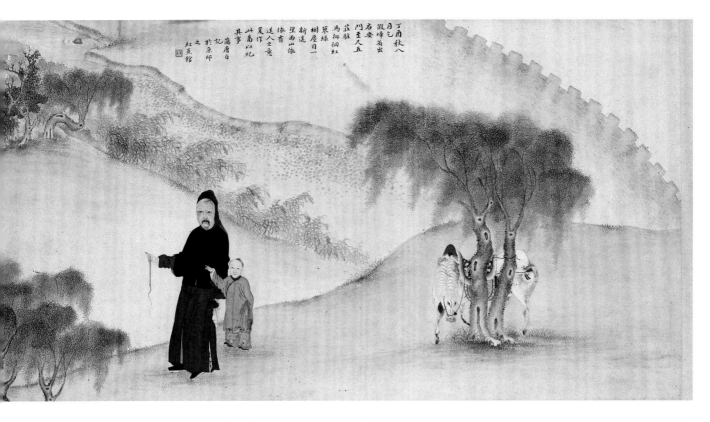

賞假歸省圖

丁酉秋八月既望假歸省出右安門至人五莊駐馬柳拥紅蒮緑新送望西山依棚屋閏一有送人之意爰作山齋以妃其事端唐日記於京邸之紅荳館

奏為題

恩給假省親叩祈

聖鑒事竊臣生母鄭氏現年七十三歲四身體素弱憚於行路未能迎養來京臣自道光三年回京供職迄今十有五載定省久曠昨接家信云近來心緒不佳粉子情切忽欲見一面臣聞信後寸心焦灼誠恐有候藏守伏思臣籍隸青州府諸城縣距京一千二百里往返不過兩月即可回京銷假為此據實陳情叩懇

皇上格外施恩准開缺貴假兩月回籍省親俾得遂償慕之私則感

鴻恩於無極矣伏祈

聖鑒訓示謹

奏

道光十七年八月十六日奉

旨王瑋慶著賞假兩筒月四搭省親毋庸開缺欽此奇卿若桂齡暴暴欽此

奏為

恩准給假叩謝

天恩事本月十六日內閣抄出奉

上諭王瑋慶著賞假兩筒月四搭省親毋庸開缺欽此臣跪聆山左庸材仰蒙

聖恩高厚擢住京卿愧木劾分消埃方彌深其慚凡茲因臣毋年逾七旬粉子情切復荷

慈恩格外施恩賞假兩筒月毋庸開缺尺素書來方抱倚閭之念寸丹心切欣承

寵命之頒總春草之餘暉十五年重承采色笑逐狀風以就道一千里駕馳驅臣惟有叩刻永裝登程早行回京富差倍加勤奮伸蟻悃於

九重益來駑駘仰報

鴻慈於萬一所有徵臣感激下忱謹繕摺謝

天恩伏乞

聖鑒謹

奏奉

旨知道了欽此

光祿寺卿臣王瑋慶疏

光祿寺卿臣王瑋慶疏

83

張崟　祭詩圖軸

清

紙本　墨筆

縱70厘米　橫28.4厘米

Holding a Memorial Ceremony for Poet-Sage Du Fu

By Zhang Yin, Qing Dynasty

Hanging scroll, ink brush on paper

H. 70cm　L. 28.4cm

明清時文人推崇杜甫為“詩聖”。圖繪歲末年初，文士祭拜詩聖杜甫的情景，圖中畫有前後兩所書庫，前廳正面掛有詩聖畫像，設桌案，像前案上擺滿了詩冊、筆、墨、紙、硯及酒盞之屬。庭院內古樹兩株，意境清幽，古樹下之“吉祥室”明敞雅靜，文士紛紛前往祭拜。作者用筆獨特，人物刻畫逼真，構圖意境深遠，屬其代表作之一。

本幅款識：“吉祥室祭詩圖，庚申除夕前一日張崟製。”鈐“夕庵居士”（白文）印。庚申為清嘉慶五年（1800），張崟時年39歲。

張崟（1761—1829），字寶厓，號夕庵、夕道人、樵山居士等，丹徒（今江蘇鎮江）人。工詩文、書畫，以畫為生。筆墨秀潤清逸，色彩雅致，畫風較細密。從學者較多，有京江派（又作丹徒派）之稱。

84

佚名　皇清職貢圖卷 (第一卷節錄)

清

紙本　設色

縱 33.6 厘米　橫 1941.3 厘米

Foreign Envoys Presenting Tributes to Empire Qing (part one)

Anonymous, Qing Dynasty

Handscroll, ink and color on paper

H. 33.6cm　L. 1941.3cm

卷繪朝鮮、琉球、安南、暹羅、蘇祿、緬甸、大西洋、英吉利、法蘭西、日本、汶萊、柔佛、荷蘭、俄羅斯、柬埔寨、呂宋、嘛六甲等國及西藏阿里喀木、補嚕克巴、穆安巴、巴哷卡穆、密尼雅克、魯卡補札，新疆伊犁、塔爾奇查汗烏蘇、哈薩克、布魯特、烏什庫車阿克蘇、拔達山、安集延、肅州金塔寺魯古慶等地少數民族官民男婦，共有畫面 70 段。本卷只收中國少數民族部分。

畫法寫實，線描與設色精美典雅，顯示了宮廷畫家的嚴謹風格。圖中雖未署作者姓名，但據《清宮檔案》記載，《皇清職貢圖》第一卷最初為丁觀鵬所繪，而後賈全陸續補繪了其中 "土爾扈特"、"雲南整欠"、"巴勒布" 三段。原卷今已佚。乾隆四十年 (1775) 乾隆帝命賈全、顧銓各照丁氏等所繪《皇清職貢圖》(全四卷) 摹繪一部，於乾隆四十四年 (1779) 完成。此卷當係賈顧所摹之一。

本幅：乾隆題跋三段 (見附錄)。引首：乾隆題 "蘿圖式廓"，鈐 "乾隆御筆" (朱文) 印。詩塘：乾隆題詩 (見附錄)，尾紙：劉統勛、梁詩正題詩及印三方 (略)。

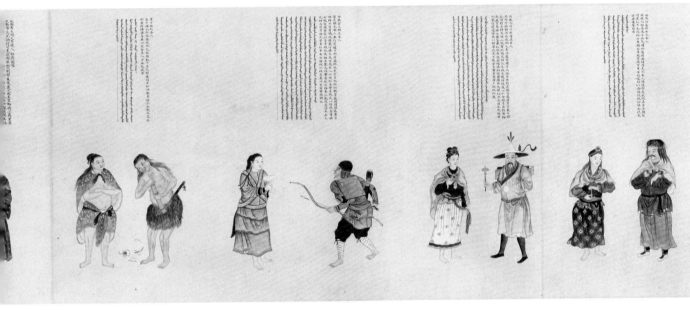

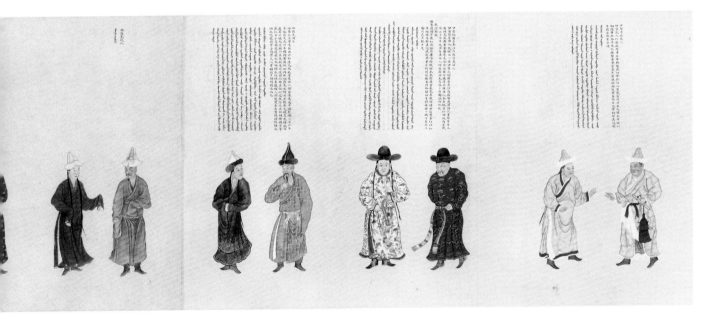

241

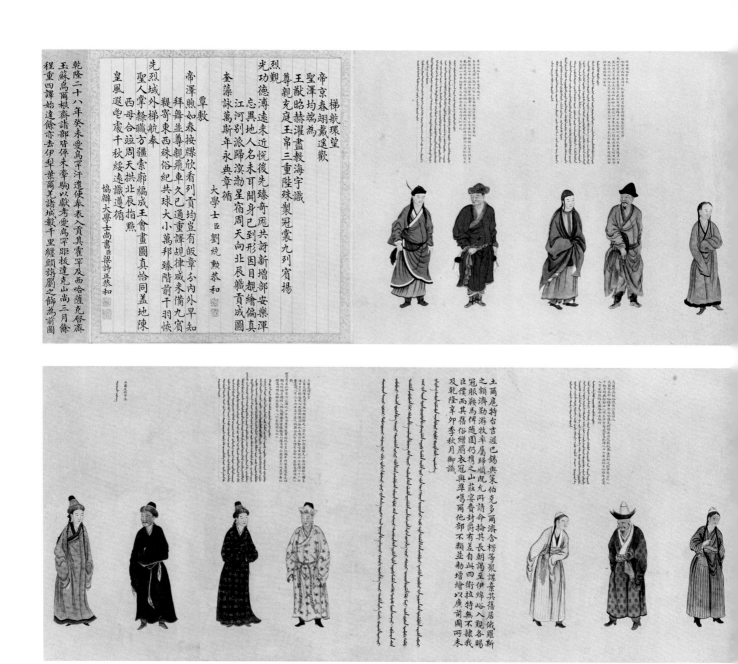

烈觀
光功德溥遠來近悅後先臻奇庬共誇新增部安樂渾
王獻昭赫濯盡毅海宇識
尊親克庭玉帛三重陛珠製冠裳九列賓揚
奎藻詠萬斯年永典章循
江河別派歸滇渤星宿周天向北辰職貢成圖
忠異地人名未聞身已到形因目覩繪偏真
帝澤照如春按牒欣看列貢均豈有版章分內外早知

梯航環望
帝京春翊戴逢歡
聖澤均端為
單敷

先烈域外梯航奉
聖人掌繇職方疆索廓編成王會畫圖真恰同蓋地陳
觀奇東西殊俗紀共球大小萬邦臻階前干羽恢
拜舞並尊親飛車久已通重譯覩律咸來備九賓
西母合迎周天拱北辰指點
皇風遐暨慶千秋綏遠識遵循
協辦大學士尚書臣裘曰修詩正恭和

大學士臣劉統勳恭和

乾隆二十八年癸未受烏罕汗遣使奉表入貢其霍罕及西哈薩克啓齊
玉蘇烏爾根齋諸部時伴來牽考愛烏罕距技達克山尚三月餘
程重四譯始達餘亦去伊犁葉爾羌諸城戴千里經頭胡劉之師為前圖

土爾扈特台吉渥巴錫與策伯克多爾濟合楞等衆謀其舊居俄羅斯
之頷濟勤牧率屬凡歸順屁凡再請命拾其長朝馮至伊綿峪入覲各賜
冠服鞍馬伴隨固仍擇之山莊四街賓費封爵有差自山四街拉特無不隸我
臣僕而其舊俗繪屛衣冠與準噶爾他部不類並勒拉繪以應前圖兩未
及乾隆章卯季秋月御識

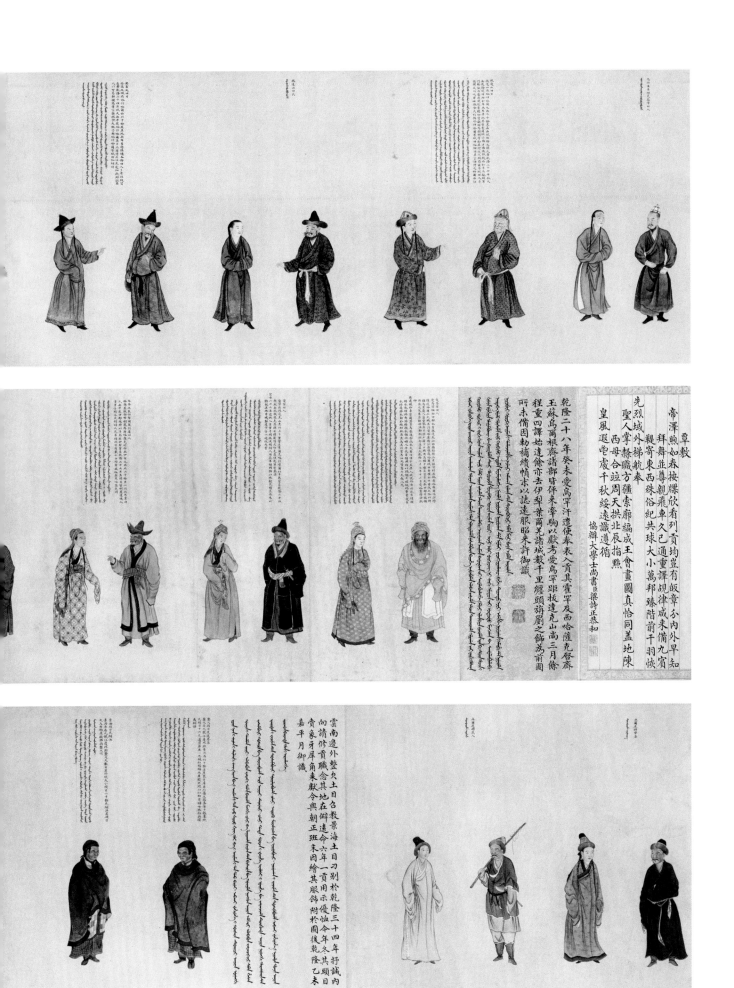

佚名　台灣內山番地風俗圖冊

清

紙本　設色

每開縱30.5厘米　橫23厘米

Illustrations to the Folk Customs of the Gaoshan Nationality in Taiwan

Anonymous, Qing Dynasty

24 leaves from 3 Albums of 36 leaves, ink and color on paper

Each leaf: H. 30.5cm　L. 23cm

台灣島在東海與南海之間，是中國最大的島嶼。中央山脈貫穿全島，大小河流密佈交錯，平原地帶土地肥沃。我國古代文獻裏面早有關於台灣居民情況以及台灣與大陸交往的記載，清康熙二十三年（1684）設立台灣府後，一些官員、學者利用在台灣任職或旅遊之機，將所見所聞記錄下來，最終編著成書或命畫工繪為圖冊，為研究入清以後台灣風俗提供了豐富生動的形象資料。

本套圖冊共三冊，計三十六開。其中第一、二冊名“台灣內山番地風俗圖”，計二十四開，描繪高山族的歸化、形貌、風俗等情況；第三冊為附圖，計十二開，名“台灣內山番地土產圖”狀寫台灣地區的花卉、蔬果等特產。全冊無款印。但對題中有“自雍正十二年”字樣，據此推論，此冊當作於乾隆時期。整套冊頁結構簡潔，設色淡雅，造型簡練，有一定藝術水平。對題上以楷書寫就的文字，為圖畫作出細緻說明。本卷遴選第一、二冊之二十四開，計有乘屋、牽手、種園、餉餽、穫稻、禾間、夜舂、渡溪、會飲、鬥捷、遊社、書塾、賽戲、互市、文身、紡織、捉牛、射魚、捕鹿、猱採、哨望、樹宿、浴兒、迎婦等內容（見附錄）。

巢屋

築土基高五六尺編竹為牆別以竹木結成椽蓋以茅草為
兩大扇俯酒豕邀請番眾合於屋標擎而覆之落成犀聚
歡飲室寬二丈餘長數丈前後門戶踈通旁采色丹雘煤然可
觀前廊竹木鋪設如橋俯欄鑿木板為階梯拾級而入舉家同
處一室子女嫁娶則別築之止路諸番有鑿山築土以木為屏
蔽者亦有疊砌石片者屋宇甲狹制度與他社稍異

牽手

婚姻不用媒妁女及笄築室另居未婚者彈口琴挑之琴之制
削竹為弓長尺餘絃以線薄篾一片附於近弰折而環其端彈
時衡弓於唇間齒陳吞吐成音以手撥絃其聲錚錚然互相和
答意合遂成夫婦謂之牽手月吉各告父母贄馬又鼻蕭長二
三尺截竹四竅以鼻吹之可與口琴相和

種園

內山疊巘深溪平原絕少山盡沙石種黍秫薯芋俱以刀斧掘地栽植惟熟番煩譜耕作所用犁鋤耒耜與農民同或將堅木炙火為鑿以代農器每年以二月間力田之候為年謂之換年禾熟時亦約期報賽會飲

85.3

餉餉

番俗以女承家凡家務悉以女主之故女作兩男隨焉番婦耕稼倫嘗辛苦或襁褓負子扶犁男則僅供餉餉

85.4

覆稻

番稻七月成熟集通社閣定日期以次輪覆及期各齎牲酒祭
神相率同往刈稻不用鐮鉅以手摘取歸則相勞以酒

85.5

禾間

番社四圍植竹木別築一室圍以竹籬覆以茅草倒懸穀穗於
中令易乾名曰禾間其貯米之屋名曰圭茅或方或圓或三五
間十餘間高倍常屋下木上簟積穀於上每間可容三百餘石
新穀登塲則易其陳者春食之夜則鳴金巡守雖風雨無間也

85.6

247

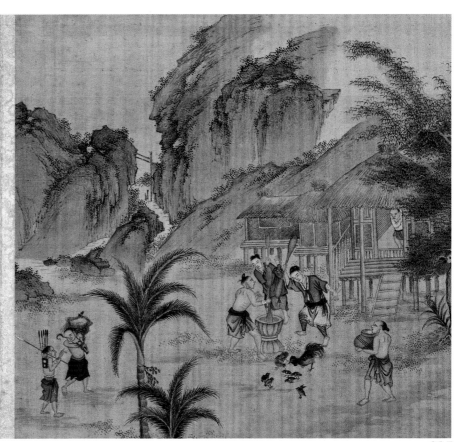

夜舂

番無碾米具以大木為臼直木為杵舂去糠粃以供一日之食
次日則另舂之不食宿米男女同作率以為常

85.7

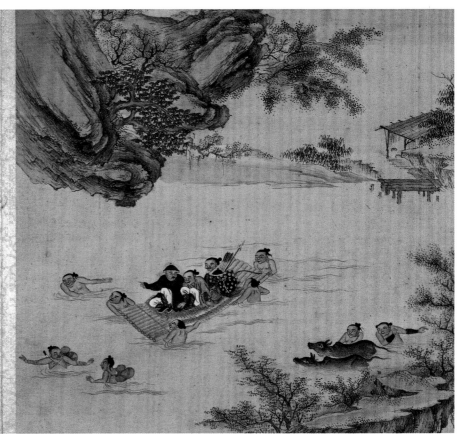

渡溪

水沙連社地處大湖之中番人駕蟒甲以通往來蟒甲者獨木
舟也熟番居處山外溪無舟楫水漲時腰挾葫蘆浮水徑渡惟
官長兵弁至社番人結木為筏載十人擎扶丙過

85.8

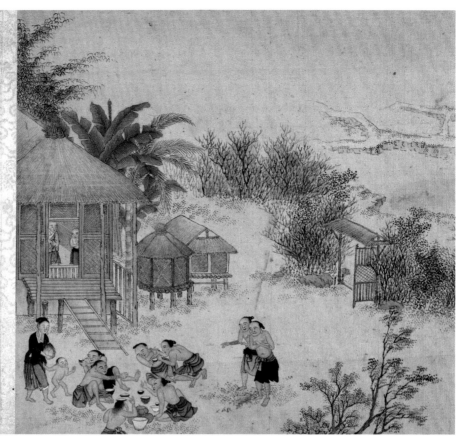

會飲

酒凡二種一嚼米成粉置地上隔夜納甕中數日發變水浸飲之其味甘酸一蒸糯米拌麪入篋藍置甕口津液下滴久藏色味香美每歲收粟時則通社歡飲男女雜坐地上酌以木瓢椰殼互相酬酢不醉不止其交好親密者取酒灌之流溢滿地以為快樂

85.9

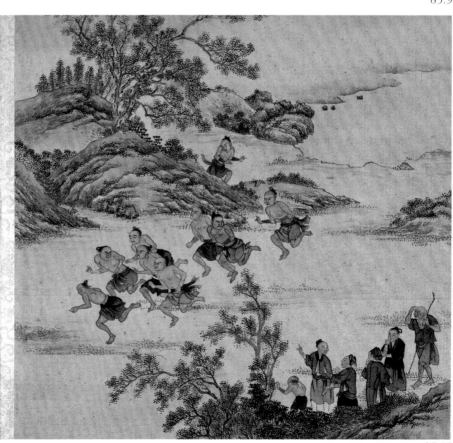

鬥捷

番童以善走為雄幼時編箆束腰腹務令極細以圖趫捷娶婦始去之走則插雉尾於首手背繫鐵狀若捲荷長三寸許名薩豉宜展足鬥捷雙踵去地尺餘沙起風飛手鐲與薩豉宜相擊鏗鏘遠聞瞬息數十里

85.10

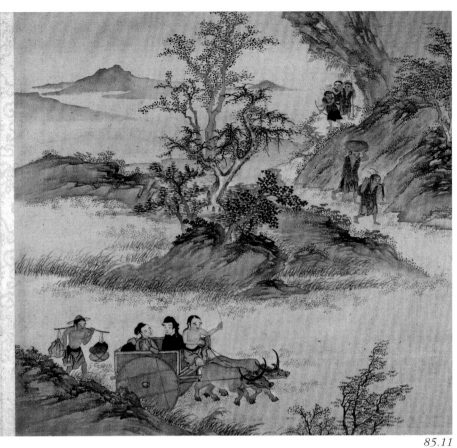

遊社

番無年歲不辨四時每當刺桐花開整潔牛車番女盛粧飾番
童執鞭為之御遍遊鄰社親戚招邀謂之遊社

85.11

書塾

番無文字向習紅毛字削鵝毛管濡墨橫書自左而右自雍正
十二年南北各社熟番立社師教諸番童漸知向學歲科與童
子試文理清順作字頗能端謹亦有入庫納貢者文教漸興頃
革休僑舊習知其沐浴于
聖澤者深矣

85.12

250

85.13

賽戲

每秋成會同社之眾名曰做年男婦盡選服飾鮮華者於廣場
演賽衣番飾冠挿鳥羽度曲為嗅袂之歌男子二三人居前其
後婦女連臂踏歌踴躍跳浪雖語句喃喃不可曉而聲韻抑揚
亦有別調一人引吭而歌羣然雜和發聲成曲均以鳴金為節

85.14

互市

社番不通漢語納餉貿易皆通事為之通事築寮於隘口置烟
布鹽糖以濟土番之用易其鹿肉鹿筋等物每年七月進社至
次年五月可以交易過此則雨多草茂無能至者隘口溪流深
險無橋梁老藤橫跨溪上外人至輒股慄不敢前番人戴物於
首往來從藤上行了無怖色

251

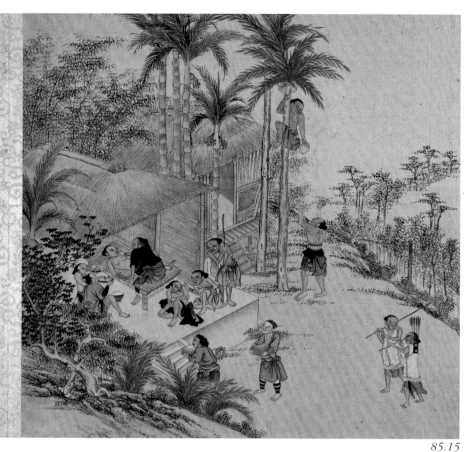

文身

番俗文身為飾男則墨黥眉際數畫重疊若卦爻然女將嫁針刺兩顋縱橫成網名刺嘴菌南路深山諸社於肩背胸腋手臂遍刺之黛色隱起正土目刺人形副土目女土目僅刺墨花以為尊甲之別又番童穿耳以竹圈塞之稍長易以竹圈竹圈漸舒則耳輪漸大其圓如環徑可寸許雙垂及肩乃嵌螺錢以為觀美

85.15

紡織

番婦以圓木為機空其中圍三尺許面口如槽捻絲学成線或染犬毛為之橫竹木桿於機內卷舒其經綴線為綜擲緯而織名達戈紋裁為衣服俱短至臍腰下圍以數尺布番婦則繋桶裙裹雙脛熟番衣制悉同人民惟以達戈紋數幅披於肩上耳

85.16

252

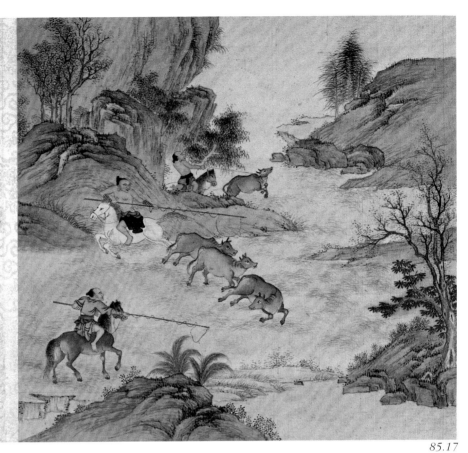

85.17

捉牛

山中野牛百十為羣番人馳馬逐得之扃閑木籠中饑餓數日
侯其馴服然後施以羈靮牽之芻豆力田服軛與家牛無異矣

85.18

射魚

捕魚於水清處用三义鏢及箭射之亦有編竹為罩結蔴為網
者小魚熟食大魚則就魚口納鹽不刳魚腹藏甕中年餘生食
之

捕鹿

內山鹿生最繁番人以打牲為業交易貨物捕時因風縱火俟其奔逸各番負弓矢鏢鎗牽獵犬逐之所用弓矢以細藤苧繩為弦漬以鹿血堅靱過絲革竹箭甚短鐵鏃長二寸許別以長繩繫鏃用時始置箭末鏢鎗長五尺亦犀利番人善用鏢鎗每發多中

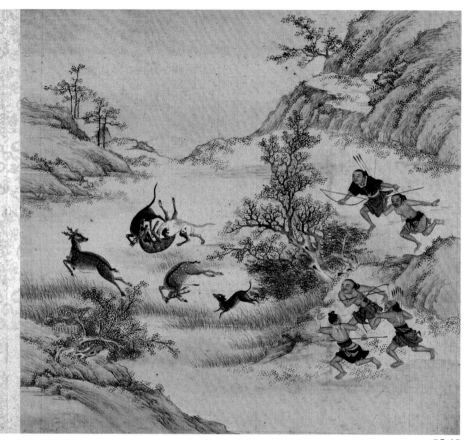

85.19

猱採

番性善緣木穿藤攀棘如履平地檳榔果實番檨樹皆高尋丈採摘時飛登樹杪捷於猿猱又有雞足番趾如雞距食息皆在樹間其巢在深山中與他社不通往來

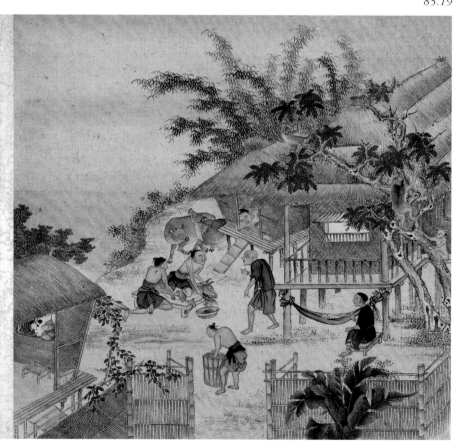

85.20

254

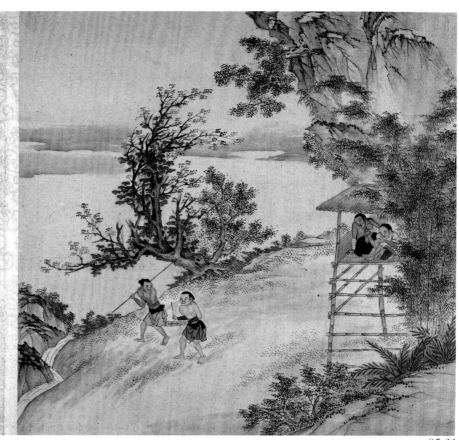

哨望

社番擇空隙地編藤架竹木高建望樓每逢稻田黃茂牧羜登場之時至夜呼摩扳緣而上可以矚遠統樓亦持械擊柝徹曉巡伺以防奸究

85.21

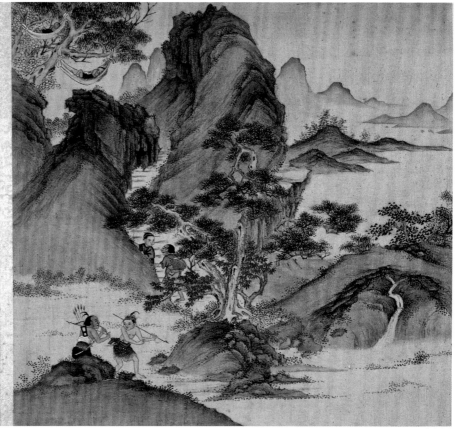

樹宿

番婦育兒以大布為襁褓有事耕織則繫布於樹較枝椏相距遠近首尾結之若懸床然風動枝葉颯颯兒酣睡其中不顛不怖饑則就乳醒仍置之故長不畏風寒終歲裸袒扳緣高樹若素習焉

85.22

255

浴兒

番俗初產母攜所育兒女同浴於溪不怖風寒蓋番性素與水習秋潦驟降溪壑盈漲徑度如馳有病亦取水灌頂傾瀉而下以汗發為度未發再灌發透則病愈

85.23

迎婦

番人以壻為嗣娶婦則離其父母惟大龜佛等社於牽手後擁衆挾女以歸勢如攘奪與他社出贅者不同夫婦離異罰先離者酒一甕或牛一隻若配合已久造高架舁婦遍遊諸社中番衆往來贈遺色布歸宴同社則永無離異矣

85.24

圖8　佚名　月令圖冊

第一冊　春

第一開：以坡石及斜向、彎曲的樹枝，造成風吹動之勢，寓立春時的第一候應——"東風解凍"。

第十開：以樓閣垂柳和上下飛翔的燕子來表現春分時的第一候應——"玄鳥至"。

第二冊　夏

第二開：每年孟夏後五日，蚯蚓出。該圖繪一羣蚯蚓出沒於山野，以應立夏時的第一候應——"蚯蚓出"。

第十開：繪幼鹿脫角易毛之情形，以應夏至時的第一候應——"鹿角解"。

第十四開：繪二頑童撲捉蟋蟀之情景，表現夏季小暑的第二候應——"蟋蟀居壁"。

第三冊　秋

第一開：繪一高士攜書僮在山間林下觀景之情形，表現立秋時的第一候應——"涼風至"。

第十開：繪雲中雷公，以寓秋分時的第一候應——"雷始收聲"。

第十五開：繪文人雅士欣賞黃菊花，體現寒露時的第三候應——"菊有黃華"。

第十八開：繪二童子以棍擺弄草叢中的昆蟲，體現霜降第三候應——"蟄蟲咸俯"。

第四冊　冬

第二開：繪山間野外初結冰之情景，以寓立冬時的第二候應——"地始凍"。

第十一開：麋，大鹿也。繪麋鹿脫角之情形，以應冬至時的第二候應——"麋角解"。

第十六開：繪一村婦喂雞之情景，表現冬季大寒時的第一候應——"雞乳"。

圖47　陳枚　月曼清遊圖冊

第一冊正月景"寒夜尋梅"。圖繪元宵佳節之夜賞月觀梅的情景。

第二冊二月景"楊柳盪鞦韆"。園中垂柳旁，鞦韆架高聳，一女正在愉快地盪鞦韆，另七女在架下或立或坐。

第三冊三月景"閒亭對弈"。滿園叢竹、藤蘿、花樹掩映，在閒亭之中，二女坐於棋桌前對弈，三女位於兩旁觀看。亭外二女一捧茶具、一托食盒，款款而來。

第四冊四月景"韶華鬥麗"。在雅齋旁、曲廊畔，玉蘭、牡丹、芍藥媲美爭艷，眾仕女或坐於廊下敍話，或立於廊外賞花，其中一女捧瓶，瓶內插滿鮮花。

第五冊五月景"對鏡梳妝"。五月端午時節，天氣轉熱，湖畔水閣前，一女提來茶具，六女在閣中消夏乘涼，邊對鏡梳妝，邊觀賞着金魚在水中戲游。

第六冊六月景"荷塘採蓮"。在柳蔭下、曲廊前，五位仕女立於湖畔的板台上，邊相互攀談，邊迎接乘舟採荷歸來的四位仕女。

第七冊七月景"桐蔭乞巧"。描繪眾仕女聚在梧桐樹下，比賽穿針引線的情景。古代婦女在七月初七之日，或對日穿針引線，或將針放入水中，比賽誰穿針快，誰的針不沉入水，誰就是心靈手巧的女子。這一活動稱為"乞巧"。

第八冊八月景"瓊台賞月"。圖中高台聳立，秋高氣爽，桂子飄香。空中明月如盤，眾女或立或坐，憑欄賞月。

第九冊九月景"重陽觀菊"。在深廣的庭院中，擺滿了盆栽的各色菊花，仕女們結伴品菊賞花，花艷人嬌，景色綺麗。

第十冊十月景"文閣刺繡"。天氣轉涼，仕女們於閣中支起繡架，有的坐繡，有的立觀，一仕女將自己刺繡的作品托起展開與另兩位仕女觀看品評。

第十一冊十一月景"圍爐博古"。閨中仕女有的捧爐取暖，有的持鼎抱瓶，有的展軸觀畫，表現了仕女才華橫溢。

第十二冊十二月景"踏雪尋詩"，寒冬已至，快雪紛飛，在老松叢竹的庭院中，已有四女在觀雪，又有三女執傘捧暖爐前來相聚觀雪吟詩。

圖48　徐揚　端午故事圖冊

第一開　自題："射粉團。唐宮中造粉團、角黍，釘盤中，以小弓射之，中者得食。"

第二開　自題："賜梟羹。漢令郡國貢梟為羹賜百官，以惡鳥，故食之。"

第三開　自題："採藥草。五日午時蓄採眾藥，治病最效驗。"

第四開　自題："養鴝鵒。取鴝鵒兒毛羽新成者，去舌尖養之，皆善語。"

第五開　自題："懸艾人。荊楚風俗，以艾為人，懸門戶上以禳毒氣。"

第六開　自題："繫采絲。以五色絲繫臂，謂之長命縷。"

第七開　自題："裹角黍。以菰葉裹粘米為角黍，取陰陽包裹之義，以贊時也。"

第八開自題："觀競渡。聚眾臨流，稱為龍舟盛會。端陽故事八幀。臣徐揚敬寫。"鈐印"臣""陽"朱文連珠方印。

圖68　冷枚　農家故事圖冊

第一開　農家收穫，描繪一戶農家收穫時，在場院勞動的場面。

第二開　兒童採果，描繪一羣孩童趁大人睡覺時，上樹偷摘樹上果實的場景。

第三開　塘邊汲水，描繪一山民在池塘邊取水的景象。

第四開　窗邊讀書，描繪隱居山中的文人臨窗讀書的景象，兩頭耕牛悠繫卧於窗外。

第五開　雨窗對坐，描繪一家人雨中窗前對坐閒聊的景象。

第六開　月下聽泉，描繪兩位隱士於月下山泉邊觀景的場面。

第七開　策蹇遠遊，描繪一隱士騎驢行走在山林間，後有書童跟隨。

第八開　農閒時光，描繪農民勞動之後，休息的場面。

第九開　松下對飲，描繪兩位長者閒來無事，在水邊松樹下對飲談天的景象。

第十開　路遇樵夫，描繪一隱士步行在山中，路遇歸來的樵夫。

第十一開　牧牛歸來，描繪一農夫牧牛回來的場景。

第十二開　山中隱士，描繪隱士居於山林中，屋外雙鹿襯托其生活在世外仙境。

圖71　董棨　太平歡樂圖冊

之一擔賣私鹽。對開云："案：《兩浙·鹽法志》：'肩引止許於本縣城鄉市鎮，肩挑貨賣鹽不得過四十觔，人不得過五、六名，地不得過百里之外'。又曰：'地近場灶，私鹽熾盛，特使無業之民赴場挑賣，蓋於杜除私販之

中寓撫恤窮黎之意。聖朝寬典古未有焉’。”

之二市羊迎親。對開云：“案：易兌為羊。吳氏注：羊外柔能說而內剛，故兌為羊。《說文》曰：‘羊，祥也。’浙江士庶之家初婚有市羊為親迎之禮者，《晉書》曰：鄭氏昏物贊云：‘羊者，祥也，婚之有羊，取其祥也’。”

之三鬻蠶於市。對開云：“案：《詩·豳風》言蠶事最詳。似周時，宜蠶獨豳土耳。漢以後，江漢間始有之。《吳錄》：‘南陽郡，一歲蠶，八織’。《隋書》：‘江湖之南，一歲蠶，四、五熟’。至《永嘉郡記》始云：‘永嘉有八輩蠶’。似浙江得養蠶法最後。今杭、嘉、湖諸郡皆育蠶，湖州為尤。盛蠶時，有擔蠶於市者。”

之四負杵傭舂。對開云：“案：浙江頻歲以來，屢逢大有築場，納稼之際，有負杵傭舂者，比比登登，聞聲相慶。《東觀漢記》：‘梁鴻於皋伯通家賃舂。’《漢書》：‘公沙穆為吳祐賃舂’。力役之事，賢者為之，遂為佳話。”

之五賣柴。對開云：“案：《禮記·月令》注：‘大者可析，謂之薪；小者可析，謂之柴’。浙江嚴州、處州，萬山叢蔽，多產柴。方回《建德府節要·圖經序》云：‘山居八，田居二，往往樵薪以為常業’。《括蒼彙記》云：‘薪竹之饒，民利賴之。杭、嘉、湖諸郡，鄉民率用稻秸給爨，城居者以薪為炊，則取諸負擔’。”

之六賣油。對開云：“案：浙江之油共五品：蘇油、菜油、豆油、桐油、柏油。考：桐油一名荏油。《演繁露》曰：‘漆工所用柏油，質如蠟’。《羣芳譜》曰：‘取以製燭’。民間所擔賣，菜油、蘇油、豆油三種耳。《格古要論》曰：蘇油無煙，點燈不損目。《事物紺珠》曰：‘菜油，菜子作，亦名香油。豆油，黃豆作。’”

之七賣茶。對開云：“案：湖州之顧渚茶與羅岕茶著名於昔。《天中記》曰：‘顧渚茶為珍品。’《長興縣志》曰：‘羅岕在互通山西，產茶最佳。’今杭州之龍井茶，甘香若蘭，點試之，勝顧渚、羅岕遠矣。第龍井茶不易得，常市者採於法華諸山，名曰‘本山茶’。”

之八採製茶菊。對開云：“案：浙江每至秋時，郊外之民採野菊焙乾，鬻以瀹茗，號為茶菊。《浙江通志》云：‘城牆產野菊，香味清美，及時採之，勝於諸品’。《西湖志》

亦云：‘產城堞者，華小而色黃，味甚美，磁甌點試，乳泛金英，自然馨逸’。”

之九賣筍。對開云：“案：浙江之筍，四時擔賣，味甲於諸蔬。《浙江通志》曰：‘春筍，一名圓筍、茅筍，茅竹所生邊筍，夏月從土中所得之。冬筍，俗名潭筍，更有鷺筍、紫筍、桂筍數種，皆春時有之，載於筍譜’。”

之十販賣布疋。對開云：“案：《仁和縣志》：‘棉布出筧橋一帶。’《杭州府志》：‘棉布出海昌，硤石者尤佳。’《桐鄉縣志》：‘布之類，有眉公布、建莊布。’以今考之，諸行販之布，與志殊。嘉興盛行者，石門莊布、桐鄉莊布、杭州則橋司布。眉公、建莊、筧橋、硤石，皆不如矣。”

之十一賣糖粥。對開云：“案：《武林舊事·市食門》，有七寶粥、五味粥、綠豆粥、糕粥、糖粥。今浙江過年，惟賣糖粥。蓋杭、嘉、湖諸郡，乃商賈湊集之區，日卓午，行人往來如織，其不及飯於家者，取給於此。”

之十二賣蒲團。對開云：“案：蒲團之製，未知所始，而其名則見於《傳燈錄》，唐張籍、歐陽詹及顧況、許渾諸詩。浙之嘉、湖皆水鄉，溪澤間蒲草叢生，居民刈之，織為蒲團，貨與緇流方外之士。”

之十三賣山楂。對開云：“案：《本草》：‘山楂，名棠球子。’《爾雅》郭注：‘杭樹狀如梅，其子大如指，赤色，似小奈可食食物’。《本草》曰：‘杭子，山楂一物也，今俗呼為山裏果。秋時，山中人採而鬻之，紫實含津，味如櫻顆’。”

之十四賣陶器。對開云：“案：凝土為器曰陶。《周禮》‘陶人為甒甑鬲庾。’今浙江多陶冶之處，器不窳濫，以嘉善為最。《嘉興府志》曰：‘嘉善甓灶塘居民，以陶冶為業。’江南之宜興亦如此，其器質細而潤，較嘉善所作尤精緻，亦有販鬻之者。”

之第十五吹簫賣錫（飴糖）。對開云：“案：浙江當春時，有以錫作為禽魚果物之類賣與兒童者。口吹竹管如簫，名‘賣錫簫’。吹簫賣錫見於《鄭氏詩箋》，其事疑始於漢詩：‘簫管備舉。’箋云：‘簫編小竹管，如今賣錫者所吹也。’疏：‘其時，賣錫之人吹簫以自表也。’”

之十六賣豆腐。對開云：“案：豆腐，一名菽乳，浙江士庶之家，俱以豆腐為佐食之常味，故擔而賣於市巷者朝夕常絡繹。謝綽《拾遺》：‘豆腐之術，三代以前未聞此物，至漢淮南王安始傳其術於世。’”

之十七擔樹鬻市。對開云：“案：《西湖志》云：‘錢塘門外，東西馬塍，植奇巧花木。’《癸辛雜志》云：‘馬塍藝花如蓺粟。’今橐駝之技，猶相傳習，四時擔樹鬻於城市中，兼為人修植卉木，經其手，皆欣欣向榮。馬塍之名今不著，俗呼為‘花園埂’。”

之十八賣花燈。對開云：“案：《西湖遊覽志》：‘正月上元前後，張燈五夜，自壽安坊至眾安橋，謂之燈市。’我朝世際昇平，年豐物阜，浙江元宵燈市盛於往昔，街巷俱結綵棚，懸各色花燈，其額書：‘天子萬年’、‘天下太平’、‘五穀豐登’、‘風調雨順’諸語。斯誠萬民同樂之景象也。”

圖78　任熊　姚燮詩意圖冊

第一開：題“掃蘚花影中，坐作賓朋嬉”，鈐“渭長”白方印。圖寫幾名孩童在空地間戲嬉玩耍的場景。

第二開：題“袒裸坐男婦，盲歌陳缶匏”，鈐“熊”朱方印。圖寫暮色初降的夏日，農人們紛紛在飯後搬出桌椅，來到棚架下一邊納涼，一邊聽着盲人說書，鄉間閒適安逸的生活躍然紙上。

第三開：題“菱女舠艑船，赤臂骭如束”，鈐“渭長”白方印。江南水鄉的菱角每到夏季便是最為常見的吃食，採菱也成了那時的一道景色。圖中近處的小船上青年女子挽起衣袖，將手探入水面摘取菱角，遠處還有划船趕來的姑娘們。

第四開：題“戲賭纏頭開鈿局”，鈐“渭長”白方印。圖繪大戶人家的女眷們，閒來無事，擺開鈿局進行博彩的生活片斷。

第五開：題“楚關峨峨，出關馬多”，鈐“渭長”白方印。圖上表現清早時分，急於出關的人們埋頭前行，神色匆匆，行旅的艱辛被刻畫得入木三分。

第六開：題“防汛兵閒醉博梟”，鈐“熊”朱方印。圖繪

堤岸之外水勢平緩，壩上防汛兵士忙中偷閒，或仰臥歇息，或推杯換盞，或鬥牌為戲，又有一人偷飲專注於牌局的兵士的酒水，神態怡然。

圖84　佚名　皇清職貢圖卷（第一卷節錄）

詩塘：“累洽重熙四海春，皇清職貢萬方均。書文車軌誰能外？方趾圓顱莫不親。那許防風仍後至？早聞干呂已咸賓。塗山玉帛千秋述，商室共球百祿臻。詎是索疆恢此日，亦惟謨烈賴前人。唐家右相堪依例，畫院名流命寫真。西鰈東鶼覲王會，南蠻北秋秉元辰。丹青非為誇聲教，保泰承庥慎拊循。乾隆二十有六年歲在辛巳秋七月御題。”鈐“乾隆御筆”（朱文）、“惟精惟一”（朱文）印。（後有滿文同前文，略）

本幅：“乾隆二十八年癸未，愛烏罕汗遣使奉表入貢，其霍罕及西哈薩克啟齊玉蘇、烏爾根齊諸部皆伻來，牽駒以獻。考愛烏罕距拔達克山尚三月餘程，重四譯始達，餘亦去伊犁葉爾羌諸城數千里，纏頭旃裘之飾，為前圖所未備，因敕補繢幀末，以誌遠服，昭來許。御識。”鈐“乾”“隆”（朱文）聯珠印。

“土爾扈特台吉渥巴錫與策伯克多爾濟舍楞等，聚謀棄其舊居俄羅斯之額濟勒游牧，率屬歸順。既允所請，命掄其長朝謁，至伊綿峪入覲，各賜冠服、鞍馬，俾隨圍，仍攜之山莊，宴賚封爵有差。自此四衛拉特，無不隸其臣僕。而其舊俗，繢闋衣冠，與準噶爾他部不類，並敕增繪，以廣前圖所未及。乾隆辛卯季秋月御識。”

“雲南邊外整欠土目召教、景海土目刁別，於乾隆三十四年抒誠內向，請修貢職。念其地在僻遠，命六年一貢，用示優恤。今年冬，其頭目賚象牙、犀角來獻，令與朝正班末，因繪其服飾，附於圖後。乾隆乙未嘉平月，御識。”

圖85　佚名　台灣內山番地風俗圖冊

第一開，介紹社民築屋習俗。對題：“乘屋。築土基高五六尺，編竹為牆，別以竹木結成椽桷，蓋以茅草為兩大扇，備酒豕邀請番眾，合兩扇於屋樑，擎而覆之。落成，羣聚歡飲。室寬二丈餘，長數丈。前後門戶疏通，旁採色

丹艧，燦然可觀。前廊竹木鋪設，如橋俯欄，鑿木板為階梯，拾級而入。舉家同處一室，子女嫁娶則別築之。北路諸番有鑿山築土、以木為屏蔽者，亦有疊砌石片者，屋宇卑狹，制度與他社稍異。"

第二開，介紹男女婚戀習俗。對題："牽手。婚姻不用媒妁，女及笄築室另居，未婚者彈口琴挑之。琴之製削竹為弓，長尺餘，弦以線，薄篾一片附於近弰，折而環其端。彈時衛弓於唇間，齒隙吞吐成音，以手撥弦，其聲錚錚然；互相和答，意合遂成夫婦，謂之牽手。月吉各告父母，贅焉。又鼻簫長二三尺，截竹四竅，以鼻吹之，可與口琴相和。"

第三開，介紹社民耕作習俗。對題："種園。內山疊巘深溪，平原絕少。山盡沙石，種黍秫薯芋，俱以刀斧掘地栽植。惟熟番煩諸耕作，所用犁鋤未耜與農民同；或將堅木炙火為鑿，以代農器。每年以二月間力田之候為年，謂之換年。禾熟時亦約期報賽、會飲。"

第四開，介紹男子做飯習俗。對題："餾餉。番俗以女承家，凡家務悉以女主之，故女作而男隨焉。番婦耕嫁備嘗辛苦，或裎裸負子扶犁，男則僅供餾餉。"

第五開，介紹社民收稻習俗。對題："穫稻。番稻七月成熟，集通社鬮定日期，以次輪穫。及期各觸牲酒祭神，相率同往，刈稻不用鐮銍，以手摘取。歸則相勞以酒。"

第六開，介紹社民稻穀收藏習俗。對題："禾間。番社四圍植竹木，別築一室，圍以竹籬，覆以茅草，倒懸穀穗於中令易乾，名曰禾間。其貯米之屋名曰圭茅；或方或圓，或三五間、十餘間，高倍常屋，下木上簞，積穀於上，每間可容三百餘石。新穀登場，則易其陳者舂食之。夜則鳴金巡守，雖風雨無間也。"

第七開，介紹社民舂米習俗。對題："夜舂。番無碾，米具以大木為臼、直木為杵舂去糠秕，以供一日之食。次日則另舂之，不食宿米。男女同作，率以為常。"

第八開，介紹社民渡水習俗。對題："渡溪。水沙連社地處大湖之中，番人駕蟒甲以通往來。蟒甲者，獨木舟也。熟番居處山外，溪無舟楫，水漲時腰挾葫蘆浮水徑度；惟官長、兵弁至社，番人結木為筏，數十人擎扶而過。"

第九開，介紹社民聚會歡飲習俗。對題："會飲。酒凡二種：一嚼米成粉置地上，隔夜納甕中，數日發變，水浸飲之，其味甘酸；一蒸糯米拌麴，入筴籃，置甕口，泮液卜滴，久藏色味香美。每歲收粟時則通社歡飲，男女雜坐地上，酌以木瓢椰碗，互相酬酢，不醉不止。其交好親密者取酒灌之，流溢滿地，以為快樂。"

第十開，介紹社童競跑習俗。對題："鬥捷。番童以善走為雄。幼時編篾束腰腹，務令極細，以圖矯捷，娶婦始去之。走則插雉尾於首，手背繫鐵，狀若捲荷，長三寸許，名薩豉宜。展足鬥捷，雙踵去地尺餘，沙起風飛，手鐲與薩豉宜相擊，鏗鏘遠聞，瞬息數十里。"

第十一開，介紹社民遊社習俗。對題："遊社。番無年歲，不辨四時。每當刺桐花開，整潔牛車，番女盛妝飾，番童執鞭為之御，遍遊鄰社，親戚招邀，謂之遊社。"

第十二開，介紹社童教育情況。對題："書塾。番無文字，向習紅毛字，削鵝毛管濡墨橫書，自左而右。自雍正十二年，南北各社熟番立社師，教諸番童，漸知向學。歲科與童子試，文理清順，作字頗能端謹，亦有入庠納貢者。文教漸興，頓革侏離舊習，知其沐浴於聖澤者深矣！"

第十三開，介紹社民秋成後祭神歌舞習俗。對題："賽戲。每秋成會同社之眾，名曰做年；男婦盡選服飾鮮華者於廣場演賽衣。番飾冠插鳥羽，度曲為聯袂之歌。男子二三人居前，其後婦女連臂踏歌，踴躍跳浪，雖語句喃喃不可曉，而聲韻抑揚亦有別調。一人引吭而歌，羣然雜和，發聲成曲，均以鳴金為節。"

第十四開，介紹社民與外界貿易情形。對題："互市。社番不通漢語，納餉、貿易皆通事為之。通事築寮於隘口，置煙、布、鹽、糖以濟土番之用，易其鹿肉、鹿筋等物。每年七月進社，至次年五月可以交易，過此則雨多草茂，無能至者。隘口溪流深險，無橋梁，老籐橫跨溪上，外人至輒股栗不敢前，番人戴物於首，往來從籐上行，了無怖色。"

第十五開，介紹社民紋身習俗。對題："文身。番俗文身為飾。男則墨黥眉際，數畫重疊若卦爻然；女將嫁針刺兩頤，縱橫成網，名刺嘴箍。南路深山諸社於肩、背、胸、

腋、手、臂遍刺之，黛色隱起。正土目刺人形；副土目、女土目僅刺墨花，以為尊卑之別。又，番童穿耳，以木塞之，稍長易以竹圈，竹圈漸舒，則耳輪漸大，其圓如環，徑可寸許，雙垂及肩，乃嵌螺錢，以為觀美。"

第十六開，介紹社民紡織及衣着習俗。對題："紡織。番婦以圓木為機，空其中圍三尺許，函口如槽，捻絲苧成線，或染犬毛為之，橫竹木桿於機內，捲舒其經，綴線為綜，擲緯而織，名達戈紋。裁為衣服，俱短至臍，腰下圍以數尺布；番婦則繫桶裙、裹雙脛。熟番衣製悉同人民，惟以達戈紋數幅披於肩上耳。"

第十七開，介紹社民捉馴野牛習俗。對題："捉牛。山中野牛百十為羣，番人馳馬逐得之，扃閉木籠中飢餓數日，候其馴服，然後施以羈靮，豢之芻豆，力田服輊，與家牛無異矣。"

第十八開，介紹社民捕魚習俗。對題："射魚。捕魚於水清處，用三叉鏢及箭射之；亦有編竹為罩、結麻為網者。小魚熟食；大魚則就魚口納鹽，不剖魚腹，藏甕中年餘，生食之。"

第十九開，介紹社民捕鹿習俗。對題："捕鹿。內山鹿生最繁，番人以打牲為業，交易貨物。捕時因風縱火，俟其奔逸，各番負弓矢鏢槍，牽獵犬逐之。所用弓矢，以細籐苧繩為弦，漬以鹿血，堅韌過絲革。竹箭甚短，鐵鏃長二寸許，別以長繩繫鏃，用時始置箭末。鏢槍長五尺，亦犀利。番人善用鏢槍，每發多中。"

第二十開，介紹社民攀採習俗。對題："猱採。番性善緣木，穿籐攀棘如履平地。檳榔果實、番樣樹皆高尋丈，採摘時飛登樹杪，捷於猿猱。又有雞足番，趾如雞距，食息皆在樹間。其巢在深山中，與他社不通往來。"

第二十一開，介紹社民哨望習俗。對題："哨望。社番擇空隙地編籐架竹木高建望樓，每逢稻田黃茂、收穫登場之時，至夜呼羣扳緣而上，可以矖遠。繞樓亦持械擊柝，徹曉巡伺，以防奸宄。"

第二十二開，介紹社民於樹上育兒習俗。對題："樹宿。番婦育兒，以大布為襁褓，有事耕織，則繫布於樹，較樹椏相距遠近，首尾結之，若懸牀然。風動樹葉颯颯然，兒酣睡其中，不顛不怖。飢則就乳，醒仍置之，故長不畏風寒，終歲裸袒，扳緣高樹，若素習焉。"

第二十三開，介紹社民浴兒習俗。對題："浴兒。番俗，初產母攜所育兒女同浴於溪，不怖風寒。蓋番性素與水習，秋潦驟降，溪壑盈漲，徑度如馳。有病亦取水灌頂，傾瀉而下，以汗發為度；未發再灌，發透則病癒。"

第二十四開，介紹社民嫁娶習俗。對題："迎婦。番人以婿為嗣，娶婦則離其父母。惟大龜佛等社，於牽手後擁眾挾女以歸，勢以攘奪，與他社出贅者不同。夫婦離異，罰先離者酒一甕，或牛一隻。若配合已久，造高架舁婦，遍遊諸社中，番眾往來，贈遺色布，歸宴同社，則永無離異矣。"